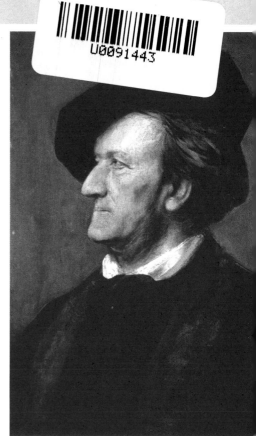

2013年臺北華格納國際學術會議論文集

華格納研究

RICHARD WAGNER

Myth, Poem, Score, Stage

神話、詩文、樂譜、舞台

羅基敏 / 梅樂亙(Jürgen Maehder) ———— 主編

封面用圖：

華格納畫像：《華格納》（*Richard Wagner*），1871年，慕尼黑，油畫，稜巴赫（Franz von Lenbach, 1836-1904）繪。

華格納手稿：1876年《指環》首演前，華格納給歌者的「最後的請求」（Letzte Bitte）。

封底用圖：

華格納漫畫：1840/41年，濟慈（Ernst Benedikt Kietz, 1815-1892）繪。

目 次

前言

　　華格納（Richard Wagner, 1813-1883）不僅是歌劇史上舉足輕重的人物，對於十九世紀後半全歐洲的藝文發展，也有著全面且長足的影響。華格納的影響更穿時空，超越他的時代，還擴及歐洲以外的全世界，無遠弗屆。直至今日，音樂界、文學界、美術界、戲劇界，處處可見華格納藝術理念的踪跡，對於廿世紀新興的電影，亦有著至今未曾休止的影響。甚至今日流行文化裡，華格納亦無所不在，只是視聽大眾渾然不知。

　　2013 年為華格納誕生兩百週年，臺灣師範大學音樂學院及音樂系為紀念這位音樂戲劇大師，以「華格納：神話、詩文、樂譜、舞台」為題，於七月八至十一日舉辦國際學術研討會。國際學界有云：全世界被研究最多的對象，第一為聖經，其次為華格納。由此可見，華格納研究質與量的驚人，參與人士早已不侷限於音樂界，議題代代推陳出新，任何領域幾乎都可以加入研究。本次研討會邀請不同領域學者，以不同議題探討華格納歌劇作品，議題擴及音樂學、劇場學、語言學、德語文學、接受及影響研究等等，期能反映華格納研究之跨領域、跨學科以及與演出實務結合之趨勢，將最新的研究成果引入國內，與國際學界接軌。

華格納生前的音樂戲劇思考裡，演出佔了重要的一環，該次研討會與國家交響樂團（NSO）合作，最後一日於國家劇院大廳舉行，呼應作曲家的特質。研討會首日及次日議程，以不同角度探討華格納歌劇，除第一部《仙女》外，討論內容涵括所有其他浪漫歌劇與樂劇作品，各篇論文各有其切入之重點，展現華格納研究的多元角度，亦期能透過精選之議題，管窺並總覽大師一生歌劇創作精華所在。七月十日為 NSO 年度製作華格納《女武神》首演，七月十一日為研討會最後一日，以綜觀視野，探討華格納劇本語言、華格納接受以及演出實務，並以 NSO《女武神》首演後座談做結，期能開啟國內學術研究與演出實務的合作方向，做為紀念大師誕生兩百週年的獻禮。

感謝教育部、外交部、文化部以及臺灣師範大學的經費補助，讓研討會得以進行；財團法人新光吳火獅文教基金會的大力支持，是研討會能夠順利完成的重要推手，在此特別致謝！

研討會當時，許多現場聽眾都表示，希望能看到精采的論文出版。在會議結束後三年多，終能不負期望。本書集結該次研討會發表之十篇論文，文章排序依會議進行順序，大致亦依照華格納作品創作時間順序。全書以整理華格納歌劇作品簡表與劇情大意開始，以便讀者對大師整體歌劇創作有基本認知，並能對照、理解華格納各作品人物關係與劇情。也因此，各篇文章中提及華格納歌劇作品及其中之角色時，正文中不再標示原文資訊。另一方面，為便於閱讀流暢，文中僅附上外文人名原文，生卒年代請見書末譯名對照表。由於全書以探討華格納歌劇作品為核心，相關基本資訊已在書前呈現，譯名對照表在華格納名字下，只列出文字作品以及非歌劇之音樂作品。

搭配文字內容，書中精選與演出相關之歷史圖片與演出照片，並於書末附上 NSO 2013 年《女武神》製作之相關資訊，期能反映大師藝術理念裡的演出部份。

感謝各作者於會議後繼續悉心修訂論文，各譯者耐心地修改譯文。于真與偉明協助複雜的文稿整理及校對工作，減少疏失，功不可沒，在此致謝！在讀書風氣日益衰退的今日，高談文化一本初衷，不惜成本，投下心力，維持一貫的典雅出書品質，為研討會留下歷史見證，是我們一直感激不盡的！

羅基敏／梅樂亙

2017 年二月十三日於台北

縮寫表

一、華格納文字著作、詩作、傳記、信件往來縮寫表：

* 羅馬數字表示冊數，阿拉伯數字表示頁數，例：I, 20 表示第一冊第 20 頁。各篇文章使用方式亦同。

** 若作者使用之版本不同本表，將於文章中個別註明。

AS	〈自傳草稿〉 Richard Wagner, "Autobiographische Skizze" (Bis 1842), in: SuD I, 4-19.
Cosima-Tb	《柯西瑪日記》 Cosima Wagner, *Die Tagebücher*, editiert und kommentiert von Martin Gregor-Dellin und Dietrich Mack, 2 vols., München (Piper) 1976/77.
EMamF	〈告知諸友〉 Richard Wagner, "Eine Mittheilung an meine Freunde", in: SuD IV, 230-344.
ML	《我的一生》 ML 1911： Richard Wagner, *Mein Leben*. Erster Teil: 1813-1842, München (F. Bruckmann) 1911. ML 1963： Richard Wagner, *Mein Leben*, ed. Martin Gregor-Dellin, München (List) 1963.
OuD	《歌劇與戲劇》 Richard Wagner, *Oper und Drama*, erster Teil, in: SuD III, 222-320; zweiter Teil, in: SuD IV, 1-103; dritter Teil, in: SuD IV, 103-229.

SB	《信件集》 Richard Wagner: *Sämtliche Briefe*. 各冊資訊另行註明。
SuD	《文字作品集》 Richard Wagner, *Sämtliche Schriften und Dichtungen*, Volksausgabe, I-XVI, Leipzig (Breitkopf & Härtel) 1911-1916.
SW	《作品全集》 Richard Wagner. *Sämtliche Werke*, ed. by Martin Geck/Egon Voss. 各冊資訊另行註明。

二、其他常用名詞、研究資料縮寫表

Adorno VüW	Theodor W. Adorno, *Versuch über Wagner*, in: Theodor W. Adorno, *Die musikalischen Monographien* (= Gesammelte Schriften, vol. 13), Frankfurt am Main (Suhrkamp) 1971.
B&H	Breitkopf & Härtel。大熊出版社。 布萊特柯普弗與黑爾頭出版社。因其公司標幟為一站立的熊，習稱大熊出版社。
JAMS	*Journal of American Musicological Society*
NA	Nationalarchiv der Richard-Wagner-Stiftung, Bayreuth 拜魯特華格納基金會國家檔案室
Voss 1996	Egon Voss, *Wagner und kein Ende: Betrachtungen und Studien*, Zürich & Mainz (Atlantis) 1996.

華格納歌劇作品概覽表

<div align="right">羅基敏 整理</div>

歌劇名稱	創作時間	首演資訊
《仙女》 *Die Feen*	劇本：1833 年一月至二月 音樂：1833 年二月至 1834 年一月	慕尼黑（München）， 1888 年六月廿九日
《禁止戀愛》 *Das Liebesverbot oder* *Die Novize von Palermo*	劇本：1834 年六月至十二月 音樂：1835 年一月至十二月	馬格德堡 （Magdeburg）， 1836 年三月廿九日
《黎恩濟》 *Rienzi,* *der Letzte der Tribunen*	劇本：1837 年六月至 1838 年八月 音樂：1838 年八月至 1840 年九月	德勒斯登（Dresden）， 1842 年十月廿日
《飛行的荷蘭人》 *Der fliegende Holländer*	劇本：1840 年五月至 1841 年五月 音樂：1841 年七月至十一月	德勒斯登（Dresden）， 1843 年一月二日
《唐懷瑟》 *Tannhäuser* *und der Sängerkrieg* *auf Wartburg*	【首版】 劇本：1842 年六月至 1843 年四月 音樂：1843 年七月至 1845 年四月 【二版】 劇本：1847 年初 音樂：1845 年十月至 1847 年五月 【三版】 劇本：1859 年九月至 1861 年三月 音樂：1860 年八月至 1861 年三月 【四版】 劇本：1861 年八月至 1865 年初 音樂：1861 年秋天至 1867 年夏天	【首版】 德勒斯登（Dresden）， 1845 年十月十九日 【二版】 德勒斯登（Dresden）， 1847 年八月一日 【三版】 巴黎 （Paris）， 1861 年三月十三日 【四版】 慕尼黑（München）， 1867 年八月一日
《羅恩格林》 *Lohengrin*	劇本：1845 年八月至十一月 音樂：1846 年五月至 1848 年四月	威瑪 （Weimar）， 1850 年八月廿八日
《崔斯坦與伊索德》 *Tristan und Isolde*	劇本：1854 年秋天至 1857 年九月 音樂：1857 年十月至 1859 年八月	慕尼黑（München）， 1865 年六月十日
《紐倫堡的名歌手》 *Die Meistersinger* *von Nürnberg*	劇本：1861 年十一月至 1862 年一月 音樂：1862 年四月至 1867 年十月	慕尼黑（München）， 1868 年六月廿一日

《尼貝龍根指環》 *Der Ring des Nibelungen*	劇本：見以下四部之內容 音樂：見以下四部之內容	拜魯特（Bayreuth）， 1876 年八月十三、 十四、十六、十七日
《萊茵的黃金》 *Das Rheingold*	劇本：1851 年十月至 1852 年十一月 音樂：1853 年十一月至 1854 年九月	慕尼黑（München）， 1869 年九月廿二日
《女武神》 *Die Walküre*	劇本：1851 年十一月至 1852 年七月 音樂：1854 年六月至 1856 年三月	慕尼黑（München）， 1870 年六月廿六日
《齊格菲》 *Siegfried*	劇本：1851 年五月至 1852 年 十二月；1856 年改寫 音樂：1856 年九月至 1871 年二月	拜魯特（Bayreuth）， 1876 年八月十六日
《諸神的黃昏》 *Götterdämmerung*	劇本：1848 年十月至 1852 年十二月 音樂：1869 年十月至 1874 年十一月	拜魯特（Bayreuth）， 1876 年八月十七日
《帕西法爾》 *Parsifal*	劇本：1857 年四月至 1877 年四月 音樂：1877 年九月至 1881 年十二月	拜魯特（Bayreuth）， 1882 年七月廿六日

華格納，1880 年，粉筆畫，稜巴赫（Franz von Lenbach, 1836-1904）繪。

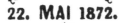

22. MAI 1872.

劇情大意

《仙女》1888 年慕尼黑首演海報。

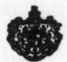

K. Hof- & National-Theater.

München, Freitag den 29. Juni 1888.

Zum ersten Male:

Die Feen.

Romantische Oper in drei Aufzügen von Richard Wagner.

In Scene gesetzt vom K. Ober-Regisseur Herrn Brulliot.

Personen:

Der Feenkönig	Fräulein Blank.	Lora, seine Schwester	. . .	Fräulein Weiß.
Ada,		Fräulein Dressler.	Drolla, deren Dienerin	. .	Fräulein Herzog.
Zemina,	Feen	Frln. P. Sigler.	Harald, ein Heerführer	. .	Herr Bausewein.
Farzana,		Frls. M. Sigler.	Ein Bote	. . .	Herr Schlosser.
Arindal, König	. .	Herr Mikorey.	Des Zauberers Groma Stimme		
Gunther,	seine Freunde und	Herr Herrmann.	Arindal's und Ada's Kinder.		
Morald,	Gespielen	Herr Fuchs.	Edelfrauen, Dienerinnen, Volk und Krieger.		
Gernot,		Herr Siehr.	Feen und Geister, eherne Männer.		

Die im ersten und dritten Aufzuge vorkommenden Tänze sind arrangirt vom K. Balletmeister Herrn Fenzl und werden ausgeführt von den Fräulein Jungmann, Spegele, Capelli und dem weiblichen Ballet-Corps.

Nach dem ersten und zweiten Aufzuge finden Pausen von je 15 Minuten statt.

Neue Dekorationen:

Erster Aufzug: Feengarten,
Zweiter Aufzug: Vorhalle eines Palastes, Festliche Halle.
Dritter Aufzug: Klüfte des unterirdischen Reiches, Feen-Palast.

Sämmtliche Dekorationen sind von den k. k. Hoftheatermalern Herrn Brioschi und Burghart in Wien.

Das decorative Arrangement, Maschinerie und Beleuchtung vom k. Obermaschinenmeister Herrn Karl Lautenschläger.

Costüme und Requisiten nach Angabe des k. Professors Herrn Josef Flüggen.

Textbücher sind zu 50 Pf. an der Kasse zu haben.

Preise der Plätze:

Ein Parketsitz	6 M. — ₰	Ein numerirter Vorderplatz im
Ein numerirter Balconsitz (I. Reihe)	8 M. — ₰	III. Rang 5 M. — ₰
Ein numerirter Balconsitz (II. Reihe)	6 M. — ₰	Ein Rückplatz im III. Rang . 4 M. — ₰
Ein numerirter Vorderplatz im		Ein numerirter Vorderplatz im
I. Rang	6 M. 50 ₰	IV. Rang 4 M. — ₰
Ein Rückplatz im I. Rang . .	6 M. — ₰	Ein Rückplatz im IV. Rang . 3 M. 50 ₰
Ein numerirter Vorderplatz im		Parket-Stehplatz 4 M. — ₰
II. Rang	6 M. 50 ₰	Parterre-Stehplatz . . . 2 M. — ₰
Ein Rückplatz im II. Rang .	6 M. — ₰	Galerie 1 M. — ₰

Die Kasse wird um halb sieben Uhr geöffnet.

Anfang um 7 Uhr, Ende um 1/2 11 Uhr.

Freier Eintritt: Classe I.

Samstag den 30. Juni: Im k. Hof- und Nationaltheater: Othello, Oper von Verdi.
Auf dem Repertoir-Erwogen: Sonntag 1. Juli: (Hofth.) Zum ersten Male, wiederholt: Die Feen.
Montag 2. Juli: (Hofth.) zum erstenmal: Stützen der Gesellschaft.

Unpäßlich vom Schauspielpersonal: Herr Herz.

Die Feen

《仙女》

人物表

Der Feenkönig	仙界國王
Ada, eine Fee	婀妲，仙女
Zemina ⎫	彩敏娜 ⎫
Farzana ⎭ Feen	法查娜 ⎭ 仙女
Arindal, König von Tramond	阿林達爾，得拉蒙的國王
Lora, seine Schwester	蘿拉，阿林達爾的妹妹
Morald, ihr Geliebter	摩拉德，蘿拉的愛人
Gernot, im Dienste Arindals	葛諾特，阿林達爾隨從
Drolla, Loras Begleiterin	朵拉，蘿拉的女伴
Gunther, am Hofe von Tramond	昆特，特拉蒙的朝臣
Harald, Feldherr im Heere Arindals	哈拉德，阿林達爾軍隊將領
Die Stimme des Zauberers Groma	魔法師葛洛馬的聲音
Die beiden Kinder Arindals und Adas	阿林達爾與婀妲的兩個孩子
Ein Bote	使者
Chor der Feen, Chor der Gefährten Moralds, Chor des Volkes, Chor der Krieger, Chor der Erdgeister, Chor der Ehernen Männer, Chor der Unsichtbaren Geister Gromas	仙女合唱、摩拉德同伴合唱、人民合唱、戰士合唱、地精合唱、銅人合唱、葛洛馬之隱形精靈合唱

前情提要：阿林達爾在打獵時，追逐一隻很美的牡鹿，直至天黑。他和侍從葛諾特找到了進入仙界之路，遇到牡鹿的原形仙女婀妲，阿林達爾立刻愛上了她。在承諾八年不得問她是誰後，兩人成婚，並生下兩個孩子。八年時限快到時，阿林達爾忍不住發問，瞬間被與婀妲分開，並和葛諾特一同被逐出仙界。婀妲不願放棄阿林達爾，寧願離開仙界，放棄不死之身。仙界國王有條件答應，阿林達爾必須通過試驗才行。

第一幕

　　在花園中，彩敏娜與法查娜努力地以各種方式，想分開婀妲與阿林達爾，好將婀妲留在仙界。驟然失去婀妲的阿林達爾四處茫然地尋找愛妻。同時，葛諾特遇到了來自家鄉的人昆特與摩拉德，兩人正在尋找著阿林達爾。因為，自從他失蹤後，他父親傷心亡故，敵人乘機揮軍來攻，並要求與蘿拉成親。眾人希望阿林達爾能夠回國主持大局。葛諾特試著讓阿林達爾相信，婀妲是個女巫，卻不能改變阿林達爾的心意。昆特想扮成祭司，讓摩拉德假扮成老王，喚回阿林達爾，魔法卻無效。摩拉德說出阿林達爾離家後，國內發生的事情，立刻讓阿林達爾決定回國。

　　在回國之前，阿林達爾被帶到仙界接受試驗。婀妲出現，要求阿林達爾，無論第二天發生什麼事，都不能詛咒她，阿林達爾答應了。

第二幕

　　在敵人虎視眈眈下，蘿拉焦急地等待昆特和摩拉德的歸來。果然，摩拉德帶著阿林達爾回來了。葛諾特也與愛人朵拉重逢。

　　婀妲面臨著仙界與人間的選擇，決定固守對阿林達爾的愛情。她悲嘆著自己的命運，因為阿林達爾不可能通過考驗，她將會化為石像一百年。考驗是，婀妲要當著阿林達爾的面，將兩人的兩個孩子丟進燃著烈焰的深淵；另一方面，她被控訴是得拉蒙的敵人和叛徒。氣急敗壞的阿林達爾詛咒了婀妲。頓時一切都改變了，兩個孩子回到阿林達爾身邊，摩拉德宣佈戰勝。婀妲告訴阿林達爾，她即將變成石像，阿林達爾陷入絕望。

第三幕

　　阿林達爾失去婀妲後，精神異常，由蘿拉和摩拉德暫代王位。老王的朋友葛洛馬告知阿林達爾，還是可以找回婀妲。彩敏娜與法查娜認為，阿林達爾若再失敗，應會死心，願意與葛洛馬合作。

　　葛洛馬給阿林達爾寶劍、盾牌和一把豎琴，兩個仙女將阿林達爾帶到冥界。在葛洛馬聲音的指示下，阿林達爾以寶劍和盾牌渡過了各式攻擊。巖壁打開，一股光線照著洞穴裡的婀妲石像。葛洛馬指點阿林達爾使用豎琴，在音樂聲中，婀妲回復原貌。

　　在仙界裡，國王祝福著兩人，並將阿林達爾升上仙界，擁有不死之身。阿林達爾正式將王位讓給蘿拉與摩拉德，與婀妲在仙界生活。

慕尼黑 1923 年第一次演出《禁止戀愛》海報。

National-Theater

München, Samstag den 24. März 1923

39. Vorstellung der Platzmiete in Abteilung III
Zum erstenmale:

Das Liebesverbot

Oper in drei Akten von Richard Wagner
Musikalische Leitung: Robert Heger
In Szene gesetzt von Willi Wirk

Friedrich, Statthalter von Sizilien	Friedrich Brodersen
Luzio } zwei junge Edelleute	Hans Depser
Claudio }	.	Fritz Krauß
Antonio } ihre Freunde	Oswald Brückner
Angelo }	.	Hans Bertram
Isabella, Claudios Schwester } Pfleglinge im Kloster der	.	Nelly Merz
Mariana } Elisabethinerinnen	.	Margot Leander
Brighella, Chef der Sbirren	Robert Lohfing
Danieli, Wirt eines Weinhauses	Max Piersen
Dorella, früher Isabellas Kammermädchen } in Danielis	.	Hermine Bosetti
Pontio Pilato } Diensten	.	Carl Seydel
Eine Pförtnerin	Elisabeth Ott

Einwohner jedes Standes von Palermo. Sbirren. Masken. Pagen.

Tanz im 3. Akt: einstudiert von Anna Ornelli

Nach dem 2. Akte findet eine längere Pause statt

Dekorative Einrichtung und Beleuchtung: Lothar Weber

Anfang 7 Uhr　　Abendkasse ab 6½ Uhr　　**Ende 10 Uhr**

Preise der Plätze: Proszeniumsloge, Vorder- oder Rückplatz Mk. 18000.—, Balkonsitz 1. Reihe Mk. 16000.—, Parkettsitz 1. und 2. Reihe Mk. 13500.—, Balkonsitz 2. Reihe, Parkettsitz 3. mit 12. Reihe und I. Rang Vorderplatz Mk. 9000.—, Parkettsitz 13. mit 17. Reihe, I. Rang Rückplatz und II. Rang Vorderplatz Mk. 7200.—, II. Rang Rückplatz und III. Rang Vorderplatz Mk. 5400.—, III. Rang Rückplatz und Parkett-Stehplatz Mk. 4500.—, Parterre-Stehplatz und numerierter Galeriesitz Mk. 1500.—, Galerie-Stehplatz Mk. 750.—

Für Ausländer sind die Preise (heute I) an sämtlichen Verkaufsschaltern angeschlagen.

Alle Inhaber von Eintrittskarten mit Reichsdeutschen-Stempel haben bei Betreten des Zuschauerraumes, spätestens 5 Minuten vor Beginn, ihre Staatsangehörigkeit durch amtlichen Lichtbild-Ausweis („Paß" oder „Personalausweis") nachzuweisen.

Buchdruckerei J. Gotteswinter, Theatinerstraße 18

Das Liebesverbot
oder
Die Novize von Palermo
《禁止戀愛》

人物表

Friedrich, ein Deutscher, in Abwesenheit des Königs Statthalter von Sizilien	弗利德里希,德國人,西西里國王不在時的攝政王
Luzio und Claudio, junge Edelleute	路奇歐與克勞迪歐,年輕貴族
Antonio und Angelo, ihre Freunde	安東尼歐與安爵樓,他們的朋友
Isabella, Claudios Schwester, und Mariana, Novizen im Kloster der Elisabethinerinnen	伊莎貝拉,克勞迪歐的妹妹,和瑪莉安娜,伊莉莎白修道院的見習修女
Brighella, Chef der Sbirren	布里蓋拉,警員小隊長
Danieli, Wirt eines Weinhauses	丹尼艾利,酒館老闆
Dorella, früher Isabellas Kammermädchen, in Danielis Diensten	朵瑞拉,原伊莎貝拉女僕,在丹尼艾利處工作
Pontio Pilato, in Danielis Diensten	彭齊歐比拉多,在丹尼艾利處工作
Chor: Nonnen, Verhaftete, Gerichtsherren, Sbirren, Einwohner jedes Stands von Palermo, Volk, Masken, ein Musikkorps	合唱:修女、被逮捕者、法庭人士、警員、巴勒摩各階級居民、人民、面具裝扮者、樂隊

11

背景:十六世紀的巴勒摩(Palermo)。

第一幕

西西里國王不在巴勒摩時，由攝政王德國人弗利德里希代理政務，他發佈了一項新的命令，在即將來臨的嘉年華期間，禁止飲酒尋歡，也不得戀愛，違反者將處以死刑。

由於大家並不將命令認真看待，依舊狂歡，布里蓋拉與警察們執行這個命令，頗有績效。第一個被逮捕的是克勞迪歐，因為他的女友茱莉亞（Julia）有孕在身，克勞迪歐因此真地被判死刑。

克勞迪歐知道，唯一可能救他的人，是他的妹妹伊莎貝拉，若她願意與弗利德里希交涉，以她的聰慧，應能說服對方。克勞迪歐拜託他的好友路奇歐去修道院找伊莎貝拉。

修道院裡，伊莎貝拉與瑪莉安娜結成好友，互訴身世。前者因失去雙親，遁入空門，後者則是被丈夫拋棄，心灰意冷；瑪莉安娜的先生正是弗利德里希。

路奇歐來到修道院找伊莎貝拉，告知克勞迪歐的困境。伊莎貝拉雖不認同哥哥的行為，對於弗利德里希所作所為更是氣憤，願意試著與弗利德里希交涉，為哥哥找條生路。路奇歐為伊莎貝拉感動，對她一見鍾情，並立刻向她求婚。

布里蓋拉不耐煩地等著弗利德里希來開庭，自己先過過審判癮。他判彭齊歐比拉多放逐，接著要對朵瑞拉宣判，但一看到她，布里蓋拉就被她吸引，自己也差點觸犯禁令。

弗利德里希終於到來，庭訊正式開始。對於眾人撤消禁令的請求，弗利德里希的反應為當眾撕毀請願書，並訓斥人民過往的糜爛生活，要改過向上、清心寡慾，才是上帝的子民。接著，克勞迪歐被帶進來。在弗利德里希尚未判決前，伊莎貝拉現身，要求與弗利德里希私下談話。稍加遲疑後，他答應了。

伊莎貝拉先動之以情，表示自己父母雙亡，不希望再失掉哥哥，再說之以理，希望弗利德里希明白，愛情是人性中的一部分，他新的律法不合人性。伊莎貝拉的言行舉止讓弗利德里希對她大感興趣，建議以她來交換克勞迪歐的赦免。伊莎貝拉聞言大怒，呼喚著眾人進來，弗利德里希卻毫不驚慌地勸她，不要試圖在眾人面前公開他的建議，因為他會說，這個建議在於測試她的品德，他認為，眾人會選擇相信他。面對掌有權力的弗利德里希，伊莎貝拉頓感無力，決定將計就計，答應弗利德里希的建議，心底卻決定，到時會讓瑪莉安娜前去赴約。

第二幕

伊莎貝拉至獄中探視克勞迪歐，為了測試他，伊莎貝拉只告知弗利德里希的建議，卻沒說自己的計劃。克勞迪歐聽聞，沮喪地表示，他寧願自己死去，也不能犧牲她的清白，想到即將到來的死亡，克勞迪歐不捨人生，並且害怕死去。伊莎貝拉決定給他一個教訓，未加多言，即告別離去。

伊莎貝拉託人送信給弗利德里希，約他帶上面具，到指定時地赴約。她又送出另一封信給瑪莉安娜，約她同時間同一地點見面。朵瑞拉負起送信的任務。

路奇歐來看伊莎貝拉，她依舊未透露絲毫訊息，但由他的反應感受到愛意。伊莎貝拉賄賂成為獄卒的彭齊歐比拉多，請他將弗利德里希承諾的克勞迪歐赦免令帶到約會地點。

愛上伊莎貝拉的弗利德里希掙扎於觸犯律法和滿足慾望之間。朵瑞拉帶來了伊莎貝拉的信。弗利德里希決定赴伊莎貝拉之約，之後接受律法的處罰。由於律法無私，弗利德里希簽下克勞迪歐的死

刑令。

　　布里蓋拉與朵瑞拉相約，在同一地點會面。

　　不顧禁令，眾人依舊依習俗狂歡。布里蓋拉先是執行任務，驅趕眾人，後來自己也戴上面具，與朵瑞拉約會。弗利德里希帶著面具前來，伊莎貝拉引導他至瑪莉安娜處，兩人隨之消失至黑暗處幽會。彭齊歐比拉多帶來弗利德里希的命令，伊莎貝拉看到是一紙死刑令後，勃然大怒，喚來眾人，揭發弗利德里希的惡行。在眾目睽睽下，弗利德里希與瑪莉安娜一起被帶上來，他承認自己的罪行，但是眾人原諒了他。布里蓋拉與朵瑞拉、路奇歐與伊莎貝拉兩對有情人終成眷屬。重修舊好的弗利德里希與瑪莉安娜帶領著面具行列，前去迎接回鄉的國王。

《黎恩濟》1842 年德勒斯登首演海報。

16te Vorstellung im ersten Abonnement.

Königlich Sächsisches Hoftheater.

Donnerstag, den 20. October 1842.

Zum ersten Male:

Rienzi,
der Letzte der Tribunen.

Große tragische Oper in 5 Aufzügen von Richard Wagner.

Personen:

Cola Rienzi, päpstlicher Notar.	Herr Tichatscheck.
Irene, seine Schwester.	Dem. Wüst.
Steffano Colonna, Haupt der Familie Colonna.	Herr Dettmer.
Adriano, sein Sohn.	Mad. Schröder-Devrient.
Paolo Orsini, Haupt der Familie Orsini.	Herr Wächter.
Raimondo, Abgesandter des Papstes in Avignon.	Herr Vestri.
Baroncelli, \ römische Bürger.	Herr Reinhold.
Cecco del Vecchio, /	Herr Risse.
Ein Friedensbote.	Dem. Thiele.

Gesandte der lombardischen Städte, Neapels, Baierns, Böhmens u. Römische Nobili, Bürger und Bürgerinnen Rom's, Friedensboten. Barmherzige Brüder. Römische Trabanten.
Rom um die Mitte des vierzehnten Jahrhunderts.

Die im zweiten Akt vorkommenden Solotänze werden ausgeführt von den Damen: Pecci-Ambrogio, Benoni und den Herren Ambrogio und Balletmeister Lepitre.

Der Text der Gesänge ist an der Casse für 3 Neugroschen zu haben.

Einlaß-Preise:

	Thlr.	Ngr.
Ein Billet in die Logen des ersten Ranges und das Amphitheater	1	10
Fremdenlogen des zweiten Ranges Nr. 1. 14. und 29.	1	10
übrigen Logen des zweiten Ranges		25
Sperr-Sitze der Mittel- u. Seiten-Gallerie des dritten Ranges		15
Mittel- und Seiten-Logen des dritten Ranges		12½
Sperr-Sitze der Gallerie des vierten Ranges		10
Mittel-Gallerie des vierten Ranges		8
Seiten-Gallerie-Logen daselbst		6
Sperr-Sitze im Cercle.		25
Parterre-Logen		25
das Parterre		15

Die Billets sind nur am Tage der Vorstellung gültig, und zurückgebrachte Billets werden nur bis Mittag 12 Uhr an demselben Tage angenommen.

Der Verkauf der Billets gegen sofortige baare Bezahlung findet in der, in dem untern Theile des Rundbaues befindlichen Expedition, auf der rechten Seite, nach der Elbe zu, früh von 9 bis Mittags 12 Uhr und Nachmittags von 3 bis 4 Uhr statt.

Alle zur heutigen Vorstellung bestellte und zugesagte Billets sind Vormittags von 9 Uhr bis längstens 11 Uhr abzuholen, außerdem darüber anders verfügt wird.

Der freie Einlaß beschränkt sich bei der heutigen Vorstellung blos auf die zum Hofstaate gehörigen Personen und die Mitglieder des Königl. Hoftheaters.

Einlaß um 5 Uhr. Anfang um 6 Uhr.

Ende um 10 Uhr.

Rienzi,
der Letzte der Tribunen

《黎恩濟》

人物表

Cola Rienzi, päpstlicher Notar	黎恩濟，教皇書記
Irene, seine Schwester	伊蓮娜，他的妹妹
Steffano Colonna, Haupt der Familie Colonna	史帝凡諾・柯隆納，柯隆納家族族長
Adriano, sein Sohn	阿德利亞諾，他的兒子
Paolo Orsini, Haupt der Familie Orsini	保羅・歐西尼，歐西尼家族族長
Kardinal Orvieto, Legat des Papsts zu Rom (= Raimondo, Abgesandte des Papsts in Avignon)	樞機主教歐維多，教皇駐羅馬使節（即萊蒙多，阿維儂教皇公使）
Baroncelli und Cecco del Vecchio, römische Bürger	巴隆切利與切科德維奇歐，羅馬市民
Ein Friedensbote	和平使者
Ein Herold	傳令兵
Der Gesandte Mailands	米蘭公使
Der Gesandte Neapels	拿波里公使
Chor: die Gesandten der lombardischen Städte, Böhmens und Bayerns, römische Nobili und Trabanten, Anhänger der Colonna und der Orsini, Priester und Mönche aller Orden, Senatoren, Bürger und Bürgerinnen Roms, Friedensboten	合唱：隆巴底城市、波西米亞與巴伐利亞公使，羅馬貴族與衛兵，柯隆納與歐西尼支持者。各修會僧侶與修士，羅馬參議員、男女市民，和平使者

背景：十四世紀的羅馬。

17

第一幕

　　貴族歐西尼命人綁架黎恩濟的妹妹伊蓮娜，過程中，歐西尼家族世仇柯隆納家族的人出現，雙方大打出手。柯隆納族長之子阿德利亞諾認出伊蓮娜，出手救了她。兩個家族的爭鬥卻無人能解，直到黎恩濟出現，雙方才住手。

　　黎恩濟懂得如何在羅馬市民和貴族間取得平衡，並有教皇使者支持他。阿德利亞諾對伊蓮娜頗有好感，對黎恩濟的政治手段卻不認同。雖然如此，貴族們還是勉強答應支持黎恩濟。眾人共同推舉他做羅馬的護民官，治理羅馬。黎恩濟許諾，給予人民自由，解放羅馬。

第二幕

　　貴族們僅是表面上支持黎恩濟，暗地裡計劃著謀害他，打算在一個和平慶宴上動手。阿德利亞諾得知，主持整個計劃的是自己的父親柯隆納，內心幾經掙扎，決定警告黎恩濟。宴會上，貴族果然動手，黎恩濟逃過一劫，貴族們被逮捕，並判處死刑。阿德利亞諾請求黎恩濟釋放他的父親，黎恩濟不顧人民的反對，同意寬恕所有參與刺殺行動的貴族，但要求他們發誓遵守羅馬的法律。

第三幕

　　貴族們並未遵守諾言，直接挑戰黎恩濟。羅馬人民雖然不滿黎恩濟寬恕謀反貴族的決定，依舊在戰場上全力支持他。黎恩濟以戰歌激勵士氣。阿德利亞諾努力希望雙方能夠和解，卻徒勞無功。羅馬人民終於獲得勝利，但雙方均死傷慘重。阿德利亞諾面對父親的屍體，

誓言報仇。黎恩濟大肆慶功，人民雖參與，但對如此慘痛的勝利，他們開始質疑黎恩濟。

第四幕

羅馬人民決定要推翻黎恩濟，並獲得阿德利亞諾的支持。黎恩濟在政治上一連串的失誤，使得教會都不再支持他。

在教堂前，面對圍在他身邊，正準備暗殺他的羅馬人民，黎恩濟鼓起如簧之舌，希望他們能信任他，在他的帶領下，將羅馬帶向自由的未來。羅馬人民深受感動，再度支持黎恩濟。相對地，教會立場堅定，樞機主教、神父們以及另一批羅馬人民擋住黎恩濟，阻止他進入教堂。主教呼籲所有的人離開已被教會摒棄的黎恩濟，大家都聽言離開，只有伊蓮娜堅決留在哥哥身邊。

第五幕

黎恩濟向上主禱告，讓他能繼續已開始的工作，帶領羅馬人回到昔日的光榮。他要伊蓮娜離開他，到阿德利亞諾那兒，尋求保護和她所渴望的愛情。伊蓮娜發誓對哥哥忠誠，堅決留下。阿德利亞諾想帶伊蓮娜逃走，但她以「自由羅馬人」的身分，堅持留在哥哥身邊，揮別她對阿德利亞諾的愛情。

暴民帶著石塊和火炬，進攻元老院。黎恩濟再次試著以語言爭取他們繼續過往對他的支持。暴民們將火炬擲向黎恩濟，他悲嘆著羅馬的命運，並詛咒羅馬人。在烈焰中，伊蓮娜出現在黎恩濟身邊，緊抱著哥哥。阿德利亞諾衝入，試圖將她救出。整棟建築倒塌，將阿德利亞諾、伊蓮娜、黎恩濟埋在裡面。貴族們出現，攻擊羅馬人民。

《飛行的荷蘭人》1843 年德勒斯登首演海報。

1ste Vorstellung im vierten Abonnement.

Königlich Sächsisches Hoftheater.

Montag, den 2. Januar 1843.

Zum ersten Male:

Der fliegende Holländer.

Romantische Oper in drei Akten, von Richard Wagner.

Personen:

Daland, norwegischer Seefahrer. — — —	Herr Risse.
Senta, seine Tochter. — — —	Mad. Schröder-Devrient.
Erik, ein Jäger. — — —	Herr Reinhold.
Mary, Haushälterin Dalands. — — —	Mad. Wächter.
Der Steuermann Dalands. — — —	Herr Bielczizky.
Der Holländer. — — —	Herr Wächter.

Matrosen des Norwegers. Die Mannschaft des fliegenden Holländers. Mädchen.

Scene: Die norwegische Küste.

Textbücher sind an der Casse das Exemplar für 2½ Neugroschen zu haben.

Krank: Herr Dettmer.

Einlaß-Preise:

Ein Billet in die Logen des ersten Ranges und das Amphitheater . . .	1 Thlr. — Ngr.
Fremdenlogen des zweiten Ranges Nr. 1. 14. und 29. 1	— »
übrigen Logen des zweiten Ranges	— » 20 »
Sperr-Sitze der Mittel- u. Seiten-Gallerie des dritten Ranges	— » 12½ »
Mittel- und Seiten-Logen des dritten Ranges	— » 10 »
Sperr-Sitze der Gallerie des vierten Ranges . . .	— » 8 »
Mittel-Gallerie des vierten Ranges	— » 7½ »
Seiten-Gallerie-Logen daselbst	— » 5 »
Sperr-Sitze im Cercle	— » 20 »
Parterre-Logen	— » 15 »
das Parterre	— » 10 »

Die Billets sind nur am Tage der Vorstellung gültig, und zurückgebrachte Billets werden nur bis Mittag 12 Uhr an demselben Tage angenommen.

Der Verkauf der Billets gegen sofortige baare Bezahlung findet in der, in dem untern Theile des Rundbaues befindlichen Expedition, auf der rechten Seite, nach der Elbe zu, früh von 9 Uhr bis Mittags 12 Uhr, und Nachmittags von 3 bis 4 Uhr statt.

Alle zur heutigen Vorstellung bestellte und zugesagte Billets sind Vormittags von 9 Uhr bis längstens 11 Uhr abzuholen, außerdem darüber anders verfügt wird.

Der freie Einlaß beschränkt sich bei der heutigen Vorstellung blos auf die zum Hofstaate gehörigen Personen und die Mitglieder des Königl. Hoftheaters.

Einlaß um 5 Uhr. Anfang um 6 Uhr.
Ende gegen 9 Uhr.

Der fliegende Holländer

《飛行的荷蘭人》

人物表

Daland, ein norwegischer Seefahrer	達藍，挪威船長
Senta, seine Tochter	仙妲，他的女兒
Erik, ein Jäger	艾力克，獵人
Mary, Sentas Amme	瑪琍，仙妲的奶媽
Der Steuermann Dalands	達藍的舵手
Der Holländer	荷蘭人
Chor: Matrosen des Norwegers, die Mannschaft des fliegenden Holländers, Mädchen	合唱：挪威水手，荷蘭人船員，少女們

背景： 挪威海岸，約1600年。

第一幕

挪威船長達藍的船即將抵達家鄉，卻遇到暴風雨，他決定暫時下錨，等待暴風雨過去，讓水手們休息，只留下舵手輪值守夜。舵手試圖唱歌維持清醒，但是無效，漸漸地，他也睡著了。

飛行荷蘭人的船驀地出現，荷蘭人下船登岸，以一段獨白表達他的不幸：他必須終生在海上飄蕩，七年才能上岸一晚，直至最後的審判日來臨為止；只有在一位對他永遠忠實的女子出現後，他才能獲得解脫；這麼多年下來，荷蘭人不再相信世上有這位女子。

達藍醒來，看到荷蘭人的船，喚醒舵手，舵手驚惶失措之際，達藍發現了岸上的陌生人，並和他攀談。一陣猶疑之後，荷蘭人回答了達藍的問題：他已在海上漂泊了無數年，一直在尋找落腳處，金銀財寶對他來說都無甚意義。為了當晚能有個過夜處，荷蘭人拿出一箱珠寶做為報償，當他得知達藍有一個女兒時，立即表示希望能娶她為妻。達藍領悟到眼前的人將是個金龜婿後，馬上應允了婚事。在此時，暴風雨也停了，大家快快樂樂地踏上歸程。

第二幕

仙姐、她的奶媽瑪莉和眾家姐妹們聚集一堂，邊唱著歌邊紡紗，只有仙姐以夢幻般的眼光凝視著牆上的一幅畫像，畫著一位蒼白男士。仙姐對這位男士的滿腔愛慕表現在她的歌聲中，她唱出了瑪莉常常講給她聽的荷蘭人的故事。仙姐愈唱愈激動，最後，她忘我地表示，願意做荷蘭人的拯救者，眾人聽聞，驚慌不已。

正在此時，長久愛戀著仙姐的艾力克前來報知達藍回來的消息，瑪莉與眾人退下，留兩人單獨相處。艾力克被仙姐的激情驚嚇，對仙

姐唱出自己感情不被受的痛苦心境。艾力克並對仙姐敘述他的一個夢，夢裡，仙姐和一個蒼白的水手一同走向海上。艾力克試圖以這個夢警告仙姐，卻再度激起了仙姐對荷蘭人的愛情：她是荷蘭人的拯救者，只要和他在一起，既使下地獄也在所不辭。艾力克傷心地離開。

達藍和荷蘭人一同進了家門，兩人一見鍾情。將荷蘭人的新娘仙姐介紹給他後，達藍悄然離去，讓二人單獨相處。荷蘭人和仙姐彼此訴說心中的感覺，荷蘭人終於找到了自己的拯救者，仙姐更覺得她必須幫助他脫離苦難，對他許下永遠忠實的諾言。

第三幕

水手們和他們的女人共慶歸來，快樂地唱出一首飲酒歌。他們也邀請荷蘭人的船員共同狂歡，但沒有任何回音。大家愈來愈興奮，大聲地以歌唱嘲笑荷蘭人一方。突然之間，狂風大作，荷蘭人的船上傳出恐怖的合唱，令人毛骨聳然。挪威的水手們試著以快樂的歌聲來壓制對方的恐怖歌聲，卻不成功，眾人害怕地退去。

仙姐出現，艾力克緊隨其後，他因仙姐和荷蘭人訂婚而非常激動，質問她當年曾對他許下的諾言，如今安在？仙姐想要擺脫艾力克，兩人起了爭執。此時，荷蘭人露面，提醒仙姐，背叛對他許下諾言的人，會遭遇和他一樣的命運。因著對仙姐的愛，荷蘭人決定退出，不理會仙姐一再的說明，準備揚帆而去。啟程前，他向仙姐揭示了自己真正的身份：「飛行的荷蘭人」，隨即火速離岸。在一旁明白一切的艾力克慌忙喚來眾人，試圖阻止仙姐，但是無效。仙姐迅速攀上一塊岩石，對著荷蘭人大聲地唱出對他至死不渝的愛，之後，仙姐跳入海中。剎那間，荷蘭人的船消失了，在海上出現了獲得解脫的荷蘭人和仙姐冰釋前嫌的身影。

《唐懷瑟》1845 年德勒斯登首演海報。

Königlich Sächsisches Hoftheater.

Sonntag, den 19. October 1845.

Zum ersten Male:

Tannhäuser

und

der Sängerkrieg auf Wartburg.

Große romantische Oper in 3 Akten, von Richard Wagner.

Personen:

Hermann, Landgraf von Thüringen.	—	Herr Dettmer.
Tannhäuser,		Herr Tichatschek.
Wolfram von Eschinbach,		Herr Mitterwurzer.
Walter von der Vogelweide,	Ritter und Sänger.	Herr Schloß.
Biterolf,		Herr Wächter.
Heinrich der Schreiber,		Herr Curty.
Reimar von Zweter,		Herr Risse.
Elisabeth, Nichte des Landgrafen.	—	Dem. Wagner.
Venus.	—	Mad. Schröder-Devrient.
Ein junger Hirt.	—	Dem. Thiele.

Thüringische Ritter, Grafen und Edelleute
Edelfrauen, Edelknaben
Aeltere und jüngere Pilger
Sirenen, Najaden, Nymphen, Bacchantinnen.
Thüringen Wartburg.
Im Anfange des 13. Jahrhunderts.

Die neuen Costüme sind nach der Anordnung des Herrn Hofschauspieler Heine gefertigt.

Textbücher sind an der Casse das Exemplar für 3 Neugroschen zu haben.

Montag, den 20. October: Richard's Wanderleben. Lustspiel in 4 Akten, von Kettel.
Hierauf: Tanz-Divertissement.

Das Sonntags-Abonnement ist bei der heutigen Vorstellung aufgehoben.

Erhöhete Einlaß-Preise:

Ein Billet in die Logen des ersten Ranges und das Amphitheater	1 Thlr.	10 Ngr.
Fremdenlogen des zweiten Ranges Nr. 14. und 29.	1	10
übrigen Logen des zweiten Ranges	1	—
Sperr-Sitze der Mittel- u. Seiten-Gallerie des dritten Ranges	—	20
Mittel- und Seiten-Logen des dritten Ranges	—	12½
Sperr-Sitze der Gallerie des vierten Ranges	—	10
Mittel-Gallerie des vierten Ranges	—	8
Seiten-Gallerie-Logen daselbst	—	5
Sperr-Sitze im Kreis	1	—
Parquet-Logen	1	—
das Parterre	—	15

Die Billets sind nur am Tage der Vorstellung gültig, und zurückgebrachte Billets werden nur bis Mittag 12 Uhr an demselben Tage angenommen.

Der Verkauf der Billets gegen sofortige baare Bezahlung findet in, in dem untern Theile des Rundbaues befindlichen Expedition, auf der rechten Seite, nach der Elbe zu, früh von 9 bis Mittags 12 Uhr, und Nachmittags von 3 bis 4 Uhr statt.

Alle zur heutigen Vorstellung bestellte und zugesagte Billets sind Vormittags von früh 9 bis längstens 11 Uhr abzuholen, ansersten darüber anders verfügt wird.

Freibillets sind bei der heutigen Vorstellung nicht gültig.

Tannhäuser
und
der Sängerkrieg auf Wartburg
《唐懷瑟》

人物表

Herrmann, Landgraf von Thüringen	黑爾曼，圖林根領主
Tannhäuser	唐懷瑟
Wolfram von Eschenbach	艾森巴赫的渥夫藍
Walther von der Vogelweide	佛格懷德的華爾特
Biterolf	畢特洛夫
Heinrich der Schreiber	書記亨利
Reimar von Zweter	茲威特的萊瑪
Elisabeth, Nichte des Landgrafen	伊莉莎白，領主的姪女
Venus	維納斯
Ein junger Hirt	一位年輕牧人
Vier Edelknaben	四位貴族侍僮
Chor: thüringische Ritter, Grafen und Edelleute, Edelfrauen, ältere und jüngere Pilger, Sirenen.	合唱：圖林根騎士、男爵們與貴族、貴婦、年長與年輕的朝聖人們、塞壬女妖。

背景：圖林根（Thüringen）的瓦特堡（Wartburg）。十三世紀初。

第一幕

在維納斯的肉慾世界中渡過一段時日的唐懷瑟，對於這一切開始感到厭倦，想再回到人間。在維納斯的軟硬兼施之下，唐懷瑟承認他對維納斯的愛，但仍毅然地離開。維納斯警告他，當人間不能接納他時，他總有一天仍會回到她身邊。

回到人間的唐懷瑟遇到圖林根一地的領主和以往的同伴，他們雖對他突然回來感到驚訝，但仍然熱情地接納他，尤其是他的好友渥夫藍。渥夫藍告訴唐懷瑟有關即將舉行的歌唱大賽一事，得勝者可獲領主姪女伊莉莎白為妻，並誠摯地邀請唐懷瑟參加。唐懷瑟很感動地再度加入舊日的行列。

第二幕

在歌唱比賽空蕩的大廳裡，伊莉莎白為即將開始的歌唱大賽感到興奮。渥夫藍帶著唐懷瑟前來，和久別的伊莉莎白相見。伊莉莎白在驚喜之餘，亦抱怨唐懷瑟的不告而別，後者也表露對她的愛慕之意。抱著必勝的決心，唐懷瑟和守候在外的渥夫藍離去，準備參加比賽。

領主訝於姪女臉上許久不見的光輝，兩人準備迎接賓客。在眾人和參賽的歌者先後入座後，領主宣佈今日比賽的主題為對愛的頌讚。經過抽籤後，由渥夫藍開始，他頌讚女子貞淨的美德，很得在場眾人的共鳴。唐懷瑟則認為渥夫藍口中的愛是不存在的，那樣的愛不是愛。於是眾歌者交相指責唐懷瑟，唐懷瑟情急之下，唱出維納斯之歌，在場眾人一陣譁然，欲致他於死地。正在此時，伊莉莎白挺身而出，以身護衛，為唐懷瑟求情。領主決定將唐懷瑟逐出領地，但建議

他參加當地朝聖者之行列,前往羅馬,祈求教皇的赦免。唐懷瑟欣然接受,滿懷希望地出發。

第三幕

伊莉莎白日夜為唐懷瑟禱告,身體益漸衰弱。渥夫藍看在眼裡,急在心裡,卻也無能為力。終於盼到由羅馬回來的朝聖者行列,其中卻沒有唐懷瑟。伊莉莎白失望之際,對聖母禱告,願以自己的生命換得唐懷瑟的被赦。渥夫藍一人正在慨嘆之時,形容枯槁的唐懷瑟回來了。在渥夫藍的一再追問之下,唐懷瑟敘述了去羅馬祈求赦免的經過。一路餐風露宿,苦行至羅馬,見到教皇。教皇說,當手中的枯枝發芽之時,唐懷瑟方得赦免。聽聞此言,唐懷瑟滿懷希望化為烏有,思想自己吃盡辛苦,滿心懺悔,卻依舊不能獲得赦免,於是決定再回到維納斯的世界。渥夫藍見諸多言語都改變不了他的心意,情急之下,喊出伊莉莎白的名字,才將唐懷瑟拉了回來。遠處傳來訊息,伊莉莎白長期的盼望沒有結果,終至油盡燈枯,香消玉殞。唐懷瑟悲痛之際,高喊著伊莉莎白的名字,亦倒地而亡。此時,另一批朝聖者自羅馬回來,帶回枯枝發了綠芽的消息,唐懷瑟終獲赦免。

《羅恩格林》1850 年威瑪首演海報。

Hof-Theater.

Weimar, Mittwoch den 28. August 1850

Zur Goethe-Feier:

Prolog

von Franz Dingelstedt, gesprochen von Herrn Jaffé.

Hierauf:

Zum Erstenmale:

Lohengrin.

Romantische Oper in drei Akten.

(letzter Akt in zwei Abtheilungen)

von Richard Wagner.

Heinrich der Finkler, deutscher König,	Herr Höfer
Lohengrin,	Herr Beck.
Elsa von Brabant,	Fräulein Agthe
Herzog Gottfried, ihr Bruder,	Frau Hettstedt
Friedrich von Telramund, brabantischer Graf,	Herr Milde
Ortrud, seine Gemahlin,	Fräulein Fastlinger
Der Heerrufer des Königs,	Herr Bätsch

Sächsische und Thüringische Grafen und Edle
Brabantische Grafen und Edle
Edelfrauen.
Edelknaben.
Mannen. Frauen. Knechte.

Antwerpen: erste Hälfte des zehnten Jahrhunderts.

Die Textbücher sind an der Kasse für 5 Sgr. zu haben.

Preise der Plätze:

	Thlr	Sgr	Pf		Thlr	Sgr	Pf
Fremden-Loge,	1	10	—	Parterre-Loge	—	20	—
Balkon	1	—	—	Parterre	—	15	—
Sperrsitze	1	—	—	Gallerie-Loge	—	10	—
Parket	—	20	—	Gallerie	—	7	6

Anfang um 6 Uhr. Ende gegen 10 Uhr.

Die Billets gelten nur am Tage der Vorstellung, wo sie gelöst worden.

Der Zutritt auf die Bühne, bei den Proben wie bei den Vorstellungen, ist nicht gestattet.

Das Theater wird halb 5 Uhr geöffnet.

Die freien Entréen sind ohne Ausnahme ungültig.

Lohengrin

《羅恩格林》

人物表

Heinrich der Vogler, deutscher König	亨利王，德國國王
Lohengrin	羅恩格林
Elsa von Brabant	布拉邦德的艾爾莎
Herzog Gottfried, ihr Bruder	哥德弗利德大公，她的弟弟
Friedrich von Telramund, brabantischer Graf	特拉蒙的弗利德里希，布拉邦德男爵
Ortrud, seine Gemahlin	歐楚德，他的夫人
Der Heerrufer des Königs	國王傳旨官
Vier brabantische Edle	四位布拉邦德貴族
Vier Edelknaben	四位侍僮
Chor: sächsische, thüringische und brabantische Grafen und Edle, Edelfrauen, Edelknaben, Mannen, Frauen, Knechte	合唱：薩克森、圖林根與布拉邦德男爵與貴族、夫人、侍僮、男女人民、隨從

背景：第十世紀前半，安特衛普（Antwerp）。

第一幕

亨利王到安特衛普，請求布拉邦德的軍隊和德國聯盟，以抵禦匈牙利的入侵。在亨利王面前，特拉蒙的弗利德里希男爵（以下簡稱特拉蒙）控訴著，老王的女兒艾爾莎殺害了她的弟弟哥德弗利德。特拉蒙認為，老王去世後，將王位留給兒子和女兒，並請特拉蒙輔佐。特拉蒙當年曾經想與艾爾莎成親，但被拒絕，他認為應是艾爾莎有秘密情人；特拉蒙後來娶了異教徒歐楚德為妻。特拉蒙認為，如今艾爾莎想獨佔王位，與秘密情人一同治理。有一天，她帶著弟弟到森林散步，回來時卻只有她一人，聲稱哥德弗利德失蹤了，其實應是被她殺害了。

聽了特拉蒙的控訴，亨利王決定開庭審理，由上天來裁判。亨利王傳喚艾爾莎，她似乎心神恍惚地進來，對亨利王的問話並不直接回答，卻敘述著她的夢：她夢到上天派來一位騎士，為她洗刷冤情。她清純的敘述打動了在場所有的人，只有特拉蒙和歐楚德不為所動，繼續控訴著。特拉蒙願以劍捍衛自己的控訴，艾爾莎也必須有騎士為她的清白而戰。艾爾莎宣佈，那位騎士將會現身為她的清白而戰，為了感激他，艾爾莎將和他成婚，共同治理國家。於是國王命人宣告，請這位騎士現身。

在兩次呼喊後，都沒有動靜。艾爾莎急了，對上天高聲禱告。話聲甫落，眾人看到河邊來了一隻天鵝，拖著一艘小船，船上有位騎士，一身銀白。船靠了岸，騎士向天鵝告別後，就向亨利王表示將為艾爾莎而戰，在此之前，他必須先徵求艾爾莎的意見。艾爾莎高興地表示願意將自己所有都給他，騎士則只問艾爾莎是否願接納他做為她的丈夫，艾爾莎自然願意。於是騎士提出了一個條件：永遠不能問他的出身，艾爾莎立刻答應。為了慎重起見，騎士又重覆了一次，艾爾

莎亦清楚地表示絕對信任他，不會提這個問題。騎士於是向特拉蒙表示，要為艾爾莎的清白而戰。布拉邦德的貴族見到此景，都勸特拉蒙不要不自量力，但是特拉蒙不聽。決鬥的結果，騎士輕易地制服了特拉蒙，卻饒他一命，沒有殺他。眾人大為高興，特拉蒙很痛苦，歐楚德則對這位來歷不明的騎士的出現，大為憤怒。

第二幕

深夜裡，歐楚德與特拉蒙在大教堂前討論著白天發生的事。特拉蒙非常懊惱，責怪歐楚德言之鑿鑿地告訴他，親眼看到艾爾莎謀殺親弟，他才會理直氣壯地指控艾爾莎，結果落得身敗名裂，眼看要被逐出此地。特拉蒙還翻出老賬，痛罵歐楚德，認為由自己娶她到控訴艾爾莎，都是歐楚德在搞鬼。歐楚德則反唇相譏，罵他沒用，要他動動腦筋，想想如何破解這位陌生騎士的力量。很明顯地，只要騎士洩露了出身，他就完了，而唯一能讓他說出秘密的，只有艾爾莎。於是兩人又言歸於好，進行下一個計劃。

艾爾莎出現在陽台上，沈浸在滿心的喜悅中。突然間，她聽到有人以淒慘的聲音叫著她的名字，原來那是歐楚德。歐楚德哀哀泣訴自己如今被眾人唾棄的處境，連想進城堡參加艾爾莎的婚宴都不成。艾爾莎表示，自己將親自開門讓她進來，歐楚德為自己的計謀邁出第一步，暗自高興。艾爾莎親自邀請歐楚德在次日陪伴她進入教堂參加婚禮，歐楚德為了表示感激，告訴她要小心，眼前的歡樂不會長久，因為騎士突然地來，有朝一日也會突然地離去。艾爾莎先是愣了一下，接著以肯定的語氣告訴歐楚德，自己全心地愛，沒有懷疑，不會後悔。歐楚德則私下自語，這一份信任不會持久。

天亮了，眾人醒來，迎接燦爛輝煌的一天。宣旨官宣佈特拉蒙立刻被放逐，不准任何人收留他，又宣佈騎士將和艾爾莎成婚，封為布拉邦德的護衛者。最後，宣旨官宣佈艾爾莎和騎士的婚禮在今天舉行，次日布拉邦德的軍隊將在騎士率領下，隨亨利王一同去對抗匈牙利人。眾人聽旨後，歡呼不已。另一方面，布拉邦德的四位貴族對亨利王如此的安排很不滿意，議論紛紛。此時，特拉蒙自藏身處現身，要他們和他一同對抗這一安排。貴族們看到特拉蒙，驚駭之餘，忙著將他藏起來。此時，新娘的隊伍進來了。

在貴族們的簇擁下，艾爾莎準備進入教堂。歐楚德突然自隊伍中竄出，擋在艾爾莎面前，聲稱艾爾莎沒有資格讓她跟在艾爾莎後面走，並質疑匿名騎士，要艾爾莎告訴大家，他究竟是誰。面對歐楚德突如其來的舉動，艾爾莎難以招架。在一片混亂中，眾人高喊著，亨利王來了，騎士亦和他一同進來。艾爾莎看到騎士，連忙求救。騎士怒斥歐楚德，安慰著艾爾莎，準備進入教堂。但是，特拉蒙又出來，向亨利王抗議，大聲質疑騎士出身，要他告訴大家自己的來歷。騎士不慌不忙地回答：除了艾爾莎問他外，別人提出的這個問題，他一概不答，甚至國王亦然。經過歐楚德夫婦的一再挑釁，艾爾莎開始動搖。在騎士接受眾人歡呼時，歐楚德和特拉蒙更進一步地挑撥艾爾莎。騎士發現後，嚴厲警告兩人不得再接近她，之後，就牽著艾爾莎跟著亨利王走進教堂。艾爾莎人雖跟著騎士走，卻以驚懼的眼光掃向歐楚德，顯現出內心的動搖。

第三幕

婚禮完成後，在眾人簇擁下，騎士和艾爾莎進入洞房。當眾人退去，兩人獨處時，騎士和艾爾莎互訴著內心的愛意。談著談著，艾爾

莎對自己無法叫他的名字感到遺憾，希望他能告訴她，並表示絕對會守住秘密，亦願意和他一同擔起後果。騎士一再試著轉移話題，艾爾莎卻一直堅持，終於到了歇斯底里的程度，嚷著看到天鵝來了，要帶走騎士。最後，她再也按捺不住，直接問騎士的名字、來處和出身。騎士喊著：「完了！妳做了什麼？」之時，艾爾莎看到特拉蒙和四位貴族拿著劍，由後門進來，連忙拿起騎士的劍，交給他。騎士回身一擊，殺死了特拉蒙，其他四人立刻丟下劍，跪地求饒。艾爾莎撲入騎士懷中後，亦昏倒在地。騎士嘆著一切幸福均成了過眼雲煙，扶起艾爾莎，要四位貴族將特拉蒙的屍體抬到亨利王面前。最後，他要侍女將艾爾莎裝扮好，陪她到亨利王面前，在那兒，他將告訴她答案。

　　布拉邦德的戰士們聚集著，準備隨亨利王出征。亨利王訝異著尚未看到騎士身影時，四位特拉蒙貴族抬著特拉蒙的屍體進來，告訴亨利王，騎士會來解答問題。接著，艾爾莎步履蹣跚地進來，進一步引起眾人和國王的不解。之後，騎士進來了，告訴國王，他無法帶布拉邦德的軍隊隨亨利王出征，並說出了理由。他站在那裡，並不是要去打仗，而是要向國王控訴。第一、特拉蒙昨晚偷襲他，所以他將特拉蒙殺了；第二、他的妻子背叛他，婚前答應不問他的出身來歷，卻還是問了。現在，他要當著眾人的面回答她的問題，讓大家知道他是否亦是貴族出身。接著，他娓娓地敘述著，在遠方有個蒙撒瓦堡（Monsalvat），堡中由一群騎士護衛著聖盃。聖盃騎士都有神賦予的神力，既使到遠方為護衛美德而戰時亦然。但是在出任務時，不得有人知道他的來歷，一旦身份洩露，他就必須離開。最後，他說，他的父親帕西法爾（Parzival）正是聖盃騎士之王，他自己亦是騎士，名叫羅恩格林。眾人聞言大驚，艾爾莎更支撐不住，全身癱軟。羅恩格林疼惜地扶起她，述說著第一眼看到她時，就愛上了她。原以為可以和她共享快樂時光，誰知她卻一定要知道這個秘密，不得不忍痛離去。

在亨利王、眾人和艾爾莎分別苦求之時，天鵝又出現了。羅恩格林向天鵝說，若他能在此待一年，就會看到天鵝以另一個形象出現，好可惜！他又對已陷入昏迷狀態的艾爾莎說，若能在她身邊待一年，就能親眼看到她見到弟弟回來的快樂。說著，羅恩格林留下自己的號角、寶劍和戒指，請她轉交給他，號角會在有危險時保護他，寶劍能助他殺敵致勝，戒指則是做為曾經救了艾爾莎的紀念。之後，他依依不捨地吻了艾爾莎，朝著岸邊走去。此時，歐楚德站出來，得意地宣佈，她由天鵝頸上的鍊子知道，這隻天鵝正是艾爾莎的弟弟，因為那鍊子就是歐楚德繫上去的。她更以勝利的姿態對著艾爾莎說，謝謝後者將騎士趕回去，他如果多待一陣子，還能還天鵝自由呢！眾人這才知道原來一切都是歐楚德的奸計，紛紛咒罵著。羅恩格林則在岸邊一言不發地祈禱著，接著，他解去了天鵝的鍊子，在眾人眼前，天鵝變成了哥德弗利德。羅恩格林隨即登船離去，歐楚德則大叫一聲，昏死在地。艾爾莎先是對弟弟的歸來感到高興，立刻又想起羅恩格林，對著遠去的身影呼喊：「我的丈夫！我的丈夫！」

《崔斯坦與伊索德》1865 年慕尼黑首演海報。

München.

Königl. Hof- und National-Theater.

Samstag den 10. Juni 1865.
Außer Abonnement.
Zum ersten Male:

Tristan und Isolde

von
Richard Wagner.

Personen der Handlung:

Tristan	Herr Schnorr von Carolsfeld.
König Marke	Herr Zottmayer.
Isolde	Frau Schnorr von Carolsfeld.
Kurwenal	Herr Mitterwurzer.
Melot	Herr Heinrich.
Brangäne	Fräulein Deinet.
Ein Hirt	Herr Simons.
Ein Steuermann	Herr Hartmann.

Schiffsvolk. Ritter und Knappen. Isolde's Frauen.

Textbücher sind, das Stück zu 12 fr., an der Kasse zu haben.

Regie: Herr Sigl.

Neue Decorationen:

Im ersten Aufzuge: Zeltartiges Gemach auf dem Verdeck eines Seeschiffes,
vom K. Hoftheatermaler Herrn Angelo Quaglio.
Im zweiten Aufzuge: Park vor Isolde's Gemach, vom K. Hoftheatermaler Herrn Döll.
Im dritten Aufzuge: Burg und Burghof, vom K. Hoftheatermaler Herrn Angelo Quaglio.

Neue Costüme
nach Angabe des K. Hoftheater-Costümiers Herrn Seitz.

Der erste Aufzug beginnt um sechs Uhr, der zweite nach halb acht Uhr, der dritte nach neun Uhr.

Preise der Plätze:

Eine Loge im I. und II. Rang	15 fl. — kr.	Eine Loge im IV. Rang	9 fl. — kr.	
Ein Vorderplatz	2 fl. 24 kr.	Ein Vorderplatz	1 fl. 24 kr.	
Ein Rückplatz	2 fl. — kr.	Ein Rückplatz	1 fl. 12 kr.	
		Ein Galerienoble-Sitz	2 fl 24 kr.	
Eine Loge im III. Rang	12 fl. — kr.	Ein Parketsitz	2 fl. — kr.	
Ein Vorderplatz!	2 fl. — kr.	Parterre	— fl. 48 kr.	
Ein Rückplatz	1 fl. 36 kr.	Galerie	— fl. 24 kr.	

Heute sind alle bereits früher zur ersten Vorstellung von Tristan und Isolde gelösten Billets giltig.

Die Kasse wird um fünf Uhr geöffnet.

Anfang um sechs Uhr, Ende nach zehn Uhr.

Der freie Eintritt ist ohne alle Ausnahme aufgehoben und wird ohne Kassabillet Niemand eingelassen.

Repertoire:

Tristan und Isolde

《崔斯坦與伊索德》

人物表

Tristan	崔斯坦
König Marke	馬可王
Isolde	伊索德
Kurwenal	庫威那
Melot	梅洛
Brangäne	布蘭甘妮
Ein Hirt	一位牧人
Ein Steuermann	一位舵手
Ein junger Seemann	一位年輕的水手
Chor: Schiffsvolk, Ritter und Knappen	合唱： 水手們、騎士們與侍僮們

背景：中古（約十世紀）。

第一幕

崔斯坦駕著船，載著愛爾蘭公主伊索德向著空瓦爾（Cornwall）駛去，伊索德將在那兒與馬可王成親。空瓦爾已經在望，伊索德卻心情惡劣地希望來場暴風雨，人船俱亡。她的侍女布蘭甘妮試著安慰她，伊索德命她請崔斯坦下船艙來，卻被崔斯坦婉拒，他的侍從庫威那更語出不遜。伊索德羞惱之餘，向布蘭甘妮道出她們曾經救了崔斯坦一事：崔斯坦殺了伊索德的未婚夫莫若，但亦被莫若所傷。崔斯坦化名坦崔斯（Tantris）至伊索德處求救，伊索德雖知這是仇家，但在和他的眼光相遇時，即愛上了他，不但沒有殺他，反而醫好了他。誰知崔斯坦再來愛爾蘭時，竟是為馬可王向伊索德求親。再見崔斯坦時，伊索德立刻認出他是「坦崔斯」，為他的求親之舉甚為反感，但依舊隨著他去。

船離岸愈近，伊索德對於自己日後要和這一位不懂愛情、只看功名的人士長期相處，感到萬分痛苦。布蘭甘妮只見伊索德的苦，卻未明白原因，誤以為伊索德擔心未來的婚姻生活，因此提醒她，離家之時，母親曾給伊索德一堆靈藥，以備不時之需，很可以用愛情藥酒來保證和馬可王的感情。布蘭甘妮的提醒給了伊索德新的想法，她要用死亡藥酒解決這份痛苦；布蘭甘妮則未解其意。

庫威那下船艙來，要她們梳妝打扮，準備上岸。伊索德則要求庫威那再度向崔斯坦傳話，在後者未向伊索德賠罪和解以前，她絕不上岸。另一方面，她要布蘭甘妮準備死亡藥酒，打算和崔斯坦同歸於盡。

崔斯坦終於下來船艙，在明白伊索德的積怨後，決定接受伊索德的要求，飲酒和解。驚惶失措的布蘭甘妮以愛情藥酒代替死亡藥酒，讓他們飲下，原本以為飲酒後即將死亡的兩人，在轉瞬間迸發了胸中

積壓已久的愛情，承認相屬對方。正在此時，船已靠岸，布蘭甘妮和庫威那都催促兩人準備上岸，在兩人不知所措，眾人歡呼迎接馬可王的聲音中，布幔落下。

第二幕

一個夜晚，伊索德滿懷企盼，等待著崔斯坦前來約會。號角聲響起，馬可王和眾人出外打獵的聲音漸去漸遠。儘管布蘭甘妮警告她，梅洛似乎心懷鬼胎，伊索德卻迫不急待地依著和崔斯坦的約定，將火把熄滅，布蘭甘妮只好登塔守望。崔斯坦依約前來，兩人見面，恍如隔世，互訴別後，只願永夜不晝。布蘭甘妮一次次地提醒天將亮的聲音，亦無法將兩人喚回現實。在庫威那跑來警告崔斯坦保護自己之時，馬可王、梅洛和眾人亦跟著進來。馬可王在既震驚又失望的情形下，不解地向崔斯坦提出一連串的「為什麼？」崔斯坦無法、不能也不願辯解，只問伊索德，是否願意跟隨他回他的地方，伊索德答應了。在親吻過伊索德之後，崔斯坦拔劍和梅洛決鬥，卻故意傷在梅洛的劍下。

第三幕

庫威那將垂死的崔斯坦帶回他生長的地方卡瑞歐（Kareol），並派人去接伊索德。庫威那命一位牧羊人前去瞭望，若看到有船靠近，就吹一隻輕快的曲子傳訊。昏睡中的崔斯坦終於醒來，由庫威那口中知道他受傷後的一切，為庫威那對自己的絕對忠心，深受感動。清醒後的崔斯坦更急於看到伊索德，在一陣激動後，崔斯坦又陷入昏迷狀態。當崔斯坦再度甦醒時，只問伊索德的船到了否，庫威那正難以回答之時，傳來了牧羊人輕快的笛聲。崔斯坦催著庫威那到岸邊去接伊

索德，雖然不放心崔斯坦，庫威那只得聽命離開。崔斯坦無法靜躺，亢奮地掙扎起身，欲迎向思念已久的愛人。伊索德呼喊著崔斯坦的名字進來，崔斯坦在喚出一聲「伊索德」後，溘然長逝於伊索德的臂彎中，伊索德喚不回他，亦暈厥過去。

　　庫威那不知如何是好之際，傳來第二條船靠岸的消息，是馬可王帶著梅洛和布蘭甘妮，尾隨伊索德到來。憤怒的庫威那殺死梅洛，自己亦傷於馬可王侍從手中，掙扎著逝於崔斯坦腳邊。馬可王看到崔斯坦的屍體，悲慟地道出他已由布蘭甘妮口中知道一切，隨伊索德而來，係願見有情人終成眷屬，孰知一切卻已太晚。

　　伊索德再度醒來，對著崔斯坦的屍體，悠悠唱出〈愛之死〉（Liebestod）之後，亦追隨崔斯坦而去。

《紐倫堡的名歌手》1868 年慕尼黑首演海報。

München.

Königl. Hof- und National-Theater.

Sonntag den 21. Juni 1868.

Mit aufgehobenem Abonnement.

Zum ersten Male:

Die

Meistersinger von Nürnberg.

Oper in drei Aufzügen von Richard Wagner.

Regie: Herr Dr. Hallwachs.

Personen:

Hans Sachs, Schuster		Herr Betz.
Veit Pogner, Goldschmied		Herr Bausewein.
Kunz Vogelgesang, Kürschner		Herr Heinrich.
Konrad Nachtigall, Spängler		Herr Sigl.
Sixtus Beckmesser, Schreiber		Herr Hölzel.
Fritz Kothner, Bäcker	Meistersinger	Herr Fischer.
Balthasar Zorn, Zinngießer		Herr Weixlstorfer.
Ulrich Eißlinger, Würzkrämer		Herr Hoppe.
Augustin Moser, Schneider		Herr Pöppl.
Hermann Ortel, Seifensieder		Herr Thoms.
Hans Schwarz, Strumpfwirker		Herr Grasser.
Hans Foltz, Kupferschmied		Herr Hayn.
Walther von Stolzing, ein junger Ritter aus Franken . . .		Herr Nachbaur.
David, Sachsen's Lehrbube		Herr Schlosser.
Eva, Pogner's Tochter		Fräulein Mallinger.
Magdalene, Eva's Amme		Frau Diez.
Ein Nachtwächter		Herr Ferdinand Lang.

Bürger und Frauen aller Zünfte. Gesellen. Lehrbuben. Mädchen. Volk.

Nürnberg.
Um die Mitte des 16. Jahrhunderts.

Textbücher sind zu 18 kr. an der Kasse zu haben.

Neue Decorationen:

Im ersten Aufzuge: Das Innere der Katharinenkirche in Nürnberg,	von den K. Hoftheatermalern Herrn
Im zweiten Aufzuge: Straße in Nürnberg,	Angelo Quaglio und Christian Jank.
Im dritten Aufzuge: Erste Decoration: Werkstätte des Hans Sachs,	
Zweite Decoration: Freier Wiesenplan bei Nürnberg, vom K. Hoftheatermaler Herrn Heinrich Döll.	

Neue Costüme
nach Angabe des k. technischen Direktors Herrn Franz Seitz.

Preise der Plätze:

Eine Loge im I. und II. Rang für 7 Personen 21 fl. — kr.	Ein Galerienoble-Sitz	3 fl. 30 kr.	
Ein Logenplatz 3 fl. — kr.	Ein Parketsitz	3 fl. — kr.	
Eine Loge im III. Rang für 7 Personen . 17 fl. 30 kr.	Parterre	1 fl. — kr.	
Ein Logenplatz 2 fl. 30 kr.	Galerie	— fl. 30 kr.	
Eine Loge im IV. Rang für 7 Personen . 14 fl. — kr.			
Ein Logenplatz 2 fl. — kr.			

Die Kasse wird um fünf Uhr geöffnet.

Anfang um 6 Uhr, Ende um halb elf Uhr.

Der freie Eintritt ist ohne alle Ausnahme aufgehoben und wird ohne Kassenbillet Niemand eingelassen.

Auf die gefälligen Bestellungen der verehrlichen Abonnenten wird bis Sonntag den 21. Juni Vormittags 10 Uhr gewartet, dann aber über die nicht beibehaltenen Logen und Plätze anderweitig verfügt.

Beurlaubt: Frau Possart.

Repertoire:

Montag den 22. Juni: (Im K. Hof- und National-Theater) Minister und Seidenhändler, Lustspiel von Scribe, übersetzt von Heinrich Marr. (Graf von Rangau — Herr Marr, Oberregisseur des Thaliatheaters in Hamburg, als letzte Gastrolle.)

Dienstag den 23. „ : (Im k. Residenz-Theater) Minna von Barnhelm, Lustspiel von Lessing.

Mittwoch den 24. „ : (Im K. Hof- und National-Theater) Zum ersten Male wiederholt: Die Meistersinger. Oper von Richard Wagner.

Die Meistersinger von Nürnberg

《紐倫堡的名歌手》

人物表

Die zwölf Meistersinger:	十二位名歌手：
Hans Sachs, Schuster	薩克斯，製鞋師傅
Veit Pogner, Goldschmied	波格納，金飾師傅
Kunz Vogelgesang, Kürschner	佛格格桑，毛皮師傅
Konrad Nachtigal, Spengler	那赫提加，管道師傅
Sixtus Beckmesser, Stadtschreiber	貝克梅瑟，市府書記
Fritz Kothner, Bäcker	柯特納，麵包師傅
Balthasar Zorn, Zinngießer	聰恩，鑄錫師傅
Ulrich Eislinger, Würzkrämer	艾斯林格，香料師傅
Augustin Moser, Schneider	摩瑟，裁縫師傅
Hermann Ortel, Seifensieder	歐爾投，肥皂師傅
Hans Schwarz, Strumpfwirker	史瓦茲，製襪師傅
Hans Foltz, Kupferschmied	佛爾茲，銅器師傅
Eva, Pogners Tochter	夏娃，波格納的女兒
Magdaleine, ihre Amme	瑪妲蓮娜，她的保姆
Walther von Stolzing, ein junger Ritter aus Franken	華爾特‧馮‧史托欽，來自佛蘭肯的騎士
David, Sachs' Lehrbube	大衛，薩克斯的徒弟
Ein Nachtwächter	一位巡夜人
Chor: Bürger und Frauen aller Zünfte, Gesellen, Lehrbuben, Mädchen, Volk	合唱：所有工會的市民與女士、行者徒工、徒弟、女孩、人民

背景：約十六世紀中葉，紐倫堡（Nürnberg）。

第一幕

在教堂裡，夏娃和女伴瑪姐蓮娜正在做禮拜。夏娃注意到一位年輕的外地人騎士華爾特一直注視著她，芳心甚悅，兩人眉目傳情。禮拜結束後，眾人散去。華爾特攔住夏娃，想問她一句話。夏娃藉口忘了披肩和別針，先後兩次支開瑪姐蓮娜，之後，瑪姐蓮娜發覺自己忘了聖經，再度回去找。雖然如此，夏娃一直沒機會和華爾特講話，後者的問題：夏娃是否已許配人家，係由瑪姐蓮娜以間接的方式回答：夏娃將嫁給次日在歌唱大賽上獲勝的名歌手（Meistersinger）。因此，想要娶夏娃，必須先成為名歌手。在瑪姐蓮娜敘述當中，夏娃的插話清楚地表明非華爾特不嫁。為了達到這個目標，華爾特必須在當日取得名歌手的資格，這個任務就交由正好進來的瑪姐蓮娜男友大衛來完成。交待過大衛的任務後，夏娃和瑪姐蓮娜就離開了。臨走前，夏娃和華爾特約定當晚再見。

在和其他學徒們忙著準備名歌手的聚會之同時，大衛試著完成瑪姐蓮娜交待的任務。他先要華爾特唱首歌，卻發覺後者一無概念。大衛於是以自己為例，向華爾特解釋什麼是「名歌手」。要成為名歌手必須拜師，一邊學手藝，一邊學吟詩唱歌，大衛自己則是紐倫堡最偉大的名歌手製鞋師傅漢斯‧薩克斯的學生。大衛解釋了一大堆，華爾特依然不進入狀況。此時，大衛發覺學徒們的佈置不合當天名歌手聚會的需要，趕緊糾正大家，學徒們亦稱讚大衛的聰明伶俐。

學徒們剛完成佈置，名歌手們就先後進來了。最先進來的兩位是夏娃的父親金飾師傅波格納和書記貝克梅瑟，後者向前者表明打算在次日參加歌唱大賽的心意，並央求波格納在女兒面前為他美言，波格

納答應了。此時，華爾特湊上來，向波格納致意，並表示自己自遠地來到紐倫堡，實因仰慕該地的藝術，前一日忘了向波格納說明，今天一定要表明自己想加入名歌手的心願。波格納一面和陸續進來的名歌手們打招呼，一面表示願意推薦華爾特接受測驗，以評定他是否有資格成為名歌手。另一方面，貝克梅瑟直覺地對眼前這位陌生的年輕人沒有好感，在聽到華爾特希望能以名歌手的身份參加次日的歌唱大賽之後，貝克梅瑟更對他產生了敵意。名歌手先後進來，最後一位是薩克斯。柯特納逐一點名後，就開始當日的聚會。

波格納正式宣佈要將女兒嫁給次日在歌唱大賽中獲勝的名歌手，眾位名歌手即是裁判。女兒可以拒絕名歌手的決定，但今生即不能嫁給別人。眾人皆表肯定，薩克斯獨持異議，認為女孩的心中所屬和名歌手的藝術是兩回事，建議除了名歌手外，其他的老百姓亦應加入裁判的行列，這個建議卻被其他的名歌手否決了。

緊接著，波格納向名歌手們推薦欲加入名歌手行列的華爾特。貝克梅瑟雖表反對在當日還處理此事，其他名歌手則對一位騎士竟想加入名歌手的行列頗感好奇，一致接受其接受鑑定。貝克梅瑟只好勉為其難登上裁判員（Der Merker）的位子執法。在柯特納宣讀過規則後，貝克梅瑟即宣佈開始。華爾特的歌曲令名歌手感到陌生，一段未完，已被判定有許多錯誤。貝克梅瑟要他閉嘴，因為黑板上已經無處可畫記號。華爾特則反唇相譏，言自己至少有將全曲唱完的權利。除了薩克斯外，所有的名歌手都和貝克梅瑟看法一致。在意見相左的兩方爭執之下，華爾特雖繼續唱他的歌，卻也無濟於事，終於被判失敗，悻悻離去。

第二幕

　　學徒們為即將到來的約翰日（Johannistag）[1] 而歡唱，大衛亦然。瑪姐蓮娜手裡提著籃子，前來向大衛打聽白天那位年輕騎士是否通過名歌手的試驗。當她得知答案是否定之後，氣得立刻收回原本給大衛做獎賞的籃子，轉身回家。學徒們見狀，取笑著大衛，大衛生氣地反擊，卻被薩克斯看到，挨了一頓罵，並要他進去工作。

　　波格納和女兒散步回來，前者原打算和薩克斯談白天的事，想想作罷。夏娃則探著父親的口氣，是否一定要一位名歌手做他的女婿。兩人談話間，瑪姐蓮娜出現，向夏娃做著手勢。夏娃一方面提醒父親，晚餐時間到了，一方面又提及白天的年輕人。波格納感覺到什麼，卻又不肯定，嘟囔著進屋去了。瑪姐蓮娜告知夏娃年輕騎士失敗的消息，建議她向薩克斯求救，並告訴她，貝克梅瑟拜託自己一件事，夏娃心煩地隨瑪姐蓮娜進屋去了。

　　薩克斯檢查大衛的工作後，表示滿意，讓他休息，並要他將工具擺在門前，自己好繼續工作。但是大衛走後，薩克斯卻陷入了沈思。在這一個季節裡，丁香盛開，空氣中充滿了丁香花的香氣。薩克斯為丁香花的香氣吸引，挑起心事，想著自己如果只是一個很簡單的人多好，只管做鞋，管什麼詩不詩的。但是，他試著集中精神於手上的工作，卻不成功。於是乾脆放下工作，想起白天發生的事情。這個外地來的年輕人唱出的歌曲雖然很不傳統，惹得大家生氣，可是以他的直覺，其中必然有些什麼不一樣的、有價值的東西令薩克斯喜歡。想到此，他又能工作了。

1 亦即是仲夏日，或稱夏至，一年最長的一天。通常為六月廿一日。

夏娃由家中出來，看到薩克斯，上前攀談。薩克斯恭喜她次日要做新娘，夏娃卻並無笑臉，並且明示，希望薩克斯能參加比賽，必能獲勝娶她。薩克斯笑著拒絕了。夏娃又向他打聽白天年輕騎士的事情，薩克斯逐漸由夏娃言語中察覺了其中的緣由。正在此時，瑪妲蓮娜急促地催著夏娃回家，並告訴夏娃，貝克梅瑟晚上要到窗口，打算將次日的參賽歌曲唱給夏娃聽，以得知她是否喜歡，夏娃更加心煩，又唸著心上人怎麼還不出現。夏娃一方面拖延時間，一方面交待瑪妲蓮娜待會代替她坐在窗前，來應付貝克梅瑟。瑪妲蓮娜原本懊惱著先前對大衛太兇，聽到夏娃此言，心中歡喜，因為大衛的房間正對著巷子，會看到她坐在窗口，一定會吃醋。夏娃聽到腳步聲，希望是心上人來赴約。另一方面，波格納又催兩人回家，但是這和瑪妲蓮娜的催促一樣，都對夏娃無效，因為她已看到來人正是華爾特。

華爾特為白天的失敗而喪氣，在和夏娃說話之間，巡夜人來了。華爾特本能地打算拔劍，卻為夏娃阻止，兩人決定私奔。夏娃回去換穿瑪妲蓮娜的衣服，再出來和華爾特在樹下會合，準備逃走。這一切卻被薩克斯看在眼裡，決定阻止，他將室外的燈火弄得透亮，照亮道路，打算徹夜工作，讓兩人無法逃走。

華爾特和夏娃正在懊惱之時，貝克梅瑟提著魯特琴出現了。華爾特衝動地恨不得立刻上前殺了他，又被夏娃阻止。貝克梅瑟打算向夏娃獻唱，看到薩克斯，自是大為掃興。此時，薩克斯又大聲唱起歌來，歌詞中有夏娃和亞當。躲在一旁的夏娃自然明白其中的意思，華爾特則不明其意，只焦急著時間的飛逝。貝克梅瑟向薩克斯搭訕，希望他能保持安靜，薩克斯卻表示要趕工，必須唱歌提神。貝克梅瑟看到夏娃的窗口出現身影，心中焦急，只好好言和薩克斯商量。躲在暗處的華爾特得知窗口的是瑪妲蓮娜時，幾乎忍不住要大笑，夏娃的情緒卻是錯綜複雜。

薩克斯向貝克梅瑟提建議，讓兩人均能完成各自之事。薩克斯讓貝克梅瑟唱歌，他來執法，以敲槌為記，標明錯誤，如此，他亦可完成要趕的工作。貝克梅瑟無奈，只好答應。貝克梅瑟的歌聲不時被薩克斯的敲槌聲打斷，正如同白天華爾特那一段的翻版。最後，薩克斯高興地表示自己的鞋子完成了，貝克梅瑟才知上當，憤怒地愈唱愈大聲，終於驚醒了街坊鄰居，穿著睡衣跑上街來抗議。另一方面，大衛亦被吵醒，向窗外一望，看到瑪妲蓮娜的身影在窗口，立刻醋勁大發，衝上街來，抓著貝克梅瑟，飽以老拳，於是引發一場混戰。混亂中，華爾特試圖帶著夏娃逃走，卻被薩克斯阻止。後者一方面將夏娃推回她家，一方面將華爾特拉入自己店中。被驚醒的女人們則自樓上向下潑水，一場混亂才逐漸平息。當巡夜人再度巡查時，一切又歸於平靜。

第三幕

清晨，薩克斯坐在桌前，翻著書，陷入沈思，完全沒有注意到大衛的來到。大衛興高采烈地自手上的籃子中翻出好吃的東西，顯然地，他和瑪妲蓮娜已言歸於好。薩克斯終於回過神來，測驗大衛學到的東西，後者唱著唱著，才注意到該日亦是師傅的聖名日（Namenstag）。大衛希望師傅能參加比賽，打敗貝克梅瑟，並告知薩克斯，全城的人都這麼希望著。薩克斯笑著要大衛去裝扮自己，待會要風風光光地陪他出席盛會。大衛離開後，薩克斯繼續他的沈思，想起前晚之事，慨嘆「瘋狂」會驅使人做出多少不可能的事，前晚之事亦然。仲夏夜過去，仲夏日到來，薩克斯要將這股瘋狂轉化為一門傑作，而這也得要「瘋狂」之助。薩克斯正想著，華爾特進來了，表示自己做了一個好夢。在薩克斯鼓勵下，華爾特將夢化為詩歌，唱了

出來，薩克斯隨手記下，表示讚賞，並半指點、半鼓勵地讓華爾特再接再厲，逐步完成一首完整的詩歌。薩克斯表示欣賞之餘，要華爾特務必記住旋律，才能證明是他的作品。最後，薩克斯要華爾特好好打扮，隨他同赴盛會。

　　貝克梅瑟進入薩克斯店中，看到桌上一首情歌，字跡是薩克斯的，立刻想到必定是薩克斯也打算參加歌唱大賽，難怪前一晚如此修理自己。正在生氣時，薩克斯進來了。貝克梅瑟對他大加撻伐，薩克斯卻不知其所云。待明白其意後，薩克斯表示他並無意爭取夏娃，那首情歌大可送給貝克梅瑟，只是不容易唱，薩克斯提醒貝克梅瑟要留心。後者獲得薩克斯的一再保證，歡天喜地的帶著這首歌走了。

　　貝克梅瑟才走沒多久，夏娃出現了。她明顯地心情不好，表示鞋子不合腳。薩克斯正在檢查鞋子時，華爾特穿戴整齊地進來了。夏娃的注意力立刻轉移到華爾特身上，兩人四目相對，無限深情。薩克斯假裝未看到任何異樣，邊處理鞋子，邊發牢騷，怨嘆著鞋匠的工作，又說今天已經聽到一首好歌，但不知第三段怎麼樣了。說到此，華爾特望著心上人，高亢地唱出第三段，完成全曲。薩克斯一邊修理著鞋子，一邊告訴夏娃，這是一首傑作[2]。夏娃感動之餘，撲入薩克斯懷中，良久，薩克斯感慨地掙脫夏娃，將她交給華爾特，自己繼續抱怨著自己的工作。夏娃對薩克斯表達了自己的感謝，薩克斯說明自己早已想過這一切，要為她找個好歸宿。薩克斯喚來大衛和瑪妲蓮娜，要他們為這一個新生的嬰兒，就是這首新歌做見證。由於小學徒不能做證人，薩克斯將他升為行腳徒工（Geselle），這一首新誕生的曲調被命名為〈神聖的清晨之夢的清新曲調〉（die selige Morgentraum-Deutweise）。之後，眾人歡喜地啟程，分頭赴會。

55

2 Meisterlied，亦可說是名歌手級歌曲。

　　紐倫堡的人民聚集在郊外的一片草地上，各個不同的職業工會先後舉著他們的旗幟，唱著歌進場，學徒們和大衛也來到此，最後，名歌手們在大家的歡呼下進場。薩克斯則在眾人的歡呼下，為當日盛會的開始發表演說，謝謝大家對名歌手的看重和支持，並宣佈只要大家認為唱得好的人，就可以獲勝。眾人皆為其肺腑之言感動，波格納更是難以言語表達心中的感激。薩克斯走向一旁緊張萬分的貝克梅瑟，調侃他兩句。之後，比賽在柯特納主持下開始。

　　貝克梅瑟站上擂台，民眾對其並不表欣賞，議論紛紛。他很緊張地開始唱著自薩克斯處取得的詩句，卻因錯認其中一些字，加上旋律亦不合詩句，詩和曲都顯得零亂不堪，招致眾人的譏笑，連名歌手們都大為搖頭。貝克梅瑟最後唱不成句，在眾人暴笑中，憤怒地指著薩克斯大罵，說是被他陷害。薩克斯則為自己辯護，說明該詩並非出自他手，而是另有其人，為了證明他的清白，請原作者來唱這首作品。華爾特穩健地走進來，站上擂台，輕鬆地唱出全曲，獲得全場民眾和名歌手一致的肯定，他應是比賽的獲勝者。名歌手亦授權波格納授予華爾特名歌手的頭銜，波格納高興地如言進行，卻招來華爾特激烈地拒絕。此時，眾人又望向薩克斯，後者走向華爾特，對他曉以大義，告訴他〈不要輕視我們名歌手〉（Verachtet mir die Meister nicht），由此引申出，藝術的傳承、演變、一脈相傳，是一個民族的命脈，是維繫一個民族不致滅絕的所在……最後，他說「神聖羅馬帝國煙滅了，我們卻還有神聖德國藝術」（zerging' in Dunst / das heil'ge röm'sche Reich,/ uns bliebe gleich / die heil'ge deutsche Kunst）。他的話語引來民眾的歡呼，稱頌著名歌手，重覆著薩克斯的話，頌讚著薩克斯，也稱頌著德國藝術。

《尼貝龍根指環》四部曲全本 1876 年拜魯特首演海報。

Bühnenfestspielhaus
in Bayreuth.

Aufführungen am 13.—17., 20.—24. u. 27.—30. August

von

Richard Wagner's Tetralogie
Der Ring des Nibelungen.

Erster Abend: Rheingold.
Personen:

Wotan,		Herr Betz von Berlin.
Donner,	Götter	„ Elmblad
Froh,		„ Unger v. Bayreuth.
Loge,		„ Vogl v. München.
Fasolt,	Riesen	„ Eilers v. Coburg.
Fafner,		„ Reichenberg v. Stettin.
Alberich,	Nibelungen	„ Hill v. Schwerin.
Mime,		„ Schlosser v. München.
Fricka,		Fr. Grün von Coburg.
Freia,	Göttinnen	Frl. Haupt von Cassel.
Erda,		Frl. Jaide v. Darmstadt.
Woglinde,		Frl. Lehmann I v. Berlin.
Wellgunde,	Rheintöchter	„ Lehmann II v. Cöln.
Floßhilde,		„ Lammert v. Berlin.
Nibelungen		

Ort der Handlung: 1. In die Tiefe des Rheines.
2. Freie Gegend auf Bergeshöhen a. Rhein.
3. Die unterirdischen Klüfte Nibelheims.

Zweiter Abend: Walküre.
Personen:

Siegmund	Herr Niemann von Berlin.
Hunding	„ Niering von Darmstadt.
Wotan	„ Betz von Berlin.
Sieglinde	Frl. Scheffzky von München.
Brünnhilde	Fr. Materna von Wien.
Fricka	Fr. Grün von Coburg.
Acht Walküren.	

Ort der Handlung: 1. Das Innere der Wohnung Hundings.
2. Wildes Felsengebirge.
3. Auf dem Brunhildenstein.

Dritter Abend: Siegfried.
Personen:

Siegfried	Herr Unger v. Bayreuth
Mime	„ Schlosser v. München.
Der Wanderer	
Alberich	„ Hill v. Schwerin.
Fafner	„ Reichenberg v. Stettin.
Erda	Fr. Jaide v. Darmstadt.
Brünnhilde	Materna von Wien.

Ort der Handlung: 1. Eine Felsenhöhle im Walde.
2. Tiefer Wald.
3. Wilde Gegend am Felsenberg

Vierter Abend: Götterdämmerung.
Personen:

Siegfried	Herr Unger v. Bayreuth.
Gunther	„ Gura von Leipzig.
Hagen	„ Kögl v. Hamburg.
Alberich	„ Hill v. Schwerin.
Brünnhilde	Fr. Materna von Wien.
Gutrune	Frl. Weckerlin von München.
Waltraute	Fr. Jaide v. Darmstadt.
Die Nornen.	
Die Rheintöchter.	
Mannen. Frauen.	

Ort der Handlung: 1. Auf dem Felsen der Walküren.
2. Gunther's Hofhalle am Rhein.
 Der Walkürenfelsen.
3. Vor Gunther's Halle.
4. Waldige Gegend am Rhein.
 Gunther's Halle.

Eintritts-Karten (½ Patronatschein) zu beziehen durch den

Kölner Richard Wagner-Verein.

Druck und Verlag der Langen'sche Buchdruckerei (Alber. Ahr.) Köln.

W. 502.

《萊茵的黃金》1869 年慕尼黑（未經華格納認可的）首演海報。

München.

Königl. Hof- und National-Theater.

Mittwoch den 22. September 1869.

119ᵗ Vorstellung im Jahres-Abonnement:

Zum ersten Male:

Das Rheingold.

Vorspiel zu der Trilogie: „Der Ring des Nibelungen", von Richard Wagner.

Regie: Herr Dr. Hallwachs.

Personen:

Wotan,		Herr Kindermann.
Donner,	Götter	Herr Heinrich.
Froh,		Herr Nachbaur.
Loge,		Herr Vogl.
Alberich,	Nibelungen	Herr Fischer.
Mime,		Herr Schlosser.
Fasolt,	Riesen	Herr Petzer.
Fafner,		Herr Bausewein.
Fricka,		Fräulein Stehle.
Freia,	Göttinnen	Fräulein Müller.
Erda,		Fräulein E. Seehofer.
Woglinde,		Fräulein Kaufmann.
Wellgunde,	Rheintöchter	Frau Vogl.
Floßhilde,		Fräulein Ritter.
Nibelungen.		

Neue Decorationen:

Erstes Bild: In der Tiefe des Rheines, entworfen und ausgeführt von dem kgl. Hoftheatermaler Herrn Heinrich Döll.

Zweites Bild: Freie Gegend auf Bergeshöhen am Rhein gelegen, entworfen von dem kgl. Hoftheatermaler Herrn Christian Jank, ausgeführt von demselben und dem kgl. Hoftheatermaler Herrn Angelo Quaglio.

Drittes Bild: Die unterirdischen Klüfte Nibelheims, entworfen von dem kgl. Hoftheatermaler Herrn Christian Jank, ausgeführt von demselben und dem kgl. Hoftheatermaler Herrn Angelo Quaglio.

Textbücher sind zu 18 kr. an der Kasse zu haben.

Preise der Plätze:

Ein Galerienoble-Sitz	3 fl. 30 kr.
Ein Parket-Sitz	3 fl. — kr.
Parterre	1 fl. — kr.
Galerie	— fl. 30 kr.

Die Kasse wird um sechs Uhr geöffnet.

Anfang um 7 Uhr, Ende um halb zehn Uhr.

Der freie Eintritt ist ohne alle Ausnahme aufgehoben
und wird ohne Kassenbillet Niemand eingelassen.

Beurlaubt kontraktlich vom Schauspielpersonal: Frau von Bulyovszky bis 31. Oktober.
vom Opernpersonal: Herr Bachmann bis 4. Oktober.
Beurlaubt auf ärztliche Anordnung vom Schauspielpersonal: Herr Rüthling für unbestimmte Zeit.
Krank vom Opernpersonal: Fräulein Therese Seehofer.

Der einzelne Zettel kostet 2 kr. Kgl. Hofbuchdruckerei von Dr. C. Wolf & Sohn.

Das Rheingold

《萊茵的黃金》

舞台慶典劇之序夜

人物表

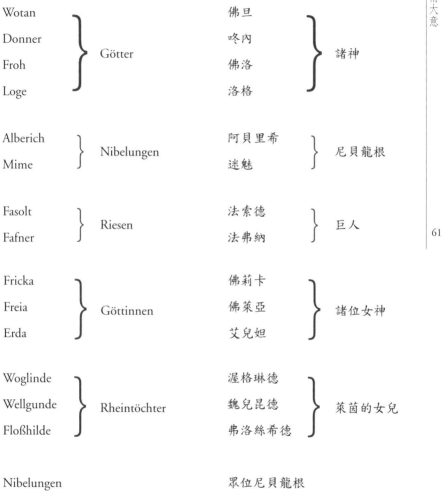

Wotan		佛旦	
Donner	Götter	咚內	諸神
Froh		佛洛	
Loge		洛格	

| Alberich | Nibelungen | 阿貝里希 | 尼貝龍根 |
| Mime | | 迷魅 | |

| Fasolt | Riesen | 法索德 | 巨人 |
| Fafner | | 法弗納 | |

Fricka		佛莉卡	
Freia	Göttinnen	佛萊亞	諸位女神
Erda		艾兒妲	

Woglinde		渥格琳德	
Wellgunde	Rheintöchter	魏兒昆德	萊茵的女兒
Floßhilde		弗洛絲希德	

| Nibelungen | | 眾位尼貝龍根 | |

第一景

　　阿貝里希為尼貝龍根族的一員，看到三個萊茵的女兒，想追求她們其中一個。萊茵的女兒則欲迎還拒地，存心戲耍他，最後又嘲笑他的醜陋。經過幾番嘗試，阿貝里希終於知道，自己只是她們戲弄的對象。此時，萊茵的女兒看守著的黃金閃耀著光芒，阿貝里希問她們那是什麼。萊茵的女兒告訴他，唯有發誓永遠拒絕愛情的人，才能取得黃金，打成指環，它將賦予擁有者無上的權力。她們還嘲笑阿貝里希，說他是不可能會拒絕愛情的。惱羞成怒的阿貝里希決定發誓拒絕愛情，隨之取走了黃金。

第二景

　　諸神族的首領佛旦驕傲地向妻子佛莉卡展示新蓋好的神殿，它是巨人族為他們造的。佛莉卡卻抱怨著，佛旦當初竟然答應巨人族，神殿完成後，將掌管青春的女神佛萊亞給巨人，做為報酬。佛萊亞跑來向佛旦求救，兩位巨人法索德和法弗納緊緊地尾隨其後，前來向佛旦索取當初應允的報償。咚內[3]和佛洛[4]挺身而出，試圖保護佛萊亞不被帶走，差點和巨人爆發衝突。佛旦忙著安撫雙方，心裡卻咕噥著，火神洛格為何還不露面。原來佛旦當初係採納洛格的緩兵之計，才答應將佛萊亞做為巨人建造神殿的報償，以便有較多的時間，到世界各地尋找替代品。

　　洛格終於出現了，卻兩手空空，只帶來了萊茵黃金的故事，也就是阿貝里希搶走了黃金，而萊茵的女兒請求佛旦，幫忙她們取回黃

3 Donner，德文原意「雷」。

4 Froh，德文原意「快樂」。

金。在回答眾人對萊茵黃金的問題之同時，洛格亦說明了指環統治世界的力量，以及阿貝里希已經將黃金打成指環的事實。在一旁也聽到一切的巨人，決定要諸神以尼貝龍根的寶藏來換取佛萊亞的自由，話說完，他們就將佛萊亞帶走了。佛萊亞一離去，諸神很快地變得蒼老，佛旦看到佛萊亞對諸神的重要，決定由洛格帶路，到地底下去找尼貝龍根族，掠奪寶藏。

第三景

　　阿貝里希取得黃金，打成了指環，得以統治尼貝龍根族，驅策他們，為他四處搜括世界的寶藏，並且逼迫迷魅為他打造一頂許願盔，帶上後不僅可以隱形，還可以隨心所欲地變化外觀。有了指環和許願盔，阿貝里希可以高枕無憂地進行他統御世界的計劃。洛格和佛旦來到尼貝龍根的世界，看到遍體鱗傷的迷魅，得知阿貝里希的力量。洛格用計，誘使阿貝里希展現許願盔的力量，先讓他變成巨大的龍，再變成小的青蛙，在此時，佛旦趁機捕捉了他。

第四景

　　佛旦和洛格押著阿貝里希，強迫他交出寶藏。阿貝里希為求活命，只好照辦，但求留下指環，以東山再起。佛旦則要他也交出指環，阿貝里希不肯，佛旦用暴力搶得指環後，才放阿貝里希離開。重獲自由的阿貝里希，滿懷怨恨，立刻對指環發出詛咒：每一個擁有指環的人都會遭到厄運，直到指環再回到他手中為止。取得指環的佛旦，則絲毫不把阿貝里希的詛咒放在心上。

　　巨人帶著佛萊亞前來，她的出現讓諸神又恢復了精神。巨人要求

必須以黃金蓋過佛萊亞，才能算數。然而，當尼貝龍根的寶藏用完之時，佛萊亞的頭髮還露在外面，法弗納逼著洛格將許願盔蓋上。法索德依依不捨佛萊亞，繞了一圈，還看到她的一個眼睛，就向佛旦要手上的指環，佛旦堅持不給，洛格亦說，那是要還給萊茵的女兒的，於是法索德又要將佛萊亞帶走。雙方正在僵持不下時，大地之母艾兒妲出現，勸佛旦放棄指環，並警告他，諸神終將毀滅。佛旦想多知道一些，艾兒妲又消失了。佛旦將指環交給巨人，兩人為分寶藏而起了爭執，洛格建議法索德，要那個指環就好，法索德依言而行，卻被法弗納打死。之後，法弗納獨自帶著所有的寶藏離去。諸神看到此景，心中駭然，想起阿貝里希的詛咒，竟立刻應驗了。佛旦決定要找到艾兒妲，以知道更多未來的事情。

　　諸神攜手進入神殿，洛格不齒諸神的行為以及他們平日對待他的態度，要重新思考自己的出路。在進入神殿途中，遠處傳來萊茵女兒的嗚咽，諸神卻置之不理。

　　　　　《女武神》1870 年慕尼黑（未經華格納認可的）首演海報。

München.

Königl. Hof- und National-Theater.

Sonntag den 26. Juni 1870.

Außer Abonnement:

Zum Vortheile des Hoftheater-Pensions-Vereines:

Zum ersten Male:

Die Walküre.

Erster Tag aus der Trilogie: „Der Ring des Nibelungen," in drei Aufzügen von Richard Wagner.

In Scene gesetzt vom K. Regisseur Herrn Dr. Hallwachs.

Personen:

Siegmund		Herr Vogl.
Hunding		Herr Bausewein.
Wotan		Herr Kindermann.
Sieglinde		Frau Vogl.
Brünnhilde		Fräulein Stehle.
Frika		Fräulein Kaufmann.
Helmwige		Frau Possart.
Gerhilde		Fräulein Leonoff.
Ortlinde		Fräulein Müller.
Waltraute	Walküren	Fräulein Hemauer.
Siegrune		Fräulein Eichheim.
Grimgerde		Fräulein Ritter.
Schwertleite		Fräulein Seehofer.
Roßweiße		Fräulein Tyroler.

Neue Decorationen:

Im ersten Aufzuge: Das Innere eines Wohnraumes, erfunden und ausgeführt von dem K. Hoftheatermaler Herrn Jank.

Im zweiten Aufzuge: Wildes Felsengebirg, erfunden und ausgeführt von dem K. Hoftheatermaler Herrn Döll.

Im dritten Aufzuge: Auf dem Gipfel eines Felsberges, erfunden und ausgeführt von dem K. Hoftheatermaler Herrn Döll.

Die großen Wolkenzüge im zweiten und dritten Aufzuge sind nach Angabe des K. Hoftheatermalers Herrn Angelo Quaglio gefertigt.

Die dekorativen Arrangements und Maschinerieen sind nach Angabe des Großherzogl. Hoftheater-Maschinisten Herrn Karl Brandt in Darmstadt von diesem und dem hiesigen Hoftheatermaschinisten Herrn Friedrich Brandt ausgeführt.

Die Costüms, Waffen, Requisiten ꝛc. sind nach Angabe des technischen Direktors Herrn Franz Seitz gefertigt.

Die scenische Einrichtung erfordert nach jedem Aufzuge eine Pause von 30 Minuten.

Textbücher sind zu 18 kr. an der Kasse zu haben.

(Die scenischen Angaben der bei Schott's Söhnen in Mainz im ausschließlichen Verlag erschienenen Texte stimmen mit denen der Partitur häufig nicht überein. Da die letztere in scenischer Arrangement maßgebend sein mußte, sind die Abweichungen nach dieser Richtung hin von der Angabe des Textbuches diesem Umstande ausschließlich zuzuschreiben.)

Außer dem Textbuche ist noch eine kurze Darstellung der Handlung des Rheingolds und der Walküre mit Erläuterungen auf den Grund der Mythe und Sage von Franz Müller an der Kasse zu 6 kr. zu haben.

Preise der Plätze:

Eine Loge im 1. und II. Rang für 7 Personen	21 fl. — kr.	Ein Galerienoble-Vorderplatz	4 fl. — kr.	
Ein Vorderplatz	3 fl. 30 kr.			
Ein Rückplatz	2 fl. 30 kr.	Ein Galerienoble-Rückplatz	3 fl. — kr.	
Eine Loge im III. Rang für 7 Personen	14 fl. — kr.			
Ein Vorderplatz	2 fl. 30 kr.	Ein Parkeitsitz	3 fl. — kr.	
Ein Rückplatz	1 fl. 30 kr.			
Eine Loge im IV. Rang für 7 Personen	9 fl. — kr.	Parterre	1 fl. — kr.	
Ein Vorderplatz	1 fl. 30 kr.			
Ein Rückplatz	1 fl. — kr.	Galerie	— fl. 30 kr.	

Die Kasse wird um fünf Uhr geöffnet.

Anfang um 6 Uhr, Ende um 11 Uhr.

Der freie Eintritt ist ohne alle Ausnahme aufgehoben und wird ohne Kassenbillet Niemand eingelassen.

Repertoire: Montag den 27. Juni: (Im K. Residenz-Theater) Zum ersten Male: Gut gibt Muth, Lustspiel von G. zu Putlitz.

Dienstag den 28. „ : (Im K. Residenz-Theater) Der zerbrochene Krug, Lustspiel von Kleist.

Hierauf: Des Nächsten Hausfrau, Lustspiel von Julius Rosen.

Mittwoch den 29. „ : (Im K. Hof- und National-Theater) Außer Abonnement: Zum ersten Male wiederholt:

Die Walküre

《女武神》

首日

人物表

Siegmund	齊格蒙
Hunding	渾丁
Wotan	佛旦
Sieglinde	齊格琳德
Brünnhilde	布琳希德
Fricka	佛莉卡
Acht Walküren	八位女武神

第一幕

　　齊格蒙為逃避敵人追逐，躲入一間屋中，筋疲力盡地暈厥過去。齊格琳德驚訝地觀察著這位突然出現的陌生人，在他逐漸清醒時，端水給他喝，並告訴他這是渾丁的家，她則是渾丁的妻子。兩人都對對方有著莫名的好感。

　　渾丁回來了，盡地主之誼招待著這位陌生人。言談中，渾丁證實了齊格蒙正是他追逐的對象，決定饒他渡過這一晚，次日兩人再決生死。渾丁和齊格琳德進房休息。

　　齊格蒙一人留在廳中，手無寸鐵，只能怨嘆自己坎坷的命運，落入敵人手中，而當年父親應允他在急難時，會有寶劍出現，在此時卻依然不見蹤影。

　　齊格琳德在渾丁的飲料中下了藥，待他睡熟後，即自房中出來，和齊格蒙交談。齊格琳德敘述著自己不幸的身世，自小和父兄失散。當年，她被迫嫁給渾丁時，在宴會中，突然出現一位陌生老人，將一把寶劍插入樹中，並言此劍將屬於能將它自樹中拔出的人。多年來，至今沒有人能將劍拔出來。由齊格蒙先前的敘述中，齊格琳德已然瞭然，他們就是失散多年的雙胞胎，齊格蒙應該就是那個唯一可以將劍自樹中拔出的人。不僅如此，兩人在一見面時，都已愛上了對方。齊格蒙果然成功地拔出樹中的劍，命名為「諾盾」（Nothung）。一對雙胞胎戀人即帶著劍，相偕逃亡。

第二幕

　　佛旦命令他心愛的女兒布琳希德，在齊格蒙和渾丁的決鬥中，要幫助齊格蒙獲勝。父女正在交談時，布琳希德遠遠地看到佛莉卡怒氣

沖沖地前來，於是識相地趕緊避開。

身為婚姻的守護神，佛莉卡接受了渾丁對雙胞胎戀人的控訴，前來向佛旦興師問罪。佛旦揚言二人係因愛而結合，齊格蒙自己拔出了劍。佛莉卡則道破這一切都是佛旦所安排，並言佛旦想藉著齊格蒙的手拯救諸神，是不可能的，因為齊格蒙雖然很辛苦地長大，但是佛旦一直暗中庇佑著他。佛莉卡更對佛旦的婚外風流行為，大加撻伐，要求佛旦不得再保護他的兒子齊格蒙，也不得令女武神保護齊格蒙。佛旦無奈，只有答應。

佛莉卡離開後，布琳希德看到佛旦垂頭喪氣，意識到方才的爭執非同小可。在她的追問下，佛旦對他最心愛的女兒道出多年前的往事：年輕氣盛的佛旦不惜一切代價，追求統治世界的權力，卻捨不得放棄人間情愛。尼貝龍根族的阿貝里希則發誓拒絕情愛，取得黃金打成指環，擁有統治世界的力量。佛旦在洛格的慫恿下，用計騙得指環，又在艾兒妲的警告下，放棄了指環。佛旦想多知道些未來的事，於是以情愛自艾兒妲口中套取消息，艾兒妲並為他生了布琳希德。佛旦將布琳希德和其他八個姐妹一同養大，組成一隻女武神的隊伍，她們為佛旦收集在戰爭中死亡的英雄，將他們帶到神殿，護衛著諸神。但是若指環回到阿貝里希手中，這一切防護都將無效。指環現在由法弗納看守著，佛旦和阿貝里希都想自法弗納處拿到指環。佛旦不能親自下手，因為他依著當年和法弗納訂下的合約，將指環交給了法弗納。佛旦必須經由第三者方能取得指環，因此，佛旦和威松族（Wälsung）的人生下了齊格蒙，讓他自己長大，希望能藉他的手拿到指環，才好安心。為了保護齊格蒙，佛旦應允他一把寶劍。但是這一切計劃都被佛莉卡看穿，一語道破他計劃的不可行，更因雙胞胎的破壞婚姻契約行為，進而要求制裁齊格蒙。佛旦至此才明白，當年他曾接觸了指環，雖然適時逃過一劫，但指環的咒語並未放過他，他將失

掉、甚至毀掉所有他心愛的一切。在得知阿貝里希強迫一女子懷了他的孩子後，佛旦總算明白了艾兒妲的話中玄機，阿貝里希的孩子將會為他奪得指環，這也將是諸神毀滅的時刻，沮喪的佛旦但求這一刻到來。

佛旦並指示布琳希德，在齊格蒙和渾丁的戰爭中，要依佛莉卡的意思，為渾丁而戰。布琳希德不解地問佛旦，他明明深愛著齊格蒙，為什麼要齊格蒙戰死。佛旦大怒，斥責布琳希德，並再次強調齊格蒙必須死去。布琳希德懷著沈重的心情，前去執行任務。

在逃亡途中，齊格琳德已接近崩潰的邊緣，齊格蒙扶持著她，並要她休息一下。齊格琳德雖與齊格蒙相愛，卻又自慚形穢，也意識到自己破壞了婚姻盟約，讓心愛的齊格蒙陷入危險中。她徘徊在各種極端情緒之間，幾近歇斯底里，產生看到齊格蒙慘死的幻象，最後終於暈厥過去。確定她仍活著之後，齊格蒙細心地呵護著她。

布琳希德找到齊格蒙，向他宣告他的命運：她將帶他去佛旦的神殿。齊格蒙在得知齊格琳德不能同行後，聲稱兩人要同生同死，寧願手刃齊格琳德，不能任其孤單一人活著。布琳希德被兩人的愛情感動，決定違反佛旦的命令，保護齊格蒙。

渾丁找到齊格蒙，兩人交手。齊格琳德被雷聲驚醒，聽到兩個男人的爭戰聲。布琳希德護衛著齊格蒙，佛旦及時趕到，以他的矛毀了齊格蒙的劍，布琳希德亦無法繼續保護齊格蒙，渾丁得以殺死齊格蒙。齊格琳德聽到齊格蒙倒下的聲音，再度暈厥。布琳希德倉皇逃走，離開前，她撿拾了齊格蒙斷劍的碎片，並救走了齊格琳德。佛旦心碎地看著齊格蒙的屍體，嫌惡地賜死渾丁，又再度回到現實中，決定要懲罰違反命令的布琳希德。

第三幕

　　八位女武神吆喝著，忙著將戰死英雄的屍體運回神殿。她們驚訝地看到布琳希德神色倉皇地前來，還帶著一位女子。在得知發生的事情後，眾人都不敢幫助她。齊格琳德恢復神智後，只求一死，以和齊格蒙再聚。在布琳希德告訴她，她懷了齊格蒙的孩子後，齊格琳德又有了活下去的意念，向眾女武神求救。布琳希德要齊格琳德一人逃走，她則留下和佛旦週旋。眾女武神建議齊格琳德向東邊去，因為法弗納在東邊的林子裡，看守著寶藏，佛旦則從不去那裡。布琳希德將斷劍交給齊格琳德，並為她肚中的孩子命名為齊格菲。齊格琳德萬般感激，滿懷希望地逃走了。

　　憤怒的佛旦追了上來，女武神們將布琳希德藏在她們當中，並為她求情。

　　在佛旦的怒斥聲中，布琳希德自動出來受罰。佛旦決定削去她女武神的身份，逐出天庭，讓她長睡在山頭，直到有個男人找到她為止，她就得嫁他為妻。眾女武神被這個嚴厲的懲罰嚇到了，試圖求情，佛旦則更進一步禁止她們再和布琳希德接觸，眾女武神在驚嚇中退去。

　　布琳希德和佛旦父女兩人再度獨處，回顧著發生的這些事。佛旦承認布琳希德所作所為，才是他衷心所盼的，但是他也無力去改變這一切。布琳希德告訴佛旦，齊格琳德懷孕了。佛旦則拒絕保護齊格琳德，並決定執行對布琳希德的懲罰。布琳希德見大勢已定，只能接受懲罰，但她請求佛旦，在她長睡時，於四週築起火牆，以嚇阻膽小的人找到她。佛旦答應了她的請求，親吻她的雙眼，布琳希德陷入了長眠。佛旦不僅在她四週築起火牆，還加了一道障礙：任何人在進入火牆之前，必須先通過佛旦的矛。

慕尼黑 1878 年第一次演出《齊格菲》海報。

Anzeiger

Königlichen Theater.

Königliches Hof- und National-Theater.

Außer Abonnement:
Zum ersten Male:

Siegfried.

Zweiter Tag aus der Trilogie:

Der Ring des Nibelungen

von Richard Wagner.

In Scene gesetzt vom k. Regisseur Herrn Brulliot.

Personen:

Siegfried	Herr Vogl.
Mime	Herr Schlosser.
Der Wanderer	Herr Reichmann.
Alberich	Herr Mayer.
Fafner	Herr Kindermann.
Erda	Fräulein Schultze.
Brünnhilde	Frau Vogl.

Die Stimme des Waldvogels wird von Fräulein Margaretha Sigler, Schülerin der k. Musikschule, gesungen.

Zwischen dem ersten und zweiten, sowie zwischen dem zweiten und dritten Aufzuge findet eine Pause von 30 Minuten statt.

Textbücher sind zu 60 Pf., Führer durch die Musik zu „Siegfried" zu 40 Pf. an der Kasse zu haben.

Neue Dekorationen:

Im ersten Aufzuge: **Mimes Höhle im Wald**, entworfen und ausgeführt vom k. Hoftheatermaler Herrn Heinrich Döll.

Im zweiten Aufzuge: **Tiefer Wald**, entworfen und ausgeführt vom Kgl. Hoftheatermaler Herrn Heinrich Döll.

Im dritten Aufzuge: **Wilde Gegend am Fuße eines Felsberges**, entworfen und ausgeführt vom k. Hoftheatermaler Herrn Christian Jank.

Künstlerische Ausstattung von Costümen, Maschinerie und Requisiten

nach Angabe des k. technischen Direktors Herrn Franz v. Seitz.

Die Maschinerie ist vom Herrn Maschinisten D e n k geleitet.

Preise der Plätze:

Ein Parket-Sitz	7 M. — Pf.	Ein Logenplatz im III. Rang	5 M. — Pf.
Ein Balkonsitz in der I. Reihe	10 M. — Pf.	Ein Logenplatz im IV. Rang	3 M. — Pf.
Ein Balkonsitz in der II. Reihe	7 M. 50 Pf.	Stehplatz im Parket	4 M. — Pf.
Ein Logenplatz im I. Rang	7 M. — Pf.	Parterre	2 M. — Pf.
Ein Logenplatz im II. Rang	7 M. — Pf.	Galerie	1 M. — Pf.

Die Kasse wird um f ü n f Uhr geöffnet.

Anfang um 6 Uhr, Ende gegen elf Uhr.

Der freie Eintritt ist ohne alle Ausnahme aufgehoben und wird ohne Kassenbillet Niemand eingelassen.

Dienstag den 11. Juni: (Im k. Residenztheater (11.) Zum ersten Male: **Freunde**, Schauspiel von Carl Heigel.

Aus dem Repertoire-Entwurfe: Mittwoch 12 (Hofth.) **Wilhelm Tell.** Donnerstag 13. (Hofth.) Neu einstudirt: **Die lustigen Weiber von Windsor.** Freitag 14. (Hofth.) Außer Abonnement mit ermäßigten Preisen: **Tiberius.** Samstag 15. (Res.-Th.) Zum ersten Male wiederholt: **Freunde.** Sonntag 16. (Hofth.) Außer Abonnement: Zum ersten Male wiederholt: **Siegfried.**

Krank vom Opern-Personal: Frln. Keil.
Beurlaubt vom Opernpersonal: Frau Wekerlin.
Beurlaubt vom Balletpersonal: Fräulein Kilian.

Der einzelne Anzeiger kostet 10 Pf. Kgl. Hof- und Universitätsbuchdruckerei von Dr. C. Wolf und Sohn.

Siegfried

《齊格菲》

次日

人物表

Siegfried	齊格菲
Mime	迷魅
Der Wanderer	流浪者
Alberich	阿貝里希
Fafner	法弗納
Erda	艾兒妲
Brünnhilde	布琳希德

第一幕

迷魅試著為齊格菲鑄劍，但一如以往，齊格菲回來後，將迷魅做好的劍一撇就斷了。齊格菲譏笑迷魅做的劍不經用，更追問迷魅自己親生父母的來歷。迷魅先是說他就是齊格菲的父親兼母親，在齊格菲暴力相逼下，迷魅才告訴齊格菲當年的故事：齊格琳德在林中臨產時，迷魅找到她，並幫助她生產。齊格琳德生下齊格菲後去世，臨死前，將嬰兒和齊格蒙的斷劍託付給迷魅。齊格蒙知道自己的身世後，要迷魅將斷劍重鑄，就又出門去了。

迷魅正苦惱著如何將斷劍鑄回之時，佛旦裝扮成流浪者出現。流浪者要迷魅招待他，迷魅卻很不願意，堅持要他走。流浪者聲稱自己知道很多事，並願以自己的頭打賭，讓迷魅問他三個問題。迷魅急於打發他走，於是接受流浪者的建議，問了三個問題：尼貝龍根族、巨人族和諸神族，流浪者都毫不猶疑地答對了。接著，流浪者也以同樣的相對條件，亦即以迷魅的頭為賭注，要問迷魅三個問題，如果他答不出來，就得輸掉他的頭。迷魅這才知道碰上難纏的對象，只有無可奈何地答應。流浪者的前兩個問題：威松族和諾盾劍，迷魅都答對了。第三個問題：誰能將斷劍鑄回，則難倒了迷魅。流浪者告訴他：只有學不會什麼是「怕」的人，才能將斷劍鑄回。流浪者更進一步告訴迷魅：雖然他贏了迷魅的頭，但決定讓它暫時寄在迷魅肩上，因為學不會什麼是「怕」的人，自會取得這個頭。說完，流浪者就走了。

迷魅陷入了害怕中。齊格菲回來，質問迷魅鑄劍的情形，迷魅告知，只有學不會什麼是「怕」的人，才能將斷劍鑄回。迷魅的話激起齊格菲的好奇心，想進一步知道究竟。迷魅告知在東邊林子的盡頭，可以學會「怕」。齊格菲要求迷魅立刻鑄好斷劍，迷魅承認無法將劍接回，又重覆那句話。齊格菲大怒，決定自己來。在他興之所至的鑄

劍方式之下，斷劍居然重行接回。迷魅在旁看到這個過程，逐漸明瞭，齊格菲即是那位學不會什麼是「怕」的人，自己亦將命喪其手。他決定先下手為強，在齊格菲忙於鑄劍時，迷魅則忙於調配有毒的湯，兩人都完成自己所要的東西。

第二幕

在森林中，阿貝里希和裝扮成流浪者的佛旦不期而遇，兩人鬥嘴一場，其實兩人都是為了觀察法弗納的動靜而來。流浪者甚至將化成大蟲的法弗納叫醒，警告他，將有一位強壯的年青人前來要他的命，阿貝里希亦說同樣的話。法弗納則不予理會，又回窩裡睡覺。兩人亦退到一旁。

迷魅帶著齊格菲，來到法弗納藏身和守護寶藏的地方。齊格菲滿心希望，能由大蟲處學會什麼是「怕」，否則他亦將離開迷魅，到他處繼續學。迷魅則語帶玄機地說，若他在此學不會，在別處也學不會了。齊格菲嫌惡地要迷魅走開，迷魅正好高興地躲在一旁，坐山觀虎鬥。

齊格菲一人想著心事，自問著一堆他想不通的問題，愈等愈無聊，於是吹起自己的號角，號角聲引來了以大蟲姿態出現的法弗納。齊格菲高興地要學什麼是「怕」，並說若學不會，就要解決法弗納。法弗納則表示自己原本要出來喝水，沒想到居然還有食物可吃。雙方爭執起來，齊格菲以諾盾劍刺入法弗納的心。垂死的法弗納，想起自己和兄弟法索德的死於非命，警告齊格菲，要小心鼓動他來此地的人，齊格菲完全不懂法弗納的話，只告訴他自己叫「齊格菲」。法弗納在重覆這個名字後死去。齊格菲不自覺地舔著手指上的血，居然漸漸聽懂了林中鳥兒的話。鳥兒告訴他進洞去找寶藏，並告訴他許願盔

和指環的魔力。齊格菲依言進洞。

　　洞外，阿貝里希和迷魅又見面了，迷魅財迷心竅，面對沒有許願盔和指環的阿貝里希，也不再害怕。兩人為如何分寶藏爭執不下，看到齊格菲出來，拿著許願盔和指環，阿貝里希趕緊躲起來。齊格菲雖擁有這兩樣東西，亦不知究竟有何用。此時，鳥兒又說話了，它警告齊格菲，要注意迷魅的心懷不軌。如今的齊格菲不僅懂鳥語，還聽得出迷魅真正的心底話，知道迷魅要毒死他，一怒之下，拔劍殺了迷魅，阿貝里希則在暗處偷笑。殺了迷魅後的齊格菲，依舊覺得很無聊，於是問鳥兒，他現在要做什麼。鳥兒告訴他，去找最美好的女子布琳希德，娶她為妻。齊格菲依著鳥兒的話，高興地出發了。

第三幕

　　佛旦叫醒長睡中的大地之母艾兒妲，問她以後的事。艾兒妲答以不知，並對佛旦的諸項作為表示不滿。佛旦告訴艾兒妲，他不再害怕諸神的毀滅，因為他威松族的後代齊格菲，已在完全自由的情形下，取得指環，由於齊格菲不知道什麼是怕，將能解去阿貝里希的咒語。齊格菲並將叫醒布琳希德，娶她為妻。以布琳希德的聰明，他們將會做出解脫世界的舉動。因此，艾兒妲亦可以安心長睡了。

　　齊格菲跟著鳥兒前往尋找布琳希德，途中遇到了佛旦化身的流浪者。在對話中，齊格菲知道眼前這位人士，就是當年擊斷父親劍的人。齊格菲要為父報仇，舉起劍砍斷了佛旦的矛，佛旦在讓布琳希德長睡時，多加的另一道禁制，要通過火牆者得先通過他的矛，就此被解除。

　　齊格菲穿過火牆，找到了沈睡著的布琳希德，感受到從未有過的感覺。齊格菲出於本能，吻了布琳希德。布琳希德被吻醒後，看到齊格菲，滿心歡喜，卻也知覺，自己如今已非神族。她經過一番內心爭戰，終於全心接受齊格菲的愛。

慕尼黑 1878 年第一次演出《諸神的黃昏》海報。

Anzeiger
für die
Königlichen Theater.

Königliches Hof- und National-Theater.
Außer Abonnement:
Zum ersten Male:

Götterdämmerung.

Dritter Tag aus der Trilogie:
Der Ring des Nibelungen

von Richard Wagner.

In Scene gesetzt vom k. Regisseur Herrn Brulliot.

Personen:

Siegfried	Herr Vogl.
Gunther	Herr Fuchs.
Hagen	Herr Kindermann.
Alberich	Herr Mayer.
Brünnhilde	Frau Vogl.
Gutrune	Fräulein Wülfinghoff.
Waltraute	Fräulein Schefzky.
Drei Nornen	Fräulein Meysenheym.
	Frau Reicher a. G.
	Fräulein Schultze.
	Fräulein Riegl.
Drei Rheintöchter	Fräulein Meysenheym.
	Fräulein Schefzky.
Mannen. Frauen.	

Zwischen dem ersten und zweiten, sowie zwischen dem zweiten und dritten Aufzuge findet eine Pause von 15 Minuten statt.

Textbücher sind zu 60 Pf., Führer durch die Musik zu „Götterdämmerung" zu 40 Pf. an der Kasse zu haben.

Neue Dekorationen:

Im ersten Aufzuge: **Halle der Gibichungen am Rhein,** entworfen und ausgeführt vom k. Hoftheatermaler Herrn Christian Jank.

Im zweiten Aufzuge: **Uferraum vor der Halle der Gibichungen,** entworfen und ausgeführt vom k. Hoftheatermaler Herrn Heinrich Doell.

Im dritten Aufzuge: 1) **Wildes Wald- und Felsenthal am Rhein,** entworfen und ausgeführt vom k. Hoftheatermaler Herrn Heinrich Doell.

2) **Halle der Gibichungen am Rhein** (wie im ersten Aufzuge).

Künstlerische Ausstattung von Costümen und Requisiten

nach Angabe des k. technischen Direktor Herrn Franz v. Seitz.

Scenische Einrichtung und Maschinerie

von dem k. Hoftheater-Maschinisten Herrn Denk.

Preise der Plätze:

Ein Parket-Sitz	7 M. — Pf.	Ein Logenplatz im III. Rang	5 M. — Pf.
Ein Balkonsitz in der I. Reihe	10 M. — Pf.	Ein Logenplatz im IV. Rang	3 M. — Pf.
Ein Balkonsitz in der II. Reihe	7 M. 50 Pf.	Stehplatz im Parket	4 M. — Pf.
Ein Logenplatz im I. Rang	7 M. — Pf.	Parterre	2 M. — Pf.
Ein Logenplatz im II. Rang	7 M. — Pf.	Galerie	1 M. — Pf.

Die Kasse wird um fünf Uhr geöffnet.

Anfang um 6 Uhr, Ende gegen halb zwölf Uhr.

Der freie Eintritt ist aufgehoben und wird ohne Kassenbillet Niemand eingelassen.

Montag den 16. September: (Im k. Residenztheater) (14.) Neu einstudirt: Das Glas Wasser, Lustspiel von Scribe.

Götterdämmerung

《諸神的黃昏》

三日

人物表

Siegfried	齊格菲
Gunther	昆特
Hagen	哈根
Alberich	阿貝里希
Brünnhilde	布琳希德
Gutrune	古德倫
Waltraute	瓦特勞特
Die Nornen	命運之女
Die Rheintöchter	萊茵的女兒
Chor: Mannen. Frauen.	合唱： 眾男人。眾女人。

序幕

夜晚裡，大地之母艾兒妲的三個女兒，命運之女，一邊織著智慧之繩，一邊敘述著，佛旦付出一隻眼睛為代價，取得統治世界的矛，這隻矛如今被砍斷，諸神即將滅亡。在談到阿貝里希取得萊茵的黃金以及被詛咒的指環時，她們發覺繩子被岩石割鬆了，想要搶救已來不及，繩子斷了，她們亦無法再知道其他的事，於是匆忙回到大地之母那兒去。

天亮了，齊格菲和布琳希德話別，他打算去看一看這個世界。布琳希德雖不捨，但亦不願違逆齊格菲的願望。她將馬兒送給齊格菲代步，並警告他，不忠會帶給他不幸。齊格菲則將手上的指環送給她，兩人依依告別。齊格菲漸行漸遠，沿著萊茵河而下。

第一幕

在季比宏族（Gibichung）的大廳裡，統治者昆特、古德倫兄妹，與他們同母異父的兄弟哈根聊天。昆特和古德倫對這位兄弟的才智都很佩服，言聽計從。哈根表示，這兩位兄妹都尚未成親，是一大缺憾，並向他們推薦布琳希德和齊格菲，是他們理想的對象，但是只有齊格菲的英勇，才能穿過火牆，得到布琳希德。他並建議，讓齊格菲去為昆特贏得布琳希德，以藥酒讓齊格菲愛上古德倫，兩兄妹都覺得這個建議很好，急於見到齊格菲。哈根告訴他們，齊格菲正在來此地的路上。說著說著，齊格菲就到了。

昆特向齊格菲表示歡迎之意，哈根則打探尼貝龍根寶藏的情形。齊格菲表示，他身上只有許願盔；哈根問起指環，齊格菲答以一位女士保管著，哈根立刻知道指環在布琳希德處。言談間，古德倫進來

了，手上拿著以牛角裝著的藥酒，請齊格菲用，齊格菲輕聲地遙祝布琳希德後，將藥酒喝了。當他的眼光再度掃過古德倫時，立刻愛上了她，並向她求婚。齊格菲問昆特結婚否，後者答以尚未，但心目中已有對象，只是要贏得她，必須穿過火牆。齊格菲表示，願意為昆特去得到布琳希德，只要昆特答應，將古德倫嫁給他。昆特問齊格菲要怎麼做，齊格菲表示，可以用許願盔變化成昆特的模樣，即可用昆特的身份，得到布琳希德。兩人於是歃血為盟，結為兄弟，哈根則託辭自己血統不純，不好加入。齊格菲和昆特約好，一天後將人交到昆特的船上，由昆特將布琳希德帶回來。兩人立刻出發，留下哈根看家。

布琳希德一人在家，看著齊格菲留下的指環，想念著他。突然聽到，那曾經很熟悉的女武神的聲音，自遠而近，原來是一位女武神姐妹瓦特勞特來拜訪她。布琳希德見到故人，又驚又喜，前去歡迎，卻沒有注意到瓦特勞特的形色倉皇。布琳希德想起諸多往事，敘述著過去的事，漸漸地，她注意到瓦特勞特的臉色不對，於是問她，為何來到此地。瓦特勞特告訴她，佛旦自從處罰了布琳希德後，再也不派女武神們出任務，自己則以流浪者的姿態漫遊各地。最近他回到神殿，手上握著的，則是被砍斷的矛。佛旦召集眾人聚在廳中，囑人砍下橡樹，堆在神殿中，一言不發地坐著。大家都嚇壞了，在瓦特勞特苦苦哀求下，佛旦才說，只有布琳希德將戒指還給萊茵的女兒，諸神才得免於毀滅。因此，瓦特勞特才不顧佛旦的禁令，前來找布琳希德。布琳希德聽得一頭霧水，瓦特勞特看到布琳希德手上的戒指，知道就是她要找的，要布琳希德將它還給萊茵的女兒。布琳希德不願意放棄齊格菲給她的信物，怒斥瓦特勞特，她只好怏怏而去。

布琳希德又回到一人的世界裡，突然間，她聽到齊格菲的號角自遠而近，高興地上前迎接，看到的卻是昆特的模樣。布琳希德驚駭地

問他是誰，來人答以是昆特，要娶她為妻。布琳希德試圖藉指環的力量趕走來人，卻亦無用，化成昆特的齊格菲看到指環，即以暴力將它取下，做為布琳希德和昆特成親的信物，並逼布琳希德進房。為了維持並證明自己對兄弟的義氣和清白，齊格菲決定將寶劍豎在二人中間過夜。

第二幕

睡夢中，留守的哈根看到父親阿貝里希前來，囑他不要忘了自己的任務，謀害齊格菲，取得指環。

齊格菲興高采烈地先一步回來見他的新娘，並告訴哈根和古德倫，他如何得到布琳希德。遠處已可以看到昆特的船，於是古德倫囑哈根喚來眾人，準備婚禮。

哈根喚來眾人，到岸邊迎接昆特。

昆特牽著布琳希德上了岸，後者臉色蒼白，腳步搖晃。布琳希德看到齊格菲和古德倫這一對時，臉色大變，當她發現齊格菲竟然不認識她時，心中更是惶惑，差些昏倒。齊格菲忙著扶住她，布琳希德看到齊格菲手上的指環，雖然不知這一切究竟是怎麼回事，但是很確定，當晚自她手中取得指環的人，應是齊格菲，而不是昆特。昆特對指環之事茫然不知，齊格菲則表示指環係他殺死大蟲得到的。布琳希德於是控訴齊格菲當晚和她燕好，眾人大驚，責怪齊格菲。齊格菲則辯稱他是清白的，有當晚橫在兩人中間的寶劍為證。哈根建議以他的矛起誓，齊格菲誓言，如果布琳希德控訴為實，將死於此矛之下。布琳希德則反控齊格菲已違背誓言，將死於此矛之下。齊格菲要昆特好好安慰布琳希德，擁著古德倫，帶著眾人離去，繼續準備婚禮。

哈根向布琳希德表示，願意為她效勞，洗刷恥辱，憤怒的布琳希德接受了哈根的建議，告訴他，只有由背部下手，才能殺死齊格菲，兩人並邀昆特加入行列，三人結盟，要除去齊格菲。

第三幕

三位萊茵的女兒在萊茵河邊嬉戲，齊格菲追一頭野獸追到河邊，看到她們，於是向她們詢問是否看到這頭野獸。萊茵的女兒向他要手上的指環，齊格菲作勢要給，在萊茵的女兒告訴他，指環會帶給他不幸後，齊格菲又將指環帶回手上，無視於萊茵女兒的警告，萊茵的女兒表示就在今日，會有一位女子得到此指環，並交還她們。之後，她們又消失在水中了。

打獵的隊伍追上了齊格菲，眾人坐下休息用餐。哈根問起齊格菲以前的事情，齊格菲看到兄弟昆特臉色不好，於是敘述自己以前的故事，來取悅他。齊格菲自迷魅養大他說起，到殺了大蟲，懂得鳥語，又說起，鳥兒告訴他取指環和許願盔，又警告他小心迷魅。之後，哈根遞給他下了解藥的飲料，於是齊格菲想起了穿過火焰，找到布琳希德之事。就在昆特大為驚訝之時，天上飛過兩隻烏鴉，哈根問齊格菲那兩隻烏鴉說些什麼，齊格菲驀地起身，背對著哈根，尚未回答，哈根即將矛刺進他的背。昆特和眾人均來不及阻攔。垂死的齊格菲唱出對布琳希德的愛，之後，闔然長逝。

穿越萊茵河，眾人將齊格菲的屍體帶回季比宏大廳。

古德倫在廳中焦急地等待，見到的卻是齊格菲屍體，暈厥過去。她再度醒來後，埋怨昆特等人殺了齊格菲。昆特表示是哈根，哈根亦承認是他下的手，並表示指環應屬於他。昆特認為應是古德倫的，和

87

哈根爭奪之下，昆特亦遭毒手。哈根再度要取得指環，齊格菲的屍體卻自動舉起手，不讓哈根拿指環，眾人大為驚駭。布琳希德安靜地現身，表明自己才是齊格菲真正的未亡人，古德倫才知道受了哈根的騙，終於明白，齊格菲喝了藥酒後忘記的髮妻，正是布琳希德。布琳希德命人堆起柴堆，將齊格菲的屍體放在上面，自己則帶上指環，燃起柴堆，火葬齊格菲，並帶著愛馬一同殉情陪葬。火焰愈燒愈旺，突然間，萊茵的河水高漲，河水中出現了三個萊茵的女兒，一直在旁觀看的哈根急著跳入水中，試圖取回指環，卻被萊茵的女兒一同帶入河底，指環則又回到萊茵的女兒手中。河水逐漸退去，火則燒上了天。火光中，可以看到諸神聚集在神殿中，神殿正逐漸為火吞噬。

《帕西法爾》1882 年拜魯特首演海報。

Bühnenfestspielhaus Bayreuth.

Am 26. und 28. Juli

für die Mitglieder des Patronat-Vereins,

am 30. Juli, 1. 4. 6. 8. 11. 13. 15. 18. 20. 22. 25. 27. 29. Aug. 1882

öffentliche Aufführungen des

PARSIFAL.

Ein Bühnenweihfestspiel von RICHARD WAGNER.

Personen der Handlung in drei Aufzügen:

Amfortas	Herr Reichmann.	Kundry	Frau Materna.
Titurel	„ Kindermann.		Fräulein Brandt.
			„ Malten.
Gurnemanz	„ Scaria.		
	„ Siehr.	Erster / Zweiter Gralsritter	Herr Fuchs.
	„ Winkelmann.		„ Stumpf.
Parsifal	„ Gudehus.	Erster	Fräulein Galfy.
	„ Jäger.	Zweiter / Dritter / Vierter Knappe	„ Keil.
Klingsor	„ Hill.		Herr Mikorey.
	„ Fuchs.		„ v. Hübbenet.

Klingsor's Zaubermädchen:

Sechs Einzel-Sängerinnen:

I. Gruppe

II. Gruppe

Fräulein Horson.
„ Meta.
„ Pringle.
„ André.
„ Galfy.
„ Belce.

und Sopran und Alt in zwei Chören, 24 Damen.

Die Brüderschaft der Gralsritter, Jünglinge und Knaben.

Ort der Handlung:

Auf dem Gebiete und in der Burg der Gralshüter „Monsalvat"; Gegend im Charakter der nördlichen Gebirge des gothischen Spaniens. — Sodann: Klingsor's Zauberschloss, am Südabhange derselben Gebirge, dem arabischen Spanien zugewandt anzunehmen.

Beginn des ersten Aufzugs 4 Uhr.
„ „ zweiten „ 6½ „
„ „ dritten „ 8½ „

TR. BURGER, BAYREUTH.

Parsifal

《帕西法爾》

人物表

Amfortas	安佛塔斯
Titurel	帝圖瑞爾
Gurnemanz	古內滿茨
Parsifal	帕西法爾
Klingsor	克林索
Kundry	昆德莉
1. Gralsritter	聖盃騎士甲
2. Gralsritter	聖盃騎士乙
Vier Knappen	四位侍僮
Klingsors Zaubermädchen	克林索的魔女
Stimme aus der Höhe	來自高處的聲音
Chor: Gralsritter, Jünglinge, Knaben, Zaubermädchen	合唱： 聖盃騎士、年輕人、兒童、魔女

背景：孟沙瓦特（Monsalvat）聖盃神殿附近的森林。

第一幕

聖盃騎士古內滿茨與他的侍童們看著護送國王安佛塔斯晨浴的隊伍，並談論國王的傷口。神秘女子昆德莉驀地出現，將一帖膏藥獻給正要進行晨浴的國王。國王對昆德莉表達謝意，她則粗魯地表示，此藥對國王的傷口未必有用。古內滿茨向侍童描述國王受傷的經過：安佛塔斯的父親，老王帝圖瑞爾，是存放聖盃的聖殿領袖。安佛塔斯曾帶著聖矛去征討邪惡的巫師克林索。在克林索的魔法城堡中，安佛塔斯受到一美麗女子的誘惑，不但他的聖矛被克林索奪走，他還因此受了傷，這個傷口一直無法痊癒。

古內滿茨向侍童解釋聖矛的由來：聖矛被保存在聖殿裡，由純潔無罪的聖盃騎士守護著，它能加強聖盃騎士的力量。克林索覬覦聖矛的力量，但他無法成為一個純潔無瑕的聖盃騎士。在憤怒與忌妒的驅使下，他用黑魔法創造出一個魔法花園，在花園中養著一群美麗的女人，引誘前來的聖盃騎士。

一支箭驀地破空而過，射死一隻在聖湖上的天鵝。射箭的是一個年輕人，在眾人的指責聲中，青年激烈地為自己的行為辯解。古內滿茨對年輕人解釋此舉的殘酷和憐憫的真諦，卻發現青年對世上的一切一無所知，甚至連自己的姓名及身世都不知道。在一旁的昆德莉開口，將青年的身世娓娓道來：青年的父親戰死在沙場，他心碎的母親因此刻意不讓他碰任何武器。青年提到，他有一天看到一群人坐著馬車，從他家門前奔馳而過，他跟著馬車跑，因而迷失在荒野中。昆德莉告訴青年，他的母親在他失蹤後，已心碎而亡。

古內滿茨想起一個預言：一個「純潔的傻子」（Der reine Tor）將會受到憐憫的啟發，成為安佛塔斯的救贖者。古內滿茨認為，這個青年可能就是預言中那位「純潔的傻子」。他帶著青年到聖殿去，讓他

目睹殿中正舉行的宗教儀式。在儀式中，安佛塔斯羞於自己道德上的汙點，拒絕他父親（老王帝圖瑞爾）要他當眾展示聖盃的要求。但最後終究禁不住父親的懇求而應允。古內滿茨看到青年對於目睹的這一切似乎充滿疑惑，在失望之餘，將他趕出聖殿。

第二幕

　　克林索由魔鏡中看到青年正接近他的城堡，他召喚昆德莉，命令她去引誘這個青年。昆德莉起初不願意，但克林索以她身上的詛咒為要脅，昆德莉悲嘆自己悲慘的身世，無奈答應。

　　在克林索的魔法花園中，青年首先遇到一群美麗的「花之女」，她們取笑青年，並試圖誘惑他，但沒有成功。昆德莉接著上場：她告知青年，他名為帕西法爾（Parsifal，意為「純潔的傻子」），並告訴他的過去，強調著他的母親是因他而死。當帕西法爾即將屈服於昆德莉的誘惑時，他突然想起安佛塔斯的傷口和他痛苦的情景，頓時神智清明，即時抗拒了誘惑。

　　昆德莉向帕西法爾吐露自己的過去：在遠古時代，當祂在十字架上受苦時，昆德莉曾無情地嘲笑祂，因此受到詛咒，註定永生受苦。昆德莉告訴帕西法爾，他會成為她的救贖著，並乞求他的憐憫。帕西法爾答應昆德莉使她得到救贖，但要求她指點自己找到聖矛的道路。驚慌失措的昆德莉向克林索求救：克林索出現，他用聖矛攻擊帕西法爾，聖矛卻在此時從克林索手中飛出，被帕西法爾接住。帕西法爾破了克林索的黑魔法，魔法城堡瞬間倒塌。在離開之前，帕西法爾告訴倒下的昆德莉：「妳知道在哪裡能再找到我。」

第三幕

　　古內滿茨循聲找到昆德莉，並將她喚醒。他驚訝地發現，昆德莉有異於過往，狂野乖張的舉止蕩然無存。此時有位黑騎士走近，手上拿著一隻矛，矛尖向下。古內滿茨認出，這位黑騎士就是當年的青年帕西法爾，他手持的是失落已久的聖矛。昆德莉取來河水，為帕西法爾滌足，並用她的頭髮拭乾。古內滿茨告訴帕西法爾：老王帝圖瑞爾已過世，葬禮就在今日。古內滿茨用聖水為帕西法爾賜福，帕西法爾接著替昆德莉舉行受洗儀式，昆德莉喜極而泣。

　　時近中午，古內滿茨引導帕西法爾到聖殿。在那兒，安佛塔斯正為先王帝圖瑞爾的亡故，哀慟欲絕。聖盃騎士們要求國王再次展現聖盃，安佛塔斯激烈地拒絕。他撕開衣服，將傷口展現在眾人面前，並哀求聖盃騎士殺了他，以贖他過去的罪孽。帕西法爾來到聖殿，用聖矛輕觸安佛塔斯的傷口，傷口立時癒合。帕西法爾對眾人展示聖矛及聖盃，接替安佛塔斯成為聖盃騎士新領袖。昆德莉終獲解脫，安然闔目逝去。

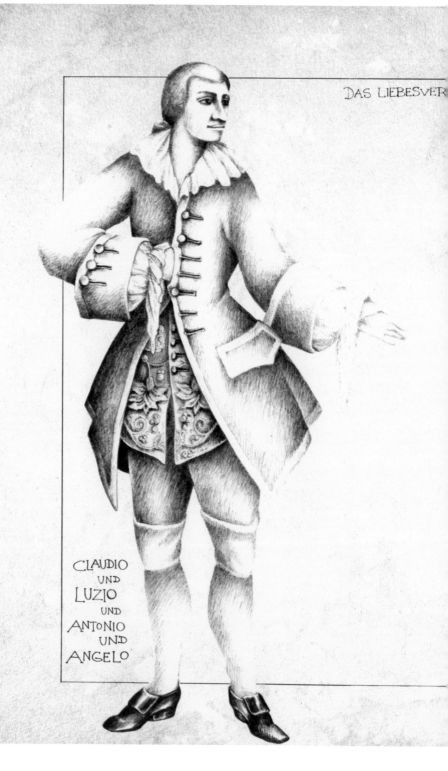

CLAUDIO
UND
LUZIO
UND
ANTONIO
UND
ANGELO

ALS
MASKEN

HAUTEN 83

形式依循功能：
析論華格納的《禁止戀愛》

雅各布斯哈根（Arnold Jacobshagen）著

陳怡文 譯

本文原名：

Form Follows Function: Analyzing Wagner's *Das Liebesverbot*

作者簡介：

雅各布斯哈根為科隆音樂與舞蹈大學音樂學教授兼音樂學組主任。先後於柏林、維也納及巴黎修習音樂學、近代史與哲學。1996 年於柏林自由大學（Freie Universität Berlin）取得博士學位後，於 1997 至 2006 年間任拜魯特大學（Universität Bayreuth）與圖爾瑙（Thurnau）音樂劇場研究中心（Forschungsinstitut für Musiktheater）助理教授。2003 年以十九世紀義大利半莊劇研究取得教授資格。專長領域為十八、十九、廿世紀歌劇史與音樂史。已出版五本專書。

現為德國音樂學學會期刊《音樂研究》（*Die Musikforschung*）主編，亦為十八本專書之主編或聯合主編。曾於國際重要期刊如 *Cambridge Opera Journal, Acta Musicologica, Revue de Musicologie, Neue Zeitschrift für Musik, Die Musikforschung, Archiv für Musikwissenschaft* 發表專文，亦曾為重要音樂辭書如 *New Grove, MGG* 等撰寫詞條。

譯者簡介：

陳怡文，國立臺灣師範大學音樂學碩士，國立臺灣師範大學音樂學博士候選人。

於華格納十三部完整的歌劇中，《禁止戀愛》也許是在二十世紀及二十一世紀裡，獲得最少熱情或批判性關注的一部。這部作品相關的研究文獻稀少，它很少被演出，甚至於華格納誕生的兩百周年，2013 年，情形依舊如是。對於這種乏人關注的現象，華格納本身也得負責任。他於 1866 年將作品獻給巴伐利亞國王路德維希二世（Ludwig II, König von Bayern）時，以年少輕狂（Jugendsünde）稱之。[1] 自從這部華格納的第二部歌劇於 1836 年首演後，《禁止戀愛》的創作風格，總被認為密切依循同時期的法語及義語歌劇，分別由歐貝爾（Daniel François Esprit Auber）與貝里尼（Vincenzo Bellini）的作品為主要代表。擔任馬格德堡（Magdeburg）劇院指揮時，華格納經常將這兩位作曲家的作品列入劇目，並特別提到歐貝爾和貝里尼是其第二部歌劇的典範：

> 《波堤契的啞女》（Die Stumme von Portici）可能有些幫忙；對《西西里晚禱》（Die Sizilianische Vesper）的回憶也可能起了些作用；當我想到，就算這位來自西西里島溫和的貝里尼終也可被列入這作品的一個要素時，我不免要對那特別的交換條件發笑，在這裡，最獨特的誤解成就了這個交換條件。[2]

然而，法語及義語的不同影響層面，卻從未被仔細分析。「歐貝爾及貝里尼是他最初的靈感來源」，這個一再被提出的假設，其實反映了華格納在文字著述中談及兩位作曲家的情形：的確，他很欣賞兩人，與他一貫反對大部分法國及義大利同儕的音樂之情形，產生明顯對照。就音樂形式來說，兩種「國家風格」

1 請參見 Egon Voss, "Wagners Jugendsünde? Zur großen komischen Oper *Das Liebesverbot oder Die Novize von Palermo*", in: Voss 1996, 44-58。

2 Richard Wagner, "*Das Liebesverbot*. Bericht über eine erste Opernaufführung", SuD I, 21.

之一般特徵，相當容易辨認：兩段式的大型詠嘆調、「梭利塔模式」（solita forma）的重唱及「鍊式終曲」（德 Kettenfinale，英 chain finale），乃直接符合義語歌劇標準；相對地，詩節曲式、帶有附點節奏舞曲風的器樂，以及獨立的合唱段落，則明顯地可列入法語歌劇的影響行列。仔細研讀劇本及其詩文結構，亦有助於建構華格納所運用的形式規範。

　　本文分為三個部份。第一部分研析《禁止戀愛》的起源及其戲劇質素，特別強調華格納的自身闡釋，以及他與法國及義大利的傳記性及藝術性關連。第二部份處理歌劇的義大利風格，第三部份呈現法語歌劇對《禁止戀愛》的音樂及戲劇質素架構的影響。

一

　　欲仔細追溯《禁止戀愛》的起源及形成過程，是不可能的。可靠的資訊相當有限，再加上華格納自身的說法，總是零碎的片段，且未必正確。最早的文獻為文字草稿，見諸於《我的一生》（*Mein Leben*），時間為 1834 年六月後半。樂譜手稿未能留存下來。如同前述，1866 年，華格納將之贈送給巴伐利亞國王路德維希二世。1839 年至 1945 年間，它是希特勒（Adolf Hitler）的收藏，很可能與另外七部同為希特勒收藏之華格納樂譜，一併毀於第二次世界大戰末。收藏於慕尼黑巴伐利亞國家圖書館（Bayerische Staatsbibliothek）之《禁止戀愛》的手抄譜複本，[3] 是目前最重要的音樂資料；此外，尚有出版的第一版總譜及鋼琴縮譜，二者皆直到 1923 年，才由萊比錫大熊出版社

3　請參見 Edgar Istel, "Richard Wagner's Oper *Das Liebesverbot* auf der Grundlage der handschriftlichen Originalpartitur dargestellt", *Die Musik* 32/8 (1908/09), 3-47。

（B&H）出版。劇本手稿及其法語翻譯則收藏於大英圖書館（British Library）；完整之華格納草稿保存於拜魯特華格納基金會國家檔案室（NA）中。這份重要文件完成於 1835 年一月卅日；時間上要比 1835 年四月六日馬格德堡音樂會上演出兩曲，早了約兩個月。一年後，《禁止戀愛》於 1836 年三月廿九日首演，也是華格納有生之年唯一的完整演出。

完成第一部歌劇《仙女》後，華格納的美學觀有了轉變。1834 年，他第一次欣賞施羅德・德芙琳安（Wilhelmine Schröder-Devrient）的舞台演出。於自傳《我的一生》中，華格納聲稱，他看到這位偉大聲樂家的第一個演出是貝多芬（Ludwig van Beethoven）的《費黛里歐》（*Fidelio*）。然而，近來研究顯示，這不可能，因為，在這些年間，萊比錫的《費黛里歐》演出中，並未由施羅德・德芙琳安飾唱雷歐諾拉（Leonore）。[4] 應該是貝里尼《卡普萊提與蒙特奇家族》（*I Capuleti e i Montecchi*）的演出裡，才是他第一次看到施羅德・德芙琳安。華格納欣賞貝里尼，遠勝於其他義大利歌劇作曲家，也在他眾多言談中持續地一再提及。不過，應是這位偉大的聲樂家，給他最多的靈感。

他對施羅德 ・ 德芙琳安的高度欣賞，反映在伊莎貝拉（Isabella）這個角色的設計上。與莎士比亞（William Shakespeare）相對，華格納讓此角色成為劇中的中心人物。於 1834 年十月廿七日寫給阿培爾（Theodor Apel）的信中，可見到華格納欲至義大利發展的關鍵性說明。[5] 華格納表示，希冀從《禁止戀愛》獲利，並在藝術上有所突破。他表明，希望

103

4　請參見 Inga Mai Groote, "*Das Liebesverbot oder Die Novize von Palermo*", in: Laurenz Lütteken (ed.), *Wagner-Handbuch*, Stuttgart/Weimar (Metzler) 2013, 291-297。

5　SB I, ed. Gertrud Strobel & Werner Wolf, *Briefe der Jahre 1830–1842*, Leipzig (Deutscher Verlag für Musik VEB) 1967, 166-168.

作品成功後，到義大利去，在那裡寫另一部歌劇。時間上應該在 1836 年春，啟程前往義大利。在義大利半島停留一陣後，華格納計畫轉往巴黎，並打算在那裡也寫一部歌劇。基於這些細節，可清楚得知，華格納將他同胞麥耶貝爾（Giacomo Meyerbeer）的事業發展途徑，視為模範。華格納於其批判性著述中，數度追憶起《禁止戀愛》的源頭。儘管《我的一生》包含最全面的敘述，這是他自 1865 年開始，對柯西瑪（Cosima Wagner）的口述內容，但我們還是傾向使用 1843 年的〈自傳草稿〉（Autobiographische Skizze），這是華格納受好友勞勃（Heinrich Laube）之邀所寫，發表於由勞勃主編的萊比錫期刊《優雅世界報》（Zeitung für die elegante Welt）。根據這份資料，於 1834 年夏季，作曲家已開始規劃這部歌劇：

> 在一趟於波希米亞療養勝地的迷人夏日旅程中，我草擬了一部新歌劇《禁止戀愛》，其題材來自莎士比亞《量罪記》（Measure for Measure），不過有個差異，我拿掉了一貫的嚴肅氣氛，並以青年歐洲（Das Junge Europa）的思考重新塑造：自由且坦率的感官主義，全然僅憑藉自身力量，戰勝了清教徒之禁慾偽善。就在同年夏天，1834 年，我接受馬格德堡劇院的音樂總監職務。將我的音樂知識實際運用於指揮工作上，很快有了成果：和歌者在台前幕後的來往，與我喜歡熱鬧多變的傾向，完全相合。我開始寫作《禁止戀愛》。[6]

顯然，旅程中及劇院環境所感染的新氛圍，深刻改變了他的思考。劇情的直率情慾，反映出華格納個人態度以及他閱讀的海因瑟（Wilhelm Heinse）小說《阿爾丁蓋洛與幸福之島》（Ardinghello und

6 AS, 10.

die glückseligen Inseln）之內容，並且顯示其與「青年德國」（Junges Deutschland）運動的藝術家領袖有所接觸。如同他在《我的一生》的敘述：「在深思熟慮後」，他「開始強化我《禁止戀愛》中的放肆局面」，同時間，他開始接觸賭博，雖然只是「在公開市集上之骰子與輪盤的無傷大雅形式」。[7] 華格納闡釋著《禁止戀愛》的美學構念：

> 我已相當熟稔莎士比亞《量罪記》之題材，它和我現在的情緒相合，我將迅速地用很自由的方式，將之改寫成歌劇劇本，名曰《禁止戀愛》。那時候盛行的「青年歐洲」想法，還有閱讀《阿爾丁蓋洛》，經由我特殊的反對德國歌劇音樂的情緒，感受更加強烈，它們形成了我的思考基調，特別在反對清教徒的禁慾偽善上，也就走向「自由感官主義」的彰顯。[8]

接著，華格納完整地分析戲劇，說明著，在他認知的莎士比亞版裡：

> 一位不具名的西西里國王離開王國去旅行，我想應是去拿坡里，他全權授予攝政王（我以弗利德里希（Friedrich）稱之，好讓他盡可能地像個德國人）代理，以達成徹底改革首都社會風氣之目的，這位嚴厲的攝政王對社會風氣甚為不滿。[9]

這個戲劇框架的政治暗示，明顯地凌駕了當時青年德國的意向。

　　華格納堅信，為了取悅大眾，在決定要使用他人的方法時，不能有太多顧忌；華格納坦言，創作《禁止戀愛》過程中，他「絲毫不在乎是否避免回應法語及義語舞台」。[10] 根據華格納的說法，作品重啟

105

7　ML 1911, 100.

8　Wagner, *"Das Liebesverbot..."*, SuD I, 20-21.

9　Wagner, *"Das Liebesverbot..."*, SuD I, 24.

創作後，於 1835/36 年的冬天完成，在「馬格德堡歌劇院駐院歌者被解散前不久」。歌劇首演前的準備，係於極窘迫之情形下進行：

> 在第一批歌者離開前，我只剩十二天；在這段時間裡，必須要將我的歌劇排練好，如果我還希望他們能演出它。我沒多加考慮，相當輕率地在排練十天後，將這部有很吃重角色的歌劇搬上舞台；我相信提詞人和我的指揮功力。雖然如此，我還是無法避免，歌者對他們的角色連一半都沒背起來。對所有人來說，演出就像是一場夢：沒有人對整件事情有半點概念；不過，只要有點樣子出來，就有聽得到的掌聲。基於各種原因，沒有第二場演出。[11]

各幕劇情大意依序如下：

第一幕

第一景：

> 巴勒摩（Palermo）近郊，德國攝政王宣布禁止縱情酒色之法令。第一位因違反弗利德里希（Friedrich）的新律法，而遭定罪逮捕的人是克勞迪歐（Claudio）。

第二景：

> 聖‧伊莉莎白會（Order of St. Elizabeth）修女院內，瑪莉安娜（Mariana）吐露真實身份；她是被弗利德里希拋棄的妻子。克勞迪歐的朋友路奇歐（Lucio）前來央求伊莎貝拉（Isabella），請她去懇求攝政王赦免她哥哥的罪。

10 AS, 11.

11 AS, 11.

第三景：

法庭內，眾人等待執政者到來。布里蓋拉（Brighella）是審判長。弗利德里希到來，拒絕撤銷狂歡禁酒令之請願。克勞迪歐被處以死刑。伊莎貝拉願將自己獻身給攝政王，若後者能赦免她的哥哥。

第二幕

第一景：

監獄庭院內，克勞迪歐因被死亡震懾，同意了妹妹的獻身。伊莎貝拉氣憤克勞迪歐那麼快就答應，也就未向他透露她的真實計畫：要與弗利德里希碰面的人是瑪莉安娜，並非伊莎貝拉。

第二景：

宮廷內，弗利德里希並未履行承諾。他所簽署的文件並非釋放克勞迪歐，而是批准死刑令。

第三景：

街道上，群眾漠視禁令，依然狂歡著。警長為了進行被禁止的愛情勾當，喬裝打扮。弗利德里希戴上面具，但他與伊莎貝拉（其實是瑪莉安娜）的約會被人發現而中斷。伊莎貝拉取下所有人的面具，揭露了弗利德里希是個騙子。西西里國王歸國，取消弗利德里希所有權力，因此他無法復仇。

華格納以極自由的手法改編莎士比亞的《量罪記》，他用的是魏蘭德（Christoph Martin Wieland）的德語翻譯（*Maaß für Maaß*,

1763）。[12] 除了監獄場景外，第二幕都是華格納自己的點子。他甚至改變了劇情之主要議題，不將重心放在壓抑熱情的核心話題，而在於對抗政權的壓迫。

　　除了《紐倫堡的名歌手》外，《禁止戀愛》是華格納唯一的喜劇。作品的喜劇元素，強烈反映出他的政治觀點。尤其在德國與義大利民族性的對立上，更為明顯，特別是克勞迪歐的地中海式鬆散，對照於攝政王弗利德里希之缺乏幽默感的德式特徵。劇情地點從維也納移至巴勒摩，有著雙重的目的。故事發生於十六世紀西西里，提供華格納所欲採用之義式音樂風格充分的空間；另一方面，義大利背景有助於遮掩當時德國所處之政治情勢的暗示。不過，德國的政治情勢明顯地反映在德國攝政王弗利德里希上。華格納在情慾放縱方面，描繪地相當深入。標題「禁止戀愛」被認為有挑釁意圖，於四旬齋期演出時，必須更動。為了強調如此曖昧的場景，華格納的處理遠遠超過莎士比亞原著；特別在路奇歐這個角色上。路奇歐抵達修道院時，毫不猶豫地試著挑逗修女。相反地，克勞迪歐則因不願宣示放棄他的愛慾，被打入死刑行列。德國攝政王弗利德里希被以極端負面手法呈現，他有雙重標準，一方面對人民發佈禁止戀愛法令，另一方面，他自己的行為卻一點也不合於這個道德規範。過去，他是伊莎貝拉修道院裡的姐妹修女瑪莉安娜的情人；如今，他卻要求伊莎貝拉獻身予他，才釋放克勞迪歐。他承諾，若伊莎貝拉願意與他過夜，便釋放克勞迪歐。因之，華格納評論著政治的內幕：

12 請參見 Simon Williams, "Wagner's *Das Liebesverbot*: From Shakespeare to the Well-Made Play", *Opera Quarterly* 3/4 (1985/86), 56–69; Hans Walter Gabler, "*Das Liebesverbot*: ein Shakespeare-Wagner-Scherzo", in: Claudia Christophersen & Ursula Hudson (eds.), *Romantik und Exil: Festschrift für Konrad Feilchenfeldt*, Würzburg (Wiedenmann) 2004, 252-258。

莎士比亞原作中的這些有力的動機，只有如此被充份發展，才會終於能在正義的天平上有著份量，如此的情形，我並沒注意到；我在乎的是，揭露禁慾的罪惡面以及可怕的移風變俗的不自然。所以，我全然捨棄《量罪記》，並只利用愛情的復仇，來審判偽君子。我將題材由美麗的維也納搬移到陽光普照的西西里；在那兒有位德國總督，對於人民不可理喻的散漫道德觀，感到相當憤怒，嘗試著推行清教徒式改革政策，他很悲慘地失敗了。[13]

<div align="center">二</div>

作品之整體戲劇質素架構，呈示德式與義式兩相對立元素，相對地，音樂特徵上，則是義式與法式風格間的差異。華格納的「義式風格」（Italianità）自劇情設定出發：故事發生於十六世紀的西西里，提供了義式風格的充分可能。選擇此部戲劇的原因，絕非偶然。如同前述，施羅德・德芙琳安於貝里尼歌劇《卡普萊提與蒙特奇家族》的演出，為華格納主要靈感來源，於是他也追隨貝里尼與他的劇作家羅曼尼（Felice Romani），選用莎士比亞戲劇。作品之兩幕結構、第一幕有大型終曲之外在形式，明顯為義語歌劇模式。如同羅曼尼與貝里尼處理《卡普萊提與蒙特奇家族》的方式，華格納將其兩幕設計為三個場景，各景發生於相異地點。同時，他明顯受到勞勃影響；勞勃是義語歌劇忠實愛好者，特別是貝里尼的作品。華格納於 1834 年發表的〈德語歌劇〉（Die deutsche Oper）一文中，清楚地證明了這個走向義語歌劇美學的新嘗試。於此，他呼籲德語作曲家將義式歌曲風置入歌劇作品中：

13 Wagner, "*Das Liebesverbot...*", SuD I, 21.

但畢竟，歌曲是一個工具，人們可以透過它音樂地傳達訊息，如果這個工具未被充分建立，人們的真正語言是不足的。在這點，義大利人要比我們進步許多；他們的曲調美是第二個本質，這個曲調美的形構也是一樣地令人感到溫暖，就像在其他方面缺乏個別意義那樣。當然，最後幾十年裡，義大利人將這個第二個天生語言誇張地推到極點，就像德國人推他們的學究氣一樣。[14]

在「義式形式」脈絡裡要討論的第一首單曲為第四曲二重唱，是歌劇兩首二重唱中的一首，它使用相當接近典型之四段結構[15]（參見【表一】）：「銜接速度」（Tempo d'attacco）、「抒情歌唱」（Cantabile）、「中間速度」（Tempo di mezzo）及「緊湊段」（Stretta）。只是，這個看法有個前提是，全曲缺乏一個純粹沉思時刻，亦即是真正「歌唱」樂段的置入。歌詞結構也沒有明顯的段落區分。相對於第一段律動的不規律，華格納在「轉快」（più mosso）的段落上使用詩節式「二重唱」；幾乎與義大利傳統中，「慢板」（Adagio）或「甚緩板重唱」（Largo concertato）出現的時刻，完全符合：

ISABELLA	**伊莎貝拉**
Des teuren Bruders Leben	哥哥寶貴的性命，
sei meinem Schutz vertraut,	操之在我手中，
ich muss ihm Rettung geben,	我必須營救他，
da fest auf mich er baut!	正是他所寄望於我的！

14 Richard Wagner, "Die deutsche Oper", SuD XII, 1.

15 【譯註】此典型的四段結構指的是由十九世紀義大利學者巴瑟維（Abramo Basevi）所提出之「梭利塔模式」（La solita forma），用以指稱十九世紀義大利歌劇自羅西尼（Gioachino Rossini）、貝里尼（Vincenzo Bellini）至晚期威爾第（Giuseppe Verdi）的歌劇中，詠嘆調、大型二重唱及終曲（Finale）之形式結構，請參見黃柳蕙，〈威爾第歌劇之「梭利塔模式」研究——以《弄臣》、《遊唱詩人》與《茶花女》為例〉（國立臺灣師範大學碩士論文，2006）。

Den Heuchler zu bekriegen,
glüh' ich in Leidenschaft,
ihn mutig zu besiegen,
gab Gott mir Recht und Kraft!

向那偽善者宣戰，
我燃燒著熱情，
勇敢地戰勝他，
上帝給予我正確與力量！

LUZIO

Wie fühl' ich mich erbeben,
die holde Himmelsbraut,
es muss sich ihr ergeben,
wer ihr ins Auge schaut'!

Wie kann ich sie besiegen,
die heiße Leidenschaft;
ich muss ihr unterliegen,
mir fehlt's an Mut und Kraft!

路奇歐

我如此全身戰慄，
天堂的美麗新娘，
必會拜倒她裙下，
只要注視她眼眸！

我要如何贏得她，
這沸騰的熱情；
我只能屈服於她，
我缺乏勇氣與力量！

這段音樂聽起來較像是「緊湊段」，而非「抒情歌唱」；事實上，整個段落在二重唱結束時被反覆（參見【譜例一】）。如同前一曲的第3曲，華格納以再現方式構思曲式，以代替動態發展的梭利塔模式。

第7曲二重唱使用極相似的曲式配置（【表二】），其結構更複雜，更接近義大利式之標準形式，全曲也缺少真正的慢速段落。在規律導奏「場景」（Scena）及「銜接速度」之後，進入類快速唱段（Cabaletta）[16] 的段落，它卻被一個抒情段落中斷（漸慢甚多 — 緩板），之後，快速唱段段落再度出現。相較於浪漫時期歌劇的標準形式，例如貝里尼的作品，華格納完全忽略「甚緩板重唱」部份，並且兩曲的和聲進行相當無趣，幾乎都維持在主調。

16【譯註】「快速唱段」（Cabaletta）源自西班牙文，首度出現於 1820 年左右，特別用以描述十九世紀義大利歌劇中的二段式音樂結構；在梭利塔模式中，它是接續在抒情的「抒情歌唱」（Cantabile）之後，速度較快。

【表一】華格納《禁止戀愛》第 4 曲曲式

小節數	排練編號 (鋼琴縮譜)	曲式 段落	梭利塔模式	速度	調性	起始歌詞
1-102	1	A	Tempo d'attacco （銜接速度）	Allegro giusto （精確的快板）	降B大調	Es ist ein Mann （那是一位男士）
103-190	6	B	（Cantabile） （抒情歌唱）	Più mosso （轉快）	降B大調	Des teuren Bruders Leben （哥哥寶貴的性命）
191-254	10	C	Tempo di mezzo （中間速度）	Tempo giusto （精確速度）	g小調	Ach Isabella, eile fort （伊莎貝拉啊，加緊腳步）
255-356	12	B	（Stretta） （緊湊段）	Più mosso （轉快）	降B大調	Des teuren Bruders Leben （哥哥寶貴的性命）

　　華格納與貝里尼相似之處常被述及，與這點相反的則是，華格納採用義式風格最具說服力的地方，是在諧角的曲子中。這種情形基本上應與羅西尼（Gioachino Rossini）相關，而非貝里尼，他終其一生沒寫過任何喜劇。值得一提的華格納之喜感風格例子為第 5 曲〈詠嘆調、二重唱、三重唱及重唱〉（Aria, Duo, Terzett & Ensemble）的第四段，這個審判場景讓人想起羅西尼的《鵲賊》（La gazza ladra, 1817），它很可能也啟發了《禁止戀愛》序曲以擊樂開始的靈感。特殊的是，歌劇中僅有三首詠嘆調，其中的一首給了次要角色諧角布里蓋拉（Brighella）。在這一曲中，華格納呈現了許多典型的諧劇（Opera buffa）要素。尤其是，結合重覆使用掛留音的喜感音型一再地出現，它在布里蓋拉的詠嘆調開始時，系統性地被用（【譜例二】）。詠嘆調後接續重唱段落，樂團反覆演奏大量模進音型。布里蓋拉的造型來自義語諧劇及半莊劇（semiseria）中經常可見的「暴君」（podestà），例如羅西尼《鵲賊》中的郭塔多（Gottardo）。

【表二】華格納《禁止戀愛》第 7 曲曲式

小節數	排練編號 (鋼琴縮譜)	梭利塔模式	速度	調性	起始歌詞
1-26	1	Introduction （導奏）	Andante con moto （較快的行板）	C大調	Wo Isabella bleibt （伊莎貝拉所在處）
27-44	2	Scena （場景）			O meine Julia, sollt ich scheiden （喔，我的朱莉亞，若我失敗）
45-96	3	Tempo d'attacco （銜接速度）	Allegro ma non tanto （快板，但不太甚）	C大調	Ach, Isabella teures Leben （啊，伊莎貝拉寶貴的性命）
97-116	5	Cabaletta （快速唱段）		C大調	Ha, welch ein Tod （哈，如此死去）
117-124	6	(Cantabile) （抒情歌唱）	Molto ritenuto – Lento （漸慢甚多—緩板）		Für meinen gäbst du gern dein Leben （妳願為我犧牲性命）
125-160		Cabaletta （快速唱段）	Tempo I （還原速度）		Wohlan, so rett ich gern dein Leben （就這樣，我願拯救你）
161-188	8	(Cantabile) （抒情歌唱）	Molto ritenuto – Lento （漸慢甚多—緩板）		Für deine Freiheit stürbe ich （用我的死亡換取你的自由）
189-219	9	Tempo di mezzo （中間速度）	Moderato assai – Andante （甚中板—行板）	轉調	Isabella, ich umarme dich （伊莎貝拉，讓我擁抱妳）
220-287	11		Tempo I （還原速度）	c小調	Ha, feiger, vergessner Wicht （哈，怯懦的、迷失的傢伙）
243-287	12	Stretta （緊湊段）	Più mosso （轉快）	C大調	O Schwester, sieh auf meine Reue （喔，妹妹，看看我的後悔）
288-338	13		Più stretto （更緊湊）		Dass ich den Tod jetzt nicht mehr scheue （我現在不再害怕死亡）

17 本文使用之鋼琴縮譜譜例皆出自 Richard Wagner, *Das Liebesverbot*. Klavierauszug von Otto Singer, englischer Text von Edward Joseph Dent, französcher Text von Amédée Boutarel

【譜例二】 華格納《禁止戀愛》第 5 曲，詠嘆調，鋼琴縮譜，155 頁。

und Frieda Boutarel, Leipzig: Breitkopf & Härtel, ed. 4520, 1922. Plate 26945。請參見
http://conquest.imslp.info/files/imglnks/usimg/a/ac/IMSLP21725-PMLP49996-Wagner_-_
Das_Liebesverbot__vocal_score_.pdf。

義式風格與曲式概念之要素不僅以明顯的方式出現在《禁止戀愛》的詠嘆調及二重唱中，法院場景的重要終曲，也與義式傳統遙相呼應，亦即是「鍊式終曲」。[18] 最後一個要提的義式靈感要素為第二幕結束時的軍樂隊，所謂「舞台樂隊」（banda sul palco）。如同梅樂瓦（Jürgen Maehder）於相關研究中指出，義式樂隊（banda）通常不會指明樂器之使用方式。[19] 華格納在此使用完整之管樂團，包含兩支短笛、五支單簧管、六支小號、四支法國號、四支低音管、三支長號、一支低音大號（Ophicléide）、三角鐵、小鼓、大鼓及鈸，這些大量樂器群必須在舞台上與樂池裡的完整或規模相當的交響樂團一起演奏。華格納在馬格德堡時，應該沒有規模如此龐大之樂團可供運用；因此，這輝煌盛大的概念，也許暗示著法語大歌劇（grand opéra），而非義式舞台樂隊。（【譜例三】）

18 關於此終曲的分析，請參見 Hans Engel, "Über Richard Wagners Oper *Das Liebesverbot*", in: *Festschrift Friedrich Blume zum 70. Geburtstag*, ed. by Anna Amalie Abert & Wilhelm Pfannkuch, Kassel (Bärenreiter) 1963, 80-91。

19 請參見 Jürgen Maehder, "Banda sul palco — Variable Besetzungen in der Bühnenmusik der italienischen Oper des 19. Jahrhunderts als Relikte alter Besetzungstraditionen?", in: *Alte Musik als ästhetische Gegenwart: Bach, Händel, Schütz: Bericht über den internationalen musikwissenschaftlichen Kongress Stuttgart 1985*, ed. by Dietrich Berke & Dorothee Hanemann, vol. 2, Kassel (Bärenreiter) 1987, 293-310。

【譜例三】華格納《禁止戀愛》第 11 曲，第二幕終曲：軍樂隊，總譜[20]，574 頁。

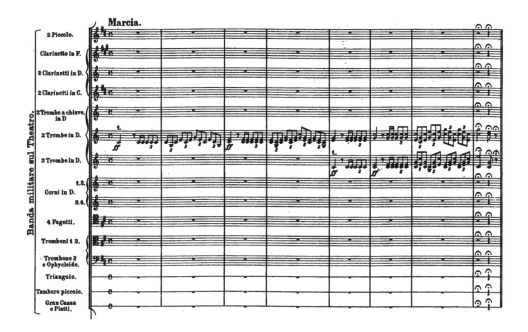

20 本文使用之總譜譜例皆出自 Richard Wagner, *Das Liebesverbot*. Partitur, Leipzig: Breitkopf & Härtel, n.d. (ca. 1914)，請參見 http://conquest.imslp.info/files/imglnks/ usimg/9/92/IMSLP109508-PMLP49996-Wagner_-_Das_Liebesverbot_-_Act_II.pdf。

三

　　寫作《禁止戀愛》時，華格納腦中也許不只浮現法式模式，同時也將巴黎視為未來演出他歌劇的地方。兼容並蓄且國際化的風格，係有目的的嘗試，希望能夠滿足巴黎歌劇聽眾習慣的標準。如同作曲家自己在《我的一生》中的說明，他對巴黎的野心可回溯至馬格德堡時期。不僅《禁止戀愛》的創作理念，這段期間寫作的另一部劇本《高貴新娘》（*Die hohe Braut*）也依循法式模式。兩部作品皆寄至巴黎給史克里布（Eugène Scribe），接著，他與麥耶貝爾接觸：

> 我在馬格德堡時，已自柯尼西（H. König）的小說《高貴新娘》（*Die hohe Braut*）汲取題材，依最豐富的法式剪裁寫成大型五幕歌劇。我請人幫忙將這全部改寫過的場景大綱譯成法文，並將之從柯尼希斯堡（Königsberg）寄至巴黎史克里布那兒。我並附上一封信給這位知名的歌劇劇作家，信中提議，他可以使用這大綱，條件是，要設法讓巴黎委託我創作這部歌劇。為了讓他相信我寫作巴黎歌劇音樂的能力，我同時也將《禁止戀愛》的樂譜寄給他。除此之外，我還寫信給麥耶貝爾，知會他我的計畫，並懇請他支持。整件事就算沒有任何回音，我不會覺得不安；因為，我可以告訴自己，我已經「與巴黎有聯繫」，就很夠了。事實上，當我自里加（Riga）開始大膽進擊時，已經有了某個接觸點，我的巴黎計畫其實也不再飄浮在空中。[21]

　　1839 年，華格納抵達巴黎，一個主要的念頭便是尋找願意演出《禁止戀愛》的劇院。在皇家音樂學院（Académie Royale de Musique）

21 ML 1911, 166-167。【譯註】柯尼西（Heinrich König）是德國當時極具聲望的作家、文學家與文化歷史學家，甚至被譽為「青年德國裡最有才氣的翹楚」；《高貴新娘》為其 1839 年的作品。華格納的計劃並未如願，該劇本後由他人譜寫。

演出是眾所知名的難，喜歌劇院（Opéra Comique）亦然，於是華格納務實地集中目標於當時也演出歌劇的第三家劇院，文藝復興劇院（Théâtre de la Renaissance）。依照法國劇院體制，每個劇院只限演出各自的特定劇種，「文藝復興劇院」專門演兩個不同種類的音樂戲劇：「使用新曲調的通俗劇」（vaudeville avec airs nouveaux）和「他種歌劇」（opéra de genre）。這兩種為時短暫的劇類以及上述提到演出它們的劇院，僅存在於 1838 年十一月至 1840 年四月間。文藝復興劇院由安提諾・傑利（Anténor Joly）經營，據地於凡達杜廳（Salle Ventadour），於 1826 年至 1829 年間建造，用來演出喜歌劇（opéra comique）；後來由義語劇院（Théâtre-Italien）使用。劇院有一千兩百個座位，並不是像一般常被描述的「小」劇院，可稱相當大，會是個演出《禁止戀愛》的理想場所。劇院位於巴黎第二區梅喻街（rue Méhul），建築至今還存在。與喜歌劇劇目不同的是，「他種歌劇」的特色在於使用伴奏宣敘調，而非對白。誠如艾佛利斯特（Mark Everist）所言，「兩種劇類都很不自然，使用抽象的方式解決歌劇院間浮現的競爭，它們殷切地保護各自推銷特定劇類的權利。」[22] 然而，文藝復興劇院總監「能將這些劇類的侷限，轉化成優勢，並發展出不歸屬於原有劇類的創新劇目」。[23] 文藝復興劇院的主要作曲家有：皮拉替（Auguste Pilati）、葛利沙（Albert Grisar）、馮・佛洛托（Friedrich von Flotow）及孟普（Hippolyte Monpou）。唯一一位在此劇院工作過的一線作曲家為董尼才第（Gaetano Donizetti），他的《拉美莫爾的露琪亞》（*Lucie de Lammermoor*）法語版於 1839 年在此首演，正是華格納抵達巴黎的時候。

22 Mark Everist, "Theatres of Litigation: Stage Music at the Théâtre de la Renaissance, 1838-1840", in: *Cambridge Opera Journal* 16 (2004), 133-161，引言見 137。

23 Everist, "Theatres of Litigation...", 137.

在這個歷史脈絡下，華格納的想法乃相當正確：

首先，我和文藝復興劇院聯繫，那時候它同時演出話劇與歌劇。我覺得，對這個劇院來說，我《禁止戀愛》的音樂應是最適合的，作品有些輕佻的題材，對法國舞台也容易被接受。麥耶貝爾積極地將我推薦給劇院總監，他只能給我最好的承諾。接著，一位名列巴黎最多產的劇院作家杜梅爾桑建議，由他來改寫題材。杜梅爾桑將選出試演的三曲譯成法文，真是最大的幸運，我的音樂搭配新譯的法語歌詞，效果比我原來的德語歌詞還要好；正是音樂能讓法國人輕易地理解，所有的一切都向我保證最好的勝利，就在此時，文藝復興劇院宣告破產。所有的努力、所有的希望，都付諸流水。[24]

雖然如此，華格納並未放棄法語版《禁止戀愛》的計畫，並嘗試在大歌劇院演出：

由於我的歌者已充分練習《禁止戀愛》打算試演的那幾曲，我希望至少可以利用這一點，讓幾位有影響力的人能聽到它們。杜龐歌爾離開大歌劇院後，愛德華・莫內（M. Edouard Monnaie）暫時代理總監；由於這只是個小試演，不涉及之後的可能後續，並且，演出的歌者還屬於他管轄的機構，莫內先生對於我的邀請，沒特別回應。除了他之外，我還拜訪史克里布，也邀請他出席我的試演；他欣然同意。在前面提到的這兩位人士面前，有一天，

24 AS, 14。【譯註】杜梅爾桑（Théophile Marion Dumersan）是法國劇作家、詩人、小說家，作品內容含括話劇、歌劇、歌舞雜劇（Vaudeville）等，並收集編纂香頌（chanson），同時也是古幣收藏家，時任附屬於皇家圖書館（Bibliothèque royale）之「獎牌及古物館」（Cabinet des médailles et antiques）館長。

我在大歌劇院的歌唱排練室，由我自己彈伴奏，演出了這三曲；他們認為音樂「迷人」。史克里布表示，只要劇院行政部門委託我創作這部作品，他願意立刻替我改寫劇本；莫內對此則沒有什麼反對意見，只是表示，這樣的委託創作短期內不太可能。他們的善意表達，我接收到了，且我認為那實在很棒，尤其是史克里布，他不但到場，還認為值得對我表達善意。但內心深處，我還真感到羞愧，藉著由這部年少輕狂的作品揀選出的三曲，自己還真地再次以為，可以經由順應巴黎的輕浮品味，能以最快的速度在巴黎有些成就；當然這只是腦中的想法。其實，我那時內心已長久蘊釀著，要脫離這個品味趨勢，因之，當我放棄在巴黎成功的希望時，同時也脫離了這個方向。[25]

　　比較華格納與巴黎同時期作曲家的音樂，便能欣賞《禁止戀愛》中的「法國」。第一幕開始使用多段式導奏，就是法語歌劇中最典型的形式過程。華格納的導奏結構相當複雜，包含數首合唱、短的獨唱段落、大型重唱段落以及宣敘調。劇情進行於「說話」（parlante）段落中，被樂團中的頑固音型模式強調，例如囚犯克勞迪歐被警官們帶入場的時候。（【譜例四】）

　　其以「說話」的方式宣告戀愛禁令，此手法雖僅用於此處，卻暗示了法語喜歌劇。（【譜例五】）

25　ML 1911, 192-193。【譯註】杜龐歇爾（Henri Duponchel）是法國建築師、舞台設計師，也曾任大歌劇院總監。

【譜例四】 華格納《禁止戀愛》第 2 曲，導奏，「說話」（parlante）手法。總譜，89 頁。

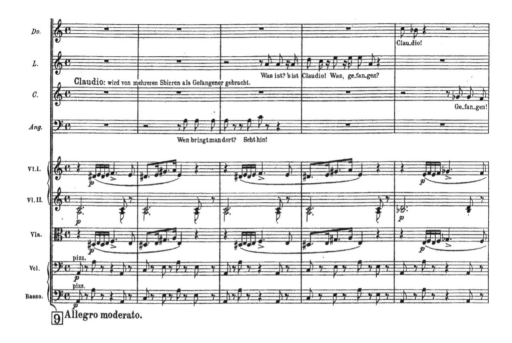

【譜例五】 華格納《禁止戀愛》第 2 曲，導奏，以說話方式宣告。鋼琴縮譜，34 頁。

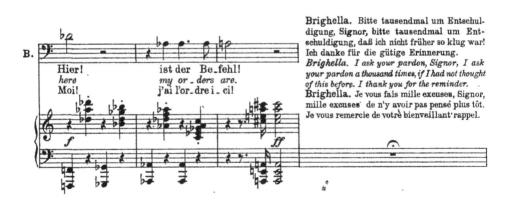

特別是合唱部份，於「安靜！這又會是什麼？」（Seid Still, was mag das wieder sein?）運用無伴奏手法（a cappella）寫作，則是晚近才被用在大歌劇及喜歌劇中的方式；例如萊哈（Anton Reicha）的《莎弗》（*Sappho*, 1827），或阿萊維（Fromental Halévy）的《猶太女郎》（*La Juive*, 1835）。在導奏一曲（第2曲）的中間（排練編號12），安排了克勞迪歐的短小詠嘆調，則是展現抒情氛圍的好機會。

常有論述提及，第一個二重唱（第3曲）引用所謂〈德勒斯登晚禱〉（Dresdener Amen）開始；這首曲子也出現於孟德爾頌（Felix Mendelssohn）的《宗教改革交響曲》（*Reformationssymphonie*）以及後來的華格納歌劇《帕西法爾》裡。[26]（【譜例六】）

【譜例六】 華格納《禁止戀愛》第 3 曲，二重唱，開始。鋼琴縮譜，112 頁。

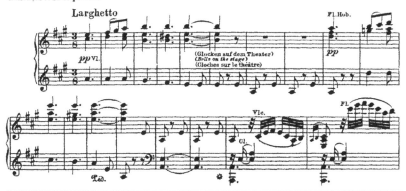

26 如波普（Gerhard Poppe）指出，這裡並非一成不變地引用德勒斯登晚禱。請參見 Gerhard Poppe, "Neue Ermittlungen zur Geschichte des sogenannten »Dresdner Amen«", in: *Die Musikforschung* 67/1 (2014), 48-57。

關於本曲的一些敘述，例如旋律的寫作、強調平行三度等等類似貝里尼的模式，誤導出全曲傾向義大利風格的認知。正與這個認知相反，這首二重唱的整體架構其實較接近法式風格。本曲另外一個值得討論的觀點是旋律線：在進入五度前，先利用增四度預備。佛斯（Egon Voss）認為，這種旋律形式與羅西尼模式相符。[27] 整首二重唱由頑固低音動機支撐著。然而，整個 A 段是伊莎貝拉與瑪麗安娜的重唱、於類返始結構曲式中的各種反覆，以及大篇幅的宣敘調段落，這些對義語歌劇來說，都很不尋常。並且，全曲以修女的幕後合唱〈萬福母后〉（Salve regina）[28] 開始，於 1830 年代的義大利是不可能的；相對地，如此的「修院場景」於路易·飛利浦一世（Louis Philippe）統轄時的巴黎，甚為普遍，係依循麥耶貝爾之《惡魔羅伯》（*Robert le Diable*）及其他人的模式。透過將劇場空間分割為幕後合唱與台上鐘聲，華格納展現了宗教與世俗氛圍的對比。

第一幕終曲之形式結構極端複雜。不同於義式「梭利塔模式」，終曲有著宣敘調段落，並結合眾多小段落與大樂段，是個類似「全譜寫」（德 durchkomponiert，英 through-composed）的風格。值得一

27 Egon Voss, "Einflüsse Rossinis und Bellinis auf das Werk Wagners", in: *Richard Wagner und seine Lehrmeister*, ed. by Christoph-Hellmut Mahling & Kristina Pfarr, Mainz (Are Musik Verlag) 1999, 95–118；此處見 101。

28 【譯註】歌曲〈萬福母后〉名稱取自其拉丁文歌詞頭兩個字，歌詞被認為由教會修士萊希瑙（Hermann von Reichenau）寫成；音樂史上有許多作曲家利用此段歌詞譜曲。在天主教儀式中，〈萬福母后〉是四大不同時節歌頌聖母瑪利亞中的其中一首輪唱讚美詩（Antiphon），依據中世紀羅馬天主教會及方濟會傳統，今日演唱此樂曲的時間自聖三一主日（Trinity Sunday，常年期後段的第一個主日）的最後一個晚禱開始，至降臨期（Advent）第一個主日前的週六為止。相關資訊請參見：Jeannine S. Ingram & Keith Falconer. "Salve regina." *Grove Music Online. Oxford Music Online*, http://www.oxfordmusiconline.com/subscriber/article/grove/music/24431 (accessed September 18, 2015)。

提的是取自貝多芬《費黛里歐》的引用，該劇以布伊（Jean-Nicolas Bouilly）的法語「歷史事件」（fait historique）小說《雷歐諾拉，或夫妻之愛》（*Léonore ou l'amour conjugal*）為基礎。《禁止戀愛》第一幕終曲裡，當伊莎貝拉進入時，呼喊著：「先聽我說！」（Erst hört noch mich!），幾乎再現了雷歐諾拉在地牢的場景：「先殺他女人！」（Töt erst sein Weib!）。（【譜例七】）

【譜例七】 華格納《禁止戀愛》第 6 曲，第一幕終曲，《費黛里歐》的引用。鋼琴縮譜，241頁。

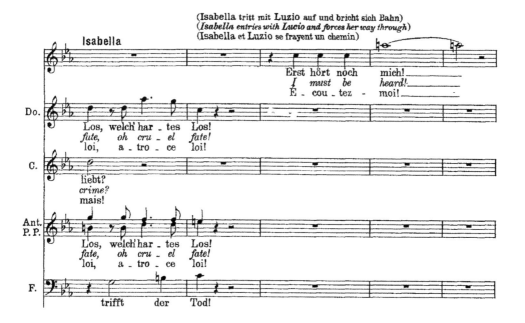

　　呂寧（Helga Lühning）析論《費黛里歐》與《禁止戀愛》間的整體諸多相似處，尤其在塑造伊莎貝拉一角的概念上。[29] 兩部作品中，女主角（雷歐諾拉／伊莎貝拉）都是解救者；她們的男性對手，是位蠻橫霸道的上位者（皮查洛（Pizarro）／佛利德里希），他們皆以不正當手段禁錮男主角（佛洛雷斯坦（Florestan）／克勞迪歐）。這種配置為典型的法式「拯救歌劇」（德 Rettungsoper，英 rescue opera），《費黛里歐》也屬於此一劇類，它係改編自布伊及加沃（Pierre Gaveaux）的喜歌劇《雷歐諾拉，或夫妻之愛》。

　　引用《費黛里奧》的音樂，並有著一些其他德語浪漫歌劇的痕跡，特別是韋伯（Carl Maria von Weber）與馬須納（Heinrich Marschner），[30] 《禁止戀愛》係站在匯集十九世紀初所有重要歌劇傳統的交叉口。雖然華格納自己後來責難其年輕時的作品，他於往後數部作品中，依然繼續採用法式風格。《黎恩濟》自是最明顯運用法式風格的例子，在《飛行的荷蘭人》、《唐懷瑟》及《羅恩格林》中，也強烈反映了華格納之世界性觀點。在這個脈絡裡觀之，《禁止戀愛》無疑是華格納藝術生涯發展的重要一步。

29 Helga Lühning, "Spuren des *Fidelio* in Wagners Opern", in: *Richard Wagner und seine Lehrmeister*..., 81–94；此處見 86。

30 請參見 Joachim Veit, "Spurensuche: Wagner und Weber — Aspekte einer künstlerischen Beziehung", in: *Richard Wagner und seine Lehrmeister*..., 173-214; Klaus Döge, "Richard Wagner und Heinrich Marschner", ibid., 215-232。

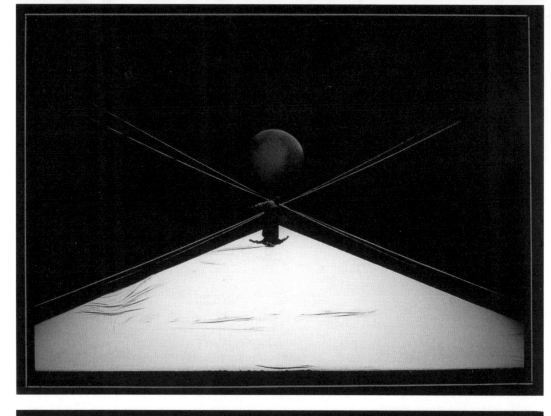

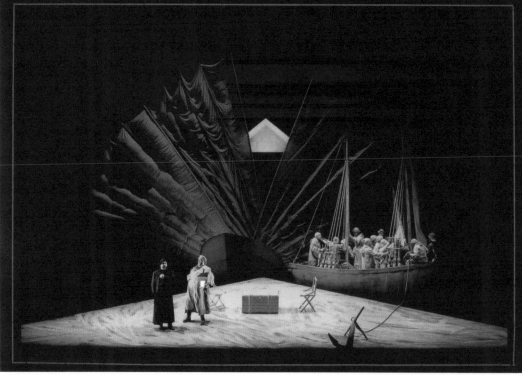

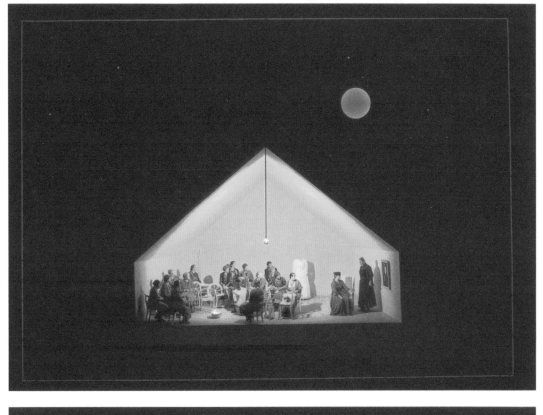

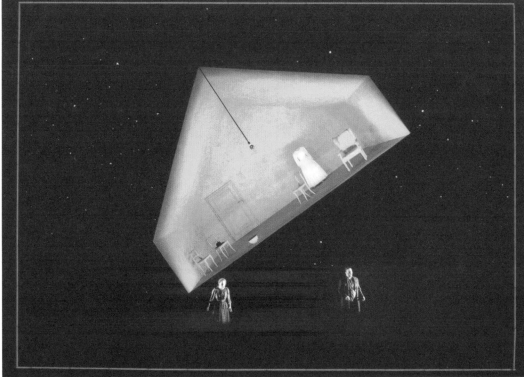

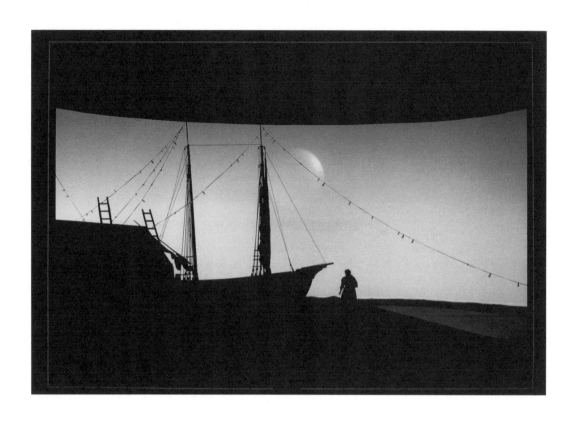

1990 年拜魯特音樂節《飛行的荷蘭人》演出照片。董恩（Dieter Dorn）導演，羅瑟（Jürgen Rose）舞台及服裝設計。

上圖：第三幕結束。

前頁左上：序曲。

前頁左下：第一幕。

前頁右上、右下：第二幕。

韋伯的《魔彈射手》
與華格納的《飛行的荷蘭人》

羅基敏

本文初次以德文發表於2007年薩爾茲堡學術會議，並收於該會議論文集：

""Die Frist ist um" — Strukturelle Gemeinsamkeiten zwischen Webers *Freischütz* und Wagners *Fliegendem Holländer*", in: *Die 'Schaubühne' in der Epoche des "Freischütz": Theater und Musiktheater der Romantik*, Salzburger Symposion 2007, eds. Jürgen Kühnel, Ulrich Müller & Oswald Panagl, Anif/Salzburg (Mueller-Speiser) 2009, 274-285.

針對本地讀者之一般背景，本文內容有所調整，並非原德文版之直接中譯。

作者簡介：

羅基敏，德國海德堡大學音樂學博士，國立臺灣師範大學音樂系及研究所教授。研究領域為歐洲音樂史、歌劇研究、音樂美學、文學與音樂、音樂與文化等。經常應邀於國際學術會議中發表論文。

重要中文著作有《文話／文化音樂：音樂與文學之文化場域》（台北：高談，1999）、《愛之死—華格納的《崔斯坦與伊索德》》（台北：高談，2003）、《杜蘭朵的蛻變》（台北：高談，2004）、《古今相生音樂夢—書寫潘皇龍》（台北：時報，2005）、《「多美啊！今晚的公主」—理查·史特勞斯的《莎樂美》》（台北：高談，2006）、《華格納·《指環》·拜魯特》(台北：高談，2006)、《少年魔號 — 馬勒的詩意泉源》（台北：華滋，2010）、《《大地之歌》 — 馬勒的人世心聲》（台北：九韵，2011）、《愛之死—華格納的《崔斯坦與伊索德》》（台北：信實，2014）、《走一個世紀的音樂路 — 廖年賦傳》（台北：信實，2014）等專書及數十篇學術文章。

在華格納親筆寫下的文字資料裡，對於韋伯的回憶以及他的歌劇作品之評價，佔有不可忽視的地位。於華格納研究中，韋伯對於華格納的影響，自也是一個議題。[1] 可惜的是，絕大部份的討論多集中於韋伯的《歐依莉安特》（*Euryanthe*, 1823）與華格納的《羅恩格林》上，卻忽略了，韋伯的《魔彈射手》（*Der Freischütz*, 1821）於 1841 年在巴黎首演時，華格納不僅住在巴黎，以文字見證了整個過程，他並且正開始著手寫作《飛行的荷蘭人》。比較兩部作品，可以看到二者音樂戲劇結構上的多元相似性。《飛行的荷蘭人》為華格納第一部成功的歌劇作品，亦是作曲家「德國意識」開始彰顯的時刻，其中緣由，巴黎這段不甚順心的時光以及對韋伯《魔彈射手》的各種思考，實有著關鍵的重要性。[2]

華格納對韋伯的回憶與推崇

1839 至 1842 年間，華格納住在巴黎，如同那個時代年輕的藝術家們，華格納希望能在巴黎獲得認同；眾所週知，他失望而歸。這段期間，華格納主要以為德國報章雜誌寫文章為生，也開始記

1　相關研究請參見 Frank Heidlberger, "Carl Maria von Webers Euryanthe im Spiegel der Cosima-Tagebücher. Eine Studie zu Richard Wagners Weber-Rezeption", in: *Studien zur Musikwissenschaft* 40, Tutzing (Hans Schneider) 1991, 75-96; Joachim Veit, "Spurensuche: Wagner und Weber — Aspekte einer künstlerischen Beziehung", in: Christoph-Hellmut Mahling und Kristina Pfarr (eds.), *Richard Wagner und seine »Lehrmeister«*. Bericht der Tagung am Musikwissenschaftlichen Institut der Johannes Gutenberg-Universität Mainz, 6./7. Juni 1997. Egon Voss zum 60. Geburtstag, Mainz (Are Edition) 1999, 173-214。兩篇論文均整理了相關的研究資料。

2　亦請參見 Michael C. Tusa, "Cosmopolitanism and the National Opera: Weber's *Der Freischütz*", in: *The Journal of Interdisciplinary History*, 36/3, Opera and Society: Part I (Winter 2006), 483-506，特別是 484-486。

下自己的人生。在這些文字著述中，韋伯經常是核心。在他的〈自傳草稿〉（Autobiographische Skizze）裡，華格納記著童年對韋伯的印象：

> 沒有比《魔彈射手》更令我喜歡的東西了：我經常看到韋伯在排練結束後，由我家門前走過，我都以無比的敬畏觀察著他。一位家庭教師⋯⋯終於要教我鋼琴了。我還沒將指法練習好，我就偷偷地，先是沒有用譜，練習著《魔彈射手》的序曲。[3]

1840 至 1841 年間，華格納寫了一系列的文章，總稱其為《一位德國樂人在巴黎》（*Ein deutscher Musiker in Paris*），其中第四篇名為〈談德意志音樂本質〉（*Über deutsches Musikwesen*）。在文章裡，華格納將韋伯對德語歌劇的貢獻與貝多芬對器樂音樂的成就等價齊觀，並發展出個人對於「德語浪漫歌劇」的想法：

> 就是這位韋伯，他再一次給予舞台音樂美好的、溫暖的生命。在他最著名的作品《魔彈射手》裡，韋伯多次打動了德國民眾的心絃。德國童話、令人背脊發涼的傳說，讓詩人和作曲家們直接接近了德國民眾的生活。德國充滿靈魂的、簡單的歌謠是基礎，讓整體就像一首長大動人的敘事曲，藉著最新鮮的浪漫的最高貴的首飾裝扮著，以最有個性的方式唱著德國充滿想像力的愉快生活。[4]

這段文字裡舉出了華格納認知的德語浪漫歌劇的元素：童話、令人背脊發涼的傳說、歌謠、敘事曲、個性等等。在不久之

3 AS, 4-19；引言見第 4 頁。華格納對《魔彈射手》序曲的推崇，直至晚年，都可找得到文字的紀錄；亦請參見 Danielle Buschinger, "Weber und Webers Musik in Wagners Briefen und autobiographischen Werken", in: Jürgen Kühnel, Ulrich Müller & Oswald Panagl (eds.), *Die »Schaubühne« in der Epoche des »Freischütz«: Theater und Musiktheater der Romantik*, Salzburger Symposion 2007, Anif/Salzburg (Mueller-Speiser) 2009, 263-273。

4 Richard Wagner, "Über deutsches Musikwesen", in: SuD I, 149-166，引言見 163-164。

後的文章〈《魔彈射手》在巴黎（1841）〉（*Der Freischütz* in Paris (1841.)）[5] 中，華格納亦一再提及類似的觀點，是文章的主要訴求。華格納提到的這些元素，在日後的《飛行的荷蘭人》中，亦可清楚看到。

《魔彈射手》在巴黎 vs.《飛行的荷蘭人》在巴黎

1841 年六月七日，《魔彈射手》法語版首次在巴黎演出，華格納躬逢其盛，自是無比興奮；他的〈《魔彈射手》在巴黎（1841）〉即是為巴黎的《音樂報》（*Gazette musicale*）所寫。全文分為兩部份，於 1841 年五月廿三日與五月卅日刊登，將這部作品介紹給巴黎的大眾。於其中，華格納仔細介紹了民間傳說的原來版本，也描述了這部作品在德語地區的受歡迎，成為上至王公貴族，下至一般平民琅琅上口的音樂。[6] 為了順應巴黎大歌劇的習慣，《魔彈射手》不僅以法文演出，德語對白亦由白遼士（Hector Berlioz）改寫成宣敘調，更為了舞蹈在巴黎歌劇裡的不可或缺，除了原本的一些民間舞蹈場景外，韋伯的《邀舞》（*Aufforderung zum Tanz*）亦被管絃樂化，在舞台上起舞。[7]《魔彈射手》的巴黎

5　Richard Wagner, "*Der Freischütz* in Paris. (1841.)", in: SuD I, 207-240。華格納文字作品集的這篇文章其實由兩篇組成，第一篇係他在演出前為法國讀者所寫，第二篇為演出後為德國讀者所寫，相關敘述見後。

6　Wagner, "*Der Freischütz* in Paris. (1841.)", 1. "Der Freischütz". An das Pariser Publikum, 207-219.

7　Wagner, "*Der Freischütz* in Paris. (1841.)", 2. "Le Freischutz". Bericht nach Deutschland, 220-240。亦請參見 Frank Heidlberger, *Carl Maria von Weber und Hector Berlioz. Studien zur französischen Weber-Rezeption,* Tutzing (Hans Schneider) 1994; Ian Rumbold, "Berlioz and *Le Freyschütz*", in: David Charlton / Katharine Ellis (Hrsg.), *The Musical Voyager: Berlioz in Europe*, Perspektiven der Opernforschung 14, Frankfurt (Peter Lang) 2007, 127-169。

首演，華格納當然前往觀賞，結果大失所望，由他為德國報紙於 1841 年七月六日寫的報導，可以看到他的心痛。不過，華格納的結論是：無論如何，「他們無法殺死它，我們可愛的偉大的《魔彈射手》」（Sie haben ihn nicht todt machen können, unseren lieben herrlichen Freischützen）[8]。

經由麥耶貝爾（Giacomo Meyerbeer）的推薦，當時巴黎大歌劇院（Grand Opéra）總監畢耶（Léon Pillet）委託華格納，為大歌劇院寫作一部二或三幕的歌劇。華格納的〈自傳草稿〉紀錄著這段過程：他自己的海上經驗、閱讀海涅（Heinrich Heine）的著作，讓他對這個題材很感興趣，經海涅同意後，華格納寫了個散文體故事大綱，交給畢耶，並且建議，由華格納自己來完成法語劇本。[9] 在將草稿交給畢耶幾個月後，1841 年初，華格納聽聞：

> 我為《飛行的荷蘭人》寫的草稿，已經交給一位詩人 Paul Fouché。我看到，如果我不決定讓出版權，我也會在整件事中消失不見。於是我決定和他們談一筆錢，出讓我的草稿。事已至此，我最急的事，就是我自己將我的題材用德語詩文寫成。[10]

8 Richard Wagner, "Pariser Berichte, IV.", SuD I, XII, 94-101，引言見 94。

9 AS, 16-17。該大綱之法語原文請見 Bernd Laroche, *Der fliegende Holländer. Wirkung und Wandlung eines Motivs. Heinrich Heine — Richard Wagner — Edward Fitzball — Paul Foucher und Henry Revoil / Pierre-Louis Dietsch,* Frankfurt am Main/Berlin/Bern/New York/Paris/Wien (Peter Lang) 1993, 71-74；Ursula Laroche 之德譯見 75-78。

10 AS, 18。該題材後由傅雪（Paul Foucher）完成劇本，迪屈（Pierre-Louis Dietsch）譜曲，名為《鬼船》（*Le Vaisseau fantôme*），於 1842 年十一月九日首演。華格納在此錯寫了傅雪的姓。1861 年，華格納的《唐懷瑟》在巴黎的首演，係由迪屈指揮。由於《鬼船》的故事與《飛行的荷蘭人》在細節上有甚多差異，較接近之前已出版的幾部英語小說，因之，直至 1980 年代初，英語學界對華格納回憶的整件事情還抱著懷疑的態度，相關論戰請參考 Isolde Vetter, "Zum letzten Male: Wagner *did* sell his 'Dutchman' Story ... ", in: *Die Musikforschung* 40/1 (1987), 33-38。

　　於是華格納開始寫作《飛行的荷蘭人》劇本，在五月十八日至廿八日間完成原始版本，並於當年七月至十一月間，譜寫音樂，於 1841 年十一月十九日完成全劇。

　　由以上的簡短敘述可以看到，《飛行的荷蘭人》最初的構想其實是為巴黎大歌劇院寫一部歌劇。值得注意的是，這個時候，對華格納而言，《飛行的荷蘭人》並不特別「德國」。當時的草稿裡，有一位蘇格蘭商人，他的女兒有位很好卻很窮的年輕男朋友，至於這位年輕人的行業或名字，卻並未提及。[11] 如前所述，在著手寫作劇本期間，因著《魔彈射手》在巴黎的首演，華格納再次對《魔彈射手》有著密集接觸與思考。閱讀作曲家的相關回憶，他對《飛行的荷蘭人》的描述，與他對《魔彈射手》的思考，有著驚人的相似點。華格納認為，《飛行的荷蘭人》「只適合德國」，應也和他指出的《魔彈射手》的特殊德國元素（童話、令人背脊發涼的傳說、歌謠、敘事曲、個性等等）有關：

> 我由水手合唱和紡織歌開始。一切進行得很順利。我大聲歡呼著，因為我由心底感受到，我還是音樂家。整部歌劇在七週內完成。之後，我又被最不值得的外在煩惱綁住，又過了整整兩個月，我才能為已完成的歌劇寫作序曲，雖然我腦袋裡早已想好了。現在我心裡最重要的，當然是儘快安排歌劇在德國演出。由慕尼黑和萊比錫，我收到拒絕的回答：上面說，這部歌劇不適合德國。我這個白痴相信，它只適合德國，因為它撥動的心弦，是只有德國人才能體會的。[12]

11　請參見 Laroche, *Der fliegende Holländer...*, 71-78。

12　AS, 18-19.

1843 年一月二日，《飛行的荷蘭人》終於在德勒斯登首演，完成了華格納的心願。幾年後，1851 年，華格納在〈告知諸友〉（Eine Mitteilung an meine Freunde）裡，稱《飛行的荷蘭人》開啟了一條「新路」。在談到選材時，「德國」一詞則完全消失不見：

> 《飛行的荷蘭人》的形體是民間的神話詩文：人類本質原始古老的特質，在他之內，以打動人心的力道發聲。這位荷蘭水手被魔鬼處罰他的不敬（這裡很清楚可看到：波浪和風暴的元素）而被詛咒，永遠在海上不停地航行。這正是那位「飛行的荷蘭人」，他在我生命的沼澤和波浪裡一再重覆著，以無法抗拒的吸引力出現：這是第一個深深進入我心底的民間詩作，提醒我，人之為藝術家，其在藝術作品裡的闡明與形塑。[13]

這段話有如他在 1841 年的〈《魔彈射手》在巴黎〉一文的迴響，在這裡，他寫著：

> ……以上是「魔彈射手」的傳說。它聽來像波西米亞森林本身的詩篇，森林陰暗盛大的景象讓我立刻理解，在這裡分散各地生活的人們，如果不說落入有魔力的大自然力量之手，至少可說他們無法脫身地服從著、相信著。[14]

華格納在這裡提到的「有魔力的大自然力量」，在兩部作品裡都是主宰全劇的核心，《魔彈射手》裡為薩米爾（Samiel）和他的助手卡斯巴（Caspar），《飛行的荷蘭人》裡，這股力量為魔鬼

13 EMamF, 265-266.

14 Wagner, "*Der Freischütz* in Paris. (1841.)", 212.

對荷蘭人的詛咒，這段過程並未在舞台上呈現，而是先後經由荷蘭人和仙姐之口唱出來。這兩曲，〈荷蘭人的獨白〉（Holländer-Monolog）與〈仙姐的敘事歌〉（Sentas Ballade），在劇中，自也有著重要的地位。

《魔彈射手》與《飛行的荷蘭人》架構比較

華格納的這一段生命過程，在韋伯研究與華格納研究裡，幾乎都被忽略。[15] 韋伯學者就心韋伯「只」被看做是影響華格納的人，不太願意在這點上著墨。[16] 華格納學者除將《歐依莉安特》與《羅恩格林》比較外，就只在「德語浪漫歌劇」上打轉。唯有弗洛羅斯（Constantin Floros）注意到這一點，他指出：

> 大家都認為，除了《歐依莉安特》外，《魔彈射手》對華格納的浪漫歌劇理念有所影響。只是至今都無法具體證實影響的方式。……在譜寫荷蘭人水手合唱時，華格納腦海裡應有著狼谷場景的狂野景象。無論如何，在這兩個場景間存在著非常值得注意的場景與文字的相似點……

15 菜雪（Ludwig Finscher）在一篇討論《魔彈射手》的文章裡，提到此點，是少數的例外，但亦僅止於點出這個事實，並未進一步探究，請參見 Ludwig Finscher, "Weber's Freischütz: Conceptions and Misconceptions", in: Proceedings of the Royal Musical Association, 110 /1983-1984, 79-90，此處見 84-85。

16 例如本文註腳 1 提到的 Veit 一文裡，使用了許多華格納的文章，對〈《魔彈射手》在巴黎〉卻隻字未提。Veit 在他的文章裡強調，不能將韋伯「降格」為華格納先驅者，並要糾正這個印象（175 頁），他並認為，年輕的華格納對韋伯的尊敬僅出自欣賞，並非經過對韋伯作品的深入析究，他的理由是，華格納在擔任德勒斯登宮廷駐團指揮後，才因演出開始閱讀韋伯的總譜。Veit 這個觀點有甚多盲點，至少，德勒斯登的工作就不是華格納的第一個指揮工作。亦請參見本書雅各布斯哈根〈形式依循功能〉一文。

狼谷狂野的合唱與荷蘭人水手合唱有許多相似處（二者都以 6/8 拍寫成），輕易可見。華格納的「黑船長」符合韋伯的「黑獵人」。二者都和撒旦的想像有關，同樣的徵兆是，二者都經過劃十字，結束了妖魔鬼怪的場景。[17]

可惜的是，他也未再細加深究。

華格納提到，他係由水手合唱和紡織歌開始譜曲。梅樂亙（Jürgen Maehder）在一篇文章指出，《飛行的荷蘭人》首演時，現場觀眾必然也將這一為男聲、一為女聲的兩首合唱曲，立刻聯想到《魔彈射手》的〈獵人合唱〉以及〈新娘花冠〉合唱。[18] 進一步比較兩部作品，可以看到，除了單一的場景和樂曲以及前面提到的題材相同特質外，音樂戲劇架構上，亦有許多相似點。

【表一】：韋伯《魔彈射手》與華格納《飛行的荷蘭人》對照表

《魔彈射手》		《飛行的荷蘭人》	
Ouverture		Ouverture	
第一幕	1. Introduction 2. Terzett mit Chor 3. Scene, Walzer und Arie (Max) 4. Lied (Caspar) 5. Arie (Caspar)	第一幕	1. Introduction Lied des Steuermanns 2. Recitativ und Arie （〈荷蘭人的獨白〉） 3. Scene, Duett (Daland, Holländer) und Chor (Finale)

17 Constantin Floros, "Carl Maria von Weber — Grundsätzliches über sein Schaffen", in: Heinz-Klaus Metzger und Rainer Riehn (eds.), *Carl Maria von Weber*, Musik-Konzepte 52, München 1986, 5-21，引言出自 21 頁。

18 Jürgen Maehder, "*Le vaisseau fantôme*, un opéra romantique allemand nourri de Grand Opéra", programme de salle pour l'Opéra National du Rhin, Strasbourg (TNOR) 2001, 26-41.

| 第二幕 | 6. Duett (Ännchen, Agathe)
7. Ariette (Ännchen)
8. Scene und Arie (Agathe)
9. Terzett (Ännchen, Agathe, Max)
10. Finale: Die Wolfsschlucht | 第二幕 | Introduction
4. Lied, Scene, Ballade und Chor
　（〈仙姐的敘事歌〉）
5. Duett (Erik, Senta)
6. Finale
　A. Arie (Daland)
　B. Duett (Senta, Holländer)
　C. Terzett (Daland, Holländer, Senta) |
| 第三幕 | 11. Entreacte
12. Cavatine
13. Romanze und Arie
14. Volkslied: Wir winden dir den
　Jungfernkranz
15. Jägerchor
16. Finale | 第三幕 | Entreacte
7. Chor und Ensemble
8. Finale.
　A. Duett (Erik, Senta)
　B. Cavatine (Erik)
　C. Finale |

　　兩部歌劇都是三幕，並且都以合唱開始，不過，這也是當時歌劇的慣例，難以視為是韋伯的影響。除此之外，可以看到以下的幾個特點：

1) 合唱的使用經常和工作環境有關，顯示合唱者的職業。合唱也經常和某種慶典場合結合，以展現民間風味。

2) 第三幕均以 Entreacte（進場曲）開始，並且預告之後合唱曲的音樂。

3) 女主角在第二幕才由人陪伴上場，她的獨唱曲的內容為等待男主角的出現。

4) 男主角的第一首獨唱曲皆在一首長大的合唱後進入，合唱曲的內容展現大自然場景。

馬克斯第一首詠嘆調與〈荷蘭人的獨白〉

比較這兩首獨唱曲，更可以看到韋伯對華格納的直接影響：

【表二】：馬克斯詠嘆調與荷蘭人的獨白曲式及戲劇訴求對照表

馬克斯詠嘆調	排練編號 (solita forma)	歌詞感情	荷蘭人的獨白
58-80 小節, c 小調, Allegro: Nein, länger trag' ich nicht die Qualen, [...] Was weiht dem falschen Glück mein Haupt?	場景 （scena）	怨嘆自己命運的悲慘	1-31 小節 , Sostenuto — Allegro: Die Frist ist um, und abermals verstrichen sind sieben Jahr [...] [...] — bis eure letzte Welle sich bricht — und euer letztes Nass versiegt! —
80-119 小節 , 降 E 大調 , Moderato: Durch die Wälder, durch die Auen [...] freute sich Agathens Liebesblick!	抒情歌唱 （cantabile）	回憶過往	32-126 小節 , Allegro molto agitato: — Wie oft in Meeres tiefsten Schlund [...] Dies der Verdammnis Schreckgebot.
120-136 小節 , 降 e 小調 , Recit. — Tempo: Hat denn der Himmel mich verlassen? [...] Verfiel ich in des Zufalls Hand?	中間速度 （tempo di mezzo）	問上蒼	127-180小節, Maestoso — Un poco più moto — Feroce: Dich frage ich, gepries'ner Engel Gottes, [...] Um ew'ge Treu' auf Erden — ist's getan! —
137-164 小節 , G 大調 , Andante con moto: Jetzt ist wohl ihr Fenster offen, [...] Nur dem Laub, nur dem Laub den Liebesgruß. 165-252 小節 , c 小調 , Allegro con fuoco: Doch mich umgarnen finstre Mächte! [...] Mich faßt Verzweiflung! foltert Spott!	快速唱段 （cabaletta）	深深絕望	181-289 小節 , Molto passionato: Nur eine Hoffnung soll mir bleiben, [...] Ew'ge Vernichtung, nimm mich auf!

〈荷蘭人的獨白〉為第一幕的第二曲，華格納很傳統地將它標示為〈朗誦調與詠嘆調〉（Recitativ und Arie）。馬克斯的詠嘆調則是第一幕第三曲的主戲，該曲的標示為〈場景、華爾滋與詠嘆調〉（Scene, Walzer und Arie），華爾滋展現的是民間的地方色彩，最後進入法國號的「逐漸消逝」（poco a poco morendo），一方面結束之前的華爾滋段落，一方面帶入之後的詠嘆調；不僅如此，法國號在《魔彈射手》裡，有著象徵森林的功能，它被用在有民間風味的華爾滋裡，讓華爾滋結束的段落同時有著森林和民間的雙重個性。[19] 類似的手法在《飛行的荷蘭人》裡也可以看到，第一幕第一曲裡，海上的風暴漸漸過去，達藍船上的水手們才能休息。該曲結束的幾小節，在漸漸平靜的波濤背景上，荷蘭人船的動機隱隱出現，這種結束方式，與馬克斯詠嘆調開始前的法國號有異曲同工之音樂戲劇功能。就曲式來看，二者都以義式的「梭利塔模式」（solita forma）[20] 寫成，歌詞的內容亦都呈現男主角絕望的心境，甚至歌詞分配到四個段落的模式，都有著同樣的音樂戲劇手法。

依記譜來看，〈荷蘭人的獨白〉以 C 大調開始，在「抒情歌唱」段落轉至降 E 大調，與馬克斯詠嘆調相同。細觀內容，即可發現，

19 Jürgen Maehder, "Die Poetisierung der Klangfarben in Dichtung und Musik der deutschen Romantik", in: *AURORA, Jahrbuch der Eichendorff-Gesellschaft* 38/1978, 9-31，中譯：梅樂亙，〈德國浪漫文學與音樂中音響色澤的詩文化〉，羅基敏 譯，收於：劉紀蕙（編），《框架內外：藝術、文類與符號疆界》，輔仁大學比較文學研究所文學與文化研究叢書第二冊，台北（立緒）1999，239-284。亦請參見 Jürgen Maehder, "Klangzauber und Satztechnik. Zur Klangfarbendisposition in den Opern Carl Maria v. Webers", in: Friedhelm Krummacher/Heinrich W. Schwab (eds.), *Weber — Jenseits des »Freischütz«*, Kieler Schriften zur Musikwissenschaft 32, Kassel (Bärenreiter) 1989, 14-40。

20 請參見 Harold S. Powers, "La »solita forma« and the Uses of Convention", in: *Acta Musicologica* 59/1987, 65-90。

華格納的和聲進行相當複雜，直到「場景」段落結束時，才穩定地在 c 小調上，成為調性的中心，並有許多調性不確定的和聲使用。進入荷蘭人絕望的呼喊「*永遠的毀滅，接受我吧！*」（Ew'ge Vernichtung, nimm mich auf!）的最後一音節 auf，音樂走到 C 大調結束全曲，指向他期待的救贖。相對地，馬克斯的詠嘆調在曲式上要比〈荷蘭人的獨白〉來得複雜。韋伯將最後一段落的「快速唱段」延伸，長度超過全曲的一半。「抒情歌唱」回憶過往的愉悅，在十六小節短短的「中間速度」後，並未立即進入「快速唱段」。在這一段落的開始，以 G 大調，Andante con moto，呈現馬克斯體會到阿嘉特失望的心境，之後，才轉至真正的「快速唱段」，表達馬克斯對未來的絕望。在這個部份，韋伯讓這位不幸的獵人多次重覆著一些歌詞，特別是「*我很絕望！被嘲弄！*」（Mich faßt Verzweiflung! foltert Spott!），一再強調男主角無望的處境。

　　〈荷蘭人的獨白〉在曲式上雖然較簡單，但是在樂團與人聲的互動關係上，華格納明顯地向前跨了一大步。馬克斯詠嘆調裡，朗誦調與詠嘆調段落涇渭分明，晚了廿年的〈荷蘭人的獨白〉中，雖然曲子標示為「朗誦調與詠嘆調」，隨著音樂的進行，「朗誦調」與「詠嘆調」的區別卻愈來愈模糊。開始的「場景」很清楚地在「伴奏朗誦調」（Recitativo accompagnato）的傳統裡。到了「抒情歌唱」部份，樂團則以絃樂為主，偶而伴以管樂的十六分音符音型，這些音型卻在歌詞「*但是，啊！大海野蠻之子／害怕地劃十字後逃走*」（Doch ach! des Meer's barbar'scher Sohn / schlägt bang das Kreuz und flieht davon, 73-81 小節）段落，突然消失不見，代以低音管輕輕的長音，不久後，單簧管也加入，並以定音鼓的輕聲顫音（tremolo）做底，整個段落聽來其實較像朗誦調；（【請參

見譜例一】）類似的情形，在「這是詛咒的可怕用意」（Dies der Verdammnis Schreckgebot, 108-111 小節）處，亦可看到。在第三部份「中間速度」裡，樂團剛開始像是「單調朗誦調」（Recitativo secco），到了歌詞「徒然的希望」（Vergebne Hoffnung, 161 小節）時，轉為接近「伴奏朗誦調」的情形；到了 169 小節，也就是標上 Feroce 表情記號的地方，樂團已準備進入「快速唱段」段落。在「中間速度」段落，樂團的織體一直變換著，亦愈來愈具戲劇性，相形之下，人聲線條在「抒情歌唱」段落，起先還有著「類詠嘆調」（Arioso）的味道，後來愈來愈像「說話式的」（parlando），並且未再有任何特別的改變。因之，由「中間速度」進行到「快速唱段」段落，主要經由速度變化和樂團語法的改變來呈現。十九世紀裡，樂團語法與人聲線條互不搭配、各行其事的現象，係有違「梭利塔模式」的傳統的，這個特質應可被理解為華格納的「新路」。

華格納的樂團語法自然也在韋伯的馬克斯詠嘆調裡，找得到前身。在「場景」和「中間速度」裡，韋伯仔細地在人聲部份標上 Recit，樂團間奏標上 Tempo。[21] 這個情形在〈荷蘭人的獨白〉裡，只在第一段的「場景」看得到，因為人聲在「中間速度」裡，係以類詠嘆調的方式被寫成，已經沒有朗誦調的個性了。在「我問你……／你宣告我何種解脫？」（Dich frage ich, [...] / als die Erlösung du mir zeigtest an? 127-160 小節）詩節裡，華格納甚至重覆了部份歌詞，在朗誦調句法裡，這是很罕見的現象。馬克斯的朗誦調在「場景」部份大部份由絃樂顫音伴奏著，並隨著人聲的樂句做著句讀，是很典型的樂團句法。相對地，在「中間速度」裡，絃樂

21 樂團間奏部份有其專屬的戲劇功能，係搭配惡魔薩米爾在舞台後方現身的設計。

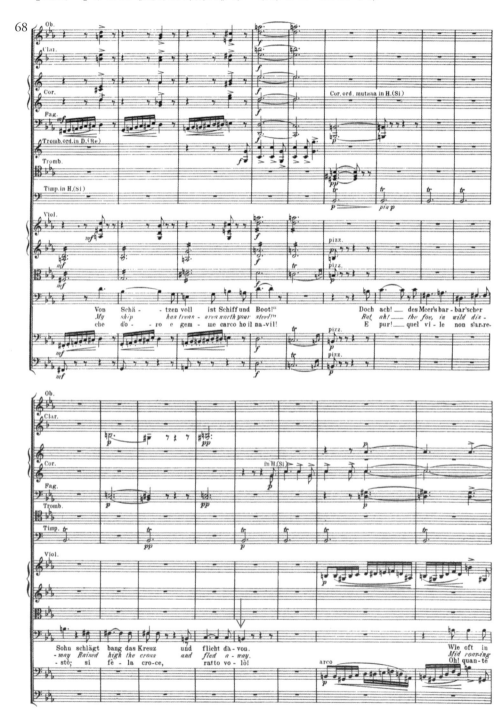

顫音則持續進行著，還會有木管的長音和弦與定音鼓顫音出現，它們與大提琴加上低音提琴的撥奏一起，一起標誌著薩米爾在舞台後方出現的情形。〈荷蘭人的獨白〉在「場景」和「中間速度」段落，樂團語法有著與馬克斯詠嘆調相對應段落驚人的相似性，雖然華格納的這兩個段落明顯地長了許多。不僅是絃樂，定音鼓在這裡也一直演奏著顫音，這也是《飛行的荷蘭人》總譜的一個特質，當年遭致史博（Louis Spohr）與白遼士批評，因為他們沒有瞭解到，這個持續的顫音的聲響個性正是對海洋的描述。[22]

　　前面提到，〈荷蘭人的獨白〉裡，樂團有一段（73-81 小節）短短的朗誦調段落。這個情形，在馬克斯詠嘆調裡，也找得到對應：在歌詞「只有樹葉」（nur dem Laub, 156 小節）處，韋伯標上了「漸慢」（ritardando）。不僅如此，〈荷蘭人的獨白〉在「場景」段落結束時，歌詞進行到「對你們，世界海洋的波濤，／我永遠忠誠，直到／天荒地老，海枯石爛！」（Euch, des Weltmeers Fluten, / bleib' ich getreu, bis eure letzte Welle / sich bricht, und euer letztes Nass versiegt!）於最後幾個字 und euer letztes Nass versiegt 處（28-29 小節），華格納以無伴奏方式，讓人聲單獨呈現，這段短短的旋律，與馬克斯詠嘆調裡，導入「抒情歌唱」段落的單簧管獨奏十六分音符音型（77小節），有著驚人的相似性。莫非華格納以此方式，向他心目中的導師韋伯致敬？【請參見譜例二】

22　Maehder, "Klangzauber und Satztechnik..."；亦請參見梅樂亙，〈華格納的《漂泊的荷蘭人》—以「大歌劇」精神寫的「德國浪漫歌劇」〉，羅基敏譯，《八十五年台北市音樂季《漂泊的荷蘭人》（八十六年一月九至十二日）節目單》（1997），7-12。

1) 韋伯《魔彈射手》第一幕第 3 曲，第 77 小節，單簧管旋律。

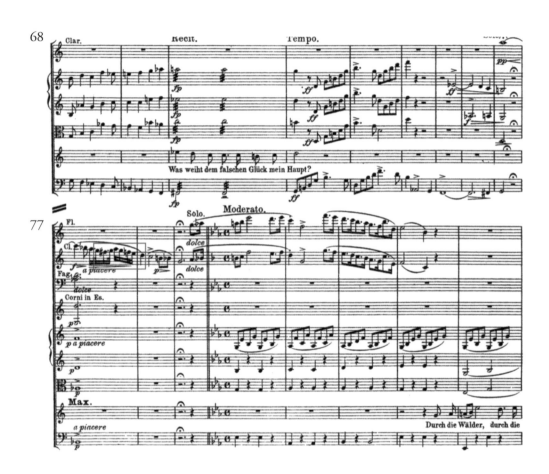

2) 華格納《飛行的荷蘭人》第一幕第 2 曲，28-29 小節，人聲。

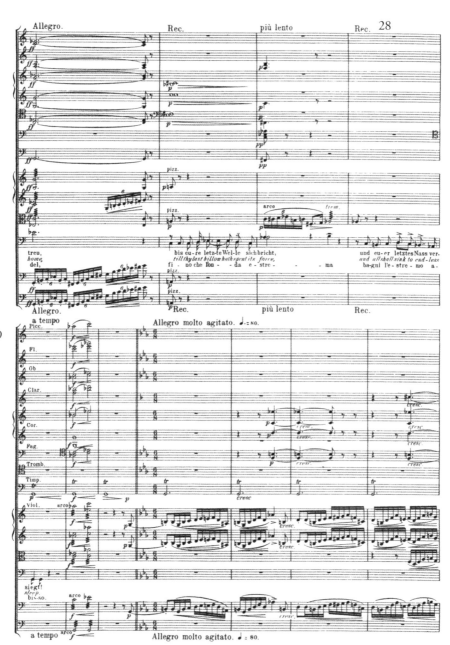

結語

　　1840 年，華格納在他的文章〈談德意志音樂本質〉裡，稱頌
韋伯為德語歌劇的代表人物，但他同時也思考著這個當時還在起
步的音樂戲劇樂類的問題：

> 真地，莫札特的《魔笛》以及韋伯的《魔彈射手》都不是不清楚
> 地證實了，在這個領域裡，德語音樂戲劇找到了家，除此之外，
> 它也到了極限。當韋伯想將德語歌劇跨過這個界限時，他也遇到
> 這個問題。他的《歐依莉安特》，雖有那麼多美麗的細節，終是
> 一個不成功的嘗試。這裡，當韋伯想在一個較高的層面，描述強
> 大有力的熱情的爭鬥時，心有餘而力不足，他害羞畏縮地降低了
> 他太大的任務，試著用對個別角色特質害怕的描繪取代，整體來
> 看，結果只是用力畫上大大的一條線，失去了無拘無束，而無效
> 果。就好像韋伯已知道，他在這裡犧牲了他的純真本性，他在他
> 的《歐伯龍》裡，又一次回到他的純潔，以痛苦的死亡微笑迎向
> 高雅的繆斯。[23]

　　依照華格納的想法，《飛行的荷蘭人》可以被看做是他第
一次嘗試，要跨過這個界限。沒有長期鑽研韋伯的總譜，尤其
是《魔彈射手》，這部作品應該不會有如此的成就。如前所述，
在《魔彈射手》裡，華格納看到了德語浪漫歌劇的元素：童話、
令人背脊發涼的傳說、歌謠、敘事歌、個性等等，也都轉化至其
《飛行的荷蘭人》裡。然而，不可或忘的是，韋伯寫作《魔彈射
手》時，相較於義語及法語歌劇已有的發展與成就，德語歌劇

23 Richard Wagner, "Über deutsches Musikwesen", in: SuD I, 149-166，引言見 164 頁。

依舊處於摸索的狀態，除了語言不同外，尚未有屬於自己的特質；諸多關於貝多芬《費黛里歐》（*Fidelio*）以及韋伯《魔彈射手》的研究皆一再指出，它們受到法語喜歌劇（opéra comique）影響至深。[24]《魔彈射手》首演廿年後，終於登上了巴黎大歌劇院（Opéra）的舞台，人在巴黎異鄉的華格納，清楚預見《魔彈射手》被改編成法語版後會有的問題，雖然演出頗受歡迎，對華格納而言，卻是面目全非。他於同時間開始寫作的《飛行的荷蘭人》雖然有著他認知的德語浪漫歌劇元素，卻也融入了當時巴黎大歌劇的諸多特質；特別在合唱團的使用與樂團語法上，大歌劇的影響斑斑可考。[25] 華格納的巴黎人生經驗雖不愉快，無可否認地，巴黎在華格納的整體歌劇創作裡，依舊留下了無可抹滅的痕跡。

24 例如 Tusa, "Cosmopolitanism and the National Opera: Weber's *Der Freischütz*" 與 Finscher, "Weber's *Freischütz*: Conceptions and Misconceptions" 兩篇文章均提到此點；亦請參見羅基敏，〈貝多芬《費黛里歐》的多元歷史意義〉，《國家交響樂團 2014/15 樂季手冊》，51-53。

25 請參見梅樂亙，〈華格納的《漂泊的荷蘭人》...〉，以及 Maehder, "*Le vaisseau fantôme,...*"；梅樂亙在該文中並指出，仙妲的敘事歌與麥耶貝爾《惡魔羅伯》（*Robert le Diable*）第一幕藍波（Raimbaut）的歌曲，在動機上頗為相似。

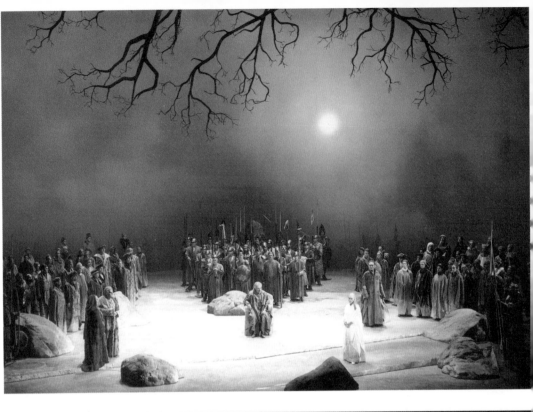

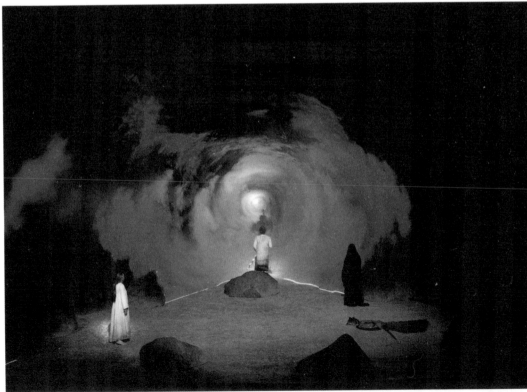

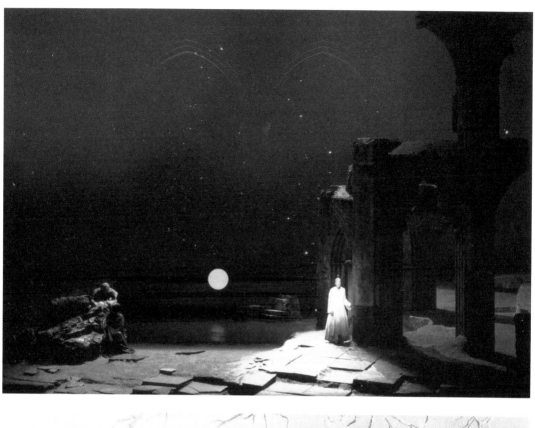

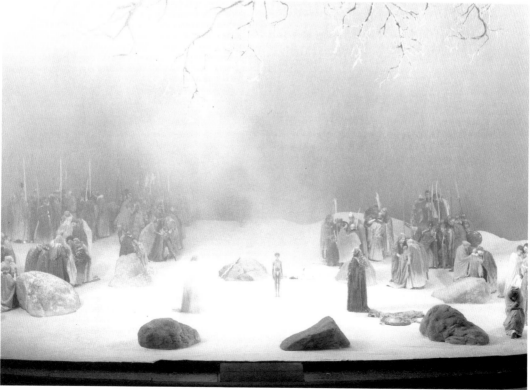

前頁：

1987 年拜魯特音樂節《羅恩格林》演出照片。黑爾佐格（Werner Herzog）導演，吉爾克（Henning von Gierke）舞台及服裝設計。

左上、左下：第一幕。

右上：第二幕。

右下：第三幕。

從《黎恩濟》到《羅恩格林》——
華格納德勒斯登時期的聲響
與管絃樂法

楊茲（Tobias Janz） 著

蔡永凱 譯

本文原名：

Von *Rienzi* zu *Lohengrin*. Klang und Orchestration in Wagners Dresdner Jahren

作者簡介：

楊茲（Tobias Janz）出生於 1974 年，現任基爾大學（Christian-Albrechts-Universität zu Kiel）音樂學教授。2005 年於柏林鴻葆大學取得哲學博士學位後，他曾任科隆大學研究助理，參與一項十九世紀音樂裡的自我反思的研究計劃。2007 年起，他為漢堡大學助理教授，並於 2011 年為柏林鴻葆大學客座教授。2013 年十月起，他至基爾大學擔任現職。主要研究領域為十七世紀至廿一世紀音樂史、音樂史學、音樂哲學、音樂現代性，以及音樂理論、聲音與美學。曾出版兩本專書及多篇專文，並為多本專書之主編。

譯者簡介：

蔡永凱，國立臺灣師範大學音樂學博士，輔仁大學音樂系、東吳大學音樂系、實踐大學音樂系及東海大學音樂系兼任助理教授。

　　華格納在樂團處理上的成就是傳奇性的，在學術研究上卻仍在起步的階段。縱然已有許多專論，即使佛斯（Egon Voss）1970年的博士論文首次將華格納整體作品以此觀點討論，[1] 在過去幾十年裡，這個情形至今並沒有顯著的改變。眾所週知，華格納的作品裡，有一個樂團與聲響技法的徹底轉化，藉著它，他的創作得以成為串接 1830 年至廿世紀早期的關鍵，其後再由德布西（Claude Debussy）與荀白克（Arnold Schönberg）接軌。就這點而言，華格納的德勒斯登年代是一個關鍵的時期。他於 1843 至 1849 年間在這裡擔任宮廷樂長時，演出了三部他自己的歌劇，還寫了第四部歌劇。樂團與舞台工作的經驗滲透進樂譜裡，從大量的修改、潤飾與刪減可以得到證明。在《羅恩格林》後，修改的情形明顯減少。同時，在德勒斯登時期，也可以觀察到華格納逐漸與日常歌劇院運作保持距離，這個態度後來與流亡時期的藝術理論著作以及《尼貝龍根指環》一同走向歌劇革命的計劃。在如此的觀點裡，《黎恩濟》是與當時歌劇運作最密切關連的作品，亦是最少有獨特性的一部。至於《唐懷瑟》，則可以視為係為了一個真實樂團與一個具體之歌者組合的創作，這對華格納來說，是少見的情形；相對地，創作《羅恩格林》時，華格納可能早已有一個理想的劇場在腦海裡縈繞。

　　華格納在這段時期裡各部作品的創作手法，散見在不同研究

1　Egon Voss, *Studien zur Instrumentation Richard Wagners*, Regensburg (Bosse) 1970；相關討論請參見 Tobias Janz, *Klangdramaturgie. Studien zur theatralen Orchesterkomposition in Wagners »Ring des Nibelungen«* (= Wagner in der Diskussion Bd. 2), Würzburg (Königshausen & Neumann) 2006，29 起多頁。

裡，但在聲響與管絃樂法方面，卻仍少被關注。[2] 本文將嘗試以四個階段，使用德勒斯登時期歌劇聲響為例，來說明這個發展過程。

首先要說明兩個必要的前提，一個是語法上的，一個是演出史的。做為歷史的現象，華格納音樂的聲響係幾乎無法被重建的。要釐清華格納自身意圖什麼，實非易事，尤其在早期的歌劇裡，因為它們常常有不同的版本留下來，這些版本間甚至彼此有著很大差異。隨著經驗增加，這種「日後修改」的情形也就減少了。在德勒斯登時期，《黎恩濟》是作曲家最常被演出的作品，它的總譜佈滿配器修改、增添、刪減的痕跡，有如殺戮戰場，並且不僅只是華格納一人的筆跡；相對地，在《羅恩格林》1850 年八月的首演後，華格納對總譜幾乎未加修改。不過，即使是《羅恩格林》之後的作品，華格納的歷史聲響也難免於後世的沈澱或加註。《黎恩濟》「漢堡總譜」（Hamburger Partitur）中的兩個例子，可以清楚說明這個困難。經推測，這份總譜應是大約 1843 年初，由一位德勒斯登的抄譜員在華格納的協助下完成，提供德勒斯登以外地區演出時使用。

【譜例一】為第三幕阿德利亞諾詠嘆調的一頁，有著有趣的使用痕跡：與散佚的作曲家手稿以及首版印刷的總譜相比，這首詠嘆調向下移調一個全音，符合已散佚的德勒斯登首演總譜；因為，對首演時飾唱阿德利亞諾的女歌者施羅德 ・ 德芙琳安

2　近年來，因著「華格納年」【譯註：2013 年】出版的多種工具書裡，關於配器的詞條都侷限於稀少且普遍已為人所知的資訊，讀者必須自行從分散各處的資料中，重建出相關討論的現況。

（Wilhelmine Schröder-Devrient）而言，原來的調太高；正如同《飛行的荷蘭人》裡，〈仙妲的敘事歌〉（Sentas Ballade）一般。抄譜的鉛筆註記中，有著不知名的筆跡留下的刪減與修改。有趣的是，這些更動有一部份符合華格納自己日後的修改：最後一小節法國號的和弦，在 1844 年首版印刷時，被華格納移除了。【譜例二】呈現了低音管與低音提琴的配器更動。這可能是因為在某場演出裡，沒有如作曲家原稿指示的蛇形大號（Serpent），也沒有如在漢堡總譜裡註記的倍低音管，只能使用低音管與低音提琴代替。

這種面對樂譜文本的彈性處理態度，係符合當時的歌劇實務，卻讓《黎恩濟》在許多地方都難以找到一個由作曲家認可的作品型態；因為，華格納身為詮釋者，在面對自己的作品時，基本上與一般指揮無異，正是他們在「漢堡總譜」上留下了鉛筆註記。所謂《黎恩濟》的「原始版」（Urfassung）只是個假設，相對於這個版本，華格納在作品首版付印時，做了數以百計的改動，正鮮明地證實了以上的闡述。[3] 如同作品全集《黎恩濟》主編史特洛姆（Reinhard Strohm）指出，[4] 就語法來說，《黎恩濟》並非以單一總譜存在的原創作品，而是一個可能的空間，只有在一個由總譜、樂團分譜以及由多重的文本與改編層次構成的網絡裡，這個空間的紙本才能被理解。

3　請參見 SW 之校訂說明：Egon Voss & Reinhard Strohm (eds.), *Anhang und Kritischer Bericht,* in: *Rienzi* (= Reihe A, Band 3, Teil 5), Mainz (Schott) 1991。

4　請參見 Reinhard Strohm, "*Rienzi* and Authenticity", *Musical Times* 117 (1976), 725-727，亦請參照 Martin Geck, "*Rienzi*-Philologie", in: Carl Dahlhaus (ed.), *Das Drama Richard Wagners als musikalisches Kunstwerk*, Regensburg (Bosse) 1970, 183-197。

【譜例二】：華格納，《黎恩濟》，第一幕，第一曲。原件藏於漢堡國家暨大學圖書館（館藏編號：TBR：122：Akt 1）。

　　包括作品的形成和由華格納以及其他人指揮的首演等等，這些牽涉作品樂團聲響的資訊，至今仍不清楚。在這種情形下，想要重建華格納的樂團以及其聲響，還有一個障礙：華格納在他漫長的創作生涯裡，稍晚時，多次改寫德勒斯登時期的作品，帶來持續至今的後續影響：現今我們聽到的《飛行的荷蘭人》與德勒斯登版的《唐懷瑟》，除了少數特例，基本上是 1860 年或之後改寫的結果，也就是在《崔斯坦》完成以後。結果是，華格納德勒斯登時期作品的原貌，對今日聽眾而言，幾乎是全然陌生的作品。

　　在這裡就接上了第二個前提：演出史。文本的變動可以經由語法探索，符合這個文本變動的演奏實務變動情形，基本上，係無法透過歷史的手段來還原。雖然我們仍擁有華格納時代的樂器，但是這些樂器當時如何被演奏，在今日只能被假設性地重建。因此，我們對於 1840 年代歌劇樂團的歷史聲響只有模糊的想像，對於華格納德勒斯登時期，與他合作的歌者嗓音，也同樣只能揣測。

　　以下將嘗試指出華格納從《黎恩濟》到《羅恩格林》樂團處理的一些基礎觀點。但是，討論的重點不在於華格納作品的歷史實際聲響，而在於歌劇裡樂團聲響與戲劇質素的功能性連結。就此點而言，它雖然與語法和演出實務的面向密切關連，做為概念的、意圖的，以及最重要的作曲技法的時刻，至少可以與這兩個面向保持距離，進行探討。

5　相關論點請參考 Christoph-Hellmut Mahling & Kristina Pfarr (eds.), *Richard Wagner und seine Lehrmeister*, Mainz (Are) 1999。【編註】亦請參見本書雅各布斯哈根，〈形式依循功能：析論華格納的《禁止戀愛》〉一文。

一、《黎恩濟》或追隨貝里尼足跡的華格納

我們由《黎恩濟》開始。之前已經用一個重要的歷史性文本為證，討論相關議題。

華格納係以他當時所接觸到的當代歌劇狀況，開始他的歌劇作曲家生涯。1830 年代的歌劇樂團有著德國、法國與義大利的特質，在華格納早期幾部歌劇裡，這些不同的特質或多或少都存在。在歐洲歌劇史上，主導 1830 與 40 年代的諸多作曲家們，時至今日，在十九世紀後半最強勢的華格納與威爾第（Giuseppe Verdi）的陰影下，已較少為人所知：德語地區有斯朋替尼（Gaspare Spontini）、史博（Louis Spohr）、羅爾欽（Albert Lortzing）與馬須納（Heinrich Marsch-ner）；法語大歌劇則有歐貝爾（Daniel François Esprit Auber）、阿勒維（Fromental Halévy）和麥耶貝爾（Giacomo Meyerbeer）；還有義語歌劇的貝里尼（Vincenzo Bellini）與董尼才第（Gaetano Donizetti）。這個接受史上的狀況，讓回溯華格納歌劇與當代歌劇的多線連結情形，變得困難。[5]

華格納的《黎恩濟》，從它的形式與誇張的舞台效果來看，係受到巴黎大歌劇的影響。在音樂上，則有許多地方接近當時的義語歌劇。在第三幕阿德利亞諾的大型詠嘆調裡，並看不到與日後的華格納有何關連，相反地，在聲響上，則有許多會令人想起貝里尼的典範，佛斯等華格納研究者稱之為華格納的「義式風格」（Italianità）。[6]

6 Egon Voss, "Nachwort", in: Richard Wagner, *Rienzi. Der letzte der Tribunen*, Stuttgart (Reclam) 1993, 77.【編註】亦請參見本書雅各布斯哈根，〈形式依循功能：析論華格納的《禁止戀愛》〉一文。

這一首詠嘆調的結構符合從羅西尼到晚期威爾第所慣用的四段式雙重詠嘆調，由宣敘調、緩慢的「抒情歌唱」（Cantabile）、中間速度（Tempo di mezzo）以及「快速唱段」（Cabaletta）所組成。特別是「抒情歌唱」段落【請參見譜例一】，從旋律型態、吉他式的伴奏，還有木管以八度音程重複的配器手法，都接近義語歌劇的模式。所有這些在華格納成熟期作品中，都不再常見；既使貝爾格（Karol Berger）指出，甚至在《指環》與《崔斯坦》裡，都還可以看到與義語歌劇模式的關連，這個說法也不盡然不對。[7]

不過，《黎恩濟》還是包含了一些典型的華格納時刻，特別是在〈序曲〉裡。這首〈序曲〉可以說是整部歌劇唯一一首在1900 年後仍被演出的樂曲。第五幕以黎恩濟知名的〈祈禱曲〉（Preghiera）開場，〈序曲〉即是以該曲的主題開始。這首〈祈禱曲〉依循歌謠式的三段式詠嘆調結構，有著兩個詩節與對比性的中間段落。〈祈禱曲〉的主題有個由下往上的迴音動機，係為人聲設計。但是，在後來寫作的〈序曲〉器樂版裡，這個主題散發出魔力，讓它得以進入華格納最有名的旋律行列。其中原由在於配器。在〈祈禱曲〉的前奏裡，華格納把這個主題相當不特別地交給大提琴演奏，並由其他絃樂與管樂伴奏。相形之下，在〈序曲〉裡，聲響整體的鑲嵌概念則顯得精緻許多。（【譜例三】）

在這裡，音樂主題也是由大提琴與低音提琴的齊奏線條開始，但是，在第一個音就已經換了音響色澤：同樣是齊奏，但由大提琴的高音與一致的第一、第二小提琴的低音組成，它們做出

7 Karol Berger, "Tristan und Isolde", in: Laurenz Lütteken (ed.), *Wagner-Handbuch*, Kassel/Stuttgart/Weimar (Bärenreiter/Metzler) 2012, 373.

【譜例三】：華格納，《黎恩濟》，第一幕，第一曲。原件藏於漢堡國家暨大學圖書館（館藏編號：TBR：122：Akt 1）。

一個特別柔軟的混合聲響，接下了大提琴與低音提琴。在這個成功的融合裡，幾乎辨識不出聲響到底出自什麼樂器組合。這個主題的過渡相當精彩，原因在於，一方面低音提琴聲響被小提琴接手，另一方面大提琴轉換至另一種聲響，如此細微地結合兩個聲響轉換，在不同的音響色澤間，不會產生聲響的中斷，相對地，小提琴的加入，卻製造出一個幾乎無法察覺的色彩變化。因之，阿多諾（Theodor W. Adorno）在討論《羅恩格林》配器風格時，提到的兩個時刻，[8] 在這裡已經有了，是華格納個人風格發展的開始，清晰可見。

二、《飛行的荷蘭人》或華格納的「反世界」

華格納日後對《黎恩濟》多所批判，並且在下一部歌劇，就走上一條完全不同的道路。可以討論的是，是因為《黎恩濟》在巴黎未獲成功，或是相反地，是因為作品在德勒斯登的大獲全勝，讓華格納的創作從《飛行的荷蘭人》開始，彷彿嘗試著，對《黎恩濟》或對在《黎恩濟》中達到的成就進行原則性的修正，讓自己擺脫第一部成功演出歌劇的影響。這個情形，從華格納對《黎恩濟》刻意保持距離的評論中，可以清楚看到：他早在 1840 年代就以「吵鬧鬼」（Schreihals）和沒好感的「怪物」（Ungethüm）[9]來形容這部作品。最重要的是在藝術創作本身，從幾乎每個面向

8　Adorno VüW, 69-72 & 83.

9　請參考華格納於 1844 年十月廿七日與 1845 年十二月廿七日致佛若蔓（Alwine Frommann）的信件；SB, II, *Briefe April 1842 bis Mai 1849*, ed. by Gertrud Strobel and Werner Wolf, Leipzig (Breitkopf & Härtel) 2000, 400 & 470。【譯註】Schreihals 原指哭鬧不休令人厭煩的孩子，此處意指主角黎恩濟於全劇裡持續不停地唱著。

來看，《荷蘭人》都像是《黎恩濟》的全然反命題。早在《黎恩濟》
首演前，《荷蘭人》就已完成，與前者相較，《荷蘭人》有如一
體成型，並且包含了許多後來的華格納。這個觀點尤其在於與《黎
恩濟》的不同，這裡有個第一次出現的設計，它直至《帕西法爾》
都在華格納歌劇的劇情有著結構性的功能，在《荷蘭人》之前，
只有在《仙女》中可以看到，這個設計是：兩個相反的世界，「世
界」（Welt）與「反世界」（Gegenwelt）。藉著這個相反，典型
的華格納劇情中具有決定性的救贖思想，得以進入了華格納的題
材。在《飛行的荷蘭人》裡，一方面是在世界海洋漂盪的荷蘭人，
他想要由不死鬼魂世界裡痛苦的存在解脫，另一方面是仙姐，她
對這個鬼魂世界的浪漫情懷，讓她喪失了與真實世界的連結。華
格納在〈告知諸友〉（Eine Mittheilung an meine Freunde）[10] 裡提到，
在〈仙姐的敘事歌〉裡，他找到了「整部歌劇音樂的主題胚芽」（der
thematische Keim zu der ganzen Musik der Oper）以及「整部戲劇的濃
縮景象」（das verdichtete Bild des ganzen Dramas），我們的確可以
如此理解，兩個無法合一的世界之對比景象點燃了華格納的創作
力，而〈仙姐的敘事歌〉正是這個對比的濃縮形式。

　　就樂團聲響而言，由這裡出來了樂團「畫面」，它共感覺地
建築在劇情之二元對立世界的想像上，這個聲響，我稱之為對比
的「聲響氛圍」（Klangsphären）。[11] 在〈序曲〉裡就已呈現了載
著不死水手幽靈船的音樂，這段音樂是《飛行的荷蘭人》裡最創
新之處，它要感謝法國浪漫，特別是白遼士（Hector Berlioz）的典
範。我在此不準備討論〈序曲〉或〈仙姐的敘事曲〉，而是要探

10　EMamF, 323.

11　請參考 Janz, *Klangdramaturgie...*，211 起多頁。

究第一景的一個段落，在這裡，值夜的舵手昏昏睡去，不覺荷蘭人的船隻到來。這是一個非常典型的華格納場景的情形：我們看到一位演員掙扎在清醒與睡眠的界限間，舵手頻頻打呵欠，變換著動作，好讓自己維持清醒，最終還是睡著了（兩者都被華格納以啞劇的方式譜寫出）。東布瓦絲（Johanna Dombois）曾經寫了一整本書，討論華格納與睡眠。[12] 睡眠一再地被賦予戲劇質素的功能，是世界與反世界間的開關。在舵手睡著的那一刻，幽靈船就浮現在海面上，並且靠了岸。對觀眾而言，荷蘭人的幽靈世界進入真實，可以得見，因之，它也同時是個驚駭的夢境，就像是舵手的夢。這裡的音樂帶給人們一種印象，像是有兩股爭論的力量撲向彼此，聲響的能量隨時有可能爆發：在「此世界」，或者說「清醒的狀態」，舵手唱的歌謠是普通的、規矩的，具有民歌風味；在「彼世界」，荷蘭人的音樂一開始並不清晰可聞，音樂上是完完全全的他者。華格納為這個聲響氛圍的個性安排一個特定的織體，通常由絃樂演奏的快速半音音群與分解和弦、膨脹中的顫音、由木管演奏的尖銳掛留和弦，以及由法國號與銅管用不同組合演奏空心五度與號角式動機。（【譜例四】）

　　從這種樂團織體的建構方式，特別能夠看到華格納如何改建音樂段落，並隨之進一步轉變樂團與聲響技法。

12 Johanna Dombois, *Die »complicirte Ruhe«. Richard Wagner und der Schlaf: Biographie ― Musikästhetik ― Festspieldramaturgie*, Diss. Technische Universität Berlin (Microf.), Berlin 2007。該論文可於網路上閱讀：http://www.jhnndmbs.net/de/projekte/2007/03/b2.php。

【譜例四】：華格納，SW，《飛行的荷蘭人》，舵手一景，《飛行的荷蘭人》第一版，共兩頁。

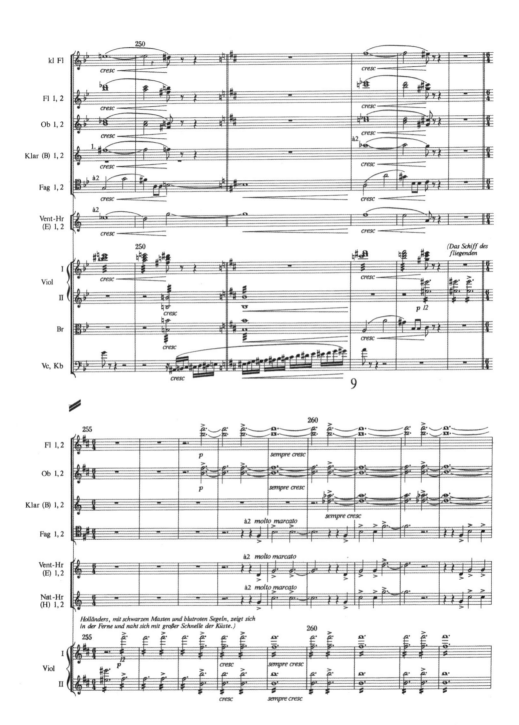

(Das Schiff des fliegenden

Holländers, mit schwarzen Masten und blutroten Segeln, zeigt sich
in der Ferne und naht sich mit großer Schnelle der Küste.)

9

三、《唐懷瑟》或華格納的「古典主義」

在華格納創作裡，直至《崔斯坦》，有著一個常數，即是音樂的創新與美學的前進，在內容上一直與先驗世界的想像相連結。我們可以說，藉著《荷蘭人》，華格納找到了他的主題，直至《帕西法爾》，這個主題以許多變異貫穿著；《唐懷瑟》亦然。《唐懷瑟》作品的前進面主要見諸於「維納斯山」（Venusberg）的音樂，尤其是 1861 年的巴黎版本。在這裡，華格納將德勒斯登版本裡一些蒼白的、尚未舖陳的維納斯音樂，大筆一揮，改以當時前衛的崔斯坦風格之音樂取代。不過，筆者在此並不打算探討這個前進面，而是要藉由伊莉莎白音樂的對比氛圍，聚焦於華格納樂團寫作手法的一個面向，這是在著眼於現代先驅者華格納時，經常被忽視的一環：華格納的「古典主義」。且以第二幕的導奏為對象。如果有人聽到這段音樂時，想到孟德爾頌（Felix Mendelssohn Bartholdy），其實沒有錯。華格納在《唐懷瑟》中如此接近孟德爾頌，其他作品無法相比。第二幕顫抖著、充滿動能的開始，毫無疑問是以孟德爾頌的第四號交響曲為模型。不僅如此，維納斯山的音樂，也可以在《仲夏夜之夢序曲》（*Sommernachtstraum-Ouvertüre*）裡找到些什麼。與孟德爾頌的古典主義類似，這裡，華格納的古典主義有著風格的相關性，都是一種「以樂論樂」（Musik über Musik）的形式。在孟德爾頌的典故下，其實還隱藏了一個更大的典範，是提到華格納時，不會馬上想到的：莫札特（Wolfgang Amadeus Mozart）。伊莉莎白音樂與莫札特的連結，是多層面的。這個連結與題材有關，想像一個天真無邪、極致美麗的音樂，華格納要以這樣的音樂，對比於唐懷瑟複雜、現代的音樂，他徘徊在維納斯山與伊莉莎白之間，不知如何是好。一個回

憶動機串接到第一幕結束時唐懷瑟的話語：「哈！現在我又認出你，美麗的世界，讓我出神！」（Ha, jetzt erkenne ich sie wieder, die schöne Welt, die mir entrückt!）也有可能是半自傳半藝術的時刻，遇到尚未滿廿歲的姪女約翰娜（Johanna Wagner）起了某種作用：華格納聽過她演唱的角色中，包括莫札特《唐喬萬尼》（Don Giovanni）的安娜（Donna Anna），她也將會是他的第一位伊莉莎白。此外，這個莫札特連結很可能已經有個詩意的成份，預告了後來《歌劇與戲劇》（Oper und Drama）中的觀點：華格納談到莫札特時，稱他為「非關反思」（reflexionsfern）的、純粹的音樂家。[13] 莫札特連結也有具體的作曲技法與聲響美學的一面，《唐懷瑟》第二幕前奏曲是一個真正的莫札特式樂團語法的彙整：一開始為多層次的樂團齊奏，接著為上五度終止，導入第二主題樂思，是一段具有破碎音型的簡短段落（第 18-20 小節），接著，第二主題帶來有伴奏的獨奏雙簧管與樂團總奏的交替。做為一種結束樂段，接著是由小提琴與中提琴組成的一段類絃樂四重奏的炫技段落，之後，在第 44 小節處，開始了對比的、華格納式的現代音響色澤：單簧管的低音域與絃樂顫音。這個聲響上的驟變，主要意義在於同時指向華格納營造角色特質的一個基本原則，因為在《唐懷瑟》裡，高音、如頭聲的雙簧管聲響代表伊莉莎白，而低音、結實的單簧管聲響，則指向維納斯的氛圍。（【譜例五】）

【譜例五】華格納，SW，《唐懷瑟》，第二幕序奏，《唐懷瑟》1845年版，右頁起共四頁。

13 OuD，245 起多頁。

Zweiter Akt

Einleitung und 1. Szene
Elisabeth

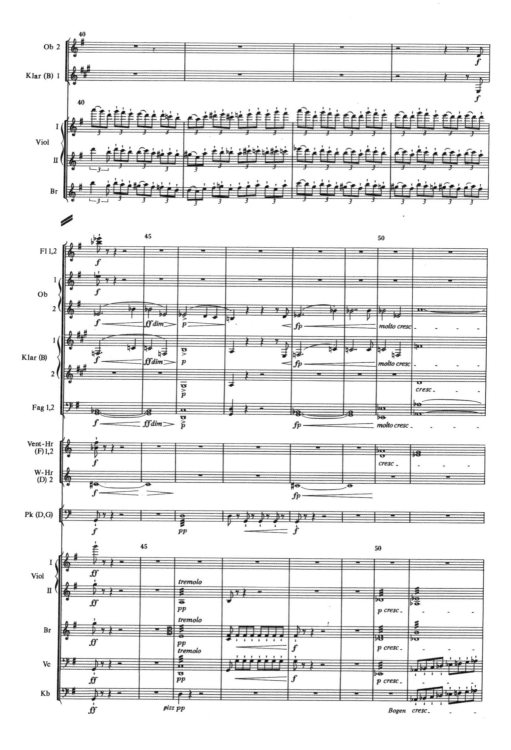

這一段導奏呈現的是，一位 1840 年代的作曲家如何掌握「莫札特—海頓時期」的交響語法；除了孟德爾頌以外，史博 1839 年的《歷史交響曲》（*Historische Symphonie*）[14]也可以拿來對照。然而，華格納的古典主義基本上具有戲劇質素的功能，不僅是一種時代精神的現象，並且不限於 1840 年代。《名歌手》有它自身的「古典主義」，[15]但是即使是《帕西法爾》，在內容上與《魔笛》（*Die Zauberflöte*）有所呼應，在某些地方，讓古典的樂團語法呈現出一種理想美，華格納某種程度係由現代回望這個理想美。由此觀之，〈耶穌受難日之魔幻〉（Karfreitagszauber）可說是華格納創作對古典交響樂的最後一次回應。

四、《羅恩格林》或「有戲份的樂團」

《羅恩格林》的總譜被視為是現代華格納式樂團的誕生地。木管群被擴大，特別是加上英國管與低音單簧管，以及古典木管樂器時而有的三管編制，古典的樂團語法終於被超越，這是一般配器法教科書的見解。在接下去的聲響範例裡，筆者要指出，在這裡，樂團的擴增係如何地也與樂團戲劇表達工具的繼續發展，有著密切的關係。

第一幕第二景的配器，因為阿多諾在《試論華格納》裡的兩個相關分析而聲名大噪。[16]對八小節樂句（271-278 小節，【譜例

14 【譯註】即史博的第六號交響曲。

15 【編註】亦請參見本書梅樂亙，〈「這裡只問藝術！」—論華格納《紐倫堡的名歌手》之音樂語言歷史主義〉一文。

16 Adorno VüW，70 起多頁。

【譜例六】華格納，SW，《羅恩格林》，第一幕，第 271-278 小節。

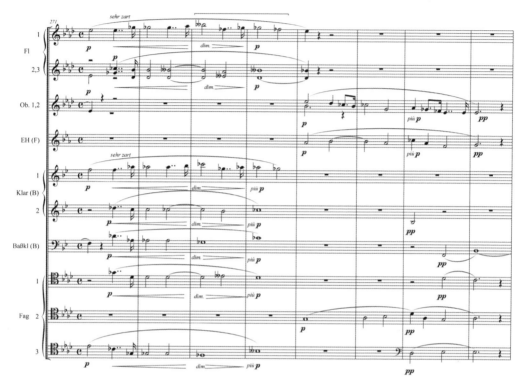

六】），阿多諾做了睿智又多面向的分析，他描述了這個精簡的
範例裡，有著一系列的配器技法創新之處。經由對阿多諾分析的
接受，長期以來，這些創新主導了對華格納配器技法與聲響美學
的瞭解。阿多諾的分析擺盪在肯定與批判之間：一方面，他對一
種配器法的進步感到驚奇，它讓音色（Farbe）成為作曲思考中的
獨立範疇；另一方面，他又想要呈現華格納聲響類型中，「去主體
化」（Entsubjektivierung）與「物質化」（Verdinglichung）的傾向，
以至於轉為「虛幻」（das Illusionäre）或「幻影」（das Phantasmago-
rische），並加以批評。[17]

17 Adorno VüW, 70-73.

　　阿多諾精準地指出，在《羅恩格林》裡，華格納如何第一次一貫地背離古典木管樂器語法的配器原則；依著這個原則，由長笛至低音管，音域由上至下，樂器形成一個固定的排列順序，並且嚴格遵守音域範圍。華格納的方式則著眼於管樂句法的彈性處理，打破僵化的音域階級。在第一幕第 266 小節裡，長笛在雙簧管之下，成為中音聲部，低音單簧管的新音色接續同樣是新的英國管的低音區，並且，在有些地方，低音管的低音樂器功能被解放了。木管群的擴大，讓木管群從第 271 小節起，得以在內部形成一種「內在齊奏」（Binnentutti），在這裡，樂句的每個音都被重複，也會在八度上，特別在高聲部，生成了阿多諾描述的由單簧管和長笛完成之中性混合聲響。

　　阿多諾認為，華格納結構性地利用新的「齊奏 — 獨奏」差異，樂段的前句為管風琴式的齊奏，音量較退縮的後句，則交給雙簧管、英國管與低音管的獨奏群。阿多諾所談的，是一個音樂語法的嶄新面向，原本屬於詮釋的範疇，即樂音的「音色」與「表達性」，如今被納入了作曲範疇裡。阿多諾指出的另一個創新手法為「配器殘餘」（instrumentaler Rest）的原則，例如在同一個樂段，藉由長笛來接合前句與後句的聲響變化。這也是個奠基於指揮經驗的元素，他想先處理好兩個先後進來的樂器組合間會產生的縫隙。

　　這些創新有何藝術上的意義？阿多諾從音樂內部出發，討論聲響美學，他認為，華格納的配器目標為一個音響色澤的連續體，它克服了古典樂團語法的斷層與偶發性。阿多諾看到一個偏好光滑與一般中介的配器法，但是，其中也有「實物化」（Dinghaftigkeit）的意圖；阿多諾以管風琴聲響為證。並且，其中

也有去除聲響產品主體的時刻，在華格納筆下，為了作曲家的主觀表達意志，以及以混合聲響主導的總體聲響之整體性，這些主體時刻被犧牲了。

　　個人以為，阿多諾某種程度地誇大了文化與現代性批判的意涵。當將這些意涵普遍化時，分析的差異性就縮減了一截。第二景裡，木管句法值得討論之處在於巨大的變異性，華格納不只在結構和聲響美學上，也在聲響的戲劇質素上，利用了這個變異性。阿多諾注意到，前句與後句的對比配器，與旋律與和弦的框架一起，賦予了一個相反的「姿態」（Gestus）。這個觀察，應當是接近華格納的意圖的。在這裡，「姿態」的概念，係指華格納戲劇質素的兩個面向之結合。一方面，這個景的開始又是一種啞劇，可與《飛行荷蘭人》的舵手相比。在這裡，音樂的姿態，既預示也補寫艾爾莎與跟隨她的女士們在舞台上的肢體動作。場景指示裡，這樣寫著：「艾爾莎上場，她在背景處徘徊片刻；然後非常羞怯地緩緩移步向前。」（Elsa tritt auf; sie verweilt eine Zeit im Hintergrunde; dann schreitet sie langsam und mit großer Verschämtheit dem Vordergrunde zu.）場景指示結合了兩個時刻，一個是肢體動作上的：由華格納的導演方式，我們知道，他的想像是將舞台動作與音樂姿態緊密結合；另一個則是心理上的，和對於艾爾莎「非常羞怯」的指示有關。華格納論及自己的劇場音樂時，曾提到「天真的精確」（naive Präzision）[18]，用意在於，音樂不僅要重複角色在舞台上的動作，也還要傳達他們的感覺。阿多諾所批判的前句之不可捉摸的混合色彩，是一個音樂上的動機，這絕非偶然。在和聲上，這個動機從本景的降 A 大調（艾爾莎的調性），轉到 A

18　Richard Wagner, "Einleitung zu einer Vorlesung der *Götterdämmerung* vor einem ausgewählten Zuhörerkreise in Berlin", in: SuD IX, 309.

大調，羅恩格林的調性，因此與歌劇的〈前奏曲〉有著動機上的關聯（請參考譜例中之標示）。混合色彩的非現實性，符合和聲上的昇華。非現實性正是「反世界」的特質，它成為昇華氛圍的聲響符碼，是艾爾莎希望所寄託之處。當後句再度轉回降A大調時，配器色彩變得澄澈，未經混合的雙簧管音色（伴隨著艾爾莎的歌聲）帶我們回到冷硬的現實世界。[19]

木管寫作的彈性處理，讓華格納得以讓音樂在透視姿態與心理狀態時，開展出一個前所未有的細微變化。特別的是，這裡的木管群裡沒有法國號。原因在於，法國號在木管群裡具有良好的音色接合功能，在這裡，為了彰顯持續變化的木管音域音色特質，華格納刻意地、系統性地放棄了法國號。

阿多諾的第二個分析，以緊接的艾爾莎獨白為例，並刻意將重點擺在「幻影」上。容我們在此補充，班雅明（Walter Benjamin）式的「幻影」概念，係具有文化批評的言外之意。即或如此，阿多諾的分析也可以被視為是對華格納樂團寫作之敘事面向的描述；在《羅恩格林》裡，如同姿態的面向，敘事面向同樣被提昇至一個較高的層次。阿多諾描繪一個聲響的微小化以及缺乏低音的特性。在艾爾莎道出「一位騎士來了」（Ein Ritter nahte da）後，響起一段進行曲，用長笛、雙簧管和低音小號演奏，聽來像以玩具樂器演奏的微小聲音，絃樂將整體聲音包在幻象般的聲響霧靄中；缺乏低音的特性，讓羅恩格林如幻影般，被想像成有如一個玩偶。艾爾莎在這之前提到的場景是戲劇性的，因為它也是通往華格納反世界的大門。「睡眠」再一次發揮連結的功能，在這裡以聲響自我指涉。艾爾莎陳述著，當她獨自禱告時，

19 請參考 Tobias Janz, "Vom Ende der Ironie", in: *wagnerspectrum* 10/1 (2014), 107-132。

從她內心深處萌起一個聲音：「我的哀愁發出／怨尤的聲音，／它化為攝人的巨吼／在空中迴響。」（da drang aus meinem Stöhnen / ein Laut so klagevoll, / der zu gewalt'gem Tönen / weit in die Lüfte schwoll.）艾爾莎聽到自己的聲音在遠方迴盪著，接著，她落入「甜蜜的睡眠」（süsser Schlaf）裡。在睡眠中，那個音樂上被微小化的羅恩格林出現在她的夢裡，稍晚，他活生生地乘著天鵝循薛德河（die Schelde）而來。觀察華格納譜寫這場進行曲式的夢，可以看到，在這裡，他也是理性地安排他的樂團。特別要注意的是，華格納如何圍繞著一個中心音，即是敘述的怨尤聲音，來建構整段音樂。這個中心音是降e²，它每次出現的配器都不同，有著無數的色彩光影。這一景以及前面討論的段落就是以這個音開始，艾爾莎的敘述也是以這個音開始（孤單地在紛擾的日子裡（Einsam in trüben Tagen）），最後，〈前奏曲〉裡如天籟般的小提琴聲響再次出現時，亦是在這個音上。在艾爾莎敘述的關鍵字，一直都可以聽到降 e 音，且大部份都落在降 e² 的音高上，以下以底線標示音節：des Herzens... ein Laut so klagevoll, der zu gewalt'gem Tönen... fern... Aug... (Schlaf [降 e¹!])... Ritter nahte... Er。

由此可以看出，華格納如何細緻地在聲響上製造出距離感。阿多諾分析之聲響微小化的「幻影」，僅是一個距離感的可能方式。聲響微小化的目的為一個音樂的效果，這個音樂引用著音樂，由遠方過來，同樣地，在這個「幻影」段落前，第一幕〈前奏曲〉的再現，也有著細緻的距離感。然而，這個距離的先決條件為具有絕對音感。因為，華格納後來在《指環》裡有個一貫遵循的原則，一段音樂，如果不屬於當下舞台事件，而是在敘述框架或是以任何方式間接當下化，這段音樂會被移調。不同於〈前奏曲〉的 A

大調，艾爾莎的敘述裡，同一段音樂在降 A 大調上，為半音的距離。直到羅恩格林出現時，聖盃音樂才回到原來的聲響衣裝以及原初的調性。[20]

　　我們可以指責一位歌劇作曲家，說他的配器傾向虛幻嗎？阿多諾對華格納虛幻主義的批評，留下質疑的空間。如果人們明白，《羅恩格林》裡這些被分析的段落，本就是虛幻主義，並且清楚地以如此之姿，被清楚看到：一方面經由與劇情情節結合，另一方面則經由與音樂脈絡之「寫實主義」形成的對比。因之，《羅恩格林》的「幻影」具有自我反思的特質，到劇終還是未能實現，艾爾莎最後還是不能依靠她的天鵝騎士。至於華格納的目的是純粹、未經混合的樂器聲音，或是複雜的混合聲響，一直到《帕西法爾》都是個問題，但應是關乎情節氛圍而定的戲劇質素內在問題，而非個人風格的問題。[21]

　　華格納樂團的聲響戲劇質素，其主要的成份在《羅恩格林》時已發展完備。藉著與法語及義語歌劇的相連結、古典主義、構築著聲響織體與音樂性格的「反世界」、真正與非真正聲響類型的區別，以及姿態與敘事特性，這個聲響戲劇質素以一個相當異質的組合展現，經由各自的劇情結構來維繫。這是個品質與過程方式的組合，藉著它，華格納為歌劇與音樂開啟了表達與作曲形構的新世界。思考到之後還有七部歌劇作品，德勒斯登時期結束時，華格納藝術生涯的發展才走了一半，作曲家當時可能連做夢都未想過。

20　更詳細的討論，請參考 Janz, "Vom Ende der Ironie"。

21　請參考 Janz, *Klangdramaturgie...*, 44-45 及 107 起多頁。

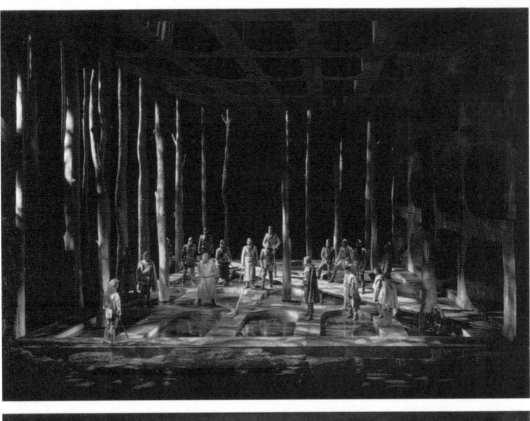

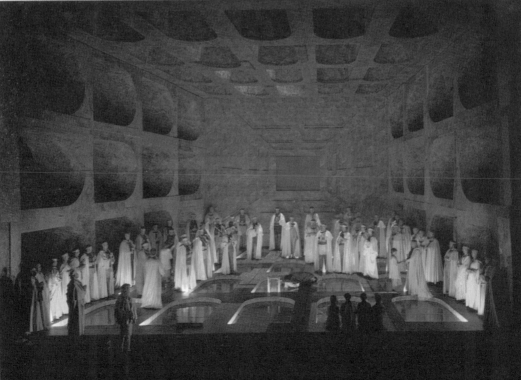

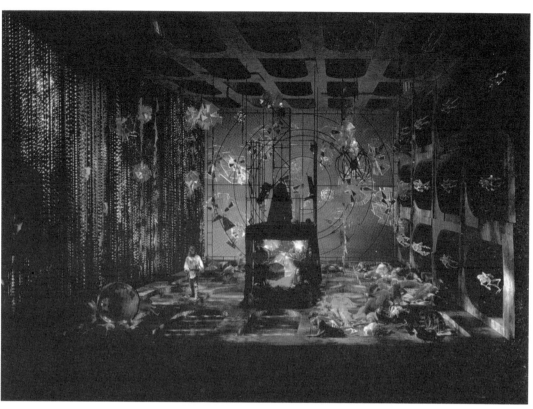

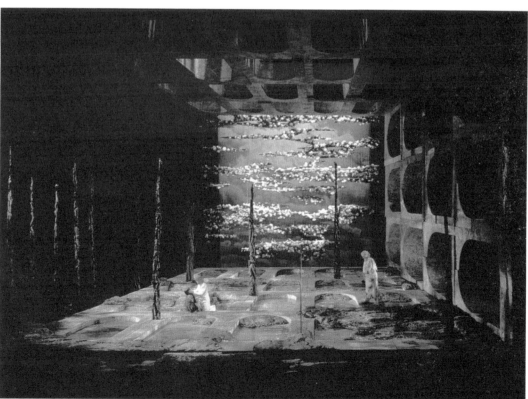

前頁：

1982 年拜魯特音樂節《帕西法爾》演出照片。弗利德里希（Götz Friedrich）導演，萊因哈特（Andreas Reinhardt）舞台及服裝設計。

左上、左下：第一幕。

右上：第二幕。

右下：第三幕。

沉默的結構 —
華格納作品的無聲視角

北川千香子（Chikako Kitagawa）著

陳淑純　譯

本文原名：

Strukturen des Schweigens – Aspekte des Verstummens im Œuvre Richard Wagners

作者簡介：

北川千香子（Chikako Kitagawa），2005 年獲得廣島大學文學碩士，主修德語文學，並曾於杜賓根大學（Universität Tübingen）及維也納大學（Universität Wien）進修。2009 年獲「德國學術交流總署」（DAAD）獎學金，就讀於柏林自由大學戲劇研究所（Institut für Theaterwissenschaft, Freie Universität Berlin），2013 年取得博士學位，論文題目為《昆德莉研究：一個角色的面向》（Versuch über Kundry – Facetten einer Figur, Frankfurt (Peter Lang) 2015）。2012 年任早稻田大學歌劇暨音樂劇研究所研究員，2015 年起任教於慶應義塾大學，現為該校副教授。主要研究專長為華格納歌劇、歌劇及音樂劇場製作美學、日本與歐洲音樂戲劇跨文化研究。

譯者簡介：

陳淑純，輔仁大學比較文學博士，致理技術學院應用英語系副教授。

「眼觀卻聽不見唱聲，這大概會是尊嚴拯救世界的元素。誰人能夠在無聲中彰顯聲音，方可終被聽見。」[1]華格納在離世前兩週簡單寫下上述言語，道出他晚期創作的美學中心思想。早在寫於 1860 年的〈未來音樂〉（Zukunftsmusik）文章中，觸類旁通，他就已經述及這點創作上不安的經驗，強調沉默不唱的時候，正是音樂與戲劇交集開展的時刻，也可綻放特別的密度與表現的力量。[2]此表現手法的特殊要求，在於讓人察覺到「越來越口若懸河般的沉默」，其內含甚為複雜：不僅過去流傳下來的想像關係深遠（就像「器樂不可言傳」說[3]），新的、屬於「現代」的沉寂與無聲手法也具重大意義。華格納早期作品裡，已展現沉默無聲形式的特點，此形式在後期的《帕西法爾》中終於佔據核心地位，而《帕西法爾》可說是走入「現代」的關鍵作品。佛斯（Egon Voss）稱此為「謎樣的全休止」[4]，只是一個有特別意義的角度，更深入的看法是，沉默無聲手法奠定了《帕西法爾》全劇通盤的走向，尤其集中於昆德莉這個角色身上。正是昆德莉的沉默，打造了一個性慾與苦行辨證張力十足的空間。

一、華格納的「有聲沉默」觀

浪漫時期的器樂創作不斷圍繞在「不可言說」理念，華格納以「有聲沉默藝術」延續，創想塑造美學藍圖。音樂不可言說，

1 華格納於 1883 年一月卅一日致史坦（Heinrich v. Stein）信，SuD X, 318。

2 SuD VII, 129-130.

3 【譯註】應指出自霍夫曼（E. T. A. Hoffmann）的觀點。

4 Voss 1996, 222.

聽來矛盾，華格納以詩人和樂人的差別細說分明：

> 事實上，衡量詩人的偉大主要在於他不說出的，為的是不發聲地
> 將那不可言說的部份留給我們說；而樂人則在於為未說出的部
> 份寫上音樂，如此將沉默賦予響亮發聲的清晰形式，正是所謂的
> 「無限旋律」（unendliche Melodie）。[5]

樂團的「無限旋律」出自於文字語言的氛圍，在樂劇中以音
樂動機複雜的網絡形式呈現。此音樂動機的連結在內容上一方面
與詩人的意圖相關，另一方面，貫穿整部作品的音樂動機也促成
跨越性的結構整合，這點證明了華格納的基本美學信念：音樂需
要一個理由來支撐，才能有存在的意義。以文字發想為本的音樂
創作可幫助探究音樂的心理深層意義；當內在情節展現樂劇的原
初觀點[6]，而「語言詞窮、詞意緊縮為暗喻或是落入結巴語詞無以
為繼之時」，樂團旋律就會「滔滔不絕」。[7]

二、沉默之為空間與空隙

根據艾參海莫（Regine Elzenheimer）戲劇學博士論文論述，沉
默塑造一個指向未來的架構，暗示後戲劇劇場不走直線敘述的戲
劇概念。類似如此「意向語言」（阿多諾（Theodor W. Adorno）

5　SB VII, Hans-Joachim Bauer/Johannes Forner (eds.), März 1855 bis März 1856, Leipzig
(VEB Deutscher Verlag für Musik) 1988, 130.

6　Carl Dahlhaus, *Wagners Konzeption des musikalischen Dramas*, München/Kassel (dtv/
Bärenreiter) 1990, 44-46.

7　Dahlhaus, *Wagners Konzeption*..., 43.

語）[8] 的沉默會造成空隙，其中，作品特殊的內涵一樣會密集呈現出來。艾參海莫指出，相對於文字語言，這樣的音樂大抵保有某種品質，屬於「比較不墮落的溝通媒介」[9]，在此前提之下，音樂的形塑就有潛力能將舞台演出情節內外轉向。音樂靜止時，外在情節看似凍結，卻能推展內在動力。正是那空隙與空白處造就多層次相互關係的複雜結構，同時也建構出音樂劇場的新形式。[10]

所以，沉默尤其會發生在命運定奪的關鍵場景，舉例言之，《飛行的荷蘭人》的主角和仙妲首次會面，就在此時，可發現後戲劇結構的時刻，此情景可說是「外在情節的襯托打散與重組『內在』情節」[11]，艾參海莫稱此段情節為「仙妲與荷蘭人救贖的巧合」。[12] 當下，人物沉默以及樂團全休止充滿張力，只有定音鼓獨奏不規則的律動緩緩淡入，促使「無語溝通」[13] 的時刻延長。

8 Theodor W. Adorno, "Fragment über Musik und Sprache", in: Theodor W. Adorno, *Musikalische Schriften* I-III (= Gesammelte Schriften vol. 16), Frankfurt/Main (Suhrkamp) 1978, 253.

9 Regine Elzenheimer, *Pause. Schweigen. Stille. Dramaturgien der Abwesenheit im postdramatischen Musik-Theater,* Würzburg (Königshausen & Neumann) 2008, 81.

10 Elzenheimer, *Pause. Schweigen. Stille...,* 65；亦請參見 Andreas Dorschel, "Die Idee der »Einswerdung« in Wagners *Tristan*", in: *Musik-Konzepte* 57/58, München (text+kritik) 1983, 3-45，此處參見 13 頁。

11 Elzenheimer, *Pause. Schweigen. Stille...,* 66.

12 針對兩人因沉默所引發的情緒狀態，華格納有言：「後奏其餘部分，以及接下來二重唱的重覆樂段，在舞台上由最徹底的、毫無動靜的沉默伴奏著：仙妲與荷蘭人，兩人各自站在前景兩相對立，又相互被對方的眼神所吸引。」Richard Wanger, "Bemerkungen zur Aufführung der Oper: *Der fliegende Holländer*", SuD V, 166。

13 Elzenheimer, *Pause. Schweigen. Stille...,* 66.

同樣手法在《崔斯坦與伊索德》中繼續開展，沉靜轉移到音樂中。從這個角度看來，「崔斯坦和絃」可理解為密集表達沉默的符碼。在一個被休止符打斷的結構裡自我開展，崔斯坦和絃走向調性的完全開放，以至於由它成長出來的和聲結構得以具有飄浮的性格；這樣的寂靜狀態同時也意謂寂靜位置，是音樂時間的另類感知。

> 所以，時間與空間流程上，崔斯坦和絃在整部作品中的運作就是寂靜不發聲，製造靜止中時間與空間的不確定和無方向感，最廣義地說，是創造「當下」的時刻。[14]

密集同時也是多層次的性格使得崔斯坦和絃成為連結豐富的符碼，在作曲技巧的互聯上，這個性格得以有著不可移調的特性。同音異名地流動著，崔斯坦和絃成為模稜兩可的表達，同時也釋放「兩面守護的意涵」[15]，簡而言之，它可以將愛情、死亡、懷疑與渴望之間相互糾纏的辨證狀態當下化。

三、昆德莉的無聲

「伺候……伺候」：第三幕昆德莉的唱段只有四個音，它們是個基本旋律模式；不過，唱的同時，她卻留在舞台上，不再出聲。她以沉默者的姿態呈現發生的事，看來其實很矛盾。這樣讓昆德莉在場，同時卻又極端退縮的對應狀態，在歌劇史上算是獨一無二。

14 Elzenheimer, *Pause. Schweigen. Stille...*, 79.

15　Jürgen Maehder, "Form- und Intervallstrukturen in der Partitur des *Parsifal*", in: Programmheft *Parsifal*, Bayreuther Festspiele 1991, 1-24, 引言見 11 頁。

　　依據華格納的構思，第三幕中，昆德莉是一個「完全新生的角色」[16]，這根本的大轉變是如何成為可能？華格納的歌劇向來追求文學、音樂和動作演出的綜合，昆德莉的無言，在綜合體中是個縫隙，這個角色的表達也因此走向兩極化：一方面傾向角色直接的肢體呈現，另一方面，卻讓心理化的評論完全轉移到樂團身上。舞台呈現就有著細緻的斷裂，華格納的說明不是只有直接的演出動作，也會有某種特定的情緒氛圍[17]，因之，飾唱者得以有表演上的自由空間。華格納的「有聲沉默」想像也因而極端地被實現。[18] 正是昆德莉的無聲同時建立了音樂舞台演出的跨界時刻，其中之精妙，將於下文討論。

（一）消亡成為救贖？

　　早在華格納 1865 年的散文草稿裡，已圍繞著一個問題：《帕西法爾》帶有宗教意味的基本理念，諸如苦修與贖罪，該如何特別透過昆德莉這個角色，儘可能被清楚呈現。在這個理念裡，有著基督教思想，也有佛教的想像；華格納主要係透過研讀叔本華（Arthur Schopenhauer）著作認識了後者。救贖顯然是一種極端的

16　"Erinnerungsblätter an die 1. und 2. Aufführung von Richard Wagners Bühnenweih-festspiel Parsifal in Bayreuth am 26. und 27. Juli 1882", verfaßt von Anton Schittenhelm, K. K. Hofopernsänger in Wien, in: SW, vol. 30, *Dokumente zur Entstehung und ersten Aufführung des Bühnenweihfestspiels »Parsifal«,* Mainz (Schott) 1970, 139-162, 引言出自 162 頁。

17　例如某次預演場記記載著：「昆德莉好似內心喊著『唉！』全然地卑微」。SW, vol. 30, 220。

18　華格納 1859 年十月十二日致魏森董克（Mathilde Wesendonck）的信，收於：Richard Wagner, Brief an Mathilde Wesendonck (12. Oktober, 1859), in: *Richard Wagner an Mathilde Wesendonck. Tagebuchblätter und Briefe 1853–1871,* 42. Auflage, Leipzig (Breitkopf & Härtel) (1908) 1913, 69。

否定，是「對生命意志的否定」[19]，過程中，帕西法爾的拒絕是個本質的階段：「對她來說，當有一位最純淨、生命正燦爛的男子能抗拒她最有力的誘惑，救贖、解脫、完全消亡，才是她的應允。」[20] 基督教的說法，是以苦修取代愛慾。以卑微的舉止和愛身邊人的動作呈現受恩寵的想法，在第三幕裡實現，昆德莉轉變為贖罪者和侍奉者。這個蛻變又經由否定的發生，亦即經由她的失語又更具意義。[21] 昆德莉的無聲儼然成為「自我消失」[22] 的代號，在消失的過程中，失語和贖罪的動作乃是前兆，走向終於不再存在的絕滅、死亡的絕對否定。

這種完全無聲的理念不僅承襲傳統，將沉默視為道德與睿智、宗教與神聖的標誌[23]，同時也指向未來，因為，當它以諸多事件開啟廣闊的聯想空間時，顛覆的觀點也隱於其中。由此導致的

19　Arthur Schopenhauer, *Die Welt als Wille und Vorstellung*, II, Frankfurt/Main (Suhrkamp) ³1993, §. 48, 772-813.

20　SuD XI, 405.

21　華格納在早期散文草稿裡已出現類似發想：「……當她醒來時，並未感驚訝，也沒開口罵人，相反地，對他只有溫柔和不斷地伺候。特別的是，她未發出隻字片語，好像全然失語一般。」SuD XI, 410。

22　"Erinnerungsblätter an die 1. und 2. Aufführung...", 162：「昆德莉在第三幕的整體存在就是卑微以及安靜地忙於伺候，除了贖罪之外，她唯一的目的是『消失』、『不再存在』。」

23　Claudia Benthien, "Die *vanitas* der Stimme. Verstummen und Schweigen in bildender Kunst, Literatur, Theater und Ritual", in: Doris Kolesch/Sybille Krämer (eds.), *Stimme*, Frankfurt/Main (Suhrkamp) 2006, 237-268，此處見 240。尤其是針對沉默的表演請參考 237-240。Benthien指出，中世紀到新時代初期，沉默在兩種層面上很重要：修辭學和宗教性。修辭學裡的沉默被視為「沉默的美德和聰穎，也意謂暫停、句讀與省略」，因而是話語系統的一部分（237）。宗教性或神聖的沉默一方面被看作「無聲與沉默之為禮儀的儀式實務」，另一方面是「信徒體驗上帝後的神祕性沉默」，提示「體驗的不可言說，靈修道路的最後階段 (unio mystica)」（238）。

結果是，昆德莉的沉默在接受史上一直刺激產生新的意義；於是有時被視為女性解放事件，有時被詮釋為無所為或者邊緣化的標誌。更激烈的觀點來自克萊斯（Rudolf Kreis），他嘗試將昆德莉的無聲視為反猶衝動下的「毀滅」。[24] 昆德莉的沉默成為令人迷惑的現象，拒絕單一意義。

（二）表演理念

當華格納將第三幕昆德莉的轉變刻劃為「自我消失」的性格之時，目的不在於全然冷漠的表達；昆德莉的退縮、昆德莉的卑微舉止，其中更是暗藏了她的情感。這份情感表現出來的是未竟的渴望、是苦痛，只能無聲以對：

> 古內曼茲輕聲對昆德莉說：「妳認得他嗎？射殺天鵝的就是他！」昆德莉輕輕點頭回應。整段過程必須呈現<u>悲歡痛苦</u>之情；沉默的昆德莉展現在外的，只有<u>卑微與服從、靜待</u>。如果她不能果斷地表達她完整的新生本質，她的<u>無言</u>將完全無法被理解；如果演出者試著藉著其他方式傳達這份無言，像是位心理有問題的人，經常點頭、四處張望表達不安、意味濃厚的眼神與嘆息，她的<u>無言</u>亦將完全無法被理解。昆德莉這份<u>自我消失</u>的意圖很明顯，當古內曼茲喊出：「哦！最神聖的一日！今日我當覺醒！」她的臉該轉向側面，可理解的是，動作只能又輕又慢。[25]

這一段過程的「悲歡痛苦」，表演者在動作上不可張揚，而是

24 Rudolf Kreis, *Nietzsche, Wagner und die Juden*, Würzburg (Königshausen & Neumann) 1995, 115-116.

25 "Erinnerungsblätter an die 1. und 2. Aufführung...", 162；加底線強調字出自本文作者。

以幾乎不被察覺的方式將臉轉向側面。正是因為昆德莉的舞台肢體動作看似被降到最低，一個寬廣的空間為音樂打開了，那細緻交織的樂團旋律，傳達出昆德莉雖隱藏、卻同時繃緊的情感狀態。

（三）昆德莉的伺候 — 音樂詩意塑型的矛盾

第三幕裡，昆德莉以卑微的舉止無言地伺候著帕西法爾，同時間，樂團開展著一個第二幕裡她渴望愛情的音樂動機。昆德莉在第二幕有個長大的唱段，進入一段充滿渴望的旋律堆疊（「讓我依偎他胸膛哭泣／只要一小時與你合一」（laß' mich an seinem Busen weinen, / nur eine Stunde dir vereinen）[26]）。以自由模進的方式一路向上級進，每每開始的下行四度大跳則建立出充滿張力的平衡，給予整段旋律進行的密度。大提琴主導的低音聲部伴隨著卻也緊逼著；一個半音下行的線條以及一個努力纏繞向上的八分音符音型做出低音聲部的特色。只有第一個樂句單位為四小節，之後以兩小節一單位的方式加速，做出整體力度向前驅動的效果。幾個表達的前置音型勾勒出事態的輪廓。（例如第二幕第 1259-1269 小節，f小調上的四度前置音型，突顯「哭泣」（weinen）這個字）（請見【譜例一】）

這個旋律和聲的組合傳達了一股無法滿足的渴求，同一個組合也出現在第三幕伺候的脈絡裡，也就是昆德莉拿盆子接水，將水灑在暈厥的帕西法爾臉上的時刻；對照兩個場景，這個手法看來有些矛盾。【譜例二】在旋律「情感非常豐富地」（sehr ausdrucksvoll）轉由單簧管獨奏呈現之前，這個屬於渴望氛圍的動機組合由一個有

26 SuD X, 361.

【譜例一】華格納《帕西法爾》第二幕，第 1259-1269 小節，昆德莉的旋律。

【譜例二】華格納《帕西法爾》第三幕，第 455-458 小節。

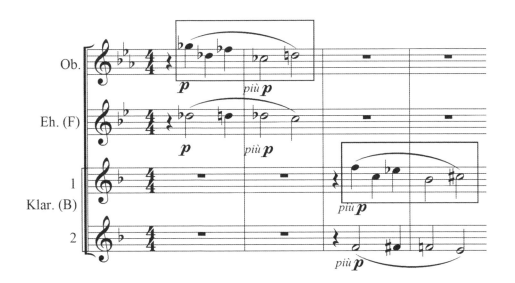

附點音符、具動力向前進的絃樂合奏成長出來，它以自由擴張的節奏先下行，再以半音階向上開展。模進本身在這裡簡單規律，是兩小節模式（第三幕第 455-458 小節）；旋律並不長，是個基本的四度模進。經由這些鋪陳，音樂形構接近古風聖詠合唱的氛圍。嚴格的四聲部句法，配器為管風琴風格，先是雙簧管與低音管、再是單簧管與低音管的組合。另一方面，透過下行的低音聲部，調性維持著半音飄浮的結構，得以隱隱地透露出昆德莉渴望的聲音。音樂的事件有著令人迷惑的矛盾：當昆德莉的行動看來完全集中在她的救贖，也就是她的自我消亡之時，聲響氛圍的半音進行卻同時指出了，愛慾的時刻還是暗暗地存在著。

四、寂靜之聲響

當昆德莉的沉默不僅是靜止無聲，而是揚棄在樂團旋律當中時，就引發了一個問題：這樣的沉默同時也開展著自己的氛圍並製造出緊張，音樂是如何發出如此的沉默聲音呢？

音樂寂靜的氛圍主要透過一種獨特的音響色澤戲劇質素來運作。從這個角度看來，華格納歌劇創作的絕妙之處，在於定音鼓聲部的個別化，得以具有傳達聲響語義符碼的品質。暗沈定音鼓音響的個別化同時也符合一個基本的音樂傾向，本質為音樂的「夜晚面」[27]，即是在氣氛變暗與陰影密佈時，如此的處理走出了音樂的創新。這個手法看來矛盾，因為，定音鼓原是聲音響亮的樂器，華格納卻經常將它使用於音樂結構上需要表達寂靜的時刻；不規則的敲擊聲能具有字義的質量。

27 Jürgen Maehder, "Verfremdete Instrumentation – ein Versuch über beschädigten Schönklang", in: *Schweizer Beiträge zur Musikwissenschaft* 4 (1980), 103-150，此處參見 103。

　　針對這個問題，有豐富樂團實務經驗的胡伯（Horst Huber，1955 至 1995 年間巴伐利亞廣播公司交響樂團定音鼓首席）這樣回答：

> 我的看法是，輕輕敲擊定音鼓的不規則使用方式，是一個象徵寂靜的可能。每位作曲家都有過經驗，真地讓所有樂器都安靜無聲，會可以做出寂靜，因為，音樂廳裡的各種雜音，包括聽眾的，會成為眾所矚目的焦點。……聽者的知覺會轉移到自己身上，而不注意到音樂的寂靜。如果作曲家想做出寂靜的效果，他必須以美學方法表達寂靜的原因，也就是，他必須找到作曲上的象徵或符號；最好的可能是輕輕使用音量大的樂器如定音鼓、大鼓或聲響宏亮的銅管樂器。耳朵會有一個寂靜的參考點，辨證地來說，正是透過一個輕聲發響，不是透過真正所謂的無聲，來做出寂靜無聲。[28]

　　更具體地說，定音鼓符碼係與一個緊張的期待態勢結合。[29]在演出空間裡的問題，可以如此被提示地發聲。[30] 這是華格納精簡手法的特色，指向一個弔詭的結構狀態，就在密度最集中的時

28 Horst Huber，2012 年 2 月 27 日寫給本文作者的電子郵件。

29 針對此點，胡伯也有說明：定音鼓被使用為「人的心跳的符碼」。範例有貝多芬《費黛理歐》（*Fidelio*）的囚房場景，或是他的第三交響曲（送葬進行曲），還有布拉姆斯第一交響曲開始樂段，胡伯說：「華格納運用不規則的敲打聲，以寫實的方式傳達心臟的跳動，一個強烈的情緒波動。這種富有符號性的方式，有趣的是，為了要達到的印象，並不需要一個之前符碼化的符號，例如寶劍動機，而是一個本身就可自我解釋的符號，它不需被轉介、不需被翻譯，直接透過聆聽就可解讀。」

30 「當情節中的人物提問並等待答案時，華格納喜愛用這種個別的、以不規則的距離進來的定音鼓獨奏。在定音鼓不規則進入的敲擊聲中，等待與緊張的情勢得以被表達。」引言出自 Egon Voss, *Studien zur Instrumentation Richard Wagners,* Regensburg (Gustav Bosse) 1970, 222。

刻，聲響事件被減到唯一的一樣樂器，定音鼓。[31] 這樣樂器可以有個特殊的訊號或象徵品質，宣告事件的踰越；因之，極端的例子裡，定音鼓可以是死亡的象徵。[32]

如同梅樂亙（Jürgen Maehder） 強調，《帕西法爾》第二幕中，定音鼓即顯露了聲響戲劇質素的功效；它宣告著關鍵的時刻，是第二幕戲劇轉折點，也是全劇的轉折點：昆德莉密集地承認她的罪愆，喊著「我看到他…他…我笑他！」（ich sah ihn... ihn... und lachte!）。[33]【譜例三】聲響氣氛先是黯淡混沌、神祕、朦朧。與此相應的是，華格納原先打算將定音鼓放在低沈的D音上，最終定版使用的F音，開啟了一個可能，讓這中心樂段的三個定音鼓音得以成為一個密集的半音階交互網（f — 升f — e）。由定音鼓的推動出發，整體聲響塑型走向極端：一方面，這段表情豐富的「晚餐動機」（Abendmahlsmotiv）變奏是個暗沈的混合聲響；另一方面，木管樂器混合的斷奏音被淒厲地突顯，在長笛的尖銳聲中達到高潮。[34]

第三幕裡，昆德莉全場轉為沉默，同樣透過定音鼓的聲響符碼想像（第三幕第 623-624 小節）。【譜例四】在昆德莉受洗之後，「定音鼓毀滅性的聲響」[35] 象徵了「全部生命的毀滅、

31　Voss, *Studien zur Instrumentation...*, 223.

32　Frits Noske, *The Signifier and the Signified. Studies in the Operas of Mozart and Verdi,* The Hague (Nijhoff) 1977, 170-214。 Noske 稱威爾第（Giuseppe Verdi）的一個相同的節奏形態為「死亡的音樂音型」；見 172 頁。

33　Maehder, "Verfremdete Instrumentation... ", 142.

34　Maehder, "Verfremdete Instrumentation... ", 142.

35　Cosima-Tb, vol. 2, 303；以及《帕西法爾》第三幕第 623 小節起。此處係指樂團草稿；在總譜中，華格納刪除定音鼓，以大提琴和低音提琴取代之。

【譜例三】華格納《帕西法爾》第二幕，第 1175-1182 小節。

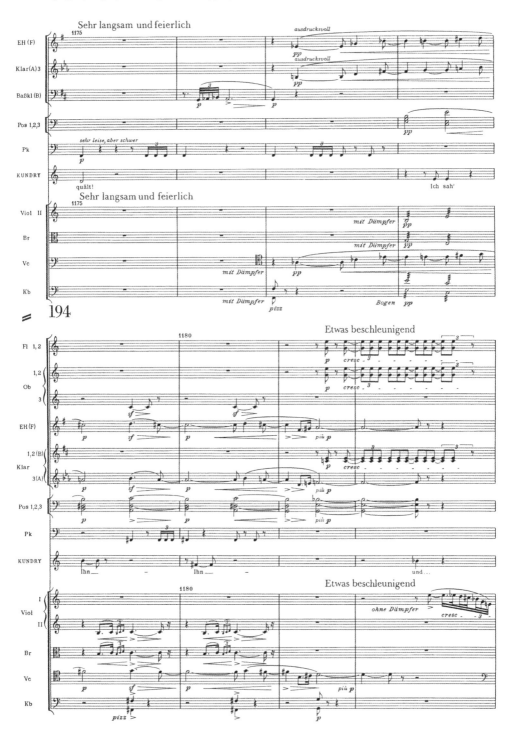

194

塵世希望的毀滅」。昆德莉在第二幕裡還無法做到的哭泣，此時成為可能；華格納自己稱此情此景為「昆德莉的主要時刻」（Hauptmoment für Kundry）[36]。值得注意的是，在樂團草譜上，這裡應由定音鼓發聲，在總譜定版裡，這個動機的想法卻改由低聲部絃樂擔綱（大提琴與低音提琴撥奏）。經由這個處理，聲響悄悄地改變，噪聲部份降低了。相對於「藉由犧牲音的聲音品質提高音的噪聲性」[37]達到音的陌生化，在受洗場景的脈絡裡，係反其道而行：正是這個聲音品質得以清楚地再次出現。當動機同時轉化為共通的聲響符碼時，就不再需要定音鼓聲響的純粹物質面了。

【譜例四】華格納《帕西法爾》第三幕，第 616-625 小節。

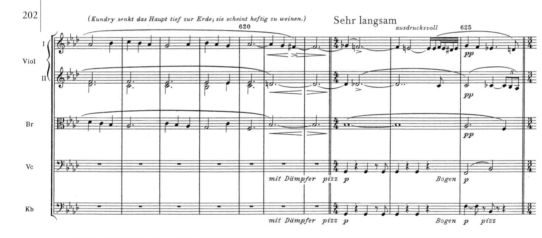

36 關於第三幕的受洗場景，有以下預演記錄留下來：「此處昆德莉哭泣」、「音樂表達後悔」、「救世主哀怨」動機等。昆德莉在這裡能夠哭泣，是她轉變的重要時刻，因為，第二幕裡，她還向帕西法爾抱怨，她不會哭，只能笑、叫、怒吼、咆哮。柯西瑪・華格納稱此聲響符碼為「定音鼓的毀滅聲響」；被毀滅的正是昆德莉內心的麻木、她的不會哭泣。

37 Maehder, "Verfremdete Instrumentation... ", 109.

五、昆德莉 ─音樂的隱喻

　　音樂本質上在於建立感官的、與聲響現象結合的事件。那麼，以音樂為媒介表達苦行，有可能成功嗎？

　　即使昆德莉在第三幕裡，完全換了一個人似的，滿是苦行與卑微，她卻也同時呈現出，並沒有完全拒絕情愛的氛圍；樂團旋律關聯豐富的塑形指出了這一點。更基本的問題是，在一個本質是感官的、勾起慾望的現象 [38] 裡，音樂能為苦行發聲嗎？可能做到的手法或許是，以急遽縮減的方式，或製造宗教神聖氛圍，就像《帕西法爾》的類聖詠樂曲譜寫；另外的可能是，以音樂數字相關的結構，例如一些人為的經典作品 [39]，指向這個方向。儘管如此，音樂即使在它精神傳達的層面，還是有著官能誘惑、挑動情慾的固有特徵。

　　德國大文豪湯瑪斯曼（Thomas Mann）於其音樂家小說《浮士德博士》（*Doktor Faustus*）開展著這些觀點。書中，主角雷未坤（Adrian Leverkühn）的老師克瑞奇馬（Wendell Kretzschmar）在一次演講中，提到荷蘭樂派大師以對位、數學著稱的藝術。他說，這類音樂「某種程度可說是天生的非感官、反感官」（eine gewisse eingeborene Unsinnlichkeit, ja Anti-Sinnlichkeit）[40]，於其

38　請參見 Schopenhauer, *Die Welt als Wille und Vorstellung*, II, Frankfurt/Main (Suhrkamp) ⁴1994, 573-579。接著這個論點，Voßkühler 有進一步的思考，稱「音樂成為直接表達愛慾的媒介」。Friedrich Voßkühler, *Kunst als Mythos der Moderne*, Würzburg (Königshausen & Neumann) 2004, 132。

39　令人印象深刻的例子有荷蘭樂派的多聲部複音聲樂作品或巴赫（Johann Sebastian Bach）晚期的作品，如《賦格的藝術》（*Die Kunst der Fuge*）。

40　Thomas Mann, *Doktor Faustus. Das Leben des deutschen Tonsetzers Adrian Leverkühn erzählt von einem Freunde*, Frankfurt/Main (Fischer) 1967, 85.

中，可察覺到的是「一種隱秘的苦行傾向」（eine heimliche Neigung zur Askese）[41]。音樂一方面是「所有藝術中最具精神層次的」（die geistigste aller Künste）[42]，另一方面，它又傾向於最外在的、讓聽者炫惑的感官層次。

> 或許，克瑞奇馬說，音樂最深層的願望根本不是被聽到、遑論被看到、也不是被感覺到，而是，如果可能的話，在感官甚至情緒之外、在精神純淨裡被感受，被觀看。就算僅僅與感官世界結合，音樂也還是追求那最強烈最具挑逗的感官化，有如那位昆德莉，不情願做她所做，還是伸出情慾臂膀纏繞在人子脖頸上。她最有力的感官實踐在於樂團的器樂，在那裡，透過耳朵，她似乎挑逗全身五官，讓聲響的享樂世界鴉片式地與顏色與香味的聲響融在一起。在這裡，她正是穿著魔女外衣的贖罪者。[43]

藉著克瑞奇馬，湯瑪斯曼提出在音樂中找到的感官與精神間的反論，也是個人在這篇文章中，嘗試藉著昆德莉這個角色闡述的論點。當在音樂裡，苦行與感官表達彼此無解地糾纏之時，有如湯瑪斯曼的說法，昆德莉正成為一個音樂的象徵角色。

41 Mann, *Doktor Faustus,* 85.

42 Mann, *Doktor Faustus,* 85.

43 Mann, *Doktor Faustus,* 85.

上圖：

黑爾耐森（Andreas Herneisen, 1538-1610），《黑爾耐森畫薩克斯》（*Andreas Herneisen malt Hans Sachs*），紐倫堡 1576。

下圖：

《一所歌唱學校的展示：哈格》（*Darstellung einer Singschul*）（Philipp Hager, 1599-1662），紐倫堡 1637，玻璃畫，收藏於維斯特柯堡（Veste Coburg）。

前頁右：

1956 年拜魯特音樂節《紐倫堡的名歌手》演出照片。魏蘭德·華格納（Wieland Wagner）導演、舞台及服裝設計。

右上：第二幕。

右下：第三幕。

「這裡只問藝術！」—論華格納
《紐倫堡的名歌手》之
音樂語言歷史主義

梅樂亙（Jürgen Maehder）著

羅基敏　譯

本文原名：

»Hier frägt sich's nach der Kunst allein!« — Zur Musiksprache des Historismus in Richard Wagners *Die Meistersinger von Nürnberg*

作者簡介：

梅樂亙，1950 年生於杜奕斯堡（Duisburg），曾就讀於慕尼黑大學、慕尼黑音樂院與瑞士伯恩大學，先後主修音樂學、作曲、哲學、德語文學、戲劇學與歌劇導演；1977 年於伯恩大學取得音樂學博士學位。1978 年發現阿爾方諾（Franco Alfano）續成浦契尼《杜蘭朵》（*Turandot*）第三幕終曲之原始版本及浦契尼遺留之草稿。

曾先後任教於瑞士伯恩大學、美國北德洲大學（University of North Texas）與康乃爾大學（Cornell University）。1989 至 2014 年，為德國柏林自由大學（Freie Universität Berlin）音樂學研究所教授。目前為瑞士盧甘諾（Lugano）義語大學（Università della Svizzera Italiana）音樂學教授。專長領域為「十九與廿世紀義、法、德語歌劇史」、廿世紀音樂、1950 年以後之音樂劇場、音樂美學、配器史、音響色澤作曲史、比較歌劇劇本研究，以及音樂劇場製作史。其學術足跡遍及歐、美、亞洲，除有以德、義、英、法等語言發表之數百篇學術論文外，並經常接受委託專案籌組學術會議，亦受邀為歐洲各大劇院、音樂節以及各大唱片公司撰文，對歌劇研究及推廣貢獻良多。

譯者簡介：

羅基敏，德國海德堡大學音樂學博士，國立臺灣師範大學音樂系教授。

　　1845 年，華格納在波西米亞的瑪莉安巴得（Marienbad）休養時，寫下了《紐倫堡的名歌手》的第一個散文體草稿（Prosaentwurf）。當時，他想像著一個音樂喜劇的理想，依著古代悲劇與喜劇二元對立論，這部喜劇應是他剛剛完成的浪漫歌劇的對照面。[1] 那時，《唐懷瑟與瓦特堡的歌唱大賽》將於十月十九日於德勒斯登宮廷劇院首演，在駐院指揮與作曲的忙碌工作後，作曲家獲准到瑪莉安巴得休養，可以享受一段安靜的時光。在圖林根（Thüringen）歌唱大賽與自由帝國城市紐倫堡城牆內具藝術修養的市民與工匠的比賽之間，有著多個諷刺的平行處，它們顯示出，華格納原始的名歌手計劃的目的，在於將《唐懷瑟》中宮廷愛情的謳歌，對比一個市民的對照式諷刺景象。[2] 在為歌劇命名上，有個百年來的傳統，悲劇型的歌劇主要依著個別的角色取名，通常是歌劇的主角；相對地，喜劇題材的作品則使用抽象的準則或者劇情的社會脈絡定名。[3] 這個傳統在十九世紀中葉歌劇劇目裡，依舊活生生地存在。由華格納歌劇的名稱，就可以清楚看到，無論《禁止戀愛》或《紐倫堡的名歌手》，作曲家都緊守著這個慣例。

　　在華格納瑪莉安巴得草稿裡，不僅是中世紀宮廷史詩與早期

1　散文體草稿上記錄的完稿日期為 1845 年七月十六日。佛斯對於《紐倫堡的名歌手》形成史的各個階段有著很清楚的綜覽說明；請參見 Egon Voss, "Die Entstehung der *Meistersinger von Nürnberg*. Geschichten und Geschichte", in: Voss 1996, 278-306。

2　Dieter Borchmeyer, "Improvisation und Metier ── Die Poetik der *Meistersinger*", in: Dieter Borchmeyer, *Das Theater Richard Wagners*, Stuttgart (Reclam) 1982, 206-230.

3　Stefan Kunze, *Gattungsformen der Opera buffa*, Habil.-Schrift München 1970; Wolfgang Osthoff, "Die Opera buffa", in: Wulf Arlt/Ernst Lichtenhahn/Hans Oesch (eds.), *Gattungen der Musik in Einzeldarstellungen, Gedenkschrift Leo Schrade*, Bern/München (Francke) 1973, 678-743.

文藝復興德語名歌手的題材有別，詩人作曲家還讓他的騎士說出一些作品名稱，在之後的幾十年裡，華格納腦中都思考著這些作品：

> 這位年輕人被帶進來，他迷惑著，並且相信，他站在一個名歌手聚會前面。在被詳細質問後，他被告知公會的規定：他被告知負責的人士：漢斯·薩克斯是那時執法者；他必須將規定唸給這位年輕人聽，並且提醒他所有的要求。漢斯·薩克斯帶著諷刺的語調做這件事：名歌手們不時覺得他的行為有些奇怪。他尖銳地對年輕人講話，讓他很害怕和畏縮。終於他要開始試唱了。裁判就位。一位學徒站到黑板旁邊，紀錄錯誤。年輕人鼓足勇氣：「我要用那種曲調唱：齊格菲與葛琳希德（Siegfried und Grimmhilde）？名歌手嚇到了，搖搖頭。年輕人：「那，渥夫藍（Wolfram）的帕齊法爾（Parzival）？」又被嚇到，再一次滿富思考的搖頭。裁判：「唱啦，就唱規定裡你熟悉的東西。」[4]

由華格納德勒斯登圖書館的藏書情形，對於華格納對原始文獻以及中古與文藝復興時期詩作之德語研究資料熟悉的程度，可以有個印象。[5] 格文奴斯（Georg Gottfried Gervinus）的《德國詩作國家文學史》（*Geschichte der poetischen National-Literatur der Deutschen*, 萊比錫 1835-1842）呈現出一條主線，同時，熱愛閱讀的華格納一定還讀了歌德（Johann Wolfgang von Goethe）的詩《一個呈現漢斯·薩克斯詩意世界之古老木刻的解釋》（*Erklärung eines alten Holzschnittes vorstellend Hans Sachsens poetische*

4 SuD XI, 345-346.

5 Curt von Westernhagen, *Richard Wagners Dresdener Bibliothek*, Wiesbaden (Brockhaus) 1966, 20 頁起。

Sendung），係歌德為紀念薩克斯（Hans Sachs）逝世二百年所寫，發表於魏蘭德（Christoph Martin Wieland）的《德語信使》（Teutscher Merkur, 1776 年四月）。此外，華格納一定也讀了華根羅德（Wilhelm Heinrich Wackenroder）的《一位熱愛藝術僧侶的心底話》（Herzensergießungen eines kunstliebenden Klosterbruders, 柏林 1797）裡面的〈一位熱愛藝術的僧侶對我們尊敬的祖先杜勒的追思〉（Ehrengedächtnis unseres ehrwürdigen Ahnherrn Albrecht Dürers von einem kunstliebenden Klosterbruder）、同樣出自華根羅德的《為藝術朋友的藝術幻想》（Phantasien über die Kunst für Freunde der Kunst, 漢堡 1799）和其早期的斷簡〈名歌手漢斯・薩克斯戲劇作品的描述〉（Schilderung der dramatischen Arbeiten des Meistersängers Hans Sachs），以及霍夫曼（E. T. A. Hoffmann）的小說，出自《塞拉皮翁兄弟》（Die Serapionsbrüder, 1819）的《桶匠師傅馬丁與他的徒弟》（Meister Martin der Küfner und seine Gesellen）。華格納也擁有一本薩克斯作品集（紐倫堡 1816-1819），由別興（Johann Gustav Büsching）編纂，以及格林（Jakob Grimm）開創性的研究《談古德文名歌手之歌》（Über den altdeutschen Meistergesang, 哥廷根 1811），還有福而豪（Friedrich Furchau）的《薩克斯》（Hans Sachs）專書（萊比錫 1820）[6]。

完成《崔斯坦與伊索德》總譜後，1861 年，華格納在威尼

6　Franz Zademack, *Die Meistersinger von Nürnberg. Richard Wagners Dichtung und ihre Quellen*, Berlin (Dom Verlag) 1921; Johannes Karl Wilhelm Willers (ed.), *Hans Sachs und die Meistersinger,* »Ausstellungskatalog des Germanischen Nationalmuseums Nürnberg«, Nürnberg (Germanisches Nationalmuseum) 1981; Egon Voss, "*Die Meistersinger von Nürnberg* als Oper des deutschen Bürgertums", in: Voss 1996, 118-144; Lydia Goehr, "»— wie ihn uns Meister Dürer gemalt!«: Contest, Myth and Prophecy in Wagner's *Die Meistersinger von Nürnberg*", in: JAMS 64/2011, 51-118.

斯時，決定動手寫作《紐倫堡的名歌手》。瓦普涅夫斯基（Peter Wapnewski）證實了，華格納的這個決定，與他在公爵府邸看到提香（Tizian）聖母像之間的關係，並非偶然。[7] 由霍夫曼的小說《桶匠師傅馬丁與他的徒弟》，華格納找到一個來源，它實為華格納劇作裡，紐倫堡名歌手公會實景的重要依據：華根塞爾（Johann Christoph Wagenseil）著作《神聖羅馬帝國自由城市紐倫堡評傳》（De Sacri Romani Imperii Libera Civitate Norimbergensi Commentatio, 阿爾特道夫（Altdorf）1697）的附錄《名歌手神聖藝術之書》（Buch von der Meister-Singer holdseligen Kunst）。比較華根塞爾列出的歷史名歌手歌曲曲牌與華格納的歌劇，結果顯示，華格納不僅接收華根塞爾的名歌手名字，也使用了「曲調」表在大衛第一幕的唱詞裡。

相關研究一再提醒，華格納處理名歌手題材的情形，可被詮釋為，係與其「神話」樂劇作品之題材組合方式相反。若說，「神話」樂劇作品裡，華格納由古日耳曼神話擷取人物關係和劇情進行，他自己只要寫作詩作的細節，將其精確化，那麼，《名歌手》題材係提供了紐倫堡文藝復興時期文化之地方色彩的細節，要將這些經由一個戲劇衝突集合在一起，詩人作曲家自己得有些創意。[8] 由霍夫曼的小說《桶匠師傅馬丁與他的徒弟》，華格納取用一個富有紐倫堡師傅的情節架構，他將女兒許諾給通過「行腳

7 Peter Wapnewski, *Der traurige Gott. Richard Wagner in seinen Helden*, München (Beck) 1978, 89-113。關於這個說法的不同細節曾經引起眾多評論，但並未觸及瓦普涅夫斯基結論的核心論點；請參見 Voss, "Die Entstehung der *Meistersinger von Nürnberg...*"，特別是 283-285。

8 Volker Mertens, "Richard Wagner und das Mittelalter", in: Ursula und Ulrich Müller (eds.), *Richard Wagner und sein Mittelalter*, Anif/Salzburg (Müller-Speiser) 1989, 9-84，有關《名歌手》見 63-70。

徒工測試」（Gesellenprobe）的求婚者。其他愛情詭計的元素，應來自奧地利宮廷詩人丹因哈特斯坦（Ludwig Franz Deinhardstein）的戲劇《漢斯・薩克斯》（*Hans Sachs*, 1827），這部作品也分別是羅爾欽（Albert Lortzing）與雷格（Philipp Reger）的歌劇《漢斯・薩克斯》（*Hans Sachs*, 1840）的素材基礎。[9]

依霍夫曼小說的模式，將紐倫堡「城市頌歌」與一個愛情故事結合，這一個《名歌手》劇情的特殊結構，早在霍夫曼斯塔（Hugo von Hofmannsthal）於 1927 年一月七日給理查・史特勞斯（Richard Strauss）的信裡，就有精闢的見解，目的在於讓作曲家明白，將劇情進行與地方色彩契合的必要性：

> 要談《名歌手》動人處和龐大的力量（只談詩作）之基礎，這部作品如何超越這位獨特人物其他作品，其實不難看到。當然有許多元素混合在一起，其中也有自傳式的，但是真正具決定性的、承載了所有其他元素的，是紐倫堡。這一個城市整體，像它在三〇年代都還未曾沒落存在的那樣，不僅只是映照著 1500 年代之德國市民精神的、情感的與生活的世界，還真實地將它當下化，這是一個浪漫的偉大決定性的經驗，由提克（Ludwig Tieck）、華根羅德之帶著杜勒形象背景的《一位熱愛藝術僧侶的心底話》、經由亞寧（Achim von Arnim）和霍夫曼，到浪漫的完成者：華格納。紐倫堡究竟何等重要，它將德國生命與蛻變之為人知覺，注入這個城市形象裡，它將《名歌手》的芽孢，放入華格納的靈魂中，這些種種，作曲家在他的自傳裡，清楚地敘述著，讓人難以忘記。甚至半夜的毆鬥和守夜人，他帶來了安靜，都在這個真實的詩作

9 關於丹因哈特斯坦、羅爾欽與華格納作品中的「頌歌」（Preislieder）之研究，請參見 Arthur Groos, "Pluristilismo e intertestualità: I »Preislieder« nei *Meistersinger von Nürnberg* e nella *Ariadne auf Naxos*", in: *Opera & Libretto*, 2/1993, 225-235。

經驗裡出現。這些給予這部歌劇不容摧毀的真實性：它將一個真正封閉的世界再度活絡起來，像它曾經是的那樣。不像《羅恩格林》和《唐懷瑟》，甚至《指環》（《崔斯坦》是另一回事），這些是夢中的或是思考出的、從來未曾存在過的世界。

……

圍繞著薩克斯的精神層面，同時是國族的、代表性的，這些，華格納要感謝歌德在他詩作《一個呈現漢斯‧薩克斯詩意世界之古老木刻的解釋》之精妙的薩克斯形象的詮釋。您讀一讀，這裡有個永不枯竭的內容；頌歌（Preislied）中那兩位寓言式的女性形象，您也可以在其中找到範本：繆斯之為人文元素，以及和她相對的靈魂裡純樸愛家思考型，二者合體在一位女性的本質裡。年輕貴族終於進入工匠之中，這個騎士世界與市民世界的美好結合，您可以在霍夫曼的傑出小說《桶匠師傅馬丁與他的徒弟》裡找到。剩下的是自傳式的動機……[10]

瓦普涅夫斯基在他的《名歌手》研究中，多方面證實了華格納劇本對歌德詩作的迴響，[11] 相對地，一個很清楚的華格納劇本來源，卻未被注意，它在作曲家的德勒斯登圖書館裡，可以輕易地找到：薩克斯的詩作《紐倫堡城市頌》（*Ein lobspruch der stat Nürnberg*, 1530）。華格納執著於一對韻腳「blüh' und wachs' / Hans Sachs」，在歌劇裡第一次出現在貝克梅瑟第一幕第三景的台詞裡：Immer bei <u>Sachs</u>, — daß den Reim ich lern' von "blüh' und <u>wachs</u>"，提供了明證，證實詩人作曲家熟悉的薩克斯文學作品，實為其文字遊戲的來源：

10 Richard Strauss/Hugo v. Hofmannsthal, *Briefwechsel*, ed. Wilhelm Schuh, Zürich (Atlantis) [4]1970, 576-577.

11 Peter Wapnewski, *Richard Wagner. Die Szene und ihr Meister*, München (Beck) 1978，特別是 "Goethes Sachs und Wagners Meister" 和 "Wagners Sachs in Goethes Werkstatt" 兩篇，71-73 和 74-80。

Ein Lobspruch der Stat Nürnberg. Hans Sachs.

Gedruckt zu Nürnberg beym Fabricio.

Anno Salutis
1552

薩克斯，《紐倫堡城市頌》，單張印刷版，紐倫堡（Nürnberg, Fabricius）1552。

[...]

Sag an! wie ist die stat genant,

Die unden ligt an diesem berg?

Er sprach: sie heisset Nürnberg.

Ich sprach: Wer wondt in dieser stat,

Die so unzahlbar heuser hat?

Er sprach: Inn der stat umb und umb

Des Volckes ist on zahl und sumb,

Ein embsig volck, reich und sehr mechtig,

Gescheyd, geschicket und fürtrechtig.

Ein grosser thayl treybt

kauffmanns-handel.

In alle landt hat es sein wandel

Mit specerey und aller wahr.

Alda ist jarmarckt uber jar

Von aller wahr, wes man begehrt.

[...]

Solt ich nach der experientz

All ding von stuck zu stuck erzelen,

Alle ämpter, die sie bestellen,

Die groß weißheyt ihrer regenten

Inn geistlich, weltlich regimenten,

All ordnung, reformation,

All gsetz, statuten, die sie hon,

Ir lonen, straffen und verbieten,

Ir löblich gewonheyt unnd sitten,

Ir grosse almusen der stat.

Ihr köstlich gepew unnd vorrat,

Ir kleynot, freyheyt und reichthumb,

Ihr redlichkeyt, thaten und rhum,

Darmit sie reichlich ist gezieret,

Gekrönet und geblesenieret,

Mir würd gebrechen zeyt und zung.

Weil du nun bist an jaren jung

So rath ich dir, verzer dein tag

Allhie! dann glaubts du, was ich sag.

Mit dem der alte persifand

Namb urlaub und bot mir die hand

······

您說！這城市叫什麼，

這在下面靠著山的城？

他說：它叫紐倫堡。

我說：誰住在這城裡，

有著那麼的房子？

他說：在城裡各個地方

有很多很多人們

一個勤勞的人民，富有強大，

聰慧、敏銳並守法。

大部份人都在

做著生意。

每個國家都有他們的足跡

帶著香料和所有的東西。

那裡整年都有展覽

所有人要的，人們需求的。

······

若我要以自己的經驗

一件件講所有的事，

所有單位，他們提到的，

他們統治者的大智慧

宗教的、世俗的統治，

所有規矩、改革，

所有律法、規章，他們有的，

他們的獎勵、處罰與禁止，

他們可稱讚的習慣與風俗，

他們城市慷慨的佈施。

他們貴重的住宅與設備，

他們的首飾、自由與富有，

他們的正直、作為與名譽

讓這城被豐富地妝點著，

加冠著與賜徽，

我沒時間，嘴也累了。

因為你年輕很多

所以我勸你，安排你的時間

到處走！你就會相信，我所說的。

就這樣，這位老宣令官

向我告辭，與我握手

218

Und schied auß durch die burg von mir.	離開，消失在我的視線裡。
Also inn freudreicher begier	於是帶著滿心歡喜的好奇
Gieng ich eylend ab von dem berg,	我匆忙下山去，
Zu beschawen die stat Nürnberg.	去看紐倫堡城。
Darinn ich verzert etlich zeyt,	在那裡，我待了不少時間，
All ding besichtigt nahe und weyt,	所有遠近的東西都看了，
Geschmück und zier gemeiner stat,	裝飾著很美的城市，
Ordnung der burgerlichen stend,	市民階級的規矩，
Ein weiß, fürsichtig regiment	一個聰明、小心的政府
Vielfeltig besser ich erkandt,	各方面，我認識得更好，
Dann mir erzelt der persifand.	比老宣令官說的更多。
Auß hoher gunst ich mich verpflicht,	出於高度欣賞，我有義務，
Zu volenden diß lob-gedicht	寫完這首稱頌的詩
Zu ehren meynem vaterland,	榮耀我的祖國，
Daß ich so hoch lobwirdig fand,	我覺得值得高聲稱頌，
Als ein blüender rosengart,	像一個綻放的玫瑰園，
Den Got ihm selber hat bewart	上主自己看顧的
Durch sein genad biß auff die zeyt	由他的庇佑直到今日
(Got geb, noch lang!) mit eynigkeyt.	（上主保佑，還更久！）統一著。
Auff das sein lob grün, blü und wachs.	願祂的稱頌長綠、開花並成長。
Das wünschet von Nürnberg Hans Sachs.	這是紐倫堡漢斯‧薩克斯的願望。
Anno saluti 1530, am 20 tag Februarii.	1530 年二月廿日 [12]

　　葛洛斯（Arthur Groos）曾經指出，[13] 自從畢可羅米尼（Enea Silvio Piccolomini）的《歐洲》（*Europa*）以來，紐倫堡城市頌歌建立了德語文藝復興早期的一種文學類型；人文學者塞爾提斯（Konrad Celtis）的拉丁文詩作《紐倫堡》（*Norimberga*, 紐倫堡

12　Hans Sachs, *Ein lobspruch der statt Nürnberg*, in: Walther Killy et al. (eds.), *Die deutsche Literatur vom Mittelalter bis zum 20. Jahrhundert*, vol. II/2 (*Spätmittelalter, Humanismus, Reformation. Texte und Zeugnisse*, ed. Hedwig Heger), München (dtv) 1988, 789-799.

13　Arthur Groos, "Constructing Nuremberg: Typological and Proleptic Communities in *Die Meistersinger*", in: *19th-Century Music* 16/1992, 18-34.

1495）和阿爾特道夫教授華根塞爾的著作《神聖羅馬帝國自由城市紐倫堡評傳》（阿爾特道夫 1697）都是在這個傳統裡。前者的前言於 1495 年，就經紐倫堡市政府委託，由城市書記阿爾特（Georg Alt）譯成德文 [14]；後者同時也是一個還活躍著的傳統之最後宣言，它的附錄裡有著《名歌手神聖藝術之書》。 [15]

　　由威尼斯回來後，華格納在維也納皇家圖書館鑽研了華根塞爾的著作，這份研究對《名歌手》劇本有著本質的影響。《名歌手》劇本可以被很好地找到各個出處 [16]，面對這個事實，免不了要問，在十九世紀歌劇美學脈絡裡，一個想像中的十六世紀中葉之紐倫堡城市形象，在音樂上要如何相對應？ [17] 十九世紀歌劇的素材擁有驚人的多元性，它標誌了十九世紀的劇場生命。正因為這個多元性，十九世紀歌劇裡，一個音樂上有意義的「地方色彩」（couleur locale）有其必要性。地方色彩的功能在於提供觀眾協助，以能感

14　Walther Killy et al. (eds.), *Die deutsche Literatur vom Mittelalter bis zum 20. Jahrhundert*, vol. II/2 (*Spätmittelalter, Humanismus, Reformation. Texte und Zeugnisse,* ed. Hedwig Heger), München (dtv) 1988, 17-22.

15　Willers (ed.), *Hans Sachs und die Meistersinger*; Helmut Grosse/Norbert Götz (eds.), *Die Meistersinger und Richard Wagner. Die Rezeptionsgeschichte einer Oper von 1868 bis heute,* Ausstellungskatalog des Germanischen Nationalmuseums Nürnberg, Nürnberg 1981; Goehr, "» — wie ihn uns Meister Dürer gemalt!«...".

16　Richard Wagner, *Die Meistersinger von Nürnberg,* Faksimile der Dichtung, Mainz (Schott) s. a. [1893]。華格納於 1862 年一月廿五日至卅一日間完成了《名歌手》詩作的謄清稿，這個版本與總譜內容有著許多差異，佛斯的研究解讀了這些差異，請參見 Voss, "Die Entstehung der *Meistersinger von Nürnberg*..."。

17　關於《名歌手》總譜第一幕的形成史已有很好的研究，請參見以下博士論文：Jörg Linnenbrügger, *Richard Wagners »Die Meistersinger von Nürnberg«. Studien und Materialien zur Entstehungsgeschichte des ersten Aufzugs (1861-1866),* Göttingen (Vandenhoeck & Ruprecht) 2001。

受藝術家形塑的氛圍。[18] 同時，在十九世紀的藝術與劇場中，「地方色彩」日增的意義，也反映了一個市民藝術的傾向，要與現實生活世界拉開距離。光線黯淡的觀眾席是為想像的地點，舞台的燈光則愈來愈亮。一個在遙遠時空發生的劇場情節與它的工具成為對非當下的召喚，它改寫了觀眾席與舞台之間的基本區分。[19] 地方色彩做出的與當下的距離，會經由不同的方式產生；臨摹的真實與生活世界之間的區別方式大致可以分為空間的、時間的與社會的距離。「異國情調」、「歷史主義」與「風格高度規則」的概念，約莫呼應著十九世紀藝術中，這三個不同的距離之外顯形式。隨著時間過去，十九世紀歌劇舞台「地方色彩」的必要性，亦日益地觸及到音樂，帶來樂句結構進一步的滲透性，以與「外來的」影響相對。[20] 音樂「陌生基材」的逐漸吸收形成一段歷史，其特性在於與一般樂句的進行有著地理、歷史或是美學的距離，亦正符合前面提到的地方色彩三要素；無論如何，每個十九世紀作曲史都有必要補上這一段歷史。

18　Heinz Becker (ed.), *Die »couleur locale« in der Oper des 19. Jahrhunderts,* Regensburg (Bosse) 1976; Jürgen Maehder, "Historienmalerei und Grand Opéra — Zur Raumvorstellung in den Bildern Géricaults und Delacroix' und auf der Bühne der Académie Royale de Musique", in: Sieghart Döhring/Arnold Jacobshagen (eds.), *Meyerbeer und das europäische Musiktheater*, Laaber (Laaber) 1999, 258-287.

19　Jürgen Maehder (ed.), *Esotismo e colore locale nell'opera di Puccini. Atti del Io Convegno Internazionale sull'opera di Puccini a Torre del Lago 1983*, Pisa (Giardini) 1985; Jürgen Maehder, "Orientalismo ed esotismo nel Grand Opéra francese dell'Ottocento", in: Paolo Amalfitano/Loretta Innocenti (eds.), *L'Oriente. Storia di una figura nelle arti occidentali (1700-2000)*, Roma (Bulzoni) 2007, vol. 1, 375-403.

20　十九世紀義語歌劇裡的「舞台樂隊」（banda sul palco）呈現一個本質的「外來影響」，經由舞台樂隊，軍樂的語法進入了藝術音樂的總譜中；請參見 Jürgen Maehder, "»Banda sul palco« — Variable Besetzungen in der Bühnenmusik der italienischen Oper des 19. Jahrhunderts als Relikte alter Besetzungstraditionen?", in: Dieter Berke/Dorothea Hanemann (eds.), *Alte Musik als ästhetische Gegenwart. Kongreßbericht Stuttgart 1985*, Kassel (Bärenreiter) 1987, vol. 2, 293-310。

《名歌手》題材之歷史與地理的色彩，可以用「1550 年前後，南德地區的基督教帝國城市」描述。由於歌劇劇情裡討論音樂產物的「客體個性」，讓《名歌手》題材之地方色彩的必要性變得複雜。《紐倫堡的名歌手》首演後整整四十九年，在慕尼黑攝政王劇院（Prinzregententheater）首演了一部藝術家歌劇，可被視為對華格納基督教命題的回應，這部歌劇以完全不同的音樂史與美學的前提，呈現一個天主教的、深沈悲觀的反命題：普費茨納（Hans Pfitzner）的《帕勒斯提那》（Palestrina）[21]。有一種說法，普費茨納的《帕勒斯提那》為一種將《紐倫堡的名歌手》「收回」（Zurücknahme）的展現 [22]，就像湯瑪斯曼（Thomas Mann）《浮士德博士》（Doktor Faustus）的主角雷未坤（Adrian Leverkühn）以他的作品，嚐試將貝多芬第九號交響曲「收回」那樣 [23]。雖然這個說法如今已被普遍接受，對於兩部作品戲劇質素的內涵與二

21　Bernhard Adamy, "Das Palestrina-Textbuch als Dichtung", in: Wolfgang Osthoff (ed.), *Symposium Hans Pfitzner. Berlin 1981*, Tutzing (Schneider) 1984, 21-65; Wolfgang Osthoff, "Hans Pfitzner, *Palestrina*", in: Sieghart Döhring (ed.), *Pipers Enzyklopädie des Musiktheaters*, München/Zürich (Piper) 1986, vol. 5, 758-763; Anne do Paço Quesado, *Hans Pfitzners musikalische Legende »Palestrina«. Künstleroper an der Wende zur musikalischen Moderne*, FU Berlin 1995 碩士論文。

22　Gerhard Winkler, "Hans Sachs und Palestrina: Hans Pfitzners Zurücknahme der *Meistersinger*", in: Ursula Müller et al. (eds.) *Richard Wagner 1883-1983: Die Rezeption im 19. und 20. Jahrhundert*, Stuttgart (Akademischer Verlag Heinz) 1984, 107-130.

23　Peter Horst Neumann, "Mythen der Inspiration aus den Gründerjahren der Neuen Musik. Hans Pfitzner, Arnold Schönberg und Thomas Mann", in: Josef Kuckertz/Helga de la Motte-Haber et al. (eds.), *Neue Musik und Tradition. Festschrift Rudolf Stephan zum 65. Geburtstag*, Laaber (Laaber) 1990, 441-457; Hans Rudolf Vaget, "The Spell of Salome: Thomas Mann und Richard Strauss", in: Claus Reschke/Howard Pollack (eds.), *German Literature and Music. An Aesthetic Fusion: 1890-1989*, München (Fink) 1992 (»Houston German Studies«, vol. 8), 39-60; Hans-Rudolf Vaget, "The Rivalry for Wagner's Mantle: Strauss, Pfitzner, Mann", in: Reinhold Grimm/Jost Hermand (eds.), *Re-Reading Wagner*, Madison/WI 1993, 136-158; Jeremy Tambling, "Opera and Novel ending together: *Die Meistersinger and Doktor Faustus*", in: *Forum for Modern Language Studies* 48/2012, 208-221.

者包含的「客體音樂」之關係，卻無法解釋清楚。雖然在兩部歌劇裡，音樂都同時是作品要傳達的媒介與客體；雖然兩部作品都不僅彰顯作曲的過程，也將完成的成品做成歌劇劇情的對象，《名歌手》有的是普遍的音樂史背景，普費茲納的《帕勒斯提那》則為描繪一個個別作曲家的戲劇質素嚐試 24，二者之間有著本質的不同。歐斯特霍夫（Wolfgang Osthoff）曾經指出，一個作曲技巧與帕勒斯提那風格相關聯的必要性，讓普費茲納取得帕勒斯提那彌撒曲的複本，於其中，終止式的花音清楚地被標識出來，準備在後續譜曲時使用。25 類似的研究個別作曲家的作曲技巧，以準備寫作《紐倫堡的名歌手》，則在華格納身上找不到任何證據，也沒有任何音樂史上的理由。《帕勒斯提那》第一幕裡，出現多位「聲音藝術大師」26，賦予作品一個歷史的古意。這種對「聲音藝

24　Stefan Kunze, "Zeitschichten in Pfitzners *Palestrina*", in: Wolfgang Osthoff (ed.), *Symposium Hans Pfitzner. Berlin 1981*, Tutzing (Schneider) 1984, 69-82; Jürgen Maehder, "Décadence und Klang-Askese — Orchesterklang als Medium der Werkintention in Pfitzners *Palestrina*", in: Curt Roesler (ed.), *Beiträge zum Musiktheater*, vol. 15, Spielzeit 1995/96, Berlin (Deutsche Oper) 1996, 163-178; Jürgen Maehder, "Orchesterklang als Medium der Werkintention in Pfitzners *Palestrina*", in: Rainer Franke/Wolfgang Osthoff/Reinhard Wiesend (eds.), *Hans Pfitzner und das musikalische Theater. Bericht über das Symposium Schloß Thurnau 1999*, Tutzing (Schneider) 2008, 87-122.

25　Wolfgang Osthoff, "Eine neue Quelle zu Palestrinazitat und Palestrinasatz in Pfitzners musikalischer Legende", in: Ludwig Finscher (ed.), *Renaissance-Studien. Festschrift für Helmuth Osthoff zum 80. Geburtstag*, Tutzing (Schneider) 1979, 185-209.

26　Hans Rectanus, "»Ich kenne dich, Josquin, du Herrlicher...«. Bemerkungen zu thematischen Verwandtschaften zwische Josquin, Palestrina und Pfitzner", in: *Renaissance-Studien...,* 211-222; Bernhard Kytzler, "Der alten Meister Stimmen", in: James Hardin/Jörg Jungmayr (eds.), *»Der Buchstab tödt — der Geist macht lebendig«, Festschrift zum 60. Geburtstag von Hans-Gert Roloff*, Bern/Frankfurt/New York (Peter Lang) 1992, vol. 1, 363-364; Ulrich Weisstein, "Die letzte Häutung. Two German »Künstleropern« of the Twentieth Century: Hans Pfitzner's *Palestrina* and Paul Hindemith's *Mathis der Maler*", in: *German Literature und Music...,* 193-236.

術大師」認同的多方面嘗試，在《名歌手》總譜裡，找不到對應。尤其是文藝復興時期教會音樂與世俗音樂的不同作品屬性，導致薩克斯周圍的紐倫堡作曲家遵循著既定模式，相對地，在同一世紀快結束之際，帕勒斯提那的作品和形象，則有了一個可以定義的音樂樣貌。[27]

因之，為了第一個能被視為歷史情節色彩氛圍之層面，華格納必須在《名歌手》總譜裡，創造一個人工的、基督教的「古風格」（stile antico），在此，基督教聖詠（Choral）的樂句技法，提供了接近的媒介。[28] 全劇開始的聖詠即為一例，值得注意的是，它的歌詞直到劇本最後一次修訂時，才被加入。[29] 除此之外，還有〈醒來〉（Wach auf）合唱一曲，在此，華格納將薩克斯的詩作《威登堡的夜鶯》（Die wittembergische Nachtigall, 1523）拿來譜曲，成為樂句技巧歷史化音樂的主要層面。[30] 相反地，十九世紀普遍性概念的兩個音樂地方色彩，「國家旋律」和「典型樂器」，華格

27　Giuseppe Baini, *Memorie storico-critiche della vita e delle opere di Giovanni Pierluigi da Palestrina*, 2 vols., Roma 1828, Reprint Hildesheim (Olms) 1966; Michael Heinemann, *Giovanni Pierluigi da Palestrina und seine Zeit*, Laaber (Laaber) 1994; Helmut Hucke, "Palestrina als Klassiker", in: Hermann Danuser (ed.), *Gattungen der Musik und ihre Klassiker*, Laaber (Laaber) 1998, 19-34.

28　Egon Voss, "»Es klang so alt, — und war doch so neu,« — Oder ist es umgekehrt? Zur Rolle des Überlieferten in den *Meistersingern von Nürnberg*", in: Voss 1996, 145-154.

29　Wagner, *Die Meistersinger von Nürnberg*, Faksimile...; Egon Voss, "Gedanken über *Meistersinger*-Dokumente, in: Klaus Schultz (ed.), *Die Meistersinger von Nürnberg, Programmheft der Bayerischen Staatsoper München 1979*, 76-81; Voss, "Die Entstehung der *Meistersinger von Nürnberg*...".

30　Groos, "Constructing Nuremberg..."。該文對開場聖詠以及〈醒來〉合唱有著詳盡的分析；在第 31 頁說明了，薩克斯的《威登堡的夜鶯》的基礎為他的《清晨曲調》（*Morgenweise*）。

納用得非常少，甚至未用。唯一一個可以證明的旋律引用，出自一個當代來源，繆根厄（Heinrich von Mügeln）的〈長音〉（langer Ton），源於華根塞爾的《名歌手神聖藝術之書》一書，它只提供作曲家幾個音，成為所謂「名歌手慶典動機」音程結構的靈感來源。《名歌手》裡，用了守夜人的牛角，還有，原來有個演奏指示，加弱音器的小號要用力吹，以做出慶典草地的兒童小號的效果，若不看這兩項，那麼，《名歌手》的總譜可稱完全未用「典型樂器」，不似十九世紀法語與義語歌劇文化裡，要產生地方色彩，總會用到「典型樂器」的情形那樣。[31]

　　相對地，《紐倫堡的名歌手》總譜反映了對位技法的密集使用，在華格納之前的創作裡，無前例可循。在一篇文章〈疊句回返 — 華格納疊句形式的多樣性〉（Ritornello Ritornato. A Variety of Wagnerian Refrain Form）中，紐孔姆（Anthony Newcomb）指出，五〇年代裡，華格納對巴赫（Johann Sebastian Bach）以及過去的音樂在態度上的改變，李斯特（Franz Liszt）與畢羅（Hans von Bülow）應扮演了中介者的角色。[32] 以對位元素侵入音樂句法，這個引人注目的手法，較少與「客體音樂」相關，也不在聖詠部份，

31　Jürgen Maehder, "Klangfarbendramaturgie und Instrumentation in Meyerbeers Grands Opéras — Zur Rolle des Pariser Musiklebens als Drehscheibe europäischer Orchestertechnik", in: Hans John/Günther Stephan (eds.), *Giacomo Meyerbeer — Große Oper — Deutsche Oper*, Schriftenreihe der Hochschule für Musik *Carl Maria v. Weber* Dresden, vol. 15, Dresden (Hochschule für Musik) 1992, 125-150; Jürgen Maehder, "Giacomo Meyerbeer und Richard Wagner — Zur Europäisierung der Opernkomposition um die Mitte des 19. Jahrhunderts", in: Thomas Betzwieser et al. (eds.), *Bühnenklänge. Festschrift für Sieghart Döhring zum 65. Geburtstag*, München (Ricordi) 2005, 205-225.

32　Anthony Newcomb, "Ritornello Ritornato. A Variety of Wagnerian Refrain Form", in: Carolyn Abbate/Roger Parker (eds.), *Analyzing Opera. Verdi and Wagner*, Berkeley etc. (University of California Press) 1989, 218-221.

或是唱出的名歌手歌曲領域，主要的其實在樂團的正常樂句。要能較恰當地評估華格納在浪漫歌劇與稍晚樂劇之間的樂團句法，得提到白遼士（Hector Berlioz）對於《飛行的荷蘭人》總譜頗具遠見的評論 [33]，其中較為一般性的說法，也可以適用於《萊茵的黃金》的一些段落：

> 《飛行的荷蘭人》的總譜因著一個晦暗的色彩和特定的、完全由主題引起的暴風雨效果，留給我特殊的印象，但是我也注意到顫音（tremolo）的濫用。事實上，我在《黎恩濟》中，已經注意到這個情形。這顯示出作曲家的惰性，他自己並沒有注意到這一點。持續不止的顫音很快會產生疲憊感，再者，當在高聲或低聲部都沒有一個突出的樂思伴隨著顫音的使用時，這僅會顯示作曲者的缺乏創意。[34]

和這個情形相反，華格納得以在《名歌手》總譜的句法層面上，實現一個持續複雜的總譜織體，它的對位式持續組織，建立了一個沿續的、戲劇質素推動的、伴隨劇情的潛在文本。在他對《名歌手》之對位法的研究裡，芬雪（Ludwig Finscher）對於在這部總譜裡，樂團句法之第一次實現的、依聲部安排的全面情形，有著非常恰當的描述：

> 當對位的氛圍和它們的元素整個支配著《名歌手》至少所有本質的、決定作品整體的各個部份之際，在對位的層面上，它們就保證了一個風格的一致性。華格納作品擁有音樂形體之風格的、形

33 Jürgen Maehder, "Hector Berlioz als Chronist der Orchesterpraxis in Deutschland", in: Sieghart Döhring/Arnold Jacobshagen/Gunther Braam (eds.), *Berlioz, Wagner und die Deutschen*, Köln (Dohr) 2003, 193-210.

34 Hector Berlioz, *Mémoires*, Paris 1870, 德譯 Elly Ellès, ed. Wolf Rosenberg, Hamburg (Rogner & Bernhard) 1990, 280。

式的、技術的與內容的多元。對位氛圍的風格一致性，像個括弧，包住作品音樂形體獨特的多元。當直接銜接一個具體的、歷史的模式不被考慮之時，或者擬諷式地被戲耍，《名歌手》就得以脫離了與其題材近在咫尺之歷史主義的危險。當對應於劇情歷史時間的音樂就正不是它的音樂氛圍，卻是音樂大師層次的理想氛圍之時，一方面是道地的巴洛克晚期器樂對位的德國大師層次，另一方面，它也是晚期貝多芬的自由對位，二者卻都被「揚棄」在一個至為突顯的獨特音樂語言裡，此時，音樂指向一個劇情的替代功能，亦指向在歷史例子裡所真正意味的。《名歌手》中對位的意義，絕不僅止於經由歷史的音樂風格召喚出的歷史圖像。[35]

若將華格納前後的作品拿來對照，音樂句法的對位組合物之新的功能化，其意義會更顯清晰。《尼貝龍根指環》和《崔斯坦與伊索德》總譜的樂句技法層面裡，不和諧和絃的特殊的，亦即是半音個別化的音程結構關係，被賦予一個語義的、類似主導動機式的功能，這個功能樣式建立了「崔斯坦和絃」的雙重形體。[36]達爾豪斯（Carl Dahlhaus）在《名歌手》裡察覺到，同樣不變的不和諧程度，半音卻減少了。因之，在《名歌手》總譜裡，為了語義的任務，半音的減少也減少了半音化和絃的可用性；華格納的聲部進行藝術接收了戲劇質素的評論功能。

35 Ludwig Finscher, "Über den Kontrapunkt der *Meistersinger*", in: Carl Dahlhaus (ed.), *Das Drama Richard Wagners als musikalisches Kunstwerk*, Regensburg (Bosse) 1970, 303-309，引言見 308 頁。

36 Jürgen Maehder, "Orchestrationstechnik und Klangfarbendramaturgie in Richard Wagners *Tristan und Isolde*", in: Wolfgang Storch (ed.), *Ein deutscher Traum,* Bochum (Edition Hentrich) 1990, 181-202; Jürgen Maehder, "A Mantle of Sound for the Night — Timbre in Wagner's *Tristan and Isolde*", in: Arthur Groos (ed.), *Richard Wagner, »Tristan und Isolde«*, Cambridge (Cambridge University Press) 2011, 95-119 and 180-185；亦請參見羅基敏、梅樂亙（編），《愛之死 — 華格納的《崔斯坦與伊索德》》，臺北（華滋）2014。

將古代置入現代裡，是古風的表象，它由遠處而來，無論再模糊，都可以在音樂技巧範疇裡被描述。在十九世紀前進的和聲學裡，「崔斯坦和聲」呈現了樣式，是為不和諧技巧的複雜化，它與一個和絃的半音化的傾向密切結合，經由升高或降低，為個別音轉換顏色。在廿世紀裡，這個不和諧技巧的複雜化導引荀貝格脫離解決必要的「不和諧的解放」。富有不和諧的音樂同時是較富半音的。相對地，《名歌手》風格卻有其獨特之處，可能是決定性的一點，不和諧技巧雖然前進了，半音的程度卻被壓抑。由此出來的結果，為在新意裡的古風的表象。[37]

《名歌手》戲劇質素中各角色的對應關係，帶來「客體音樂」之多種層面的需求，因為，在歷史化包裝的背景之前，「全知樂團」[38] 有著許多清楚定義的音樂美學位置。名歌手集會漫畫式的、「落後的」音樂，有著擬諷式的音調，早在《名歌手》前奏曲的頓音段落裡，就已聽得出來。還有薩克斯正面配置的名歌手藝術，特別在〈醒來〉聖詠曲中，也在詩人作曲家的兩段獨白裡展現。除了這兩者外，華格納的《名歌手》詩作至少還有五個不同種類的「客體音樂」：1）第一幕史托欽「粗野的」、不被規則拘束的藝術[39]；2）他在第三幕將靈感與名歌手規則所做的融合[40]；3）慶

37 Carl Dahlhaus, *Richard Wagners Musikdramen*, Velber (Friedrich) 1971, 74-75.

38 Carl Dahlhaus, "Der Wahnmonolog des Hans Sachs und das Problem der Entwicklungsform im musikalischen Drama", in: *Jahrbuch für Opernforschung* 1/1985, 9-25.

39 Gunter Reiß, "Schumacher und Poet dazu. Anmerkungen zur Kunst der Meister in Richard Wagners Meistersingerkomödie", in: *Das Drama Richard Wagners als musikalisches Kunstwerk...*, 277-302, 特別是 »Altes und Neues als Thema des »Fanget-an«-Lieds« 一段，見 287-291。

40 Groos, "Pluristilismo e intertestualità..."; Voss, "»Es klang so alt, — und war doch so neu,«...".

典草地的民間音樂[41]；4）貝克梅瑟「真正的」藝術，他在名歌手圈子裡會被看重，總有其音樂技巧能力的一面[42]；以及5）他唱華爾特比賽曲時的諷刺怪誕[43]。慶典草地喧鬧的、看似簡單的民間舞蹈，要與華格納前進的音樂語言放在一起思考，作曲家實現的音樂美學位置之多元，才會明晰。這個前進的音樂語言分配給貝克梅瑟一角，並非偶然。

> 華格納以一種音樂塑造貝克梅瑟，這音樂是真正藝術的扭曲形象，是漫畫。醜陋的、尖銳的、不道地的，還有學院派的鬼臉，直到讓人想起超現實主義的元素推移：簡而言之，所有華格納當時可以用的手法都集合於其中（有什麼是這位作曲家不能用的？），將救贖的藝術之歪曲的相反面當下化。他的動機乃由貧乏、無聊、咯咯作響的重覆音標誌著，他的音樂，整體而言，有著許多難聽的東西，有著冰冷與未加組織的破碎的個性。任何熱情、任何感情、任何溫暖都由音樂裡被驅走。羅倫茲（Alfred Lorenz）的解釋，貝克梅瑟角色的音之重覆，展現學生般的簡單和缺乏想像，華格納一定會同意。但是，華格納以完全不是學生般和貧乏的作品，反駁羅倫茲的訴求，作品乃結合了藝術家的精錬與令人興奮的新意。（例如貝克梅瑟在薩克斯工作室裡的肢體語言。）聲響被查覺、元素間的脫鉤關係、組織的富於基材，直到馬勒（Gustav Mahler）的交響曲，這樣的聲響才再被看到；不過，很早之前，就

41　Voss, "»Es klang so alt, — und war doch so neu,«...".

42　Stefan Kunze, "Gegenfiguren: Walther von Stolzing und Beckmesser oder: Kunst und Antikunst", in: Klaus Schultz (ed.), *Die Meistersinger von Nürnberg, Programmheft der Bayerischen Staatsoper München 1979*, 41-51.

43　Ernst Bloch, "Über Beckmessers Preislied-Text", in: Ernst Bloch, *Gesamtausgabe in 16 Bänden*, vol. 9, Frankfurt (Suhrkamp) 1977, 208-214.

可在白遼士身上找到。貝克梅瑟的音樂語言擁有它自己的真實，可能與一種真相有關，尼采（Friedrich Wilhelm Nietzsche）對此的用詞是十九世紀藝術家「不安的良心」。貝克梅瑟和他的聲響就像一種想像之不安的良心，那種對大自然給予藝術作品靈感的想像，尤其在華爾特歌曲裡的那種熱情的展翅飛揚。[44]

44　Kunze, "Gegenfiguren...",引言自 46 頁起。

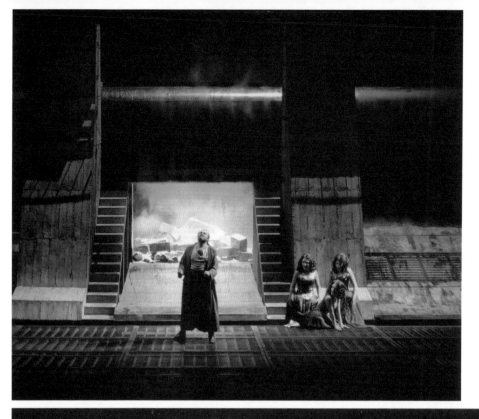

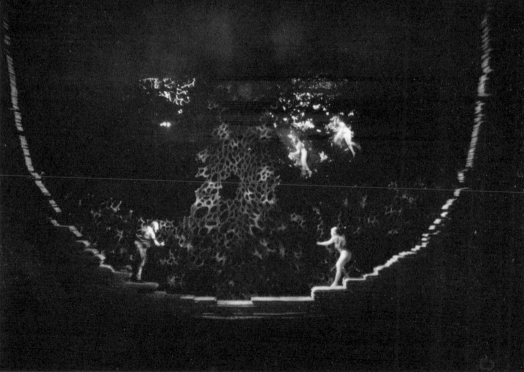

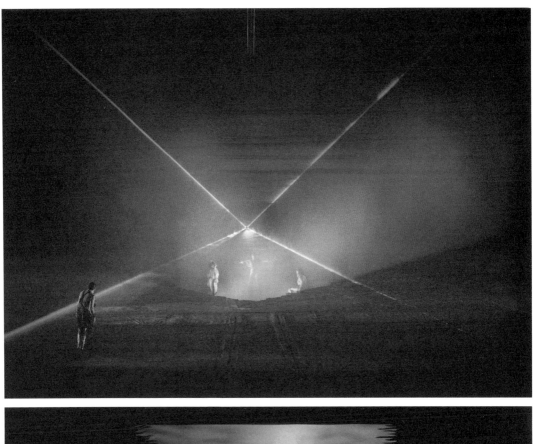

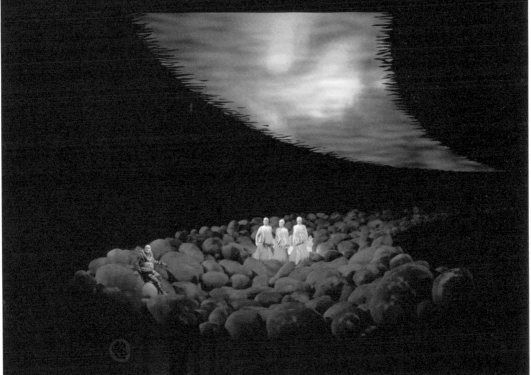

前頁左上：

1976 年拜魯特音樂節《萊茵的黃金》演出照片。薛侯（Patrice Chéreau）導演，裴杜吉（Richard Peduzzi）舞台設計，施密特（Jacques Schmidt）服裝設計。

前頁左下：

1983 年拜魯特音樂節《萊茵的黃金》演出照片。豪爾爵士（Sir Peter Hall）導演，達德利（William Dudley）舞台及服裝設計。

前頁右上：

1988 年拜魯特音樂節《萊茵的黃金》演出照片。庫布佛（Harry Kupfer）導演，夏維諾荷（Hans Schavernoch）舞台設計，海因利希（Reinhard Heinrich）服裝設計。

前頁右下：

2006 年拜魯特音樂節《萊茵的黃金》演出照片。寶爾思特（Tankred Dorst）導演，許勒斯曼（Frank Philipp Schlössmann）舞台設計，斯克吉科（Bernd Ernst Skodzig）服裝設計。

22. MAI 1872.

「在萊茵河『裡』」?──
《萊茵的黃金》之為宇宙源起

葛洛斯（Arthur Groos）著

鄭可喬　譯

本文原名：

"In the River Rhine"? — *Das Rheingold* as Musical Cosmogony

作者簡介：

葛洛斯（Arthur Groos）為美國康乃爾大學（Cornell University, Ithaca/ NY）人文學科艾凡隆基金教授，1973 年起任教於該校德語文學系、中古文學系與音樂系，他的音樂研究領域集中於音樂與文學議題，特別是義語與德語歌劇。重要專書著作包括 *Giacomo Puccini: La bohème* (1986), *Medieval Christian Literary Imagery* (1988), *Romancing the Grail: Genre, Science, and Quest in Wolfram's Parzival* (1995) 和 *Madama Butterfly: Fonti e documenti* (2005)，亦為 *Reading Opera* (1988), *Richard Wagner: Tristan und Isolde* (2011) 以及其他七本書的主編，亦著有大量的單篇文章。他是《劍橋歌劇期刊》（*Cambridge Opera Journal*）的創刊編輯之一、劍橋歌劇研究叢書（*Cambridge Studies in Opera*）的主編，並曾經是 JAMS（*Journal of American Musicological Society*）以及 *Opera Quarterly* 編輯委員會與諮詢委員會成員。亦是位於義大利路卡（Lucca）之浦契尼研究中心（Centro Studi Giacomo Puccini）籌備成員，曾任該中心副會長，亦曾為該中心編輯 *Studi pucciniani* 期刊。葛洛斯曾獲古根漢（Guggenheim）與傅爾布萊特（Fulbright）資深學者研究獎助，於 1979-80 年在慕尼黑進行研究，並分別於 2001-2002 年和 2009 年獲鴻葆研究獎（Alexander von Humboldt Research Prize），於柏林進行研究。

譯者簡介：

鄭可喬，國立中興大學外文系學士，現為國立臺灣師範大學音樂系音樂學組碩士生。國家交響樂團（NSO）及中國國家大劇院特約譯者。

　　1851 年，華格納在瑞士政治流亡時提出了一個「謙和的建議」，他想要在萊茵河畔創辦歌劇慶典，演出他自己的樂劇；當時任何一個德國文化場景的觀察者，可能都對此不太感興趣。[1] 事實上，我們的觀察者可能會認為，就音樂來說，萊茵河早已氾濫四溢。畢竟，這條河是從瑞士到荷蘭等德語地區至關重要的連結，[2] 已經被慶頌了數百年，而浪漫主義對日耳曼神話的興趣早已使這個地帶成為主要的旅遊景點，部份歸因於 1830 年代起，諸多《尼貝龍根之歌》（Nibelungenlied）的話劇與歌劇改編促使了這樣的情形。[3] 此外，兩個影響深遠的政治事件，也讓萊茵河成為德國音樂身份認同的群眾焦點。首先，1815 年的維也納會議終止了法國的佔領，分配了萊茵地西法利亞給普魯士，隨後，下萊茵出現了以日耳曼音樂為主的各個音樂節，很快地，孟德爾頌（Felix Mendelssohn）和舒曼（Robert Schumann）都躋身這個音樂活動中心的指揮，兩人都曾短暫懷有撰寫尼貝龍根歌劇的想法。[4]

1　較為概要的討論請參見 EMamF, 343-344；與萊茵河相關更精確的部分請見 1851 年 11 月 12 日給烏里希（Theodor Uhlig）的信件內容，SB IV, 176。

2　Cf. Friedrich Schlegel, "Am Rheine", in: Friedrich von Schlegel, *Dichtungen*, ed. Hans Eichner, München (F. Schöningh) 1962, 352-53。一般背景請參見 Ingrid Bennewitz & Andrea Schindler, "'Von Gier und Fluch noch unberührt': Wagners *Rheingold* als Exposition zum *Ring des Nibelungen*", in: Ulrich Müller (ed.), *Rhein und Ring, Orte und Dinge: Interpretationen zu Richard Wagners Der Ring des Nibelungen. Beiträge der Ostersymposien Salzburg 2007-2010*, Anif/Salzburg (Müller-Speiser) 2011, 20-38。

3　有關《尼貝龍根之歌》戲劇與歌劇改編的其他計劃，請參見 John Deathridge, "The Beginnings of the *Ring*", in: Nicholas John (ed.), *Das Rheingold / The Rhinegold*, English National Opera Guide 35, London/New York (J. Calder/Riverrun Press) 1985, 7-8。華格納與水之間更大聯結的相關討論，請參見 Matthias Theodor Vogt, "Taking the Waters at Bayreuth", in: Barry Millington & Stewart Spencer (eds.), *Wagner in Performance*, ed. Barry Millington and Stewart Spencer, New Haven (Yale) 1992, 130-152。

4　請參見 Celia Hopkins Porter, *The Rhine as Musical Metaphor: Cultural Identity in German Romantic Music*, Boston (Northeastern University Press) 1996, 169-216。在這些音樂節裡，僅演出很少歌劇作品。舒曼與孟德爾頌相關討論，請參見 Deathridge, "The Beginnings of the *Ring*", 7-8。

其次，就是 1840 年所謂的萊茵危機，因法國宣稱萊茵河為其與德國之間的「天然」疆界而爆發，[5] 引起了萊茵詩歌和音樂的一股熱潮 — 在 1840 到 1850 年間，泛流的民族主義狂熱催生了將近 400 首歌曲。[6] 這場眾人樂思泉湧的結果多數已被遺忘，除了舒曼的兩套聯篇歌曲集《艾辛朵夫歌曲集》（*Liederkreis*, op. 39, 1840）和《詩人之戀》（*Dichterliebe*, op. 48, 1840）[7]，以及他的《降 E 大調第三號交響曲「萊茵」》（我們稍後會回來談降 E 大調）。萊茵歌劇匿跡於這一陣喧囂之中，華格納可能其實一直在為萊茵歌劇努力創造一個天地，今日稱其為「利基市場」（market niche）。[8] 他一定很清楚萊茵藝術歌曲的巨大吸引力，[9] 也熟知李斯特（Franz Liszt）和舒曼的設計，特別是舒曼的〈萊茵河上〉（*Auf dem Rhein*, 1842），該作品開頭就是對沉在河底的尼貝龍根寶藏之

5　相關背景，請參見 Hagen Schulze, *The Course of German Nationalism: From Fredrick the Great to Bismarck, 1763-1867*, translated by Sarah Hanbury-Tenison, Cambridge (Cambridge University Press) 1991, 64-67。

6　雖然有多首較早期的重要萊茵詩作，其中最著名的是海涅（Heinrich Heine）的作品（如〈羅蕾萊〉（*Die Lorelei*, 1826）），被譜曲了十九次左右，這樣的產出潮流始於 1840 年底，貝克（Nikolaus Becker）的「德意志萊茵」名句：「他們不可以擁有它，那自由的德意志萊茵！」（Sie sollen ihn nicht haben, den freien deutschen Rhein!），啟發了十年內逾百首音樂作品，尤其是洛威（Johann Carl Gottfried Loewe）、馬須納（Heinrich August Marschner）、舒曼，以及腓特烈威廉三世（Friedrich Wilhelm III von Preußen），請參見 Porter, *The Rhine as Musical Metaphor...*, 230-236, 239-240。

7　【譯註】舒曼有兩部作品名標為《歌曲集》（*Liederkreis*），為避免讀者混淆，作者特地標示作品編號為 op. 39，並將作品名稱為《艾辛朵夫歌曲集》，以與《海涅歌曲集》（*Liederkreis*, op. 24）區隔。兩部《歌曲集》與《詩人之戀》皆成於舒曼的「歌曲之年」，1840 年。

8　一般來說，下萊茵音樂節不演出歌劇。請參見 Porter, *The Rhine as Musical Metaphor...*, 204-216，特別是 209 頁。

9　對貝克的詩歌參考，見於 ML, II, 102. (Bruckmann 1915)

想像。[10]

一、

　　當然，要從舒曼的鋼琴萊茵到管絃樂的萊茵，需要莫大的想像力飛躍，管絃樂的萊茵預示整個音樂天地的開端，更不用說要在舞台上具體呈現出來了。這是《萊茵的黃金》的核心要素，值得我們細細檢視。讓我們從華格納開場的場景指示開始，寫著需要「碧綠的朦朧光影，愈向上愈亮，愈向下愈暗」：

　　舞台高處滿佈著波動的水，由右邊向左邊不停地流動著。波浪向著低處去，消逝在愈來愈細密的潮濕霧氣中。地面上大約人身高的空間，看來像是沒有水。如同雲朵般地，水漫開到夜晚的深淵裡。舞台的後方，到處都豎立著陡峭的岩壁，隔開了舞台的空間；整個地面都高低不平，沒有一塊是平的，每個角落看起來都像是在深谷般的幽暗裡。[11]

　　這個水世界隨後立刻出現了三位萊茵的女兒，她們游著、洄泳著，圍繞著河流深處中間的一塊暗礁嬉鬧。[12]

10　李斯特的歌曲有海涅的〈萊茵河上〉（*Am Rhein*）與〈羅蕾萊〉；舒曼的則是〈山與城堡〉（*Berg und Burgen*, Op. 24, no. 7）、〈羅蕾萊〉（Op. 53, no. 2），與〈萊茵河上〉（*Auf dem Rhein*, Op. 51, no. 4）。

11　引自 Richard Wagner, *Die Musikdramen*, ed. Joachim Kaiser, Hamburg (Hofmann und Campe) 1971, 525. 其餘處，若未特別標示，亦出自同書。【譯註】依羅基敏中譯，羅基敏、梅樂亙，《華格納·《指環》·拜魯特》，台北（高談）2006，137。其他未特別註明之劇本中譯，皆摘自蕭提（Georg Solti）指揮維也納愛樂《萊茵的黃金》CD 內附中文小冊，以下歌詞出處亦同。

12　最初的散文草稿（德 Prosaentwurf，英 prose draft）中，似乎不太確定要稱呼這三位為「萊茵的女兒」（Rheintöchter）還是「萊茵的少女」（Rheinmädchen）。請參見 Richard Wagner, *Skizzen und Entwürfe zur Ring-Dichtung*, ed. Otto Strobel, München (Bruckmann) 1930, 213. 不過，無論是他們對待阿貝里希的言行，還是第二景中佛莉卡的評論，都在在顯示了她們其實不是少不經事的少女。

　　這裡的場景指示強調了該景出現前的混沌：空間上，係藉由色調由亮轉暗的變化，以及從無限深淵聳立起來的岩石峭壁和暗礁做出的「狂野混亂」；時間則水平地藉由頂端和底部流水的暗示完成。[13] 當代藝術家與舞台設計師都不難想像這個場景，從霍夫曼（Josef Hoffmann）為 1876 年拜魯特首演設計的草圖就看得出來，[14] 但那個時代的舞台硬體限制卻是真正的挑戰：萊茵的女兒必須要游上游下，圍著萊茵的黃金繞圈。[15] 為了要營造游泳的景象，她們站在半透明佈景後的輪車上，被推來推去。[16] 儘管如此，這條河還是一動也不動，在早期的靜態攝影媒材下，看起來比較像一池死水而不是一條河。[17] 後來的柯西瑪（Cosima Wagner）製作，則是用類似大型釣竿的軟棒將萊茵的女兒懸吊於吊籃，[18] 隨著科技進步，這種吊具被高強度鋼絲以及最近的高空彈跳繩索取代。

13　有關製作史的一般研究，請參見 Nora Eckert, *Der Ring Des Nibelungen und seine Inszenierungen von 1876 bis 2001*, Hamburg (Europäische Verlagsanstalt) 2001；以及 Patrick Carnegy, *Wagner and the Art of the Theatre*, New Haven (Yale) 2006。

14　Detta Petzet & Michael Petzet, *Die Richard Wagner-Bühne König Ludwigs II*, Munich (Prestel) 1970，圖 477, 478。這些圖與皮克席斯（Theodor Pixis）（圖 381）與鐸爾（Heinrich Döll）（圖 382, 383）為 1869 年首演的設計圖十分相似。霍夫曼的設計圖亦見於 Carnegy, *Wagner and the Art of the Theatre* 一書。【譯註】羅基敏、梅樂亙，《華格納‧《指環》‧拜魯特》一書中亦收錄了霍夫曼的設計圖。

15　另有一個問題通常被忽視，大家總尷尬地避而不談：華格納一開始的散文草稿想像了一個在萊茵河底的洞窟（請參見 Wagner, *Skizzen und Entwürfe zur Ring-Dichtung*, 213），然而最終版本刪減了這個細節，成為一個霧氣瀰漫的空間，迴避了阿貝里希怎麼在水裡呼吸的問題。

16　請參見 Carnegy, *Wagner and the Art of the Theatre*，87 頁的圖片以及第 95 頁的討論。【譯註】請參見羅基敏、梅樂亙，《華格納‧《指環》‧拜魯特》，142 頁的圖。

17　萊茵女兒非常有名的一幀照片，由莉莉‧雷曼、瑪莉‧雷曼（Lilli and Marie Lehmann）與米娜‧拉默特（Minna Lammert）演出，看來像在池中游泳。（Petzet & Petzet, *Die Richard Wagner-Bühne König Ludwigs II*，圖 518-520。）

18　Carnegy, *Wagner and the Art of the Theatre*, 151-152.

燈光技術的發展也可以投射流水效果在布幕上，營造出我們晃來晃去的少女在水平河流中游泳的景象。

在二十世紀，舞台設計傾向現代主義，尤其是十九世紀末的阿道夫・阿皮亞（Adolphe Appia）和二十世紀中葉魏蘭德・華格納（Wieland Wagner），他們反而抽象運用舞台空間，經常使那些寫實技術顯得不必要。想當然爾，接下來的後現代主義方法往往以導演的視角代替華格納的視角，薛侯（Patrice Chéreau）百年拜魯特的水力發電大壩設景就是一個例子。美國近期的兩個製作可以說明我們介於革新與保守之間的製作選擇。大都會歌劇院羅伯・勒帕吉（Robert Lepage）近期的製作呈現出抽象的藍色背景，萊茵的女兒附貼在「機器」上，機器的變換貫穿整套製作，另一方面，湯瑪斯・林區（Thomas Lynch）在西雅圖的佈景則傾向原來拜魯特的製作，自然喚起了西北太平洋的氛圍。[19]

這兩個製作都突顯了開場一景的關鍵元素，這亦是本文主要聚焦所在：亦即是，從序奏音樂浮現出來的原始水中宇宙。華格納把這個轉變跟其更為宏大的來龍去脈一起簡潔地寫在 1853 年二月十一日給李斯特的信中，隨附一份他自己出錢印的《指環》劇本：「好好看我新的詩作 ── 裡面包含了世界的開始和結束！」[20] 這也就是說：他原本對齊格菲之死的興趣已擴大到我們今天稱之為宇宙源起，一段宇宙的起源和命運的記述。[21] 當然，最古老的文化和

19　網路上可以看到勒帕吉製作的開劇場景，請參見《華爾街日報》（*The Wall Street Journal*）的評論：http://online.wsj.com/news/articles/SB100014240527487038824045755l 9793866405582；林區的則可見於 http://seattleopera.org/tickets/ring/ring_2013/rheingold/photos.aspx。

20　SB, V (1993), 189.

21　請參見 Daniel Foster, *Wagner's Ring Cycle and the Greeks*, Cambridge (Cambridge University Press) 2010, 88-91。

宗教中，皆存在這種宇宙源起或創世神話，華格納身為才華洋溢的古典主義者、名義上的基督徒，以及中世紀日耳曼文獻學的狂熱讀者，他十分熟悉的相關記述至少有三部：赫西俄德（Hesiod）的《眾神譜》（*Theogony*）、聖經《創世記》，還有史圖松（Snorri Sturluson）的《艾妲》（*Edda*）。然而，在重新想像日耳曼神話時，因身為現代人產生的自我意識，華格納的《指環》跟這些創世故事有兩點重要的差別。

第一點是，出現在《萊茵的黃金》裡的物質宇宙明確建構於四大元素（空氣、土、火、水）之上，這些也是從經典的古代遺跡中到現代時期所有東西的基礎砌塊。[22] 在第二景中，洛格（Loge）給了我們創世的概觀，他報告著，在提出天地萬物有什麼比愛情更吸引人的問題之後，他的問題就被嘲笑了：「在水底、土裡和空氣中，沒有人會放棄愛情和女人。」這裡少了的第四個元素，當然就是洛格自己，這個名字乃在《指環》創作後期，才被華格納從原本的洛吉（Loki）改為洛格，這名字在北歐古語裡就是「火焰」的意思。[23]

這些元素帶出了分配在《萊茵的黃金》中各主要段落裡不同的空間和音樂氛圍，[24] 這些原始宇宙的元件，經常在互不相連的調

22　阿皮亞在其現代主義的歌劇舞台製作中，明確做出了對「元素」的強調，請參見 Adolphe Appia, "Notes on Staging the Ring", in: *Staging Wagnerian Drama*, translated by Peter Loeffler, Stuttgart (Birkhäuser) 1982, 65-68。

23　這個讓人信不過的北歐騙子，以火的化身出現在《指環》創作過程的時間相當地晚。請參見 Elizabeth Magee, *Richard Wagner and the Nibelungs*, Oxford (Oxford University Press) 1990, 196-203。

24　請參見 Warren Darcy, *Wagner's »Das Rheingold«*, Oxford (Clarendon) 1993, 218 頁的表格。

性區域中，被以基本主和絃和其分解和絃呈現。大部份讀者都知道，歌劇的水世界從第一個低音降 E 音以及這個音的大三和絃浮現出來。同樣地，諸神的空氣世界在第一、二景之間的過渡段落，從湍急河流中浮現：

> 漸漸地，波浪變成了雲，當一股越來越明亮的光線於其後出現時，雲化為了細霧。當霧氣以細小雲朵的型態在舞台頂部完全消失之時，在黎明曙光中，可見到山頂的一片空地。[25]

這個宏偉的空氣高昇在音樂上的呈現，係從急促進行的 c 小調三連音群轉變到降 D 大調，以厚實的管絃樂歡呼展示日出時的瓦哈拉神殿。[26] 到第三景的過渡段也包含了到另一個元素的變化，從瓦哈拉神殿的空氣高度到了土裡，那地底深處充滿硫磺味的尼貝海姆。[27] 洛格所代表的第四個元素，火，更為複雜，有如他外型變幻莫測和道德上模稜兩可的特性，藉由快速半音的竄動，似乎不斷跳動閃爍著。

華格納《指環》與現代前的宗教宇宙源起相異處的第二點，

25 【譯註】此段文字引自穿插於總譜上的文字敘述，出現於第一景結束處。

26 於歌劇的尾聲，在咚內朝向迷霧的暮光呼喊和彩虹橋建成之後，這裡的音樂還會回來。雖然根植於北歐神話，華格納對世界終結於水火之中的一番強調，或許也反映了十九世紀興起的地質科學重大爭辯，主要是在所謂的海神派（Neptunists）與火神派（Vulcanists）之間進行，討論有關地球形成過程中，海洋沉積與火山噴發的相對重要性。華格納因頻繁閱讀歌德（Johann Wolfgang von Goethe）的《浮士德》第二部（*Faust II,* 1832）而得知這樣的爭辯。請參見David Oldroyd, *Thinking about the Earth*, Cambridge (Harvard University Press) 1996, 86-107, "Heat, Fire and Water" 一章。【譯註】瓦哈拉神殿亦常稱為英靈殿。

27 關於這個元素，還有另外一個更基本的代表：大地之母艾兒妲，她隨著一連串升 c 小調上升和絃，從地裡升起，之後，在簡單的主和絃下行分解和絃中（「避開，佛旦，避開！」(Weiche, Wotan, weiche!)），宣告世界的終結。

乃是自我意識強烈的音樂性：的確，開場一景的水中世界似乎從降 E 大調前奏直接出現，沒有神聖造物主的介入。[28] 華格納機靈地操縱他的自傳，表明自己的樂思起源獨特，是自己極富創造力的潛意識成果，後來學術界也傾向於接受他這個主張：那就是前奏源於 1853 年九月五日下午，他在義大利拉斯佩齊亞鎮（La Spezia）做的流水之夢。[29] 然而，如果我們跳過有關這說法真實性的種種爭辯，並轉向更大德國古典音樂的世界，一個重要先驅就會赫然可見：海頓（Joseph Haydn）的《創世記》（*The Creation*，1796-1798）。華格納當然熟知這部作品，他在 1845 年指揮過。[30] 接下來的內容還在推測階段，但我希望可以透過與海頓《創世記》的簡要比較，或許可闡明《萊茵的黃金》之宇宙源起。

我們會驚訝地發現，這兩部作品的開端用了同樣的調性區塊或調性。眾所周知，海頓《創世記》管絃樂導奏建築在 c 小調上，以徘徊、半音旋律線、在力度極端之間的變換，以及猶豫不決的節奏，來呈現混沌。在拉斐爾回顧《創世記》描述混沌的前幾節之後，有一整個小節的停頓，接著，合唱團開始輕聲唱出降 E 大

28　華格納在多次排練中皆堅持這一點。在波格斯對最早的拜魯特排練的官方紀錄中，可以讀到：「進一步地，大師特別堅持，這個建立在單一降 E 大三和絃上之樂團導奏的巨大漸強，要能營造出一個完全自行發展出來的大自然印象，我會說，是一種客觀冷靜的印象。」請參見 Heinrich Porges, "Die Bühnenproben zu den Festspielen des Jahres 1876", *Bayreuther Blätter* (1880), 145；英譯見 Heinrich Porges, *Wagner Rehearsing the Ring: An Eye-Witness Account of the Stage Rehearsals of the First Bayreuth Festival*, trans. Robert Jacobs, Cambridge (Cambridge University Press) 1983, 7。

29　ML, 580。亦請見 Darcy, *Wagner's »Das Rheingold«*，62 頁起。

30　請參見 Norbert Heinel, *Richard Wagner als Dirigent*, Wien (Praesens) 2006，其中包含一個清單附錄，列出了所有華格納的音樂會。他在 1845 年三月十六日於德勒斯登指揮了《創世記》（531 頁）。

調分解和絃，代表神的靈漸漸匯聚，盤旋於水面上，[31] 隨後出現「要有光」的命令，引發著名的極強音，4/4 拍 C 大調和絃的「大爆炸」。

　　當然，《萊茵的黃金》的宇宙因為缺少神聖造物者，跟海頓的世界在本質上還是有很大的區別，但海頓降 E 大調分解和絃的精神，似乎也盤旋在華格納的水域之上。這個世界自己產生於一個不確定的過去，以一個幾乎難以察覺的低音降 E 音出發，在之後的 136 小節裡持續進行，經過其他樂器的加入，有著音色與和聲，形成一個降 E 和絃，再以分解和絃的型態，形成一系列節奏和旋律的變化。這一連串「流動」通常被稱為自然動機，當到達這個流動的高潮時，幕啟，萊茵的女兒出現。不久我們就會發現，她們的原始純樸之境最終圍繞著 C 大調，也就是用來代表日光突然照亮純淨未受玷汙之萊茵黃金的那個調。

　　比同一調性更有趣的事情也許是，《創世記》與《萊茵的黃金》兩部作品都創造了一個自我意識強烈的音樂世界。海頓的神劇第三部份開始，天地初建成的第一個早晨，不是聖經的安息日，而是音樂，從天上傳下來的純淨和聲，啟發了亞當和夏娃唱出了總結前六天的創世讚美。華格納的歌劇手法同樣開始於從降 E 大調前奏水世界出來的首批造物，她們的名字根據「水」的德語語意字根而選擇：渥格琳德（Wog-linde）和魏兒昆德（Well-gunde）分別來自代表波浪的字，Woge 與 Welle，而弗洛絲希德（Floß-hilde）

31　根據宣克所説，在「混沌」方面「已經有了它的效果」。Heinrich Schenker, "The Representation of Chaos from Haydn's *Creation*", in: William Drabkin (ed.), *The Masterwork in Music: A Yearbook*, Cambridge (Cambridge University Press) 1994-97, II, 97-105，此處主要見 98-99。

則是從 Fluß（河流）一字變化而來。[32] 她們也歌頌她們的造物者，不過肯定不是海頓《創世記》的猶太和基督的神，而是日耳曼之「父」萊茵。渥格琳德開場的話，也是《指環》中首次出現的言語，仍然挑戰許多聽眾：

Weia! Waga!	喂！河水！
Woge, du Welle,	捲起波濤！
Walle zur Wiege!	將浪湧至源頭！
Wagalaweia!	嘩啦啦！
Wallala weiala weia!	嘩啦嘩啦！

例如蕭伯納（George Bernard Shaw），他描述大幕上升後的文字，就不太像是位完美的華格納信徒：

你看到了剛才你【在前奏曲裡】聽見的一切 ── 深廣的萊茵河，河中有三個奇形怪狀的仙子人魚。他們是半人半魚的水仙子，正一邊唱歌一邊嬉戲，陶醉地沉浸在歡笑之中。她們不唱民謠之類的曲子，或歌頌羅蕾萊（Lorely）和她命運多舛的戀人，只是隨便哼哼唱唱……想到什麼就唱什麼……[33]

不過事實上呢，如之前所提，華格納其實是一位中世紀日耳曼文獻的狂熱讀者，他極富巧思，以格林（Jacob Grimm）的《德意志神話》（Deutsche Mythologie）中針對水元素的討論來創作，利用中古德語中的早期語言學證據，賦予了開場段落原始或古老

32　在散文草稿中，華格納為萊茵的女兒加入了兩個可能的清單，Strobel, Skizzen und Entwürfe, 213。【編註】亦請參考本書帕納格，〈「我追求喜悅，卻喚醒苦痛」── 談華格納樂劇的語言：觀察、描述、檢視〉一文。

33　George Bernard Shaw, The Perfect Wagnerite: A Commentary on the Niblung's Ring, Chicago and New York (Herbert S. Stone) 1905, 8；中譯摘自林筱清、曾文英譯，《尼貝龍根的指環：完美的華格納寓言》，台北（華滋）2013，36。

的氛圍。他後來在給尼采（Friedrich Nietzsche）的一封公開信（1872 年）中，透露了評論家帶給他的挫敗感：

> 在研讀雅各・格林後，我用了一個古德語詞 Heilawac，為了我的目的，自己將它修改成 Weiawage（這個詞型，我們今天在 Weihwasser（聖水）這個字裡，仍然可以看到），再由此出發，走到相關的字根 wogen 和 wiegen，最後到 wellen 和 wallen，依著我們童謠 Eie popeia 的類似情形，為我的水女做出一個字根音節式的旋律。[34]

也就是說：從萊茵的原始水域之中出現的最初言語意圖，源自跟流水有關的最古老的日耳曼文字：Wage, Woge 與 Welle，以及意指搖籃的 Wiege。於是這成了在新生天地中，一首新生語言的搖籃曲。如同華格納後來對柯西瑪所說的「世界的搖籃曲」[35]，浮生自萊茵河的晃晃盪盪，凝聚成水之文字，從而形成第一個言語行為，頌讚賦予其生命的元素。如果我們仔細聽沃格琳德的開場敘述，我們也會注意到，這個原初的日耳曼語係以五聲音階的旋律唱出，在這裡被想像為西方調性的原始前身。（請參見【譜例一】）

但，這也只是個開始。接下來的幾分鐘裡，《萊茵的黃金》又添加了我們瞭解這世界的另一重要面向，這個面向甚至教我們怎麼去聽《指環》的音樂。三個萊茵的女兒彼此之間嬉遊笑鬧的互動，經常吸引學者的目光，他們的評論相似得驚人，都注意到，華格納談希臘戲劇的起源時，提到了詩、樂、舞藝術三姊妹之間的和諧關係，並在《未來的藝術作品》（*Das Kunstwerk der*

34 "An Friedrich Nietzsche", in: SuD, IX, 295-302；此處請見第 300 頁。華格納在此係指格林 1851 年的重要專文 "Über den Ursprung der Sprache", in: Jacob Grimm, *Kleinere Schriften*, Berlin (Dümmler) 1864, I, 255-298。

35 1869 年七月十七日。

【譜例一】 華格納《萊茵的黃金》開始。

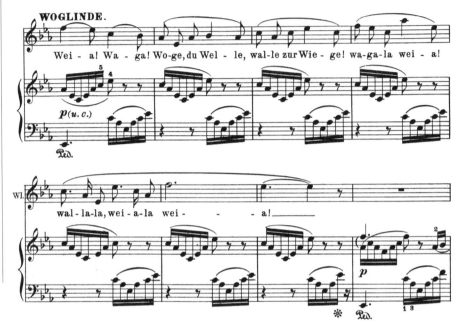

Zukunft, 1849）中，用以指他自己的總體藝術作品。[36] 如果我們的
萊茵女兒所代表的，不僅是從萊茵河出現的最初生命體，不論多
含蓄，她們也是參與華格納總體藝術作品誕生的藝術家族，那麼，

[36] 根據〈三種純人類藝術在它們原初的融合裡〉（Die drei reinmenschlichen Kunstarten
in ihrem ursprünglichen Vereine）一章：「 舞蹈藝術、聲音藝術與詩詞藝術為三位原生
姊妹的名字，如我們立時可見，在為藝術顯現的條件存在之時，她們的輪舞彼此交錯
纏繞。就她們的本質而言，在不摧毀藝術之輪舞的情形下，她們無法彼此分離；因為
在這個輪舞裡，她們如此美妙地交錯纏繞。……在凝視著藝術人類最真實、最高貴的
迷人輪舞時，我們感知到這三者，每一個都親暱地環繞著彼此的頸項；然後，有時這
位、有時那位，如何地由纏繞中釋放自我，以完全獨立的方式伴著他人，展現她優美
的形體，僅用指尖輕拂另一位的手；其中一位看著她另兩之纏繞姐妹的雙重形體，為
之著迷，俯首致意；然後，另兩位，為這位的魅力欣喜若狂，滿懷敬意地招呼她。」
SuD, III, 67。有關這段文字的討論，請見 Werner Breig, "Der 'Rheintöchtergesang' in
Wagners *Rheingold*", *Archiv für Musikwissenschaft*, 37 (1980), 241-263; Jean-Jacques Nattiez,
Wagner-Androgyne: A Study in Interpretation, Princeton (Princeton University Press) 1993,
55-60。

她們與阿貝里希的邂逅，可能有更高的音樂層面意涵，遠遠超越她們拒絕他的基本情節。事實上，這裡也有自我意識的音樂層面：萊茵少女拒絕阿貝里希一段，擬諷了傳統歌劇中的愛情二重唱，甚至有些人認為，係根據麥耶貝爾（Giacomo Meyerbeer）的《清教徒》（*Les Huguenots*, 1836）。[37]

在拒絕阿貝里希，也同時拒絕法國與義大利頹廢歌劇傳統之後，萊茵的女兒又回來以她們的、也就是華格納的音樂語言唱出對嶄新天地的讚美，陶醉於初升日頭中萊茵黃金的熠熠輝芒：

> 愈來愈亮的光芒從上面穿透洪流，在中央岩礁高處投射出亮點後閃耀了起來，並逐漸成為燦爛奪目的黃金光芒；一道神奇的金光從這個亮點緩緩穿射水面。

萊茵的女兒喚起太陽照耀黃金，開始準備著華格納宇宙觀的重點揭示，她們隨著管絃樂的持續屬音，唱出五聲音階旋律，三連音和絃在暗示黃金動機的徵兆之上擺動著，終於，黃金動機出現在強音 C 大調小號琶音上，此時，太陽完全照亮萊茵的黃金，相當於海頓《創世紀》中的聖經高潮：「就有了光！」。

小號的爆發後面緊跟著一段欣喜的合唱，這值得我們特別注意，尤其這段正讚頌著「萊茵的黃金」，因為「萊茵的黃金」不僅是萊茵的女兒尊崇熱愛的對象，還是我們這部歌劇的名稱。事實上，多種元素再度融於一爐，成為了具有自我意識的音樂歡騰

37 當弗洛絲希德稱呼阿貝里希的往前邁進是甜蜜的歌聲（holder Sang）時，這段音樂的自我指涉變得很明確，接著她鼓勵他繼續唱（O singe fort），與他一起做出了類似二重唱的交換唱段，有著情感忘我的強調（「弗洛絲希德：最親愛的人！／阿貝里希：最甜美的仙子！／弗洛絲希德：你喜歡我嗎？／阿貝里希：我要永遠擁抱妳！」（FLOßHILDE: Seligster Mann! / ALBERICH: Süßeste Maid! / FLOßHILDE: Wärst du mir hold! / ALBERICH: Hielt ich dich immer!）），在交換唱段結束前，弗洛絲希德唱出符合尾聲的歌詞：「這首歌的結尾多麼適切！」（Wie billig am Ende vom Lied!）。

喜慶。這個段落從萊茵女兒對最初造物的原始歡樂，轉變為將黃金視為最純潔無垢成分的頂禮膜拜儀式。正如大家從劇本中可以看到，視覺上，場景以某種水上芭蕾展開，三個少女「優雅」的動作協調無間，她們愈來愈狂熱地齊唱慶頌黃金；語言上，她們的頌詞結構對稱，開頭的唱詞在最後則倒著走回來。[38]

DIE DREI RHEINTÖCHTER	三位萊茵女兒
(*zusammen, das Riff anmuthig umschwimmend*).	(一同環繞礁石優雅悠游)
Heiajaheia!	嘿呀嘿呀！
Heiajaheia!	嘿呀嘿呀！
Wallalalalala leiajahei!	嘩啦啦啦啦啦，來呀嘿！
Rheingold!	萊茵的黃金！
Rheingold!	萊茵的黃金！
Leuchtende Lust,	閃亮的歡樂，
wie lach'st du so hell und hehr!	你笑得多麼明亮且華麗！
Glühender Glanz	耀眼的光芒
entgleisst dir <u>weihlich</u> im Wag!	散發<u>榮耀</u>的光輝！
Heiajahei!	嘿呀嘿呀！
Heiajahei!	嘿呀嘿呀！
Wache, Freund,	醒來，朋友，
wache froh!	醒來歡樂！
Wonnige Spiele	生動的遊戲
<u>spenden</u> wir dir:	我們送給你：
flimmert der Fluss,	河水閃爍，
flammet die Fluth,	水波燃燒，
umfliessen wir tauchend,	我們環繞，潛著，
tanzend und singend,	舞蹈著，歌唱著，
im <u>seligen</u> Bade dein Bett.	你受<u>福浸沐</u>的床沿。
Rheingold!	萊茵的黃金！
Rheingold!	萊茵的黃金！
Heiajaheia!	嘿呀嘿呀！
Heiajaheia!	嘿呀嘿呀！

38 關於此景討論，請見 Breig, "Der 'Rheintöchtergesang' in Wagners *Rheingold*"。

Wallalalalalaleia jahei!

(*Mit immer ausgelassenerer Lust umschwimmen die Mädchen das Riff. Die ganze Fluth flimmert in hellem Goldglanze.*)

嘩啦啦啦啦啦來呀，呀嘿！

（少女們圍著峭壁游來游去，愈發欣喜若狂。整個水面映照著黃金的光芒，閃閃發亮。）[39]

　　有幾個細節點出了聖典的方向：浸沐黃金的「受福」水域、水中閃耀「榮耀」的光輝；weihlich 一詞乃由華格納發明的，[40] 是從之前提到他對中古德語聖水字詞的興趣而來。光芒激起了敬畏之心，以合唱喚出她們的舞蹈，並以歌唱誠心奉獻（spenden）。儀式「麻雀雖小，五臟俱全」，三重唱的頭尾都以音樂框住，不僅有與黃金聯結的 C 大調小號琶音爆發，也藉著鈸和三角鐵將音樂語言東方化，強調出古老的儀式特質。（請參見【譜例二】）

　　同時，這場慶頌萊茵黃金的聖典有許多特徵與十九世紀對古希臘合唱的想法相吻合。不足為奇地，波格斯（Heinrich Porges）對拜魯特首演彩排的官方說法，巧妙地強調了這個連結，將華格納自己的演出指示與古典指涉一起論述。[41] 在指出萊茵黃金的小號動機「煥發出崇高的阿波羅之喜」後，波格斯將焦點轉向三位少女：

> 萊茵的女兒以如此迷人的方式宣告她們童稚的歡喜，大師堅持，在唱出這首頌讚酒神之歌時，她們要一直在岩石之前展現她們的婀娜之姿。在音樂裡，同樣的精神無所不在，充斥了作品本身：我們直接感覺到一股至高之美的氣息，如同希臘雕塑作品蘊含的靈魂。[42]

39　【譯註】為符合本文論點，本段歌詞譯文略有修改。以下亦同。

40　Grimm, *Deutsches Wörterbuch*, XXVIII, 706。

41　在同一期（五月）的《拜魯特月刊》（*Bayreuther Blätter*）中，有一篇埃斯庫羅思（Aischylos）的作品翻譯，也意在指涉此點。【譯註】埃斯庫羅思是著名古希臘悲劇劇作家，著有《阿伽門農》（*Agamemnon*）、《奠酒人》（*Choephoroi*）等劇作。

42　Porges, "Die Bühnenproben...", 147-148.

【譜例二】華格納《萊茵的黃金》第一景，萊茵的女兒頌讚著黃金。

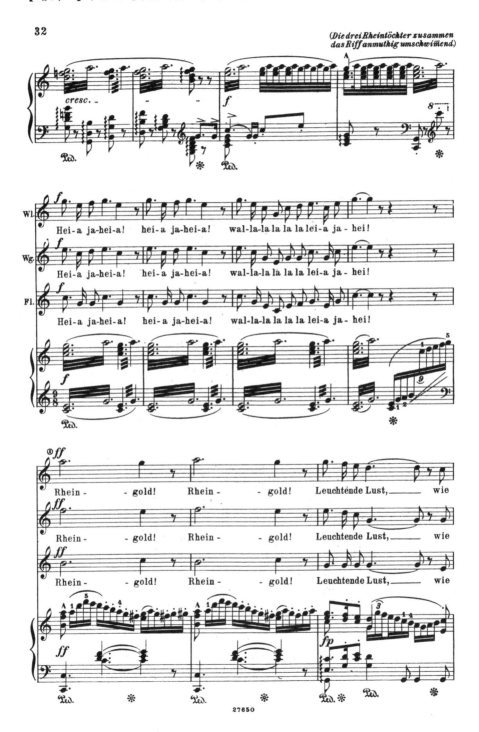

　　我們可以從中讀出兩個重點：小號爆發出來的「阿波羅之喜」，與「頌讚酒神」，我們的水中姊妹往兩個方向擺盪：第一、指向尼采 1872 年《悲劇的誕生》(*Die Geburt der Tragödie*) 之典故，該書題獻給華格納並非偶然，其中闡釋了希臘戲劇脫胎自希臘文化中太陽神和酒神元素之間的張力；第二、暗示了這種張力已經找到現代的承繼者，那就是華格納的《指環》。由歡頌的小號動機與慶賀「萊茵黃金」的歡呼聲順利描繪出了同名歌劇。

　　我們也可以更進一步建議，聯想到波格斯強調的兩個音樂姿態，小號琶音跟「萊茵黃金」的歡呼，也提供了重要的「教育時刻」，供我們了解《指環》的戲劇質素 （dramaturgy），特別是華格納音樂宇宙觀裡的建築砌塊或元素。在拒絕阿貝里希，也同時拒絕義法歌劇的傳統形式之後，萊茵的少女轉向，或者說回歸到華格納所暗示，基於動機意義而成的一種更「自然」的音樂語言，其中有提過的兩個重點，首先是純粹「音樂上」小號奏出的黃金宣告，然後在萊茵的女兒「語言上」對黃金的頌揚。每一個都提到因地得名的萊茵黃金，於河底深處閃閃發亮；並且，每一個也都引介了不同的音樂方式，以在這個新的音樂宇宙中有所指。在第一個音樂姿態中，小號琶音的爆發屬於「全知樂團」（wissendes Orchester），其功能近似敘事者，無言地在事物出現前，就帶出指涉它們的動機。[43] 在第二個音樂姿態中，分配在「萊茵」和「黃金」的兩個下行和絃，就是將音樂符徵（signifier）與符旨（signified）[44]事物相互匹配。

43　事實上，樂團第一景時已經暗暗指出了即將來臨的悲劇，就在弗洛絲希德第一次提到黃金，以及守衛黃金的必要時，樂團突然從降 E 大調變換到 c 小調。

44　【譯註】「符徵／符旨」（signifier/signified）的對應關係為瑞士語言學家暨符號學之父索緒爾（Ferdinand Mongin de Saussure）提出的概念，亦常表示為「意符／意指」，或「能指／所指」。

這樣介紹華格納的樂劇，彷彿還不夠，萊茵女兒的慶頌無意中準備另一個「教育時刻」，其結果對華格納的音樂宇宙源起和《指環》整體都有深遠的影響。這裡的合唱是為觀眾演出，精確來說，是雙重觀眾：一是在舞台上的阿貝里希，二是在觀眾席的觀眾。我們的粗鄙侏儒自然想要得到一個解釋，他想知道為什麼又黏又滑、滿佈鱗片、噴嚏打個不停，但卻性感得不得了的自己，還不如那麼一塊金屬，而被拒絕。天真無邪的萊茵女兒毫不質疑他的意圖，回答了一連串的問題，不僅使他能夠盜竊萊茵的黃金，還教育了觀眾，有關黃金與權力在《指環》裡的音樂連結。魏兒昆德將關鍵訊息脫口而出，從黃金開始，然後不祥地繼續提到了利用價值，她的聲樂線條在高音 E 強調了「世界」（Welt）、「萊茵的黃金」還有「指環」：

6 [45]	Der Welt Erbe	世界財富
	gewänne zu eigen,	要能贏得，
	wer aus dem Rheingold	只有以萊茵的黃金，
	schüfe den Ring,	打造指環者，
	der masslose Macht ihm verlieh'.	它將賦予他無限能力。

接下來，伴隨著渥格琳德的話語，樂團第一次使用了華格納低音號（Wagner tuba）奏出神秘緩慢的柔和 c 小調（代表 C 大調黃金的對立面），證實了這是戲劇的轉捩點。渥格琳德在此透露了兩項資訊，對應兩個不同的動機：唯有棄絕愛情的人，才能鑄成指環。

45　引文中阿拉伯數字 6 出自 Steward Spencer, Barry Millington, et al., *Wagner's Ring of the Nibelungen: A Companion*, New York (Thames and Hudson) 1993 的《指環》動機索引號碼，見該書 17-24。以下亦同。

7	<u>Nur wer</u> der Minne	只有棄絕愛情
	Macht versagt,	力量的人
	nur wer der Liebe	只有捨棄愛情
	Lust verjagt,	喜悅的人
	<u>nur der</u> erzielt sich den Zauber	只有他能獲得魔力
6	zum Reif zu zwingen das Gold.	將黃金打成指環。

阿貝里希，「他的眼睛牢牢注視著黃金，聚精會神地傾聽」，沉思這個訊息，指環與誓言摒棄／詛咒的動機逆序包夾這個場景：

6	Der Welt Erbe	世界的財富
	gewänn' ich zu eigen durch dich?	我可以經由你贏取嗎？
	Erzwäng' ich nicht Liebe,	我無法逼取愛情，
7	doch listig erzwäng' ich mir Lust?	但我可以技取歡愉嗎？

然後將訊息轉化為行動，成了一切終結的開始。

二、

這部「序言」歌劇揭露了，開場場景的神聖宇宙源起和其毀滅，如何成為思古懷舊的主題，為整個《指環》宇宙的毀滅推波助瀾。在本文的結論部份，我想再看看這個「序言」歌劇中的另一個時刻：洛格在第二景的延伸敘述。這段小小的遊歷心得回顧了全劇開始的純淨無垢，這是《指環》眾多回溯時刻的第一個，將一個令人費解的面向轉化為實際演出，因為這是由一個舞台上角色的角度，來呈現一個我們剛剛見證的事件，而這個角色自己也有一段隱藏的個人歷程。音樂學者們傾向去注意一件事，那就是洛格的敘述似乎橫跨華格納風格發展的各個階段，以傳統的宣

敘調和類詠嘆調的段落開始，接著越來越現代，走向主導動機式的音樂。[46] 從第一景萊茵的女兒跟阿貝里希的「愛情二重唱」，我們已經知道，華格納在《指環》較大的音樂連續時空裡，操弄歌劇風格與傳統。那麼，為什麼洛格的敘述要先使用舊式，再轉至新的音樂風格呢？

自洛格從岩石間冒出的那一刻起，警告便比比皆是。佛旦說他難以捉摸，警告他不要撒謊，佛莉卡將他貼上騙子流氓的標籤，彩虹神佛洛和雷神咚內甚至提醒大家，他的名字含義不明，不知道是「火焰」（Lohe）還是「謊言」（Lüge）。儘管如此，洛格的舞台觀眾還是完全被他的故事所騙了。當他結束他的前言宣敘調時，宣告著，沒有東西能夠「取代女人的愉悅和價值」，諸神和巨人一同表達出「驚訝和切身感受」，在隨後的敘述中，他將這一事實擴展到天地萬物，引起「一陣騷動」。當他的故事進行到阿貝里希盜竊黃金和萊茵女兒的哀嘆那一段時，洛格興致盎然地進入故事高潮，懷著「對一切的情感認同」，呼求佛旦主持正義，找回黃金。對華格納而言，場景指示始終無比重要，可以告訴我們，這場天才洋溢、辭情並茂的表演已經完全騙倒了聽眾。[47]

然而，對台下有心的觀眾來說，洛格的呼籲來得有點太過湊巧，他對一個不復存在的簡單世界呼籲著。詠嘆部份以極簡主義

46　Carl Dahlhaus, *Wagners Konzeption des musikalischen Drama*, Regensburg (Bosse) 1971, 71-72; Thomas Grey, *Wagner's Musical Prose*, Cambridge (Cambridge University Press) 1995, 285-287.

47　為了讓觀眾能看出這點，華格納在第一次拜魯特音樂節排練《指環》時相當痛苦。根據波格斯所述：「華格納非常重視，洛格的宣告在諸神心中引發的驚愕與感同身受，……每一個角色都要以各自的風格展現出來……尤其是在洛格講述的萊茵黃金竊案故事的尾聲，諸神必須要做出不由自主的動作，並互相交換眼神，彷彿著了魔一般。」Porges, "Die Bühnenproben...", 195。

的宇宙起源開始，僅僅陳述，在四大古典生命元素中的三個（水、土地、空氣）裡，沒有物種可以無愛而活：

So weit Leben und Weben	凡有生命與氣息之地
in Wasser, Erd' und Luft,	在水中、陸上與空中
viel frug ich,	我問了很多，
forschte bei allen,	研究了所有，
wo Kraft nur sich rührt	在生氣蓬勃之地
und Keime sich regen:	有嫩芽冒出處：
was wohl dem Manne	什麼使男人
mächtiger dünk':	更為動心：
als Weibes Wonne und Werth?	比起女人的喜悅與價值？
Doch so weit Leben und Weben,	然而凡有生命與氣息之地，
verlacht nur ward	總只被嘲笑
meine fragende List:	我這機智的問題：
In Wasser, Erd' und Luft	在水中、陸上與空中
lassen will sich nichts	沒有人會放棄
von Lieb und Weib.	愛情與女人。

　　洛格呈現出思古懷舊的天地，使用傳統文學和音樂的手法來鋪陳，與《指環》其他獨特押頭韻的詩節和音樂動機網絡相較，顯得守舊過時。首先，他突顯了押韻和副歌：一段押內韻的語句，「凡有生命與氣息之地」，開啟了這一曲的第一部份，對比的第二部份也一樣，以「然而凡有生命與氣息之地」開始；每一部份也都包含類副歌詩句，強調水、土與空中裡，愛情的普遍重要性。音樂上，這兩個部份有著前句與後句的關係，第一部份以琶音回憶著前奏裡的自然動機，聯想起佛萊亞，並結束在一個問題上，第二部份以迂迴的改述回答問題。在這個小曲的最後，出現「一陣騷動」，而不是掌聲，這也難怪：這懷舊的簡單宇宙裡，每個男性都渴望一位女性，所以佛旦交出佛萊亞給巨人的合約，無可遁逃。（請參見【譜例三】）

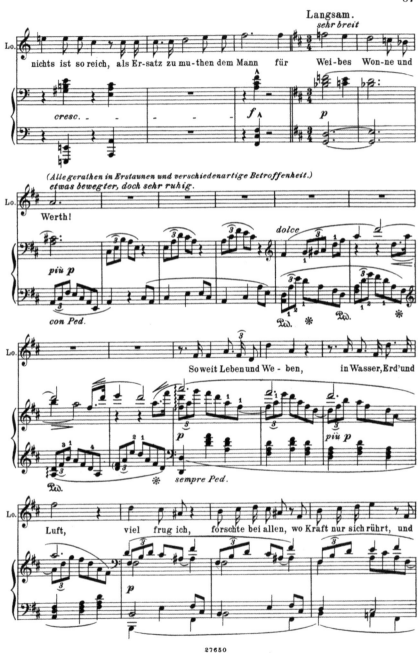

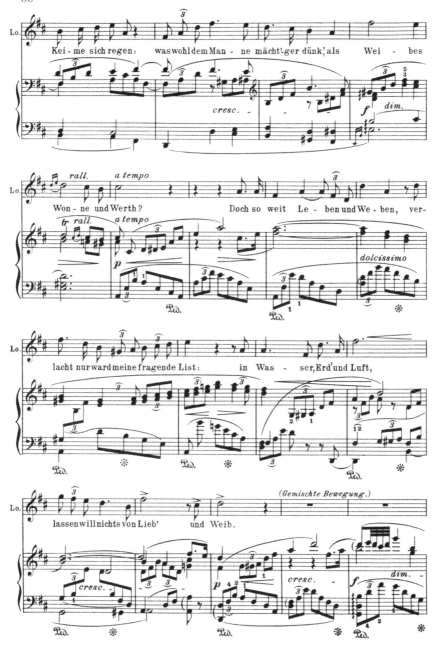

然而，事實證明，這簡化過的精采段落本身只是包含了之後更大段落的序言，在後續段落裡，洛格繼續敘述黃金遭盜以後的世界，似乎世界已經墮落了。整段敘述從阿貝里希是違反自然秩序的特例開始：

	Nur einen sah ich,	我只看到一人
4	der sagte der Liebe ab:	拒絕愛情：
	um rothes Gold	為了閃亮的黃金，
	entrieth er des Weibes Gunst.	他棄絕女人的愛。
5	Des Rheines klare Kinder	萊茵河中天真的孩子
	klagten mir ihre Noth:	向我訴說困境：
	der Nibelungen,	尼貝龍根，
	Nacht-Alberich,	夜之阿貝里希
2	buhlte vergebens	徒勞無功地
	um der Badenden Gunst:	求取泳女歡心：
	das Rheingold da	萊茵黃金在那裡
4	raubte sich rächend der Dieb:	為報復，賊人下手竊取：
	das dünkt ihm nun	如今他想著
	das theureste Gut,	這世間拯珍，
	hehrer als Weibes Huld.	遠勝女人的恩澤。

這個段落沒有了洛格敘述開頭主宰的韻腳與副歌手法，也沒有一般對旋律的強調。反而是去突顯《指環》裡佔主導地位的押頭韻詩句，還有更為現代、以動機為基礎的音樂散文。【譜例四】由取自史賓塞／米靈頓翻譯本的動機號碼，讀者會注意到，有兩個動機主導著，也就是前面提到的萊茵女兒慶頌黃金儀式中，萊茵黃金動機的兩個形式。原本純粹的萊茵黃金，進入到由金錢權力慾望主導的墮落後世界，成了各家必爭之物，是「世間拯珍」，有著至高無上的利用價值。這個世界即將變得複雜，充滿音樂散文和動機發展，其中所出現較舊較具旋律性的形式，只不過是對舊有音樂價值的追憶罷了，若我們不加批判地照單全收，可謂乎自陷險境。

【譜例四】華格納《萊茵的黃金》第二景，洛格敘述第二部份。共兩頁。

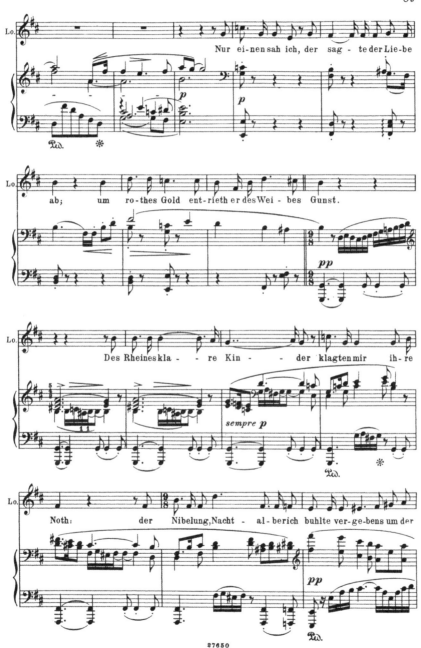

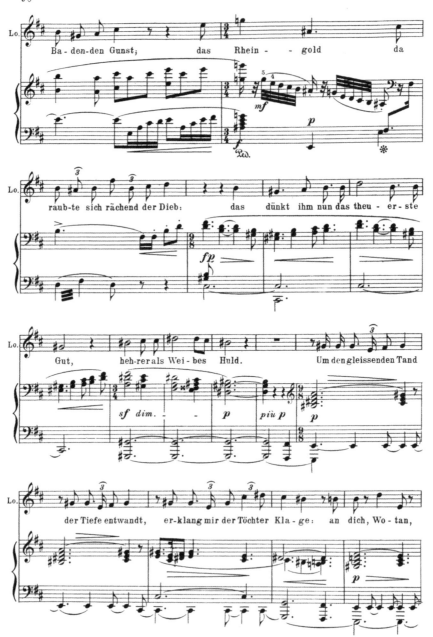

　　洛格的敘述預演了萊茵黃金的變幻無常，不僅吸引住他的觀眾，也觸發了一連串的反應、問題和回答。儘管對洛格性格懷有疑慮，一旦他解釋了兩者之間的分水嶺時刻，說明萊茵的黃金本身在世界墮落前的喜悅，以及現在被鑄成指環後，有了賦予至高無上權力和主宰世界的能力，大家的興趣焦點就從萊茵的女兒要求歸還黃金的哭訴，轉向指環的潛在用途：佛旦立刻聯想到自己的權力夢想，佛莉卡則是珠寶和婚姻忠誠，而法索德和法弗納希望永保青春。反正指環已經從偷來的黃金所鑄成，現在只需要反過來偷走指環就好了。洛格不僅垂下了魚餌，還穿上了魚鉤，接下來就絕無寧日。

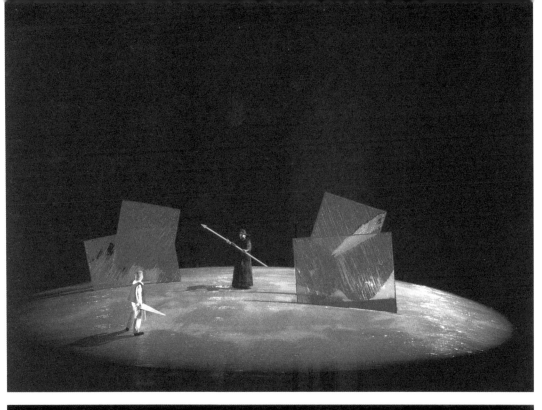

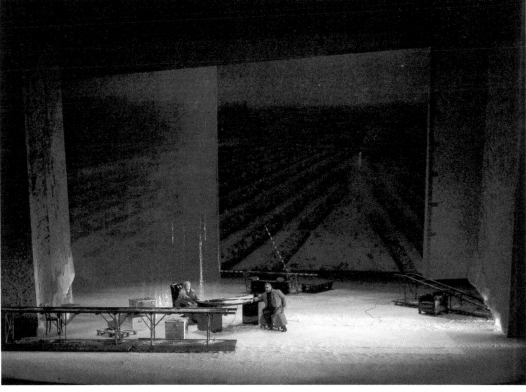

前頁左上：

1876 年拜魯特《指環》首演，霍夫曼（Josef Hoffmann, 1833-1904）之舞台設計圖。《齊格菲》第三幕第一景。原件藏於拜魯特華格納紀念館（Wagner-Gedenkstätte）。

前頁左下：

1983 年拜魯特音樂節《齊格菲》演出照片。豪爾爵士（Sir Peter Hall）導演，達德利（William Dudley）舞台及服裝設計。

前頁右上：

1997年拜魯特音樂節《齊格菲》演出照片。吉爾希那（Alfred Kirchner）導演，羅莎莉（Rosalie）舞台及服裝設計。

前頁右下：

2000 年拜魯特音樂節《齊格菲》演出照片。弗利姆（Jürgen Flimm）導演，翁德（Erich Wonder）舞台設計，馮‧蓋爾堪（Florence von Gerkan）服裝設計。

22. MAI 1872.

視界化為聲音：
華格納於《年輕的齊格菲》中
「諸神末日」之演進處理

李奉書

本文原名：

Sight Transformed into Sound: Wagner's Evolving Treatment of the Götterende in *Der junge Siegfried*

作者簡介：

李奉書，美國芝加哥大學音樂學博士，美國波士頓新英格蘭音樂學院小提琴演奏碩士、音樂學碩士。現任東海大學音樂學系助理教授。曾任教於美國芝加哥帝博大學、芝加哥大學、國立台北科技大學。研究領域為歌劇、絃樂曲目發展與接受史、浪漫時期德國哲學、神學與音樂之關聯，以及跨藝術研究（世紀末音樂、文學與美術）。

本文由原作者中譯，並經蔡永凱（國立臺灣師範大學音樂學博士）、陳怡文（國立臺灣師範大學音樂學博士候選人）、張偉明（國立臺灣師範大學音樂學博士生）以及李玟慧（國立政治大學英國語文學系碩士）潤飾，特在此致謝。

　　華格納創作時，在文字（劇本、歌詞）與音樂方面，常有大相逕庭的創作過程（creative process）。此現象也反映在《尼貝龍根指環》的創作過程中。文字與音樂的反覆修改，在時間上相互重疊：彼此不但相互影響，也互相箝制。因此，了解兩者間的互動關係，是了解華格納修改作品之相關議題的關鍵。《年輕的齊格菲》（Der junge Siegfried）第三幕第二景中，華格納安排齊格菲與佛旦兩個角色相遇：華格納一再於此處更改其本質與結局，正反映出對「諸神末日」（Götterende）不斷萌生的新詮釋。修改過程中運用的視覺與聲響手段，暗示了《指環》中，文字與音樂兩條發展軌道間的相互關聯。本文以華格納的《指環》手稿為中心，將循此角度，為其創作過程上的相關議題，增添新視角；亦期能重新洞悉，華格納以劇作家及作曲家之雙重身份，調和創作時面臨的挑戰。[1]

一、《指環》創作過程（1848-1874）

（一）《指環》手稿研究

　　華格納大部份的《指環》手稿，係保存在德國拜魯特「理查華格納國家研究檔案庫」。[2]《指環》手稿可大致分為兩大類：主

1　本文中使用之華格納《指環》手稿內容，係由筆者解讀（transcription）及中譯。解讀部份曾參照、比對多項出版文獻，包含 Richard Wagner: *Skizzen und Entwürfe zur Ring Dichtung, mit der Dichtung »Der junge Siegfried«*, ed. Otto Strobel, München (F. Bruckmann) 1930 以及 SuD II。

2　機構全名為 Richard-Wagner-Museum mit Nationalarchiv und Forschungsstätte der Richard-Wagner-Stiftung，以下依慣例簡稱為 NA。此簡寫參考自 John Deathridge, Martin Geck & Egon Voss, *Wagner-Werk-Verzeichnis: Verzeichnis der musikalischen Werke Richard Wagners und ihrer Quellen*, Mainz (Schott) 1986，以下簡稱 WWV。

要記載劇本的「文字草稿」（textual draft）以及記載旋律、節奏、配器的「音樂草稿」（musical draft）。創作《指環》時，華格納首先構思文字部份：他由散文體的劇本大綱開始，擴展至內容詳盡的散文體初稿，最後是詩體歌詞。至於音樂草稿（此指連貫、較具規模的音樂創作），是在《指環》的劇本於 1853 年大致定案後，才正式開始。音樂草稿從片斷的、短小的動機（數小節）開始，以至連貫的一景一幕，之後再進行管絃樂配器。雖然華格納先寫詞、後譜曲，但他在創作音樂草稿時，仍繼續修改文字草稿。因此，這兩種類型的創作在時間上重疊，但又不可避免地各自依循不同的邏輯。[3]

華格納自 1848 年開始創作《指環》，直至 1874 年才完成整部作品。《指環》的初始版本，是一齣名為《齊格菲之死》（*Siegfrieds Tod*）的劇本。經過四年，華格納將此作品擴張為四部曲，即今日通稱之「指環連環劇」（*Ring* cycle）。[4] 1852 年末，全劇的劇本均已大致完成，第一版劇本於隔年出版。[5] 自 1853 年，華格納開始為《指環》譜曲，但仍持續調整文字內容。1857 年，於創作《齊格菲》第二幕音樂時，因故擱置了十二年。1869 年，華格納重拾《指環》，繼續創作未完成的音樂部份，文字的部份仍持續修改。《指環》全劇四部於 1874 年完成。本文討論的《指

3 華格納創作過程之介紹及其各階段之手稿德文專有名詞（如 Prosaentwurf, Kompositionsskizze 等）出自 WWV, 86A-86D。這些專有名詞的英文與中文翻譯，如劇本的散文草稿（Prosaentwurf，即 prose draft），完整音樂草稿（Gesamtentwurf 或 Kompositionsskizze，即 complete music draft）等，出自筆者。

4 【編註】關於《指環》全劇之創作過程，亦請參見羅基敏、梅樂亙，《華格納・《指環》・拜魯特》，台北（高談）2006。

5 Richard Wagner, *Der Ring des Nibelungen: Ein Bühnenfestspiel für drei Tage und einen Vorabend*, Zürich (E. Kiesling) 1853.

環》手稿，包括華格納 1848 至 1853 年的多種文字草稿，如劇本
的「散文草稿」（Prosaentwurf，即 prose draft）、詩體的「劇本初稿」
（Erstschrift des Textbuches，即 first verse draft），及他於 1869 年開
始創作的《齊格菲》第三幕「音樂草稿」（Kompositionsskizze，即
compositional draft）。

　　20 世紀後半，研究《指環》手稿的重要學者有 1970 年代的達
爾豪斯（Carl Dahlhaus）、克納普（J. Merrill Knapp）、貝里（Robert
Bailey），1980 年代的戴斯力曲（John Deathridge）、柯倫（Daniel
Coren）、斯班瑟（Stewart Spencer），與 1990 年代的阿芭特（Carolyn
Abbate）和達西（Warren Darcy）。[6] 總括來說，此類研究多集中於
劇本或音樂單方面的創作過程，尤以前者為甚。[7] 這個現象可從《指
環》的出版史與手稿的規模來解釋：《指環》的劇本原型《齊格菲

6　例如 Carolyn Abbate, *Unsung Voices: Opera and Musical Narratives in the Nineteenth
Century*, Princeton (Princeton University Press) 1991; Robert Bailey, "The Structure of
the *Ring* and Its Evolution", *19th-Century Music* 1/1 (1977), 48-61; Daniel Coren, "The
Text of Wagner's *Der junge Siegfried* and *Siegfried*", *19th-Century Music* 6 (1982), 17-30;
Carl Dahlhaus, "Über den Schluss der *Götterdämmerung*", in: Carl Dahlhaus (ed.), *Richard
Wagner: Werk und Wirkung*, Regensburg (Gustav Bosse) 1971, 97-115; Warren Darcy,
Wagner's »Das Rheingold«, Oxford (Clarendon) 1993; John Deathridge, "Wagner's Sketches
for the *Ring*: Some Recent Studies", *The Musical Time*s 118/1611 (1977), 383, 385, 387 &
389; J. Merrill Knapp, "The Instrumental Draft of Wagner's *Das Rheingold*", JAMS 30/2
(summer, 1977), 272-295; Stewart Spencer, "Zieh hin, ich kann dich nicht halten", *Wagner* 2
(1981), 98-120。

7　文字（劇本、歌詞）的創作過程，請參見 Abbate, *Unsung Voices*...; Coren, "The
Text of Wagner's *Der junge Siegfried* and *Siegfried*"...; Dahlhaus, "Über den Schluss der
Götterdämmerung"; Spencer, "Zieh hin, ich kann dich nicht halten!"...。音樂的創作過程，
請參見 Bailey, "The Structure of the *Ring* and Its Evolution"...; Knapp, "The Instrumental
Draft of Wagner's *Das Rheingold*"... 以及 Darcy, *Wagner's »Das Rheingold«*...。

之死》，及《指環》全劇的劇本，均於華格納在世時就已出版。[8] 至於音樂的部份，則僅出版最終版（final version）。[9] 無論數量或篇幅，《指環》的音樂草稿，都遠比文字草稿來得龐大，導致後人探討其音樂創作時，往往只能聚焦於其中一階段或其中一景。[10] 故掌握《指環》劇情上的改變，遠比探究音樂層面的更動來得單純。相較之下，探討文字與音樂的雙向創作過程，有較多困難：一方面，所涉及的範圍甚廣、內容較複雜；另一方面，華格納在創作過程中，經常反覆大幅修改，且未必將更動的內容採納於之後的版本（如最終版）中，因此成品創作與修改過程之間，未必有一致性。至於本文的例子，則具備一貫發展的特性：劇本文字中，一個看似被捨棄的概念，於數年後以音樂方式浮現。這在《指環》的創作過程中，可謂少數之例外。

（二）《指環》擴展史與「諸神末日」的預言

《指環》創作之最初四年（1848-1852），其劇本中的主題經過劇烈更動。其中，「諸神末日」這個預言的改動，與華格納這段期間對劇本結構、內容的重新考量，息息相關。最初，《齊格菲之死》（1848）以喜劇收場：女武神布琳希德和齊格菲的靈魂一同回到天界瓦哈拉神殿，過著幸福快樂的日子。華格納在其劇

8 SuD II, VI; Wagner, *Der Ring des Nibelungen*..., Zürich 1853 以及 Richard Wagner, *Der Ring des Nibelungen: Ein Bühnenfestspiel für Drei Tage und Einen Vorabend*, Leipzig (J. J. Weber) 1863。

9 華格納在世時，《指環》鋼琴縮譜與樂團總譜均由蕭特（Schott）出版。

10 請參見 Curt von Westernhagen, *The Forging of the »Ring«: Richard Wagner's Composition Sketches for »Der Ring des Nibelungen«*, trans. Arnold and Mary Whittall, Cambridge (Cambridge University Press) 1976。

本的散文草稿中，如此描述：

Auf düstrem Wolkensaume erhebt sich der Glanz, in welchem Brünhild, im strahlenden Waffenschmuck auf leuchtendem Ross als Walküre Siegfried an der Hand durch die Lüfte von dannen geleitet. [11]	在黑暗天邊的一角，突然出現一抹燦爛光芒，在光芒之中，布琳希德身著絢爛的女武神戰袍，騎在閃亮的馬上，拉著齊格菲的手，飛過天際。

　　1851 年，華格納為《齊格菲之死》加上一部前傳《年輕的齊格菲》，記述了英雄齊格菲少年時的冒險，包括他與巨龍搏鬥、與一位神祕的流浪者邂逅，以及他找尋布琳希德的經過。1851 年末至 1852 年，華格納再度擴充《指環》劇本：這回他在《年輕的齊格菲》之前，再加上兩部前傳。他增添的兩部劇本《萊茵的黃金》與《女武神》，乃陳述更加遙遠的過去，並引出新角色。1852 年底，擴充《指環》劇本的工作大致完成，此刻的《指環》不再肩負正向光明的意涵，它有了新結局：「諸神末日」。

　　「諸神末日」（或眾神的毀滅）的預言，是了解《指環》演進的關鍵。此預言已存在於《齊格菲之死》（1848），但當時這個預言在本質上，與我們後來熟悉的「諸神末日」截然不同。華格納擴充《指環》時，這個預言才開始扮演舉足輕重的地位：華格納以不同方式處理此預言，反映出他對《指環》的情節發展及結局，有了新的想法。《指環》擴充完成後，這個預言成為連環劇的推動力，劇中角色對此預言的認知，決定了他們的行為表現。

273

11　Richard Wagner, *Siegfrieds Tod*，劇本散文草稿。原稿保存於 NA，檔案編號 AII e1。《齊格菲之死》的劇本收於 SuD II 中。本文所引用之《齊格菲之死》劇本的文字草稿之內容，與這個印行版本大致相同，但有時斷句方式不同，在此依筆者對原稿的解讀；中譯亦出自筆者。以下亦同。

二、「諸神末日」（1848）：一個未實現的預言

本段落將敘述，華格納如何在最初四年的創作中，轉化「諸神末日」的本質。1848 年，有關諸神即將毀滅的預言雖然存在於《齊格菲之死》的劇本中，但這個預言並未實現。《齊格菲之死》第二幕第一景中，阿貝里希出現於其子哈根的夢中，告知哈根當年自己竊取萊茵黃金，並對指環下咒之事。《指環》中的「諸神末日」話題，首次出現於此處。當年，阿貝里希在指環被諸神們搶走時，詛咒了此後指環的擁有者：

[...] den Ring nur wollt' ich wahren, auch ihn raubten sie: da verfluchte ich ihn: dem Untergang zu bringen, der ihn besitze. Ihn wollte Wodan selbst behalten [...] Wodan wich auf den Rath der Nornen, die vor der Götter eigenem Untergange warnten. [12]	……我當時只願能保住指環，但眾神們把它也搶去：我因而對指環下咒：這個詛咒會毀滅任何擁有這個指環的人。佛旦起初欲將指環占為己有……他後來放棄指環，因為命運之女警告，諸神將會因此毀滅。

顯然，阿貝里希的詛咒乃針對諸神而言。但更進一步點明諸神會因而毀滅的，乃是前來警告佛旦（那時還叫 Wodan）的命運之女們。當華格納將此劇本由散文轉化為詩體時，阿貝里希的詛咒內容維持不變，但其文字創作手法，則強化了「詛咒並沒有應驗在諸神身上」的戲劇意涵。眾神不但沒有毀滅，甚至世代子孫還能繁榮昌盛。

einzig wahren wollt' ich den Ring, doch ihn auch raubten sie mir: da verflucht' ich ihn, in fernster Zeit zu zeugen Tod dem der ihn trüg.[...]	我只願能保有指環 但諸神們將它也從我這裡奪走： 因此在遙遠的過去，我對它下咒 它將會給其擁有者死亡的惡運……

12 Wagner, *Siegfrieds Tod*，劇本散文草稿。原稿保存於 NA，檔案編號 AII e1。

Mich band der Ring	指環束縛了我
wie die Brüder er band:	和我的族人：
Unfrei sind wir nun alle.	如今我們失去了自由。

Rastlos uns rührend	惶惶終日
rüsten wir nichts:	一無所獲：
sank auch der Riesen	驕傲的巨人一族
trotzige Sippe	也如我們一般凋零，
Längst war der Götter	長久以來，
leuchtenden Glanz [...] [13]	諸神的光芒長存……

「諸神末日」這個預言在《齊格菲之死》第三幕第一景，再度被提及。此場景中，三位水精（Wasserfrauen）向齊格菲索取他戴在手指上的指環。她們還警告齊格菲，若他不肯放棄指環，詛咒就會在今日致他於死地。齊格菲闡述從前與命運之女相遇的經歷，做為拒絕的理由。當時，三位命運之女告訴他，在遙遠的未來，諸神可能會面臨毀滅：

dämmert einst der Tag, wo auf jener	當這天來到時，諸神指揮的英雄
Haide in Sorge sie die Helden schaaren	們，將一同為即將來臨的戰爭準
zu dem Streite, dem die Nornen selbst	備，這個戰爭的結果，即使是命運
das Ende nicht verkünden, nach meinem	之女們，也無法預知。到時，此戰
Muth entscheide ich den Sieg. [14]	的勝敗將取決於我。

齊格菲轉述命運之女們的話，做為不願放棄指環的藉口，甚至還拿它來誇耀自己擁有能夠拯救諸神的能力。由此可見，「諸神的末日」這個預言，在原版《指環》裡，是個極為籠統的概念：

13 Richard Wagner, *Siegfrieds Tod*，詩體劇本初稿（Erstschrift des Textbuches，即 first verse draft），原稿於蘇世比（Sotheby）拍賣售出（請參見 WWV 86D Text, III, 393）。筆者的解讀依照保存在 NA 的原稿複本，檔案編號 AII e4(1)。

14 Wagner, *Siegfrieds Tod*，劇本散文草稿，原稿保存於 NA，檔案編號 AII e1。Warren Darcy 對這段文字有詳細的討論，請參見 Warren Darcy, "'Everything that is, ends!': The Genesis and Meaning of the Erda Episode in *Das Rheingold*", *The Musical Times* 129 (1988), 444。

在戲劇開始前的遙遠過去，阿貝里希的詛咒，並沒有導致諸神毀滅。至於齊格菲從命運之女那裡得來的消息，則發生在不可預知的未來。因此，這個預言與當下的劇情發展，沒有直接關係。

三、《年輕的齊格菲》與「諸神末日」（1851）

華格納於 1851 年創作《年輕的齊格菲》時，重新思考、衡量這個預言的本質，並使預言與劇中角色的行為，產生因果關係。在替《年輕的齊格菲》草擬的僅有一頁的散文劇情綱要（Prosaskizze，即 prose sketch）中，華格納加入一個新角色：大地之母艾兒妲。[15] 這位女神與眾神之首佛旦發生激烈衝突，紛爭起因於「諸神末日」這個預言。她聲稱，諸神「必然毀滅」（ihr notwendiger Untergang）的理由，來自他們犯的罪。再者，諸神會引來自身的毀滅：

此預言保留在最終版。

Wodan und die Wala	佛旦和艾兒妲
Götterende. [...]	諸神的毀滅……
Wodan und die Wala	**佛旦和艾兒妲**
Schuld der Götter, und ihr notwendiger Untergang [...] [16]	諸神之罪與他們必然的毀滅……

華格納在之後的草稿中，詳加擴充了大綱規模：以上與諸神

15 這個角色在早期的《指環》手稿中稱為 die Wala，艾兒妲（Erda）為最終版的名字。

16 Richard Wagner, *Der junge Siegfried*，散文劇情綱要。原稿為私人收藏，NA 收藏有複本，檔案編號 AII f。筆者的解讀依照 NA 的複本。

末日相關的簡要內容，被擴充成為《年輕的齊格菲》第三幕之戲
劇主軸。佛旦喚醒艾兒姐，並與之討論如何扭轉「諸神末日」的
預言。佛旦明瞭，命運之女能夠「編織命運紡線」，但無法改變命
定的未來。但他卻希望利用艾兒姐的智慧，扭轉既定的命運，希
望能夠中止命運之輪的轉動：

Im Zwange der Welt weben die Nornen; sie können nicht wenden noch wandeln. Doch aus deiner Weisheit errieth ich wohl, wie das Rad der Zukunft zu hemmen! [17]	命運之女們編織命運紡線，但無法改變既定的未來。但我還是希冀，能藉由你的智慧，知道如何讓命運之輪停止轉動！

　　就在佛旦咄咄逼問艾兒姐時，雙方的對峙達到頂點。佛旦詰
問艾兒姐：「你能告訴我，什麼是佛旦最渴望的？」（Kannst du mir
sagen, was Wodan will?）接著，艾兒姐不但以諸神的罪名來攻詰佛
旦，甚至進一步證實諸神即將毀滅的事實：

Der den Trotz ihr gelehrt, der strafte sie drob; der zu Thaten reizt, zürnt um die That; der die Ehe bricht, züchtigt um Ehebruch: — der die Eide hütet, schwelgt in Meineid! [...] Irr sind die Götter, thörig gegen sich selbst gekehrt: die Schuld rächen sie, und schuldig sind alle: was sie all' entheiligen, halten sie heilig; die Treue brachen sie, und schützen die Treue! Was die Götter wollen? Was sie nicht wollen, das müssen sie wollen: vergehen seh' ich die Götter, ihr Ende seh' ich vor mir! [18]	那位教導她學習反抗的人，因此懲罰了她；使她萌生行動的人，今日又因她的行動而憤怒；破壞婚姻的人，卻又責罰通姦的行為：——保護信約者，現在卻縱容作假……諸神都瘋了，他們愚蠢地和自己作對：他們處罰有罪的行為，但同時他們卻也是有罪的，他們把玷汙神聖之事，視為神聖，他們破壞真理，卻又揚言保護真理！諸神想要什麼？他們揚棄所該渴求的：我見到諸神即將毀滅，他們的毀滅就在眼前！

17 Richard Wagner, *Der junge Siegfried*，劇本散文草稿，原稿保存於 NA，檔案編號 AII f1。

18 Wagner, *Der junge Siegfried*，劇本散文草稿，原稿保存於 NA，檔案編號 AII f1。

　　因此，華格納在劇本改寫的過程中，轉化了「諸神末日」這個預言的功能。相對於《齊格菲之死》中一個模糊、可有可無的概念，「諸神末日」這個預言在《年輕的齊格菲》中逐漸形成一個有力的主題。艾兒妲不但重新定義此預言的意義，更把時間點拉近，使它成為一項指日可待之事：「我見到諸神即將毀滅，他們的毀滅就在眼前！」（vergehen seh' ich die Götter, ihr Ende seh' ich vor mir!）再者，華格納對此預言冠上道德標準：諸神們必須對自己的道德淪喪負責，因此他們該當毀滅。

　　另一方面，佛旦與艾兒妲的對峙場面，顯示華格納尚處於建構這個預言的初始階段。雖然此預言逐步與劇情的主線結合，但它仍缺乏驅動戲劇向前發展的動力：雖然佛旦與艾兒妲對峙時態度強硬，但他最終還是坦然接受諸神將即將毀滅的命運；《年輕的齊格菲》第三幕第二景（1851 年版本），佛旦充分表現了他對此預言的被動態度。他在路旁等待路過的齊格菲，並鼓勵這個無所畏懼的少年繼續向前找尋布琳希德：

Das Feuer sieh, es kommt dir Keckem entgegen! — Sieh dort in der Höh! Gewahrst du das Licht? Es wächst der Schein, es schwillt die Gluth: sengende Wolken, wabernde Lohe, wälzen sich brennend und prasselnd herab: ein Lichtmeer leuchtet um dein Haupt, bald zehrt dich die fressende Gluth! — Jetzt lerne das Fürchten, oder lern' es nie! Hinein in das Feuer, wenn du es wagst: zieh hin, ich wehr' es dir nicht! [19]	看啊，這火焰正朝你逼近！—看看半空中！你可看到那團火光？它的光芒逐漸加大，它的火焰不斷膨脹：這滾滾流動的火海，劈哩啪啦的燒著：這個火海會圍繞著你的頭，它的光芒會吞噬你！—你現在可以學到畏懼的真義，否則你永遠再也學不到！你敢的話，就踏進這團火焰吧：往前走，我不會攔阻你的！

19 Wagner, *Der junge Siegfried*，劇本散文草稿，原稿保存於 NA，檔案編號 AII f1。Daniel Coren 與 Stewart Spencer 對這段文字各有不同的解讀。請參見 Coren, "The Text of Wagner's *Der junge Siegfried* and *Siegfried*"...; Spencer, "Zieh hin, ich kann dich nicht halten!"...。

佛旦的結語「我不會攔阻你的！」（ich wehr' es dir nicht!），表示其願意交出權力。此亦暗示，華格納當時處理此預言，仍持以單向性態度：佛旦欣然接受了諸神即將毀滅的預言，未曾試著違抗既定命運。這部份並沒有保留在最終版中，因華格納在接下來兩年中，又更動了此景的劇情。

四、佛旦與齊格菲的衝突（1852）

1852 年底，華格納已大致完成《指環》的劇本。為使劇情更具連貫性，他開始回顧、修改最早完成的《齊格菲之死》與《年輕的齊格菲》。1851 年，佛旦幽默地鼓勵路過的齊格菲，勇往直前去尋求睡美人布琳希德。但在 1852 年，華格納對這個場景有了很不同的看法：他增添了兩位角色碰面時的衝突氛圍，並更動了相遇後的結果。碰面時，佛旦首先對齊格菲說的話，與 1851 年版本相同：若齊格菲能喚醒布琳希德，那麼佛旦便自此失去力量。齊格菲的反應也和 1851 年版一樣，毫不在意。不過，華格納自此大幅更動劇情：在 1852 年版本中，佛旦面對這位少年漫不在乎的態度，大為震怒，他舉起神矛擋住齊格菲的去路。此修改版本，與《齊格菲》最終版大致無異。

這個激烈衝突場面，呈現出華格納重新審視此相遇場景，並強化了新劇情與全劇前半部份的連貫性。齊格菲之所以反抗佛旦的原因，並非單純源於佛旦肢體、語言上的威脅。更重要的是，他認為佛旦必定是「我父親的仇敵」（Meines Vaters Feind），[20] 也

20 Richard Wagner, *Der junge Siegfried*，從正式謄寫的詩體劇本初稿（erste Reinschrift des Textbuches，即 fair copy of the first verse draft）中淘汰後，另外獨立歸檔的稿子（ausgeschiedene Blätter，即 rejected pages），原稿保存於 NA，檔案編號 AII f3；亦請參見 WWV, 378。

就是斷碎齊格蒙（齊格菲的父親）之劍的人。這樣的認知，加強了現在成為《指環》全劇之歷史觀，讓齊格菲與他的上一代（即其父母在《女武神》中的情節），能夠互相連貫。此外，華格納於 1852 年回顧、修改這個場景，說明他擴充《指環》時，不只著意追求劇情上的連貫，並重新評估齊格菲在戲劇中的功能：1848 年時，齊格菲是全劇（即《齊格菲之死》）中唯一的主角，但此刻出現了佛旦，齊格菲的重要性因而大幅減弱。佛旦不但被提升為要角，並強化「諸神末日」這個預言。華格納在此 1852 年版本中，交代齊格菲的身世，使他與過去能夠更加緊密連結。但這樣的安排，不可避免地削弱齊格菲在 1848 年版本中獨為要角的優勢地位。依此角度看來，華格納利用擴充《指環》劇情的機會，重新考量、調整了各個角色在劇中的重要性。

在 1852 年的《年輕的齊格菲》中，佛旦與齊格菲相遇時的火爆衝突結局，顯示華格納在《指環》的擴展史上，持續關注「諸神末日」這個主題。他不但重新定義這個預言的意義及其戲劇上功能，更使其成為全劇劇情發展的推動力。這個現象於此景結尾處，尤其明顯。就在齊格菲的劍打斷佛旦的神矛後，佛旦留下一段言簡意賅的聲明：

Zieh hin! Ich kann dich nicht halten! —	往前走吧！我擋不住你了！—
(Dich leckende Lohe,	（竄動的火焰，
Loke's Heer,	火神洛格的大軍，
in Walhall seh' ich dich wieder!)[21]	我們會在瓦哈拉神殿再度相見。）

華格納把佛旦的挫敗與火神洛格（此時名為 Loke）扯上關係，代表在 1852 年的劇本裡，佛旦、齊格菲兩位角色間的衝突，已不

21 Wagner, *Der junge Siegfried*，從正式謄寫的詩體歌詞初稿中淘汰後，另外獨立歸檔的稿子，原稿保存於 NA，檔案編號 AII f3。

僅是純粹力量上的競賽，也是一場人、神間的較勁。且依結果可知，齊格菲能以人類的身分擊敗神。佛旦於結語提及洛格，預示諸神終將毀滅的事實：在瓦哈拉神殿的諸神們，在那一日來到時，將被洛格的烈火吞噬。以擴張後的《指環》為基礎來看，佛旦和齊格菲間的火爆衝突，意味「諸神末日」已不再是個遙遠、抽象的概念，如今，這個預言即將成真。華格納以相當戲劇化的方式，將這個訊息傳達給觀眾：視覺上，佛旦的長矛斷成兩半，乃以鮮明的形象，明確、具體地呈現其慘敗。佛旦亦已明白，他為改變艾兒妲的預言做的努力，已經失敗。

　　此場景的第一個修正版，出現在華格納為《年輕的齊格菲》整理出的第一份正式繕寫的劇本手稿（Reinschrift，即 fair copy）中。這份手稿並沒有標明日期，然而，根據拜魯特存放手稿檔案夾上的記載，約完成於 1851 年夏天，內容為前述佛旦與齊格菲相遇時相安無事的版本。1852 年，華格納把上述修改的劇情，直接寫在這份 1851 年草稿同一頁的旁邊空白處，並把原來（即 1851 年）的版本用筆劃去。其後，華格納在新的紙張上，重新謄抄一次 1852 年的修改內容，並把這幾頁放入這份草稿。原來刪改過的數頁草稿，則被抽出，另外保存。華格納在新抄錄的頁面上，大致保留另外單獨保存的幾頁內容，僅略微修改了佛旦的結語，以佛旦離去前對齊格菲所說的話「往前走吧！我擋不住你了！」（Zieh hin! Ich kann dich nicht halten!）結束。佛旦在這裡，沒有提到火神洛格。這個修正版，保留在《指環》最終版。

　　雖然華格納沒有在此景提到洛格，但並非意味他放棄了當初欲藉此傳達的訊息。實際上，他仍將這個相遇的火爆場面，視為「諸神末日」預言的具體表徵。十七年後，當時在劇本中被刪去

的洛格，以音樂的方式再現於此景。正當佛旦的長矛斷成兩截時，「諸神黃昏」（Götterdämmerung）這個主導動機在華格納的音樂草稿[22]中出現；當年看似被華格納捨棄的視覺訊息，轉化為聲音形象存在。

五、詞、曲相異的創作過程

華格納《指環》在詞、曲上交錯的創作過程，影響他修改「諸神末日」預言時採取的方式。承上述，這個預言在《齊格菲之死》的劇本中，有著極其不同的意涵。華格納創作《年輕的齊格菲》、《萊茵的黃金》與《女武神》時，此預言隨著劇本內容的擴充與結構、主題的改變，才逐漸發展成今日的樣貌。因此，1852 年底四部曲的劇本大致完成時，華格納必須回顧最早完成的《齊格菲之死》與《年輕的齊格菲》，並適度調整，方能使後來完成的《萊茵的黃金》與《女武神》，在劇情上能夠前後連貫。

因此，《指環》的文字創作，絕非線性向前的過程，而是不停地前瞻後顧地修改。如此的修改模式之所以可行，在於這段期間（1848-1852），華格納尚未被任何絕對不可更動的劇情所箝制。第一版的《指環》劇本於 1853 年出版，此時華格納還未開始草擬任何具連貫性的音樂。因此，1848 至 1853 年間，他還有空間嘗試不同的主題與結構，並在內容上做適當的前後修改，以取得作品整體在戲劇上的連貫性。

22 Richard Wagner, *Siegfried*，完整音樂草稿（Gesamtentwurf 或 Kompositionsskizze，即 complete music draft）。原稿保存於 NA，檔案編號 AIII c1。此景的這個動機保留在後來樂團版本及最終版的《齊格菲》總譜裡。

　　華格納創作音樂的過程，則採取另一種截然不同的途徑。他從《萊茵的黃金》開始，並依序完成全劇中各單劇的譜曲。因此，較早完成的音樂，便成為其後音樂創作的基礎。相較於他寫作劇本的習慣，華格納的作曲方式與順序，是漸進累積、堆疊而成的。這意味著，華格納寫作劇本之瞻前顧後的創作、修改模式已不可行。也就是說，華格納無法在更動了佛旦和艾兒妲的爭執（《年輕的齊格菲》第三幕第一景）的音樂後，而不回頭修改艾兒妲在《萊茵的黃金》（第四景）中首次出場的音樂：因為兩景都提及「諸神末日」這個預言，亦都使用「諸神黃昏」這在聲響上象徵諸神毀滅的主導動機。[23]

　　從華格納的作詞、作曲的習慣及手法來看，出現在《指環》後半部的主導動機之戲劇意涵，受限於之前出現的場景。此外，重要的歌詞（如「諸神毀滅」之預言場景）在配上音樂後，再回過頭大幅更動內容，幾乎是不可能的，因為這可能會導致已完成之文字及音樂部分，都要跟著修改。換言之，《指環》的音樂創作，在多種層面上，侷限了文字部份再被修改的空間。基於如此前提，審視華格納在《齊格菲》第三幕中，運用「諸神黃昏」主導動機，重現當年（1852）捨去的文字概念。若當年（1852）華格納採用兩角色和平共處、相安無事的版本，則於此運用這個動機，便可能造成戲劇與音樂上的不協調，亦即是華格納以作曲家的角度，必須大幅回顧、修改此景的局面。

　　華格納自己很清楚其音樂創作過程的累進模式，甚至曾在兩個場合中，對此評論。1854 年一月，他在寫給好友洛可（August

23　《萊茵的黃金》總譜於 1855 年底前完成；《齊格菲》總譜於 1871 年初之前完成。

Röckel）的信上說道：

> 完成的《萊茵的黃金》，是這般艱鉅且重要的工作；如你所知，
> 這讓我重拾自信。作品多處含藏著詩篇意圖的整體本質，唯有透
> 過音樂，才能清楚表達，我再次體認到這點：現在我再也不能單
> 看此劇的歌詞，而忽略音樂。我想，屆時能再和你討論這個作品，
> 現在單看其逐漸形成、盤根錯結的一致性：總譜裡，沒有一個小
> 節，不是自先前的動機發展而來。[24]

1855 年，在寫給李斯特（Franz Liszt）的信中，華格納對他線
性式的譜曲過程，有更加詳盡的敘述：

> 親愛的法蘭茲：這是……我修改過的《浮士德序曲》……當然，
> 我無法引入任何新動機，因為那勢必需要重新修改幾乎整部作品；
> 我所能做的，只有藉由一個更加豐富的終止式，稍稍拓展此曲意
> 境。[25]

從技術層面來看，華格納的主導動機，本質上就是一種累進
式的技巧。主導動機每次出現時，都會保有首次出現時的基礎旋
律與節奏架構，但這個動機會隨不同的戲劇場景，以不同的涵意
再現。以本文為例，音樂上，以「諸神黃昏」主導動機，代替佛
旦對火神洛格的描述，可見華格納以更細膩手法闡釋「諸神末日」
預言，並藉此突顯佛旦、齊格菲兩個角色針鋒相對的深層戲劇意
涵。換言之，華格納將過去以文字、視覺呈現的「諸神末日」，
轉化為聲響。

24　SB, VI, Hans-Joachim Bauer & Johannes Forner (eds.), Leipzig (Deutscher Verlag für Musik) 1986, 71-72；英譯本請參見 Stewart Spencer & Barry Millington, ed. and trans., *Selected Letters of Richard Wagner*, London (J. M. Dent & Sons) 1987, 310。筆者中譯。

25　SB, VI, 351-352；英譯本請參見 Francis Hueffer, ed. and trans., *Correspondences of Wagner and Liszt*, New York (Haskell House) 1969, vol. 2, 66-67。筆者中譯。

華格納以聲響取代視覺，乃非單純的「翻譯」；更精確地說，可將之視為「諸神末日」這個概念的轉化。承上述，華格納在1851至1852年創作、回顧《年輕的齊格菲》時，對「諸神末日」這個預言，做了意涵上的調整。這個情形也發生在同時期，他創作《萊茵的黃金》劇本時：艾兒妲警告佛旦，附在指環上的詛咒將為諸神帶來危難。其實這段警告文，乃源自1851年《年輕的齊格菲》中，艾兒妲與佛旦的爭執。在《萊茵的黃金》第四景的劇本散文草稿中，艾兒妲的警告透露出兩個訊息：附在指環上的詛咒，將帶來諸神的末日；佛旦「永遠無法消除附在其【指環】上的詛咒」（nimmer tilgst du den Fluch, der in ihm haftet）。[26] 艾兒妲甚至為諸神的末日訂下一個時間表：「末日逐漸向你們逼近，但若你不立刻放棄這個指環，這一刻很快就會來到」：

<div style="display:flex">

Weiche, Wodan, weiche! Dich mahn' ich zum eigenen Heil! Lass fahren den Reif: nimmer tilgst du den Fluch, der in ihm haftet: er weiht dich dem Verderben! [...] Schlimm steht's um euch Götter, wenn ihr Verträgen lügt; schlimmer um dich, wahrest du den Reif; langsam nahet euch ein Ende, doch in jähem Sturz ist es da, lässt du den Ring nicht los! [27]

放棄吧，佛旦，放棄吧！為了拯救你，我特來警告你！放棄指環：你永遠無法消除附在其上的詛咒：它會毀了你！……當你們諸神們背棄誓言，已夠糟了；若你保留這個指環，更不幸的事會發生；末日正逐漸向你們逼近，但你若不立刻放棄這個指環，這一刻很快就會來到！

</div>

當華格納將此景的劇本由散文草稿化為詩體歌詞時，簡化了艾兒妲對諸神的一連串指控。現在她給佛旦的警告，專注於附在指環上的詛咒。且最終版也保留了此模樣：

26 Richard Wagner, *Das Rheingold*，劇本散文草稿，原稿保存於 NA，檔案編號 AII g2。

27 Wagner, *Das Rheingold*，劇本散文草稿，原稿保存於 NA，檔案編號 AII g2。

Ein düstrer Tag	一個晦暗的日子
dämmert dem Göttern:	即將降臨於諸神：
in Schmach doch endet	若你不馬上放棄這個指環，
dein edles Geschlecht,	你們高貴的一族，
lässt du den Reif nicht los! [28]	將在恥辱中毀滅！

　　華格納雖然大刀闊斧地刪去艾兒妲之警告文字內容，但他為這個角色所譜寫的音樂，卻在此處創造關鍵時刻：「諸神黃昏」主導動機首次出現於此。[29] 當此動機再現於《齊格菲》第三幕第二景時，便可見到華格納藉由音樂上的反覆，來修飾「諸神末日」預言。在音樂、戲劇的角度上，現在華格納經由佛旦、齊格菲的火爆衝突，讓諸神末日具備一個特殊條件：諸神的毀滅關係到人、神之間的競爭，兩派人馬不再相容；齊格菲（人）必須以武力征服佛旦（神）。因此，這個主導動機的再現，賦予「諸神末日」更深一層意涵：神權的移交和諸神的毀滅，不可能和平進行。由此可見，在《指環》的創作過程中，華格納在文字（劇本）上，對「諸神末日」的預言，愈修改愈是力求精簡，似乎意在日後，藉此把詮釋這個主題的空間讓給音樂去發揮。從這兩個例子，我們也可以看到，華格納如何在劇作家與作曲家兩個身份之間游移轉換，更得以窺見他如何在詞、曲兩個創作過程中，運用相異特色來豐富其作品內容。

28 Richard Wagner, *Das Rheingold*，詩體歌詞初稿（Urschrift der Dichtung，即 first verse draft），原稿保存於NA，檔案編號 AII g3。達西對於這段話，從劇本散文草稿至詩體歌詞初稿的改動，有詳細的討論；請參見 Darcy, "'Everything that is, ends!': The Genesis and Meaning of the Erda Episode in *Das Rheingold*", 446。

29 Richard Wagner, *Das Rheingold*，完整音樂草稿，原稿保存於 NA，檔案編號 AIII a1。

結語

「諸神末日」這個預言，在此後十幾年的《指環》創作過程中，持續困擾著華格納。他對於該以悲觀或樂觀的角度來詮釋此主題，總是猶豫不決。此番躊躇的情況，即反映在修改「諸神黃昏」與「世界的繼承」（Welterbschaft）這兩個主導動機上。 甚至在譜寫《諸神的黃昏》總譜時，他仍遲遲無法決定動機之使用，以及總結《指環》的方式。

然而，這又是另一個故事了。

30 《指環》主導動機的名稱及譜例，請參見 Hans von Wolzogen, *Guide to the Music of Richard Wagner's Tetralogy: The Ring of the Nibelung. A Thematic Key*, trans. Nathan Haskell Dole, New York (Schirmer) 1895。

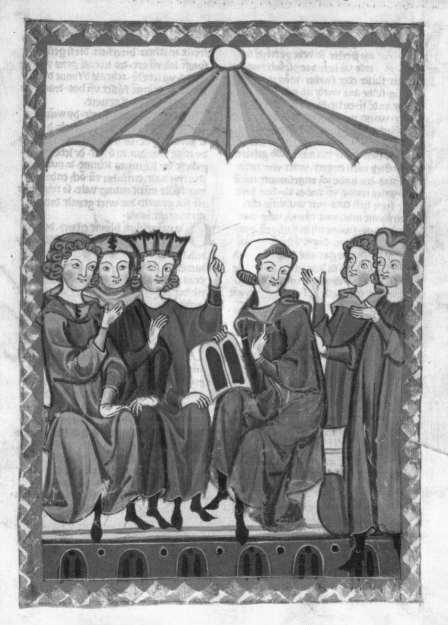

前頁左圖：

佛格懷德的華爾特（Walther von der Vogelweide, ca. 1170 - ca. 1230），出自《曼奈塞手抄歌本》（*Codex Manesse*，現藏於海德堡大學圖書館，館藏編號 Codex Palatinus germanicus 848），第 124 張正面。

前頁右圖：

史特拉斯堡的勾特弗利德（Gottfried von Straßburg, ? - ca. 1210），出自《曼奈塞手抄歌本》，第 364 張正面。

22. MAI 1872.

「我追求喜悅，卻喚醒苦痛」
─談華格納樂劇的語言：
觀察、描述、檢視

帕納格（Oswald Panagl）著

莊郁馨 譯

本文原名：

"Gehrt ich nach Wonne, weckt ich nur Weh" — Zur Sprache in den
Musikdramen Richard Wagners: Beobachtungen, Beschreibungen, Befunde

作者簡介：

帕納格（Oswald Panagl）1939 年十一月出生於維也納。於維也納大學（Universität Wien）就讀時，主修古典語言學、印歐語言學、東方語言學與德語文學，並於維也納音樂院（Musikhochschule Wien）修習聲樂。1966 年取得藝術歌曲與神劇演唱之藝術文憑，1968 年取得哲學博士學位。1976 年取得歷史比較與一般語言學教授資格。1976 年九月起，擔任薩爾茲堡大學（Universität Salzburg）一般與比較語言學教授。經常為歌劇演出（包括薩爾茲堡市立劇院、薩爾茲堡藝術節、維也納國家劇院、維也納國民劇院、拜魯特音樂節等）擔任學術顧問，並撰寫專文。1989 年起與薩爾茲堡藝術節合作，舉行藝術節學術研討會。2009 年十月退休，現任教於薩爾茲堡莫札特藝術大學（Kunstuniversität Mozarteum Salzburg）。

於藝術方面之重要研究領域為：語言與音樂、音樂戲劇質素、莫札特歌劇、華格納歌劇、理查‧史特勞斯之歌劇，以及劇本研究等等。在以上各領域皆有大量之文章與書籍出版，並經常應邀於不同場合演講相關議題。

譯者簡介：

莊郁馨，輔仁大學德語文學碩士、比較文學博士。

一、引言

　　關於華格納藝術語言的研究，近一個世紀以來，著述甚豐：相關評價走向兩極，擺盪在極端頌讚的興奮與惡意詆毀之間。本文作者近數十年來，持續以語言學家和文學研究者的角度，針對這位「詩人作曲家」[1] 的作品，進行描述與解釋。在以下各個章節裡，個人嘗試呈現本研究工作至今的成果。

二、仿古文體和復古的文字遺產 [2]

　　首先權舉兩個例子，顯示華格納使用古文的方式：或者循某個時下用語的字源學源流，回溯其古典意義；或者將某種表達，從僵化了的案牘用語，放回鮮活的日常用語之列。Witz（機智）一詞，是 wissen（知道）的古老抽象構詞：長久以來，意指「理解、聰穎」，切中「狡猾」（List）一詞表示「機靈」（Schlauheit）方面的意義。關於「才智、風趣」方面的意義，至十八世紀才發展出沿用至今的詞義：「詼諧、揶揄」。華格納使這個詞及其眾多派生詞的詞義轉變，穿越回古代，一致地意指機伶、聰明：「以明亮的<u>真知</u>我教你<u>靈巧</u>。」（Mit lichtem <u>Wissen</u> lehr ich dich <u>Witz</u>.）[3] 在《齊格菲》第一幕，迷魅如此說。稍後他又說：「我的<u>機智</u>夠我用」

1　更多相關論述請參見本論文作者著述的多篇論文：Ulrich Müller & Oswald Panagl, *Ring und Gral. Texte, Kommentare und Interpretationen,* Würzburg (Königshausen & Neumann) 2002。

2　Oswald Panagl, "Vermählen wollte der Magen Sippe dem Mann ohne Minne die Maid", in: Müller & Panagl, *Ring und Gral...*, 81-91.

3　【譯註】本文自華格納劇本舉例說明詩人作曲家華格納的語言藝術，為便於讀者對照，並能順利閱讀，在引用華格納劇本詩句時，以底線標示中文與德文相對應的字詞。

（mir genügt mein <u>Witz</u>），並在盤算一石二鳥之計時，用以簡短作結：「以<u>機靈</u>和 <u>狡猾</u>我贏得兩者」（mit <u>Witz</u> und <u>List</u> gewinn ich beides）。氣憤的巨人法索德，在《萊茵的黃金》第二景指責佛旦：「你更<u>睿智</u>，比起<u>聰明</u>的我們」（bist <u>weiser</u> du als <u>witzig</u> wir sind）；還有，流浪者在《齊格菲》第一幕，諷刺地對迷魅說：「你是智者中最<u>聰明</u>的，誰在聰明才智上與你並駕齊驅？」（Der <u>Witzigste</u> bist du unter den Weisen, wer käme dir an Klugheit gleich?）以致劇中幾乎見不到「詼諧、揶揄」的詞義。在《萊茵的黃金》第四景出現的這個派生詞：「應是某種<u>慧黠</u>，使我明智」（eine <u>Witzigung</u> wär's, die mich weise macht），也指向同方向的詞義。

　　名詞 Minne（求愛／愛情）屬於「顧念」（(ge)denken）的詞義根源，此意義也包含動詞「敦促」（mahnen）。這個流通在中古德文的詞，原本用在所有與「愛」相關的範疇，基於某種強調感官、性愛上的使用，這個詞自十五世紀起被視為猥褻，並逐漸避免使用，亦即被 Liebe（愛）一詞排擠。這個詞重新再被使用時，回復了不被質疑的詞義（例如「<u>愛情</u>歌者」（<u>Minne</u>sänger）），甚至完全立於崇高的意義層面上。在華格納的《指環》中，Minne（求愛）一詞再度回復從前的情理，與 Liebe（愛）一詞，存在著不易釐清的競爭關係，有時儼然以 Liebe（愛）的同義詞呈現，但有時仍可讓人認出其間的差異。在《萊茵的黃金》第一景，Liebesgier（愛之貪婪）與「他<u>求愛</u>的發情」（seiner <u>Minne</u> Brunst）並列，顯然是相同內容的措詞變化。以及在同一景，鑄造萊茵黃金的著名條件：「只有放棄<u>愛情力量</u>的人，只有驅除<u>愛情慾望</u>的人」（nur wer der <u>Minne</u> <u>Macht</u> versagt, nur wer der <u>Liebe</u> <u>Lust</u> verjagt），在此的選詞用字，與其說基於足以區辨的語義歧異，倒不如說是為了順應「押頭韻」的原

則。在《指環》以外，《崔斯坦與伊索德》[4] 第三幕裡，庫威那悲傷地說：「現在他躺在這兒，這愉快的人兒，沒人像他如此愛過、戀過。」（Hier liegt er nun, der wonnige Mann, der wie keiner geliebt und geminnt.）兩詞明顯在語意上近似，既使不完全一樣。此外尚有許多詞句也不容忽視，其中，Minne 的詞義，大多指向肉體感官上的範圍，例如在《女武神》第二幕，齊格琳德說：「因為她找到最歡愉的慾望，因為這男人全心熱愛她，他完全喚起了她的情慾」（da seligste Lust sie fand, da ganz sie minnte der Mann, der ganz ihr Minne geweckt）。

在此亦選取一些較簡短的例子，可看出華格納擬仿古文的才情：以 Friedel 意指「愛人」，彷彿真地來自於中古德文愛情詩的「破曉離別歌」一般。這個詞只使用在《萊茵的黃金》萊茵女兒的場景：「做我的愛人吧，你這貴婦般的孩子！」（Mein Friedel sei, du fräuliches Kind!）；「你自己找個愛人吧，找個你喜歡的」（Such dir ein Friedel, dem du gefällst）；以及在《諸神的黃昏》中：「如果這是你們的愛人，我樂意把牠留給你們這些開心的女士！」（Ist's euer Friedel, euch lustigen Frauen lass' ich ihn gern!）這些仿古的措詞絕非偶然：這些自然界的精靈，正適合古式的情調。做為基礎的動詞也不惶多讓，《諸神的黃昏》第一幕裡，關於齊格菲，古德倫如此推測：「世間最高貴的女士們早就愛著他了。」（der Erde holdeste Frauen friedeten längst ihn schon.）

下列這些詞特別罕見，因此，一直受到華格納批評者的強烈

4 【譯註】本文出自《崔斯坦與伊索德》劇本之中譯，主要參考自羅基敏譯，〈《崔斯坦與伊索德》劇本德中對照〉，羅基敏、梅樂亙（編），《愛之死 — 華格納的《崔斯坦與伊索德》》（修訂二版），台北（華滋）2014，7-99。

抨擊：Mißwende（乖舛的作為）、Wag（波浪滔滔的水）、Harst（前鋒）、queck（生動活潑）、freislich（恐怖的）和 glau（耀眼）。

在《女武神》開頭，齊格蒙對齊格琳德如是說，為自己想趕緊離開的念頭辯解。若懷疑這個複合詞也是仿古的新詞，則未免

| Mißwende folgt mir, wohin ich fliehe, | 乖舛跟著我，無論我往哪逃， |
| Mißwende naht mir, wo ich mich neige. | 乖舛接近我，在我俯身之處。 |

輕率：這個詞，其實在佛格懷德的華爾特[5]的詩作裡，已可見到，以及艾森巴赫的渥夫藍的《帝圖瑞爾》（Titurel）[6]中，也曾經使用，顯示這個複合詞出現在華格納作品中，是真正的復古。

在中古德文中，Wag 意指波浪滔滔的水，在《尼貝龍根之歌》（Nibelungenlied）中指的是多瑙河，例如「水流曾太過寬廣」（der wâc was in ze breit）；在水手的行話中，直到世紀之交，仍被用以表示河川淺處的水流湍急。一如期待，在《指環》中，這個詞出現在《萊茵的黃金》第一景：「熠熠金光在波浪滔滔的水中，神秘地從你手中溜走！」（Glühender Glanz entgleitet dir weihlich im Wag!）這個字或許也進入了萊茵女兒著名的唱詞 wagalaweia 中，如果我們不想持和溥拉維（Marcel Prawy）[7]一樣的看法，將它視為早期的、未被意識的達達主義語言的先驅。

5 【譯註】佛格懷德的華爾特（Walther von der Vogelweide），為德語中古文學重要人物，亦名列華格納《唐懷瑟》眾多愛情歌者行列。

6 【譯註】艾森巴赫的渥夫藍（Wolfram von Eschenbach），德語中古文學重要人物，亦為華格納《唐懷瑟》眾多愛情歌者之一，下文提及的《帝圖瑞爾》為未完成之殘篇，提供華格納寫作《帕西法爾》的靈感來源。

7 【譯註】溥拉維（Marcel Prawy），奧地利音樂學者、歌劇評論家，對二次世界大戰後奧地利音樂及歌劇推廣貢獻良多。

在《女武神》第一幕：「我們自追捕和<u>前鋒</u>歸來」（von Hetze und <u>Harst</u> kehrten wir heim）、「直到<u>前鋒</u>的矛和盾將我劈碎」（bis Speer und Schild im <u>Harst</u> mir zerhau'n），Harst（前鋒）一詞，是作戰團體的古式表達，可溯及軍旅的字根 heri。形容詞 queck，是「生動活潑的」，中古德文寫作 quec，在當代的語言使用中，queck 只存留在複合詞中，如 <u>Queck</u>silber（水銀）、er<u>quick</u>en（恢復精神）、<u>quick</u>lebendig（生龍活虎地），存留在英文中的相關語詞則是 quick（快）一詞。在《齊格菲》第二幕，華格納將一個字源學上的語言遊戲，帶進他的作品中：「用<u>活潑</u>的飲料使你<u>恢復精神</u>，我這愛操煩的人毫不猶豫。」（dich zu er<u>quick</u>en mit <u>queck</u>em Trank säumt' ich Sorgender nicht.）

Freislich 一詞，一派說法認為這完全是個人工詞，另一派則說它是增生的詞；兩種看法都不對：vreislich 或 vreisec [8] 是中古德文，意思是「恐怖的」，派生自 vreise（危險、驚恐、野蠻），vreisen 則派生為暴行，vreiser 派生為暴君。Freislich 一詞如此特殊的表達，正適合用來指《女武神》第三幕，布琳希德睡臥的岩居：「狂妄之徒才敢接近<u>恐怖</u>的岩石」（der frech sich wagte dem <u>freislichen</u> Felsen zu nahn）。最後談談 glau 這個詞：《萊茵的黃金》第一景，用在押頭韻的詞組「<u>光滑</u>又<u>耀眼</u>」（<u>glatt</u> und <u>glau</u>）中，意指「明亮耀眼的」，這個詞在古德文中，已經存在。在日常用語中，它至今都還是方言用詞；除此之外，它僅在文學作品中被使用；例如霍夫曼（E.T.A. Hoffmann）和朵絲特—蕙絲霍芙（Annette von Droste-Hülshoff）。

上述這個實例，已讓我們觸及一種曖昧難分的情況，難以

8 【譯註】f 與 v 發音相同。

區別口語的影響或文字的復古，常常只能逐一判斷。動詞 lugen 意為「看」，同樣地，talpen 是「重步行走」，例如《萊茵的黃金》第二景「穿越山谷，他們<u>重步</u>離開。」（Durch das Tal <u>talpen</u> sie hin）。jach 一詞，方言作 gach，是「驀地、突然」的意思，例如《萊茵的黃金》第三景：「請說，我該以哪個形體<u>立時</u>站在你面前？」（Bestimm, in welcher Gestalt soll ich <u>jach</u> vor dir stehn?）。還有具有擬聲效果的詞 Huie，意指「急性子、冒失鬼」，例如《齊格菲》第一幕：「我要怎麼領這個<u>冒失鬼</u>，前往法弗納的巢穴？」（Wie führ ich den <u>Huien</u> zu Fafners Nest?）

　　如今我們能夠再次理解 Kür（推選）（不是體育「自選動作」的意思）、Harm（悲慟）、Brünne（鎧甲）、Hort（寶藏）、Lohe（火焰）、Recke（英雄好漢）、Tann（森林）以及 Zähre（眼淚），甚至能再度使用這些詞，《指環》的功勞不小。至於 Mark（邊境）或 Gau（管轄區），會喚起我們較多不愉快的聯想，則是音樂之外的華格納接受中令人不太樂見的一個副作用。[9] 當然，Mark 和 Gau 這兩個詞無疑地也藉著地理名詞流傳，如奧地利的 Steiermark（施泰爾馬克邦）、薩爾茲堡邦的 Pinzgau（平次高縣），以及德國巴伐利亞邦的 Allgäu（阿果伊地區）；再者，使 Gau（管轄區）一詞起死回生、並擴充其意識形態，十九世紀末的青年運動和體操，並非不是幫兇。至於，古日耳曼語對布穀鳥的指稱 Gauch 一詞，後來演變為貶義詞，幾乎是侮辱人的用詞，則是莫名其妙地特指浮濫押頭韻的拜魯特軼聞：這個詞本有其語言歷史的傳統，在日常用語和純文學語言中都流通。

9 【譯註】對奧地利人而言，這兩個詞會聯想到希特勒的納粹統治。

　　還有一類詞義復古的特殊情況，已在前面討論 Witz（機智）一詞時提過，即一個如今常見的詞彙，卻以較古老的、有時是原始的意義被使用。這類實例不勝枚舉，礙於篇幅，在此僅能列舉少數幾個：tapfer 意指「有力的」，例如在《萊茵的黃金》第三景：「我一定用力地修理你」（tapfer gezwickt sollst du mir sein）；同一景的 hehlen 一詞，通常用來指「隱藏」：「這頂隱身頭盔是我自己想出來的」（den hehlenden Helm ersann ich mir selbst）；geziemen（應得的）也有「物質上屬於⋯」的意思；blöde（蠢）指涉理解事理的層面，如《女武神》第二幕：「誰能讓這個不明事理的人開眼界？」（Wer hellte den Blöden den Blick?）；taub（聾）則表示精神能力有限，接近呆笨、無聊，如《齊格菲》第一幕：「我寧願裝聾做啞」（gern bleib ich taub und dumm）。Tugend（美德）並非專屬人類的特質，也適用於事物，是動詞 taugen（用處、適合）的相近詞，在《女武神》第二幕意思也近似：「他取得這把寶劍的用處」（Seine Tugend nimmt er dem Schwert）。

　　一般常舉出下面這兩個動詞，視為華格納幾經推敲語言反思的代表：sprengen（迸發）是跳躍（springen），意思其實是引起因果關係的動詞「使⋯跳脫」，例如許多石塊在一次爆炸中「迸發」、許多水滴在噴灑時「飛濺」、賽馬「奔馳」。在《齊格菲》第三幕，主角威脅糾纏他的流浪者：「快說，否則我讓你跳開！」（drum sprich, sonst spreng ich dich fort!）；這個動詞用在人做為受詞的語境，意思是：「否則我叫你滾開！」

　　詞義復古特別經典的實例，是動詞 entzücken（喜悅）的特定用法。這個詞本義為「迅速取走、搶奪」，其實是 entziehen（取走）加強語義的變體！自中世紀神祕主義起，被「喜悅」轉注、

借用，軟化為較溫和的情緒表達。華格納在兩個地方，將這個已約定俗成的詞彙，再次導回它字源的原義。一處是一個「插入詩」（Schaltvers），在《諸神的黃昏》第二幕結尾：「**古德倫施展魔法，奪走了我的丈夫**」（Gutrune heißt der Zauber, der den Gatten mir <u>entzückt</u>）。在這裡，原初的語義和結構（奪走了我的）以及現代的意義內容（「施法」加間接受格）彼此堆疊：在一個用法之後，另一個用法才清晰明白。只有這個較古老的用意，才是《諸神的黃昏》第三幕，齊格菲問萊茵眾女兒的意思：「**妳們要奪走這個在我面前消失的毛茸茸傢伙？**」（<u>Entzücktet</u> ihr zu euch den zottigen Gesellen, der mir verschwand?）

限於篇幅，也只能提出幾個構詞學上引人注意的現象：根據語言領域的決疑法，拋開單一實例的侷限，並將之轉化為規則，才能從這些引述的文詞當中，看出某種類型或某種趨勢。在較古早的德語中，派生詞詞綴 -lich，還是複合詞的語義單元，männlich（男性的）其實是「具有男人的身體的」，後來，構成這個複合詞的第二部份，原本意指「身體、形體」的語義單元（例如 Leiche（屍體）和 Fron<u>leich</u>nam（聖體節）），才萎縮成詞後綴。華格納固然將許多字尾 -lich 的形容詞，作為派生詞使用，但於其中卻有許多引用自古文遺產和仿古新詞的例子。在此僅列舉一些出自《指環》的詞：neid<u>lich</u>（羨慕）、fräu<u>lich</u>（貴婦一般）、weih<u>lich</u>（神秘的）、güt<u>lich</u>（友好的）、wehr<u>lich</u>（防禦）、weid<u>lich</u>（非常）、magd<u>lich</u>（閨女的）、mord<u>lich</u>（可能致命的）、kühn<u>lich</u>（勇敢的）和 streit<u>lich</u>（好戰的）。

三、為詩意和戲劇質素服務的語言色彩

　　華格納使用復古文字，是要締造哪些詩意目的和藝術企圖
呢？究竟他只是求知慾旺盛的業餘人士或是也通曉相關研究的專
家？華格納對語言歷史有興趣、汲取知識、博覽相關學術文獻，
肯定有當時的學識水準，但對他來說，獲取實用和點狀的知識，
並不是為了學問本身。這些知識大多是現學現賣，有時甚至未
經思考便用來營造戲劇質素，有時在某段對話中用以塑造對比的
鮮明特徵，有時是為了某個復古文字自圓其說，或者用以藉由角
色名字的含意，賦予該角色特質並給予該角色任務。其中最有名
的是《帕西法爾》劇中主角名字的字源接收以及它引人注目的寫
法，它來自哥勒（Joseph von Görres）[10] 早已被推翻、東方主義式
的意義樣版。稱它是阿拉伯語的結合詞，是語言學上站不住腳的
說法，華格納卻以兩個面向的戲劇技巧使用著：他為「純潔傻
子」的造型準備了一個類語文學的基礎，同時藉由一趟「先父命
名」的騎士之旅，營造了異國的氛圍。在克林索的魔法花園中，
遍行各地的聖盃女使者昆德莉呼喚著這位年輕英雄時，她知道
他名字的由來：「我稱呼你，傻子純潔：Fal-parsi，稱呼你，純潔
傻子：Parsifal。如此呼喚，當他在阿拉伯國度辭世時，你的父親嘉歐
瑞念著兒子，他還在母親腹中，父親念著此名逝去。」（Dich nannt
ich, tör'ger Reiner: *Fal-parsi* - Dich reinen Toren: *Parsifal*. So rief, als in
arab'schem Land er verschied, dein Vater Gamuret dem Sohne zu, den er,
im Mutterschoß verschlossen, mit diesem Namen sterbend grüßte.）對於

10 【譯註】哥勒（Joseph von Görres），德國天主教作家，以《基督宗教神秘主義》
（*Christliche Mystik*）聞名，晚年與飛利浦（Georg Phillips）合著的《薩克森的永恆
猶太人與施瓦本的大公會議》（*Der ewige Jude in Sachsen und das Concil in Schwaben*,
1845），展現出他對亞洲文化的興趣與寬容。

那些責備他的假設魯莽無比的批評，華格納對專業說法的反應毫不在乎，可靠的資料顯示，他曾簡潔又務實地，對茱蒂・戈蒂耶（Judith Gautier）[11] 表示：「這些阿拉伯字真正是什麼意思，與我何干？而且我相信，在我未來的觀眾中，應該不會有那麼多東方學家。」

以下要討論一些例子，為具有通俗字源色彩的字詞以及詞義的細微差別 [12]，相對於前述促成意義、並推動劇情的角色名，顯得相形見絀。仔細審視這些詞，從現今的書寫觀點來看，這些詞在正字法上可謂特例，或可歸類為字詞通俗化源流的旁支，但卻完全不符合華格納時代的正確書寫原則。

（一）「他還辱罵，說我不為他鍛造！」（er schmählt doch, schmied ich ihm nicht!）

《齊格菲》第一幕一開始，侏儒迷魅惱怒他的鑄造工作。伴隨他工作的不是快活的短歌，卻是一再的叫喊：「強迫的操勞！漫無目的的辛苦！」（Zwangvolle Plage! Müh' ohne Zweck!）因為他知道，這把才鑄好的劍，到齊格菲手裡也不會通過檢驗：「他折成兩段扔了，彷彿我做的是小孩玩意兒！」（er knickt und schmeißt es entzwei,

11 【譯註】茱蒂・戈蒂耶（Judith Gautier），法國女詩人、歷史小說家，其父是法國十九世紀重要的詩人、作家、藝評家提奧菲・戈蒂耶（Pierre Jules Théophile Gautier）。她對東方學頗有研究，……中國與日本題材經常出現在她的作品中。1876年夏天與華格納過從甚密，兩人發展出簡短的一段情。

12 更多的相關數據資料及詮釋，請參見 Oswald Panagl, "Paretymologica Wagneriana", in: *Gering und doch von Herzen. Bernhard Forssmann zum 65. Geburtstag*, eds. Jürgen Habisreitinger, Robert Plath & Sabine Ziegler, Wiesbaden (Reichert) 1999, 215-223；以及 Oswald Panagl, "Richard Wagner als Sprachhistoriker. Linguistische Streiflichter auf seine musikdramatischen Texte", in: *Studia Celtica et Indogermanica (Festschrift Wolfgang Meid)*, eds. Peter Anreiter & Erzsébet Jerem, Budapest (Archaeolingua) 1999, 297-304。【譯註】「通俗字源學」（Paretymologie）尚未有通用的中文譯名，意指外來或陌生語詞轉化為較通俗用語的歷程，例如地名 Takau 經日本人轉化為漢字「高雄」，進而獲得中文讀音的過程。

als schüf' ich Kindergeschmeid'!）唯一可讓這位力大無窮的年輕人滿意的武器，是他父親齊格蒙的斷劍諾盾，但迷魅沒有能力接回斷劍：「我無法鑄接諾盾這把劍！」（und nicht kann ich's schweißen, Nothung das Schwert!）在這段絕望、發牢騷的獨白尾聲，這位毛躁的主人翁即將上台，侏儒再次說出自己絕望、遭逼迫的困境：「我只能笨拙地搥打，因為這男孩強烈要求一把劍：他折成兩段扔了，還辱罵，說我不為他鍛造！」（Ich tapp'r' und hämm're nur, weil der Knabe es heischt: er knickt und schmeißt es entzwei, und schmählt doch, schmied' ich ihm nicht!）

　　從現今的理解和字源學的角度來看，這個動詞的寫法頗引人注目，根據現代的辭典，它寫成 schmälen，意指「誹謗、謾罵」。在中古德語晚期，它寫成 smeln，中古民間德語則變化為 smalen 和 smelen，是形容詞 schmal 具有使役功能的派生詞（古德語和中古德語為 smal，英文為 small），意指「小、少」。前述「做小」的語義，逐漸轉化成負面的語義「貶損、責罵」，而詞義轉變前的語義，卻移植到新興詞彙上，亦即轉移到十五世紀起出現的派生詞 schmälern 上。至於詞根的音節多夾一個 h 的寫法，在十九世紀並不罕見，可從兩個層面來理解：首先是做為長母音的記號，正如今日德語詞彙 stehlen（偷竊）或 Mahl（正餐），在華格納的正宗寫法中，他會寫作 Spähne（碎屑）和 Frohn（勞役），重複母音來延長的例子則是 Loos（命運、籤）；或者，是在字詞通俗化的變遷過程中，連結了幾乎同義的動詞 schmähen（侮辱、誹謗）的語義；這個詞在新標準德語中，主要以名詞 Schmach（恥辱）及其派生形容詞 schmählich，使語義續存。在華格納《指環》的字彙中，這三個詞引人注意地經常出現，且合乎邏輯地相互連結。於是，Schmach 總是與 Schande（羞恥）連用，或與修飾語

303

niedrigst（最卑賤）或 wütend（憤懣）一起出現（參見《女武神》387 行、1248 行以下、746 行以下，《諸神的黃昏》1267 行）。這個至今仍流通的動詞只有單一意義，並且在《諸神的黃昏》第三幕中普遍使用：「我讓自己蒙受如此羞辱嗎？」（Lass' ich so mich schmähn?），以及《萊茵的黃金》第一景：「他不會鄙視黃金的首飾……」（Des Goldes Schmuck schmähte er nicht...）。形容詞使用得格外頻繁，無論是用在補語、謂語或副詞的位置，例如《女武神》第三幕：「永恆諸神恥辱的結局」（ein schmähliches Ende der Ewigen）；「我所違逆的事，有那麼羞恥，讓你如此羞辱式地懲罰我的違逆？」（War es so schmählich, was ich verbrach, daß mein Verbrechen so schmählich du strafst?）就整個派生樣式的細膩詞義而言，可以傳達豐富訊息的，主要是某些以固定的詞組搭配、一連出現多個此詞彙家族代表的段落。例如在與佛旦的激烈爭執中，佛莉卡控訴著：「要我在最卑賤的恥辱中受辱嗎……？」（Soll mich in Schmach der Niedrigste schmähn...?）不久之後，這位大神在布琳希德面前激動悲歎：「噢！神聖的恥辱！噢！羞恥的悲慟！」（O heilige Schmach! O schmählicher Harm!）以及，在《齊格菲》長大的結尾場景，布琳希德陷入失去神性的恐慌之中：「哀哉恥辱！羞恥的困境！」（Wehe der Schmach, der schmählichen Not!）在這種結合方式之外，作曲家華格納譜曲時，會修改劇作家華格納的用字，原本的語言遊戲會透過遣詞用字的改變被消解，觀察這些改變，也可以有所收獲。例如在《女武神》第二幕，佛旦在他長大的獨白結尾表明心跡，歌劇劇本作：「噢！諸神的恥辱！噢！羞恥的困境！」（O göttliche Schmach! O schmähliche Not!），但在譜為音樂時，該句卻改為：「噢！諸神的困境！醜陋的恥辱！」（O göttliche Not! Gräßliche Schmach!）

（二）「妳是什麼，是我意志盲目<u>揀選</u>的<u>選擇</u>？」（Was bist du, als meines Willens blind <u>wählende</u> <u>Kür</u>?）

　　《女武神》的劇名 *Die Walküre*，完全是按古文名詞 Wal（推選），結合另一個同義複合詞構成的。在齊格蒙第一幕長篇的敘述中，即提及意味深長的一句：「狂瀉的淚水如洪流，她哭泣地做出這個<u>決定</u>。」（Mit wilder Tränen Flut betroff sie weinend die <u>Wal</u>.）不久之後又一次：「女人並沒有放棄她的<u>抉擇</u>。」（Doch von der <u>Wal</u> wich nicht die Maid.）第二幕開始，佛旦差派他的女兒布琳希德，就是女武神（die <u>Walküre</u>），命令她：「為此，強健且迅速地騎去<u>決選之戰</u>吧！」（Drum rüstig und rasch reite zur <u>Wal</u>!）布琳希德向齊格蒙預示死訊的開始，宣告任務的同時，也解釋了自己的名字：「誰察覺到我，我就在<u>決戰</u>中<u>選</u>他來歸我。」（Wer mich gewahrt, zur <u>Wal</u> <u>kor</u> ich ihn mir.）在這一景裡，這個日耳曼語名詞 Wal，華格納有時用以指稱「殺戮戰場」（在古德語和中古德語中都作 wal，參見前面引文），有時則用以指稱古北方語的「殺戮成果」，亦即陣亡戰士的總稱（古北方語做 valr），經常在書中可見，wal 也會是固定元，與不同字詞組成複合詞。在布琳希德的預示裡，僅挑選以下幾句為例：「在<u>戰場</u>上，我只向高貴的人顯現」（Auf der <u>Walstatt</u> allein erschein' ich Edlen），「你隨我前往<u>瓦哈拉神殿</u>」（Nach <u>Walhall</u> folgst du mir）；於是齊格蒙反問：「在<u>瓦哈拉神殿大廳</u>，我只會找到<u>戰父</u>嗎？」（In <u>Walhalls</u> Saal <u>Walvater</u> find ich allein?）

　　關於這個 Wal 家族，已經談得夠多了，也還可以一直以這種方式談很久。在此要轉向討論作家偏離詞語固定常軌的幾個疑難之處，看作家只是大玩文字遊戲，或者有意重新起用較冷門的詞

義。以 Wal 這個古色古香的詞彙及其派生詞為例，第一個指向冷門語義的指標，即前文所述、預告死亡的段落：當布琳希德回答齊格蒙此行的目的：「往戰父那裡，他揀選了你，我帶領你去」（Zu Walvater, der dich gewählt, führ' ich dich）。在這裡，我們可以勉強說，華格納如此修辭，主要係為了滿足押頭韻的需求，下面的例子就值得我們嚴肅地思考。當佛旦將鍾愛卻不順從的女兒，從自己身旁趕走，先是要將她交給最好的男人時，他以這句話說明了他的狠心：「妳與戰父分開，他不允許為妳抉擇」（Von Walvater schiedest du - nicht wählen darf er für dich）。在這裡，與大神分開被用來說明大神缺乏「選擇的自由」。於此，要傳達某種內容的語言動機呼之欲出。透過佛旦對布琳希德的警告，華格納係採用這個詞民間字源的意義，可說非常可能；藉由警告，大神試圖排除之前所有與自己託付女武神任務的偏差：「哈，放肆的妳！妳要對我撒野？妳算什麼？就只是我意志盲目挑選的選擇？」（Ha, Freche du! Frevelst du mir? Was bist du, als meines Willens blind wählende Kür?）若參考華格納使用通俗字源的命名手法，這個宣告可看出「女武神」（Walküre）一詞「選擇」的詞義，詮釋者幾乎無可迴避。特別是其他也出現這個詞的段落，亦支持著這種看法。在此僅以先前提到的佛旦與佛莉卡的爭執為例，針對佛旦的聲稱：「女武神自由工作」（Die Walküre walte frei），佛莉卡以很好的理由反駁：「哪裡是！她只完成你的意志」（Nicht doch! Deinen Willen vollbringt sie allein）。[13]

綜歸上述：華格納《指環》其中一部作品的這位標題人物，

13 關於《齊格菲》相關段落的分析及詮釋，請參見 Oswald Panagl, ""Lustig im Leid sing' ich von Liebe". Siegfried — beim Wort genommen.", Programmheft Richard Wagner: Siegfried, Köln (Bühnen der Stadt Köln) 2002, 10-23。

顯然地，詩人作曲家有著兩種語言上的解釋。主要為源自古北方語 valkyrja，根據精密的字源學研究，Walküre（女武神）意為「決定死者的女性」（Totenwählerin）；例如：「我在<u>決戰</u>中<u>選</u>他來歸我」（zur <u>Wal</u> er<u>kör</u> ich ihn mir）。此外，至少還有其他幾處文句，提供了另一個民間字源的釋義[14]：在德語詞彙中孤立的名詞 Wal，被次要地附加在動詞 wählen（選擇）的詞彙家族裡，當時不一致的字詞寫法，讓二者可以輕易連結，並且也具有 Wal 一詞的詞義：「<u>揀選逝去的英雄才子</u>」（Auswahl toter Helden, Elite）。在作品早先的散文草稿中，佛旦的威嚇比較不是那麼清楚：「妳是誰，豈不是我<u>意志的</u>遊戲？」（Wer bist du, als meines <u>Willens</u> Spiel?）由此可見，華格納係在寫作劇本時，才發展出這個字詞之語言遊戲式的雙重意義。

（三）「……他已為新的<u>尋找</u>動身」（... hat er auf neue <u>Sucht</u> sich fortgeschwungen）：Sucht 一詞通俗字源的意義轉變

具有具體化傾向的「動詞性抽象名詞」，如 Tracht（背負）、Trift（驅使），以及其他難以一目了然的變化類型，如 Gift（毒）、Macht（權勢）、Geschichte（故事、歷史），這些詞原本都是陰性的抽象構詞，以詞後綴 -ti 結尾，屬於名詞派生詞最老的根源。在德語中，這類型的構詞早已不具派生的能力，只消一覽德語詞彙形態學[15]，即可看到，留存至今的這類詞的數目依舊可觀，有

14　關於某些僵硬或過時的表達之次要動機的過程，原則上可參見 Heike Olschansky, *Volksetymologie*, Tübingen (Niemeyer) 1996; Oswald Panagl, *Aspekte der Volksetymologie*, Innsbruck (Institut für Sprachwissenschaft der Universität) 1982。

15　Walter Henzen, *Deutsche Wortbildung*. 3. Auflage, Tübingen (Max Niemeyer) 1965; Wolfgang Fleischer, *Wortbildung der deutschen Gegenwartssprache*, Tübingen (Walter de Gruyter) 1971.

些還依舊清晰可見，如 Verlust（喪失）、Naht（近旁）、Glut（熾熱）、Notdurft（生活必需品）等，在華格納劇作的詞庫中，一些這類「字詞角落」（Wortnische）的案例，有時在功能上具備重要的任務。是以，Fahrt 一詞用在騎士旅程和使命的專業術語中，成為《羅恩格林》第一幕裡，羅恩格林一再重複的禁止發問內容裡的關鍵概念：「你永遠不能問，也不該有求知的煩惱，我的旅程打哪來，就如我的名字和出身！」（Nie sollst du mich befragen, noch Wissens Sorge tragen, woher ich kam der Fahrt, noch wie mein Nam' und Art!）Zucht（引導）一詞的古老價值概念，在《崔斯坦與伊索德》的劇情進行中，再度扮演重要的角色。第一幕裡，當伊索德透過崔斯坦的侍從庫威那，提醒前來迎娶的崔斯坦被他忽視的榮譽義務：「不可能，若沒有照一般規矩進行，如果沒有解決之前尚未和解的罪」（nicht mög es nach Zucht und Fug geschehen, empfing ich Sühne nicht zuvor für ungesühnte Schuld），「企求的忘懷與原諒，按照規矩，他之前……」（begehrte Vergessen und Vergeben nach Zucht und Fug er nicht zuvor...）。

表面上，Sucht（慾望）一詞與動詞 siechen（久病衰弱），及其形容詞 siech，屬於相同的派生模式，具有「動詞母音交替最弱」（schwundstufiger）的詞根，如 Flucht（逃竄）的動詞 fliehen（逃跑），Bucht（海灣）的動詞 biegen（彎曲）。在哥特語[16]中，saúhts 一詞與強變化動詞 siukan，同樣意指「生病、染疾」，應該都屬於這個古老的派生模式。在古德語中，siohhan 意指「生病、變得虛弱」，中古德語的 siechen 意指「生病、染病」，中古民間德語的 sîken 意指「患病」；在古德語之外，中古德語的 suht、中古民間

16 【譯註】一種古日耳曼語。

德語的 sucht 亦指「疾病」。相反地，這些動詞字尾變化都為弱變化，已經是次要的構詞。基本字詞 Sucht 在中古德語文字裡以及同樣的拼字寫法時，不僅是「疾病」的分類識別，並且也經常用在特殊疾病上，如瘟疫、麻瘋、熱病和暴怒。自十七世紀起，這個字逐漸式微，被 Krankheit、Siechtum、Seuche[17] 取而代之。它還會被使用的方式，除了 fallende Sucht（癲癇）一類的搭配外，主要還被用於常規的醫學複合詞，如 Schwind<u>sucht</u>（肺結核）、Tob<u>sucht</u>（癲狂症）、Gelb<u>sucht</u>（黃疸）、Wasser<u>sucht</u>（水腫）等等。這類複合詞還有更強烈的，如 Mond<u>sucht</u>（夜遊症）、Fett<u>sucht</u>（肥胖症）、Schlaf<u>sucht</u>（嗜睡症）、Bleich<u>sucht</u>（貧血症），或日常用語中的 Sehn<u>sucht</u>（渴望）及 Trunk<u>sucht</u>（酗酒），在這些字裡，複合詞的第二部份有了內在語義的轉變，帶有「過度的癖好，殷切地索求某物」的意涵。在現代語言使用中，這個意涵讓基本字詞 Sucht 重獲生機，有其特殊意義，指向「病態地依附於迷幻毒藥或麻醉劑」，例如 <u>Sucht</u>gift（成癮性毒藥）和 <u>Sucht</u>ler（成癮者）。早在十九世紀初期，比較不是那麼標籤式或負面意義的複合詞，如 Ehr<u>sucht</u>（沽名釣譽）、Genuß<u>sucht</u>（追求享受）、Putz<u>sucht</u>（打扮癖好）、Ruhm<u>sucht</u>（追逐名譽）、Herrsch<u>sucht</u>（權勢慾）有了附帶的詞義，因其詞尾部份 –sucht 與動詞 suchen（尋找）相關，結合了「追求、朝向某事走去」的細緻詞義。因此，像 Gefall<u>sucht</u>（招蜂引蝶）這樣的複合詞，原指「過度且病態地想討人喜歡」，後來經字詞通俗化的過程，轉變為「某人尋找樂趣」此意義的名詞化。這種通俗的詮釋模式，正好也適合理解據說是哲學家舒萊爾馬赫（Friedrich Schleiermacher）的一句話，至今仍常被引述：「<u>嫉</u>

309

17 【譯註】三者皆指疾病。

妒是一種熱情，以辛勤尋找，為我們造就痛苦）。」（Eifersucht ist eine Leidenschaft, die mit Eifer sucht, was uns Leiden schafft.）

　　上述這些複合詞顯示出華格納用詞的傾向，在《帕西法爾》劇本中，華格納卻顯然偏愛簡單的名詞。第一幕裡，受創傷折磨的聖盃王安佛塔斯被抬去入浴，以緩解痛苦，他呼喚騎士嘉旺（Gawan），騎士乙說明嘉旺不在場的原因：「主公！嘉旺並未逗留；因為他藥草的效力，無論多難獲取，但有著你的希望，他已為新的尋找動身。」（Herr! Gawan weilte nicht; da seines Heilkrauts Kraft, wie schwer er's auch errungen, doch deine Hoffnung trog, hat er auf neue Sucht sich fortgeschwungen.）此句的上下文完全排除了 Sucht 一詞「疾病、依賴性」的意義。Sucht 在此意為「尋找的行動、追求某物」，是名詞 Suche（尋找）的同義詞。

　　但還有另一個片段，也指向 Sucht 一詞通俗字源學的意義轉變，也就是當帕西法爾遇見魅惑女子昆德莉時，認知到自己的任務，抗拒情慾的誘惑。他想起自己在聖盃城堡的經歷，這時才認知到拯救和解決的源頭。在第二幕接下來的段落，他說：「噢！悽涼！所有救援一盡流逝！噢！塵世的幻象錯亂瘋癲：熱切尋找最高拯救，是去詛咒的源頭蒙受羞辱！」（Oh, Elend, aller Rettung Flucht! Oh, Weltenwahns Umnachten: in höchsten Heiles heißer Sucht nach der Verdammnis Quell zu schmachten!）經過仔細的語言學分析，文字脈絡也杜絕了此處出現的 Sucht 指向醫學上的意義。屬格 höchsten Heiles（最高拯救）與 Sucht 相關，是直接受格，看來最棘手的 nach（去、往）並不是由 Sucht 支配，而是介系詞單位，與其後的間接受格 der Verdammnis Quell（詛咒的源頭）一起，構成 zu schmachten（去蒙受羞辱）的不定式短語，在語法上連結了前面的

呼喊：Oh, Weltenwahns Umnachten（噢！塵世的幻象錯亂瘋癲）。瘋癲的是，熱切尋找最高拯救，卻在無意間、也是迫不得已地，去渴求詛咒的源頭。

相對的，也有個複合詞，其第二個詞義單元 -sucht，仍保存了古老的意義。第一幕接近尾聲，安佛塔斯長大的悲嘆中，這位受苦者想起儀式對目前處境的效用：「自己罪惡的血，大量、瘋狂地淌流，一定會再流回我身，注入這罪惡病的世界，以狂野的羞怯傾流。」（des eig'nen sündigen Blutes Gewell in wahnsinniger Flucht muß mir zurück dann fließen, in die Welt der <u>Sündensucht</u> mit wilder Scheu sich ergießen.）在這裡，與之前提及的「最神聖之血的源頭」（des heiligsten Blutes Quell）之所以形成對比，正因 die Welt der <u>Sündensucht</u>（罪惡病的世界）不是追求罪惡，卻是描繪因罪惡產生的苦痛。

在語言歷史上從屬於 Sucht 的詞，如 siech 等詞，華格納則以其古老詞義使用，有以下兩個出自《帕西法爾》劇本開頭的實例為證。當隨從將病人安佛塔斯抬往晨間藥浴時，有著這麼一句場景指示：「眾隨從立定，將<u>病床</u>放下」（Die Knappen halten an und stellen das <u>Siechbett</u> nieder）。之前不久，忠心的古內滿茨脫口哀嘆：「噢！哀哉！我情何以堪？這位血統傲人、戰功彪炳家族的大家長，看來成了<u>病魔</u>的奴僕！」（O weh! Wie trag ich's im Gemüte, in seiner Mannheit stolzer Blüte des siegreichsten Geschlechtes Herrn als seines <u>Siechtums</u> Knecht zu sehn!）

四、舊詞新義與修辭形式

（一）「崇高聖潔，勇敢也怯懦！」（Hehr und heil, kühn und feig!）：
詞的連接及其功能

　　以連接詞 und 連接二元的組合，在德語的日常用語當中，也扮演著重要的角色。當只有一個詞無法企及某種特質、某件事物實質，或某個對象時，可以透過某個複合詞、併用形容詞、或衍生子句，來精確表達或補充。除此之外，還可以使用連接詞 und，效果簡明扼要、精實幹練，並且可以隨意地、經常地使用。它的功能也相當多元：可以提升質感（太陽和溫暖）、營造集合（太陽和月亮），還可以表達對比（太陽和雨水）。

　　德語中有無數這類的修辭方法，藉由其語音特徵，來強調內容的上下文關係。形成語音修辭法的模式可以是具有相同的開頭音，或是具有相同的韻腳。兩種情形裡，「意義」的組合都與特定內容的相似有所呼應，無論這個相似是認同、拓展或對立。在此權舉幾個押頭韻的例子：Kind und Kegel（孩子和私生子）、Haus und Hof（屋舍和庭院）、dick und dünn（圓胖和削瘦）、Wind und Wetter（風和天氣）、Tür und Tor（家門和大門）、Land und Leute（疆土和人民）、Schutz und Schirm（保護和庇蔭）。這些詞組大多嵌在復古文字、通常也是俗諺的脈絡中，而有著「化石」的特質。押尾韻的變化也證實了這樣的印象：Dach und Fach（屋頂和嵌板）、Knall und Fall（聲響和墜落[18]）、（außer）Rand und Band（（掙脫）邊緣和繫帶[19]）、（in）Saus und Braus

18 【譯註】喻突然。

19 【譯註】喻過於激動無法自持。

（（沉浸於）發酵果汁和喧囂（裡）[20]），以及 Gut und Blut（財產和生命）。

華格納《崔斯坦》中的措辭，不論是否押韻，提供了這類修辭手法極其大量且可觀的豐富變化。由於形式上的優點以及功能的多樣，這類手法散見於全劇，特別在極富感情的段落（例如獨白、爭執及呼籲）裡，它們造就了哀訴、譴責、惱怒和驚慌失措的表達。如此，以最精簡的詞句，容納了性格特徵和事實情況，有時甚至指向弔詭的內容。

當布蘭甘妮在第一幕開頭，「極度驚慌，忙著安撫伊索德」（im äußersten Schreck um Isolde sich bemühend），她使用這些詞組，描述她女主人的精神渙散：「冷漠無聲」（kalt und stumm）、「蒼白無語」（bleich und schweigend）、「呆滯消沉」（starr und elend）。隨後伊索德「沮喪又憤怒」（mit verzweiflungsvoller Wutgebärde）地從她的立場交代前情，也是使用這種連結二元的模式：小舟「又小又破」（klein und arm），載著受傷的崔斯坦來到愛爾蘭，她「用神奇的膏藥和藥草煎汁」（mit Heilsalben und Balsamsaft）照顧他的傷口。他發誓向她「稱謝和輸誠」（Dank und Treue），事實上卻為他舅舅馬可王，向她求親 ——「偉大崇高，聲音宏亮」（heil und hehr, laut und hell），此時他已經「胸有成竹如何前去」（mit Steg und Wegen wohlbekannt）迎娶。

在接下來與崔斯坦的對話中，這位「極端激動地沉醉於他的樣貌」（mit furchtbarer Aufregung in seinen Anblick versunken）的女主角，將她的責備轉換成熟悉的詞組形式：他，崔斯坦，「偉大地，

20 【譯註】喻花天酒地。

崇高聖潔」（herrlich, heil und hehr）地站在人民面前。她曾「以手以口」（mit Hand und Mund）發下的誓言，她沒有實踐在化名坦崔斯的病人身上，那時他「蒼白虛弱」（siech und matt）地在她掌控中。但是，現在她要與馬可王「最好的臣子」（bester Knecht），為他贏得「王位和疆土」（Kron und Land）的那位，為了私人的罪咎同飲，對她而言，這意味著：同歸於盡。她再次「以輕微的不屑」（mit leisem Hohn）從崔斯坦的立場說話，並將自己讓給他的「主人和舅舅」（Mein Herr und Ohm），將她的「羞恥和侮辱」（Schand und Schmach）當作新婚的陪嫁。

第二幕裡，這對戀人的夜晚幽會，兩人興奮若狂的情感表達，提供了許多使用這種二元修辭手法的機會，在回顧的片刻，也在充分表達心醉神迷的時刻。於是，對比、平行表達、矛盾和重疊，或至少是進一步澄清，便置放在天秤的兩端：「遠與近」（Weit' und Nähe），「明晰與混亂」（hell und kraus），「真知與妄念」（Wiss' und Wahn），明顯並直接地與以下的用詞並立：「恨與哀訴」（Haß und Klage）、「頭與髮」（Haupt und Scheitel）、「寬闊且敞開」（weit und offen）或「光彩與亮光」（Glanz und Licht）、「榮耀與名譽」（Ehren und Ruhm）、「權力與利益」（Macht und Gewinn）。不過，這些詞組屬於迷惑人的日間表象世界尋常價值的反轉，因此，這些詞組都是負面的意義。在兩人初見面時的「我的與你的」（mein und dein）當中，兩個角色的個別界線漸漸模糊：文法意義上連接詞 und，拓展為更廣義的「連結」詞。

馬可王在他長大的哀訴獨白中，對崔斯坦如此明明白白、令人難以置信的背叛，表示失望，並努力尋思其中的意義。在這裡，這種連結二元的手法，用以表達馬可王失望的沉重，用以表

達實體和表象，或者至少是外觀。「榮耀與真正的教養」（Ehr und echte Art）、「名譽與榮耀，偉大與權力」（Ehr und Ruhm, Größ' und Macht）、「榮耀與帝國」（Ruhm und Reich）、「繼承與擁有」（Erb' und Eigen）、「宮中和民間」（Hof und Land），在這種魅力非凡的二元連結中，這些詞都落在正面意義的範圍。以「懇求和威脅」（Bitt' und Dräuen），不顧舅舅的「好說和歹說」（List und Güte）[21]，崔斯坦仍舊替舅舅踏上了迎親之旅。如今，欺騙的「意識和思緒」（Sinn und Hirn）錯亂了，因為在他情感最內在的領域「溫和並開放」（zart und offen）地受傷了。接下去是這對愛侶的訣別，當崔斯坦還未在與梅洛（Melot）的決鬥中求死之前，三次的「忠誠美好」（treu und hold）和「家與鄉」（Haus und Heim）完成一體，超越了這些詞彙的通俗理解，指向合一，是不再屬於這世上的。

正如上述，und 一詞在愛情幽會開始時，似乎即已偏離其文法上的單純軌道。在兩人對唱的核心，「愛情」（Liebe）一詞的意義範疇已觸及「死亡」（Tod）的面向。具有語言意識的華格納，藉由伊索德之口，首次道出「連接詞」的雙重意義：使這個單純的連接詞，獲得了存在面向的解釋。「但是我們的愛，不是叫崔斯坦與伊索德？這甜美的字眼：與，它所連結的，是愛的結盟，如果崔斯坦死去，它不就為死亡所毀？」（Doch unsre Liebe, heißt sie nicht Tristan und – Isolde? Dies süße Wörtlein: und, was es bindet, der Liebe Bund, wenn Tristan stürb, zerstört es nicht der Tod?）崔斯坦延續這個思考，立刻延伸下去：死亡或許可以終結崔斯坦的性命，卻無法損及他的愛情。伊索德緊隨在後，將自己的存在付諸同樣的行動：

21 【譯註】此詞組為本文譯者中譯。

「但，這個字：與，它如果被毀敗，會是如何？若伊索德自己的生命，沒有與崔斯坦同赴死亡？」（Doch dieses Wörtlein: und, wär es zerstört, wie anders als mit Isoldes eig'nem Leben wär Tristan der Tod gegeben?）[22] 一個可稱先驗愛情的想法，它抗拒一切現實的爭戰，在愛情對唱的結尾綻放，並持續到全劇解脫式的結束，在語言上，也在音樂上。

（二）「永不再醒轉、沒有瘋狂、可愛、追求的願望」（Nie-wieder-Erwachens wahnlos hold bewußter Wunsch）：藉由新詞形成意義

凡是讀報、並對影音媒體有所接觸的人，對這類型構詞都知之甚詳。暫時性的複合詞，或以連接符號組成的詞，通常稱作「暫時性表達」，用以描繪某個當前的事件，或當前最新的調查結果，因為現行詞彙尚未有可以套用、合適的專有名詞。因此，一般人為「羊圈的意外禍首」鑄造新詞「問題熊」（Problembär）。同樣，「樹木殺手」（Baummörder）也不是指森林蒙受的損失，卻是指危害人的樹木，經常是長在暗處、勾人絆人的枝椏。不過，不只是聳動報刊或廉價通俗小說的行話，會使用這類構詞。許多學術性的專門術語，或對於新科技的說明，都曾經是新語詞，這些詞當然不是曇花一現，由於持續的使用需求，使這些詞繼續留在流通的詞彙當中。

綜觀華格納的歌劇劇本，即使是語言學上的審視，也證實了《崔斯坦與伊索德》的特殊地位。若說這位詩人作曲家在他的浪漫歌劇中，相當地符合他時代的詩文境界，那麼，這位博學的作者，可說為《指環》重新發現文字復古的文學資產，並為古文重

22 亦請參見 Oswald Panagl, "Dieses Wörtlein und...", *Programmheft Salzburger Landestheater Tristan und Isolde*, Salzburg 2002。

新賦予生命；在《紐倫堡的名歌手》中，展現了他對紐倫堡詩人學校的深入研究；但在崔斯坦題材的論述世界中，華格納則以他特殊的見解獨樹一幟。華格納當然讀過中世紀史特拉斯堡的勾特弗利德（Gottfried von Straßburg）的同名敘事詩，但對他來說，那只是材料收集。[23] 他對這個作品的美學判斷證實是對的：基本上平庸、沒品味，配不上題材內蘊的偉大與其崇高的主題。

華格納使用新構成、尚未穩定的複合詞，來塑造角色，尤其是主角及其主觀處境，這些複合詞的數量不可謂不大。劇本、總譜和鋼琴縮譜裡，不時會出現不同的措詞。在慣常用法及隨興所至、不尋常的構詞之間，詩人自己也常搖擺不定。不過，有些實例卻以確定的形式出現，正是在這些實例上，新穎、不尋常的好處，讓他在美學接受的成就得以彰顯。二十世紀俄國形式主義的準則是「手法的藝術」，透過刻意違反流傳下來的發音、書寫及語法規則，挑戰閱聽人。凡是讀或聽到新穎、陌生的事物，習慣的例行理解模式不足以應付。人們必須完整、全面地投入文本及其訊息中，也要學習分辨名詞的變異，究竟是錯誤或刻意所為，以抵抗的途徑達到適切的理解。

這類文字的手段在時下的廣告中，並不陌生，譬如透過穿插其他表達元素，使字詞變得陌生，以確保廣告商品得到訴求對象更多的關注，例如：Braubart（實用的 brauchbar 的諧音）、Vierterlstunde（一刻鐘 Viertelstunde 的諧音）、Wollbehagen（愜意 Wohlbehagen 的諧音）。

23 【譯註】請參見羅基敏、梅樂亙（編），《愛之死 — 華格納的《崔斯坦與伊索德》》（修訂二版），台北（華滋）2014。

　　這類構詞手法已充份證實的詞例，都在戲劇質素顯著之處，亦即是在愛情二重唱或主角獨白的段落，可以直接想見。正是在忘我的情境裡，尋常的詞彙不敷使用，或是慣常用法無法表達情感的附加價值。相反的，第二線的角色，如男女侍從庫威那和布蘭甘妮，甚至是感情細膩的馬可王，也都是透過語言來形塑其特色，亦即是，他們的語言並未偏離常軌，就算做為「接受者」，也停留在不被誤解和為人熟識元素的範圍。

　　在第一幕結尾，這對情侶第一次擁抱時，對彼此說出這句：「逃離世界，只要有你／妳！」（Welten-entronnen du mir gewonnen!）這個新的、以連結線標記的複合詞，描寫一種狀態，是兩名主角初次意識到的。他們透過愛情藥酒，或說是對死亡的明確期待，切斷了世俗的束縛，但是未曾想過的「孤雙」感卻還未明確成為概念。

　　在第二幕裡，高亢的二重唱歡呼一開始即出現三個未穩定的新詞：「喜悅的歡呼！情慾的狂喜！」（Freude-Jauchzen! Lust-Entzücken!）讚嘆的正面感受節節升高，超越了不時以「與」（und）構成詞組的表達方式。在這段對唱的核心，則是「因喜悅而盲目」（wonn-erblindet），容允了兩個層面的意義：這對愛侶的目光「因喜悅而盲目」，或者目光打開了喜悅，因為「世界的光耀為之蒼白」（erbleicht die Welt mit ihrem Blenden）。

　　至於在布蘭甘妮的警示歌之前的「永不—再—醒轉」（Nie-wieder-Erwachen），雖然意指歡愛之夜的兩人聚首，但同時也已指向在真實生命之外的合一：為此才產生瀕臨絕境的經驗，一個「沒有瘋狂／可愛追求的願望」（wahnlos hold bewusster Wunsch）。這重解釋再延續到二重唱心醉神迷的尾聲，直到狩獵人馬進來，「荒

涼的白日」（der öde Tag）降臨。這對愛侶正剛剛交換了他們的存在、捨棄了自己的個別性：「妳伊索德，崔斯坦我，不再是伊索德！」（Du Isolde, Tristan ich, nicht mehr Isolde!）；「你崔斯坦，我伊索德，不再是崔斯坦！」（Du Tristan, Isolde ich, nicht mehr Tristan!）他們感受到的高潮「炙熱燃燒的胸膛／最高的愛情情慾！」（heiß erglühter Brust höchste Liebeslust!）卻被他們體驗為「永無休止，只知一事」（endlos ewig ein-bewusst）。由三個相同子音構成的三詞組合，匯入一個新詞，新詞指向更多的角度。ein- 這個元素可聯想到合一，也可聯想到獨一、個別，以及內在的。

第三幕，虛弱的崔斯坦長篇的獨白，也是實驗語言的好機會。他絕望的情形和他過度興奮的狀態，加上瀕死邊緣的迴光返照，一般的流通詞彙完全無法企及。「死亡喜悅的灰黯」（Todes-Wonne-Grauen），這個新詞表達出他需索伊索德的在場，使看似無法統合的對比，往一種靈魂的狀態凝練。在通俗的理解中，「喜悅」（Wonne）和「悲慘」（Grauen）是極端的對比，幾乎是矛盾。在崔斯坦渴求一死的狀態中，對比被揚棄，對立的兩個極端於是融合在新的一體之中。並且，當這位對生命感到厭倦的英雄，最後咒罵「可怕的藥酒」是他痛苦的源頭，他也認知到自己是締造痛苦的人：「出自父親的需要與母親的痛苦，出自愛情的眼淚自古至今，出自歡笑與哭泣，喜悅與受傷，我找到藥酒其百毒！」（Aus Vaters-Not und Mutter-Weh, aus Liebestränen eh und je, aus Lachen und Weinen, Wonnen und Wunden, hab' ich des Trankes Gifte gefunden!）最前面的兩個詞，是以兩個連結符號連結起來的，重新指向個人的命運，指向只此一次、且不能轉讓的命運：崔斯坦的父親在他出生前即過世，他母親生下他即離世；「痛苦」（Wehe）一詞因此開展出特殊的雙重意義。

伊索德的終曲裡，也有個特別強調圖像的複合詞。逝去的崔斯坦在她眼中愈顯光輝，並且她看見：「他懷愛意日益強大，星光圍繞將他高舉」（wie er minnig immer mächt'ger, Stern-umstrahlet hoch sich hebt）。這個獨創的新詞，再次指向前所未聞的事實：戀人由塵世的束縛飄然離去，他被眾星環繞，同時，如同希臘神話的說法，他也成了一顆星。

五、角色名稱的語言遊戲

前文曾述及華格納的創作過程，他改變了專有名詞通俗化的真正源頭，使之服膺於戲劇質素的目的。因此，源自中古德語的 Parzival（帕齊法爾），意為「穿透山谷」，如同法語 perce-neige（雪花蓮）實為「穿透冰雪」之意，艾森巴赫的渥夫藍改寫為 rehte enmitten durch 的形式，在訛傳的阿拉伯語解釋為「純全的愚人」。 在此，再由樂劇作品豐富的角色名稱中，舉出其他幾個實例：《女武神》裡，這位威松族的男主角，不能叫作「太平之口」（Friedmund），他想要是「擁有快樂」（Frohwalt），但卻必須稱自己「擁有痛苦」（Wehwalt）：「我只擁有痛苦。」（des Wehes waltet ich nur.）。直到他的雙胞胎妹妹認出他是「勝利之口」（Siegmund，齊格蒙），並如此稱呼他，他才獲得身份認同以及寶劍，而有「求勝的意志」（Siegeswillen）。渾丁（Hunding）的脅迫是帶著「狗群」（Hunde）飛撲而來；佛萊亞（Freia）被「釋放」（befreit）；「女武神」（Walküre）是佛旦「挑選的選擇」（wählende Kür），並且她們也「挑選」（kürt sich zur Wal）英雄。齊格菲（Siegfried）的名字意為「因勝利而平和」，他從古德倫

（Gutrune）的眼睛讀出「美好文字」（gute Runen）；狡猾的哈根（Hagen）酷似會刺人的山楂（Hagedorn）。從《帕西法爾》這齣慶典劇裡，在此列舉兩個著名的例子：在第二幕開頭，矛盾又複雜的角色昆德莉，她的主人克林索用了豐富的詞彙，喚來這位「無名無姓」的女子：「女魔頭，地獄玫瑰！妳從前叫黑落狄雅，還有呢？在那裡叫昆蒂吉雅，在這裡叫昆德莉」（Urteufelin, Höllenrose! Herodias warst du, und was noch? Gundryggia dort, Kundry hier）。對古內滿茨和眾聖盃騎士來說，她則主要是神祕的女使者，「以忠誠和幸福保護著信息」（der Botschaft pflegend mit Treu und Glück）。因此對華格納來說，這個名字有意義地與「消息」（Kunde）押韻，且相當神似：「哈！昆德莉在那邊。」（Ha! Kundry dort.）；「她會帶來重要的<u>消息</u>吧？」（Die bringt wohl wicht'ge <u>Kunde</u>?）第一幕開頭，眾騎士如此猜想著。古內滿茨稍後則說：「什麼時候一切都六神無主地停止，彷彿正在打仗的眾弟兄<u>受命</u>前往最遙遠的國度……」（Wann alles ratlos steht, wie kämpfenden Brüdern in fernste Länder <u>Kunde</u> sei zu entsenden ...）。在幾行詩過後他繼續說：「誰……疾衝飛奔回來，以忠誠和幸福保護著信息？」（Wer ... stürmt und fliegt zurück, der Botschaft pflegend mit Treu und Glück?）

赫爾采萊德（Herzeleide）這個名字，改寫自中古德語 Herzeloyde，她是帕西法爾的母親，她的名字表示她承受著喪夫及與兒子分離的痛苦。昆德莉在她第二幕長大的敘述中，對驚訝的帕西法爾說起他的童年，及其早年的冒險勁。原本，帕西法爾這孩子，是這位悲傷寡婦唯一的快樂：「痛苦（Leid）在心裡（Herzen），赫爾采萊德的心也能歡笑，當她眼前健壯的兒子將她的痛楚趕走！」（das Leid im Herzen, wie lachte da auch Herzeleide, als ihren Schmerzen zujauchzte ihrer Augen Weide!）待帕西法爾踏上旅途，不再回來，她

便重病致死：「痛苦打碎了她的心，於是，赫爾采萊德，逝去。」（ihr brach das Leid das Herz, und – Herzeleide – starb.）[24]

六、代替結語

華格納樂劇中，文字與音樂的關係，是個多層次的議題。《指環》中的音樂語言不時琢磨著文字表達，使語言訊息具有不同的含意，有時卻也懲處謊言，使謊言回歸語義上的真實。古魯柏（Gernot Gruber）和本論文作者共同進行的一份研究，探討《指環》中敘事方法和引導動機技巧的互補關係，即在較寬廣的框架中深究這個複雜、已累積充份論題的研究題旨。語言和音樂在原則上的相近，或語言和音樂根本上的重疊範圍，足以讓人提出好些論據，正因語言與音樂的相互配合，使這些論據相當顯而易見 。[25]

當然，關於華格納語言藝術的文學造詣，及其在語言史上的價值，都還不到蓋棺論定的時候。以上幾個章節嘗試展現出，這

24 關於《帕西法爾》的角色名請參見 Oswald Panagl, "Wie der Name, so die Art: Etymologisierende Wortspiele und individuelle Wesenszüge in Wagners *Parsifal*", in: Ulrich Müller & Oswald Panagl, *Ring und Gral. Texte, Kommentare und Interpretationen*, Würzburg (Königshausen & Neumann) 2002, 264-268。

25 Oswald Panagl, "Linguistik und Musikwissenschaft. Brückenschläge, Holzwege, 'falsche Freunde'", *Jahrbuch 6. Bayerische Akademie der Schönen Künste*, München (C.H. Beck) 1992, 214-220; "Sprache und Musik", in: *Der Turmbau zu Babel. Ursprung und Vielfalt von Sprache und Schrift. Ausstellungskatalog der Ausstellung in Schloß Eggenberg; Band II: Sprache*. ed. Wilfried Seipel, Wien (Kunsthistorisches Museum) 2003, 235-240; "Reden über Musik. Sprachliche Deutung und verbale Analyse als hermeneutisches Problem", *Text und Kontext. Theoriemodelle und methodische Verfahren im transdisziplinären Vergleich*. eds. Oswald Panagl & Ruth Wodak, Würzburg (Königshausen & Neumann) 2004, 243-265.

位詩人作曲家絕不是以輕率的天真寫出他的劇本，而是在當時研究的成果上，徹底探究德語詞彙。當然，有時也透過大膽的創新詞，使流通的詞彙一再被拓展、更見豐富。戲劇質素上的重要價值，以及他音樂戲劇創作力之密集網絡裡的互文關係，決定了動機與「推進力」。本論文作者認知自己躋身「頂級工藝」的行伍中，及時以梗概呈現長年鑽研華格納劇本語言造詣的研究，有意地省卻美學評斷和個人的主觀評價。本篇文章的目的僅願、也僅能在詮釋的腳步上，合宜地詮釋語言歷史的元素和賦予用詞媒介在功用上的成就。

　　書寫這份小論文時，個人一再認知到一個至今相關研究文獻的明顯缺陷。簡言之，一份與時俱進、包羅萬象，同時也符合華格納文學語言的完整呈現，至今仍付之闕如，因此也是迫切的需要。[26]

26　十九世紀末的出版品當中，有佛爾佐根（Hans von Wolzogen）辦的《拜魯特月刊》（*Bayreuther Blätter*），眾所皆知，各期各卷均以護教、聖徒記事般破題為其特色。《華格納手冊》（*Richard-Wagner-Handbuch*）中，〈戲劇中的語言形式〉（Die sprachliche Form der Dramen）一節，值得一讀，但主要只是提供概括性的說明，以生平為主，提供編年的資訊，並主要闡明劇本與總譜間的差異。以本論文討論的議題來看，即便是兩本最新的、為「華格納年」設計的大部頭參考文獻，也十分可惜：《華格納辭典》（*Wagner-Lexikon*）甚至收錄了「素食主義者」、「活體解剖」，還有納粹時期意識型態思想領袖「羅森貝克」（Alfred Rosenberg）這些關鍵辭，卻沒有一個辭條介紹華格納的語言。同樣的，新版《華格納手冊》（*Wagner-Handbuch*）中的條目〈詩人理查・華格納〉（作者 Cord-Friedrich Berghahn），闡明這位戲劇及散文作家的詩文出發點，還算恰適，但卻未處理此議題的語言學層面。

上圖：
佛突尼（Mariano Fortuny y de Madrazo, 1871-1949），《帕西法爾看到一隻天鵝，手張弓擬射箭》（*Parsifal avvista un cigno selvatico e si appresta a scagliargli una freccia con l'arco*），1898 年。原圖藏於威尼斯（Venezia）佛突尼宮（Palazzo Fortuny）。

右上：
佛突尼，《帕西法爾著騎士、手持聖矛，與古內滿茨一同啟程前往聖盃城堡，昆德莉跟隨其後》（*Parsifal, vestito da cavaliere e munito della sacra lancia, sale alla rocca del Gral accompagnato da Gurnemanz e seguito da Kundry*），無年代。原圖藏於威尼斯佛突尼宮。

右下：
佛突尼，《聖盃騎士抬著帝圖瑞爾棺木前往墓地》（*I Cavalieri del Gral trasportano verso la sepoltura il feretro su cui è distesa la salma di Titurel*），約 1895 年。原圖藏於威尼斯佛突尼宮。

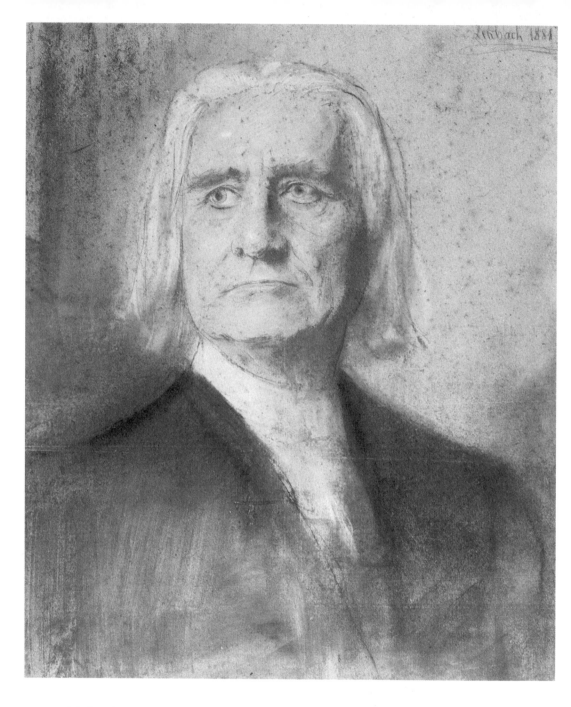

《李斯特》（*Franz Liszt*），1884 年，稜巴赫（Franz von Lenbach, 1836-1904）繪。

十九世紀法語文學
華格納風潮的開始 ——
以《羅恩格林》〈前奏曲〉之討論為例

洪力行

本文以作者之博士論文〈十九世紀法國文學界的華格納風潮（wagnérisme）—— 一個跨藝術研究的思考〉中相關內容為基礎，添補修訂而成。

作者簡介：
輔仁大學法語文學碩士，輔仁大學比較文學博士，現為輔仁大學天主教學術研究中心助理研究員，輔仁大學音樂系兼任助理教授，專長領域為天主教聖樂相關研究、文學與音樂跨藝術研究，法國文學與音樂，以及教育科技應用。近期研究方向包括法國天主教作曲家梅湘之聖樂作品，以及天主教聖樂早期在華傳播等。

深信我所聽到的作品（《羅恩格林》前奏曲、《唐懷瑟》序曲等等）傳達出最高的真實，我盡己所能、努力提升自己，以企及這些作品，為了理解，我汲取自身的所有最美好與深刻之處，將之重新賦予這些作品。

—— 普魯斯特（Marcel Proust），《追憶似水年華》（*A la reherche du temps perdu*）第二卷[1]

前言

　　從歷史文化的發展來看，十九世紀以來，德法兩國一直是彼此競爭、也彼此影響的歐洲兩大強權。十九世紀中期，華格納的音樂跨越萊茵河進入法國，進而在法國藝文界引起波瀾的情形，更是其中相當重要的影響研究個案。華格納創新的音樂手法與創作理念在法國引起了討論，他大膽的和聲使用、主導動機（Leitmotiv）的手法，以及總體藝術作品（Gesamtkunstwerk）的觀念，則影響不少音樂與文藝界人士，這種對他正反意見的討論一直持續至十九世紀末，並且延伸到二十世紀，逐漸形成所謂的華格納風潮。「華格納風潮」一字[2]，法文為「wagnérisme」，意為「由華格納在其作品中發展出來的一種美學，其特徵為富於技巧、和聲與配器方面的革新音樂語言，服膺於一種綜合了音樂、詩與形上學

1　Marcel Proust, *A l'ombre des jeunes filles en fleurs*, Paris (Bookking International) 1993, 252。本文引用之外文資料若無特別說明，均由筆者中譯。

2　由於此一概念涵蓋的層次甚廣，要以中文來討論此一現象時，頗難用一個譯名來完整涵括其意。從音樂層面來看，這個字或許可譯為追隨華格納音樂手法的「華格納風格」；從社會層面來說，是一種近乎「崇拜」（culte）的「華格納風潮」；華格納的理念在文學層次造成的影響，或許就姑且依循各種文學主義之習慣，可稱之為「華格納主義」。因此，在本文中亦會依論述需要，而以不同譯名來加以表示。

的獨特戲劇理念」；除此之外，「這種美學觀所造成的影響，所引起的迷戀與潮流」，亦在其字義涵蓋範圍之內。[3] 至於「wagnérisme」這個概念形成的起源，則可回溯至 1860 年代初期，並在十九世紀末達到極盛，且延續至今。[4] 此字最早於 1869 年見諸文獻資料，此時華格納仍然健在，亦是相當特殊的情況。[5]「華格納風潮」一字的產生，反映出華格納的作品為無窮盡的智性討論提供了一個論述場域，不論是批評他或為他辯護，均成就許多閱讀、書寫與理解華格納的可能。

　　本文內容即集中在此一風潮於法國形成的開始階段，即 1840 至 1860 年代的相關論述。本論文以跨藝術研究的觀點，重新審視這些與音樂作品第一手接觸所產生的文本。全文分為兩大主軸，其一為追溯華格納作品在十九世紀法國所受到的討論，由 1840 年代最初的討論開始，到 1860 年華格納在巴黎義大利劇院（Théâtre-Italien）演出三場音樂會後，所引發的相關討論為止，並以其中對《羅恩格林》〈前奏曲〉的討論為例，從歷時軸的分析角度，呈現法國華格納風潮論述的初期內容演變；其二係以「以文述樂」（verbal music）[6] 的角度，對這些文本進行分析與思考。

3　*Trésor de la langue française: Dictionnaire de la langue du XIX*[e] *et du XX*[e] *siècle (1789-1960)*, Vol. 17, Paris (Gallimard) 1994, 1383.

4　Erwin Koppen, "Wagnerism as Concept and Phenomenon", in: Ulrich Müller & Peter Wapnewski (eds.), *Wagner Handbook*, engl. trans. by John Deathridge, Cambridge and Massachusetts (Havard University Press) 1992, 343-344.

5　Koppen, "Wagnerism as Concept and Phenomenon", 343-344.

6　「以文述樂」中譯名出自羅基敏，〈以文述樂──白居易的《琵琶行》與劉鶚《老殘遊記》的〈明湖居聽書〉〉，《文話／文化音樂》，台北（高談文化）1999，55-76。關於「以文述樂」的定義討論詳見本文第三部分。

一、華格納與法國

1. 為何是法國？

　　十九世紀的巴黎已經發展成為一個人文薈萃之地，幾乎可說是當時所公認的歐洲藝術之都，在音樂史上亦然。不僅是華格納，其他許多法國之外的重要歌劇作曲家，如麥耶貝爾（Giacomo Meyerbeer【德】）、羅西尼（Gioachino Rossini,【義】）、董尼才第（Gaetano Donizetti【義】）、貝里尼（Vincenzo Bellini【義】），以及威爾第（Giuseppe Verdi【義】）等人，莫不爭相來到巴黎，尋求作品的認同，也各自獲得了程度不等的成功。換言之，十九世紀前半，歌劇重心不再是義大利，而是法國，德國歌劇則尚在起步中。

　　十九世紀上半葉的法國，不論在工業方面或是城市生活都有巨大的成長，純科學與應用科學方面，也大有長進。更重要的是，法國的社會正處於劇烈而尖銳的階級鬥爭，包括王室貴族、教會、布爾喬亞（la bourgeoisie），乃至於工人階級均在這種鬥爭中佔有一席之地，其中對於整個藝術發展最為關鍵的，莫過於布爾喬亞的逐漸得勢。這個時期的社會變革，反映在文學藝術中的，也就是浪漫主義（romantisme）的思潮。如果我們把焦點聚焦到音樂生活，特別是劇院的觀眾人口上，可以看到的是，布爾喬亞的品味逐漸地取代了貴族階級[7]，法語「大歌劇」（grand opéra）這個在十九世紀可說是最具影響力的嚴肅歌劇種類，也就是在這樣的背

7　詳細情形可參見 Steven Huebner, "Opera Audiences in Paris 1830-1870", in: *Music and Letters* 70.2 (1989), 206-225。但要注意的是 Huebner 特別指出，十九世紀的布爾喬亞（或譯有產階級、中產階級、資產階級，本書中選擇使用比較中性的音譯）實際上就財富、生活方式與文化品味方面而言，也是個別差異性很大的社會族群。

景之中發展出來。至於「大歌劇」一詞剛開始指的是 1820 年代末期，在巴黎的皇家劇院「大歌劇院」（Opéra）[8] 演出的作品之中，逐漸發展出一些共同的特性，也發展出一些成規，由於這些作品蔚為一時風尚，於是後來也用這個名詞來指稱這些作品。大歌劇的蓬勃發展，讓巴黎成為十九世紀歐洲的歌劇中心。對一個作曲家來說，在巴黎獲得成功，其他城市就有如囊中之物，華格納自然也不例外。

2. 華格納在法國

華格納一生中曾經數度造訪法國，但大多只是短期停留，只有二次停留時間較長，分別是 1839 年至 1842 年間，以及 1859 至 1861 年間。當華格納 1839 年第一次抵達法國時，只是一位完成了兩部歌劇的三十七歲作曲家，身上還帶著一部尚未完成的五幕歷史題材歌劇《黎恩濟》，希望能讓自己的作品在藝術之都巴黎獲得成功。在這三年中，他卻一再失望，為了謀生，只好去做一些諸如記譜、改編、校對的差事。1859 年九月十五日，華格納終於又嘗試定居巴黎。這時他已經有了更多的作品。他此行到巴黎的主要目的，是希望在巴黎歌劇院上演《唐懷瑟》，這將是華格納的作品第一次完整呈現在法國的歌劇舞台。在歌劇演出之前，華格納安排了三場他的作品選粹音樂會，先讓聽眾以音樂會形式接觸他的音樂，為《唐懷瑟》巴黎版預做準備。這三場音樂會分三天舉行，時間為 1860 年一月二十五日、二月一日與二月八日，地

8 巴黎歌劇院（Opéra）是巴黎最主要的歌劇院，因為政治事件的結果，其名稱也經歷了數度的變革。1821年八月十六日起，歌劇院座落於勒‧貝勒提耶街（rue Le Peletier）。此時的巴黎歌劇院的設備先進，舞台技術所營造出來的效果無人能及，而且有接近二千個座位，並以演出的豪華場面而著名，這也是讓作曲家趨之若鶩的一個原因。

點在凡達杜廳（Salle Ventadour）[9]。

　　整體而言，這幾場音樂會在巴黎的樂評與群眾之間引起極大的爭議，在這三場音樂會之中所累積下來的敵意與衝突，直到翌年的《唐懷瑟》演出時，完全爆發。依當時的習慣，《唐懷瑟》在巴黎歌劇院的演出以法文演唱。經過多次的排練，《唐懷瑟》巴黎版於1861年三月十三日在巴黎歌劇院正式演出，之後又分別於十八日及二十四日演出兩場。[10]

　　華格納自己也曾在文章中多次提及這次《唐懷瑟》的巴黎演出。他寫道，為了顧及當時歌劇院主要觀眾的觀賞習慣，劇院總監要求他在第二幕中間加上一段芭蕾，但是基於藝術考量，華格納只願意在第一幕的序曲之後，加上他原本就曾構想過的一段芭蕾，藉以呈現出維納斯山（Venusberg）的誘惑場景。如此一來讓賽馬俱樂部（Jockey Club）[11] 的成員極為惱怒，決定在《唐懷瑟》的演出時吹獵哨鬧場，使得華格納最後不得不在第三場演出之後，寫信給劇院經理取消自己作品的上演，並將之歸咎於賽馬俱樂部從中作梗的結果。儘管演出在三場之後中斷，《唐懷瑟》巴黎版可說是華格納音樂傳入法國的第一個討論高峰期。此次的演出失利，則讓華格納一生反法情緒高漲，自此不再考慮居留在法國這個傷心地。

9　凡達杜廳為喜歌劇院所建，自 1841 年起由義大利劇院進駐。

10　關於《唐懷瑟》巴黎版的討論，可參見 Carolyn Abbate, "The Parisian 'Venus' and the Paris *Tannhäuser*", in: JAMS 36/1 (1983), 73-123。

11　法國的賽馬俱樂部成立於 1833 年十一月十一日，其宗旨在於管理與發展賽馬運動，是當時所有巴黎社團中最為封閉的。由於成員皆為極右派的貴族人士，幾乎也都是巴黎歌劇院的固定訂位者。

二、法國的華格納風潮分期

如前所述，1840 至 60 年代裡，在法國還很難聽到華格納的音樂，如果以歌劇演出來看，甚至更要晚到 1890 年之後，才有經常的演出，此時華格納已經過世將近十年。因此，許多關於華格納的早期討論，其實是依賴在外地旅遊的作者的報導，或者根據作曲家本身的理論著作進行的。[12] 同時，十九世紀也是音樂美學真正開始發展的世紀，哲學家、作曲家，甚至文學家透過音樂來書寫個人的音樂美學觀點。在法國，華格納的音樂正好提供一個極佳的論述場域。再者，對於華格納的論述，仍然不脫對他批評或者為他辯護的兩極現象。[13] 當時參與討論的各方，不僅是音樂家與樂評，也包括文學界的重要人士。相對於音樂界（特別是樂評）抱持的懷疑與排斥態度 [14]，反倒是文學界人士從華格納的作品之中，看到新的藝術創造方向，對其音樂與理念表現出極高的興趣與接納。法國當代作曲家布列茲（Pierre Boulez）對此一現象亦曾表示，這些文學界人士對於華格納的接受，比起音樂界來說，更為重要。[15]

12 大致來說，1870 年之前，法國讀者能夠以法文讀到的華格納的理論性著作並不多，有以下幾種：一、華格納在期刊上發表的公開信：《未來的藝術作品》（*L'œuvre d'art de l'avenir*），刊載於 1860 年二月二十二日之《辯論報》（*Journal des débats*）；〈論音樂的信〉（Lettre sur la musique），1860 年九月十五日，收於《歌劇劇本四種》（*Quatre poèmes d'opéra*, 1861）之中。這兩封公開信的部分內容都在波德萊爾的專文中被引用。二、李斯特的專書。三、許赫（Edouard Schuré）的〈樂劇與華格納的作品〉（*Le drame musical et l'œuvre de M. Richard Wagner*），發表於《兩世界雜誌》（*Revue des deux mondes*），1869 年四月十五日。後來他以此為基礎，寫成了一本專著《樂劇》（*Le drame musical*, 1875）。

13 Carl Dahlhaus, *Les drames musicaux de Richard Wagner*, fren. trans. by Madelaine Renier, Liège (Pierre Mardaga) 1994, 7.

14 分別以法國作曲家兼樂評家白遼士（Hector Berlioz）與比利時樂評家費蒂斯（François-Joseph Fétis）為代表。

根據法國學者波費斯（Marcel Beaufils）的研究分析，華格納的音樂在法國文學界造成了兩波主要的潮流[16]：第一波潮流主要引入的作品是《唐懷瑟》與《羅恩格林》，最主要的見證人便是詩人波德萊爾（Charles Baudelaire）。引起第二波潮流的則是華格納走向總體藝術理念的樂劇作品[17]，如《崔斯坦與伊索德》、《紐倫堡的名歌手》、《尼貝龍根指環》與《帕西法爾》，同時對先前作品之討論也並未止歇，再加上 1876 年拜魯特音樂節的成立，真正將華格納的創作理念付諸實現，使得這一波潮流幾乎征服了所有的文學界人士，特別是象徵主義者（symbolistes）。這些相關論述主要發表於杜加丹（Edouard Dujardin）所創辦的《華格納雜誌》（Revue wagnérienne, 1885-1888）。

接下來我們要來看，1840 到 1861 年這段期間，華格納風潮產生的一些早期文本的實例。限於篇幅，本文僅挑選這些文章與《羅恩格林》〈前奏曲〉相關的部分來加以分析。

三、以文述樂 —
以《羅恩格林》〈前奏曲〉為例

在進入正式討論前，必須先提一個在跨藝術研究中討論文學與音樂關係的重要概念 —「以文述樂」。學者薛爾（Steven Paul

15 Pierre Boulez, "Le regard français? " in : Wolfgang Storch (ed.), *Les symbolistes et Richard Wagner*, Berlin (Edition Hentrich) 1991, 11.

16 Marcel Beaufils, *Wagner et le wagnérisme*, Paris (Aubier) 1980, 343.

17 關於華格納走向總體藝術理念的樂劇創作，中文之相關研究資料可參見：羅基敏、梅樂亙，《華格納‧《指環》‧拜魯特》，台北（高談）2006；羅基敏、梅樂亙（編），《愛之死 — 華格納的《崔斯坦與伊索德》》，台北（華滋）2014 修訂二版。

Scher）為致力耕耘文學與音樂跨藝術研究領域的重要人物。他在 1982 年的〈文學與音樂〉（Literature and Music）一文中，由研究對象的角度出發，界定了文學與音樂的三種互動方式：

1）音樂與文學（music and literature）：文字與音樂緊密相關的音樂作品，如：歌劇、藝術歌曲、神劇、清唱劇等等。

2）音樂中的文學（literature in music）：以音樂呈現文學作品，如交響詩、標題音樂等。

3）文學中的音樂（music in literature）：又可細分為從聲韻上模仿音樂效果的「文字音樂」（word music）、「借用音樂作品結構與技巧」以及「以文述樂」三類文學作品。[18] 其中，薛爾所謂的「以文述樂」，是指：

> 以文學手法（不論詩或散文）來呈現某段已存在或虛構的音樂：也就是任何以一段音樂作品為『主題』的詩文。除了用文字來貼近真實或虛構的樂譜之外，此類詩文也道出了音樂演出之特徵，或是對音樂的主觀回應。[19]

史坦利（Patricia Haas Stanley）則將薛爾的定義再加發揮，將以文述樂界定為「透過語法、意象、修辭手法或技術語彙，對一種特殊形式的音樂所做的文學召喚」。[20]

以下這些關於華格納音樂的引文大多具有此一特性，因此我們也會從以文述樂的角度來加以分析。例如華格納自己對於這段

18 Steven Paul Scher, "Literature and Music", in: Jean-Pierre Barricelli & Joseph Gibaldi (eds.), *Interrelations of Literature*, New York (MLA) 1982, 225-250.

19 Scher, "Literature and Music", 234.

20 請參見 Patricia Haas Stanley, "Verbal Music in Theory and Practice", in: *The Germanic Review* 52 (1977), 217。

音樂的說明文字，便是一段標準的「以文述樂」的例子：

> 從最初幾小節開始，等待著聖盃的孤獨虔誠者的靈魂，就投入無
> 窮空間之中。他看見一個奇怪的幻影漸漸成形。這幻影愈來愈清
> 晰，而天使的神奇隊伍將聖盃舉揚在中間，從他面前走過。神聖
> 隊伍走近了；上帝選民的心逐漸激動；它擴大、舒張，不可言喻
> 的希冀在他身上甦醒；他順從著一種漸強的至福，同時也愈來愈
> 接近那個明亮的幻影，而當聖盃終於出現在這支神聖隊伍中時，
> 他沈浸於一種心醉神迷的崇拜，彷彿整個世界突然之間消失了。
> 此時，聖盃降福於禱告的聖徒，將他祝聖為其騎士。隨後，炙熱
> 的火焰光芒漸次減弱；那一隊天使懷著神聖的喜悅，向著他們所
> 離去的大地微笑著，回到了高天之上。他們將聖盃留給純潔的人
> 類看守，神聖的漿液充盈了那些人的心，而莊嚴的隊伍消失於空
> 間深處，如同它從中出現時那般。[21]

這是華格納 1860 年巴黎音樂會節目單對《羅恩格林》〈前奏
曲〉之解說，可以看到華格納著重以故事性的劇情描述，來說明
樂曲的進展，並強調這段音樂欲表達的宗教意涵與形象。這段出
於作曲家的文字，也成為其他人理解這段音樂的一個重要基礎。

1. 李斯特論《羅恩格林》〈前奏曲〉

匈牙利鋼琴家兼作曲家李斯特（Franz Liszt）在音樂史上以其
出色的鋼琴演奏技巧而知名，在十九世紀的二、三０年代裡，他
以鋼琴大師的形象征服了歐洲各大城市的音樂廳與私人音樂沙龍。
四０年代裡，由於諸多因素，李斯特逐漸轉向指揮與作曲方面發
展，尤其在 1842 年接任威瑪音樂總監之後，他對該地的藝術文化

21 轉引自 "Le prélude de Lohengrin", *Revue wagnérienne*, Tome I: 1885-1886, Genève (Slatkine Reprints) 1993, 163-164。

發展有很大的貢獻。李斯特對於他認同的作曲家之作品，總是大為支持，不遺餘力地推廣，例如他一直非常支持白遼士的整體創作，對於華格納的友情協助，更是不在話下。兩人之間的魚雁往返，可說是這段友誼的最佳見證。

從他們在 1840 年代的地位來看，李斯特身為他的時代最受歡迎的音樂大師，本身亦擅長寫作樂評，因此處於推廣華格納音樂的有利位置。李斯特於 1844 年在德勒斯登欣賞到《黎恩濟》的演出，深受華格納的天才所感動，於是決心要在威瑪演出他的作品，並且致力於華格納音樂的演出與推廣。他於 1848 年先在威瑪演出了《唐懷瑟》〈序曲〉，隨後在 1849 年二月，便安排上演了《唐懷瑟》。[22] 之後，華格納在寫給李斯特的信件中，懇求他想辦法上演《羅恩格林》[23]，李斯特也真地不負所託，並且親自指揮《羅恩格林》於威瑪的首演，獲得成功。

除了為華格納的作品演出奔走之外，1849 年五月十八日，李斯特亦在《辯論報》（*Journal des débats*）發表一篇以法文撰寫 [24] 的專欄文章〈唐懷瑟〉（Le Tannhäuser），分析華格納的歌劇《唐懷瑟》，並由當時《辯論報》的主要撰稿人白遼士，為這篇文章

22　Ian Walker, *Franz Liszt, Vol. 2: The Weimar Years, 1848-1861*, New York (Cornell University Press) 1993, 112-113。以當時華格納正因參與革命遭到德勒斯登官方通緝的情況來看，李斯特不論在物質上或是推廣其藝術上的幫助，更是顯得彌足珍貴，而且也是華格納的音樂不致在德國遭到打壓的主要原因。

23　參見 1850 年四月二十一日華格納致李斯特信件。Richard Wagner & Franz Liszt, *Correspondances*, traduction française par L. Schmidt et J. Lacant, Paris (Gallimard) 1943, 57。

24　儘管李斯特出生於使用德語的匈牙利西部，德語也算是他的母語，但是他從十一歲前往巴黎開始，接受的便是法文教育，因此他大部分的文章與書信均是以法文撰寫。Alan Walker, *Franz Liszt, Vol. 1: The Virtuoso Years, 1811-1847*, New York (Cornell University Press) 1988, 13-14。

撰寫介紹的前言。[25] 儘管華格納之前在法國住過，也發表了一些文章，但仍然沒沒無聞。李斯特這篇文章是第一篇以法文書寫、正式向法國藝文界介紹華格納音樂的重要文章。後文將討論的法國詩人波德萊爾，很可能就是讀了這篇文章，才第一次接觸到華格納的作品與理念。之後，李斯特以這篇文章為基礎，加以增補改寫，另外加上一篇關於《羅恩格林》的論述文章，便成了《羅恩格林與唐懷瑟》（*Lohengrin et Tannhäuser*）一書，在 1851 年於萊比錫（Leipzig）出版。這本書同時也是法國讀者所能看到的最早一本討論華格納的法文專著，具有讓一般大眾在親身體驗華格納歌劇演出之前，先行預做準備的功用。[26]

李斯特先說明《羅恩格林》的〈前奏曲〉在整部作品中的作用：相較於《唐懷瑟》〈序曲〉，他認為《羅恩格林》的〈前奏曲〉較短（只有七十五小節），不像《唐懷瑟》〈序曲〉那般可當成自給自足的樂曲：「它只是一種魔法咒語，像是一種奧義的啟蒙，讓我們的心靈做好準備，來見證我們不熟悉、高於我們的塵世生命的事物」（64）[27]。接著，李斯特開始對這段音樂進行不同層次的描述。他先是用建築的形象來呈現這段音樂導奏的美妙之處，以一大段華麗的文字，來激發讀者對這幅畫面的想像：

> 這段導奏包含且揭露了在樂曲中一直存在、也一直被隱藏著的神

25　James S. Patty, "La Première Rencontre de Baudelaire avec Wagner (*Journal des Débats*, 18 mai 1849) ", in: *Bulletin-Baudelairien* 19/3 (1984), 71-84.

26　William Angus Moore, *The Significance of Late Nineteenth-century French Wagnérisme in the Relationship of Paul Dukas and Edouard Dujardin: A Study of Their Correspondence, Essays on Wagner, and Dukas's Opera »Ariane et Barbe-Bleue«*, Diss., Ann Arbor (UMI) 1986, 26.

27　以下李斯特的引文均出自 Franz Liszt, *Lohengrin & Tannhäuser de Richard Wagner*, Paris (Adef-Albatros) 1980 一書，直接或間接引文之後括弧內的數字為該引文之頁碼。

秘成分⋯⋯為了讓我們得知此一秘密不可言喻的力量，華格納首先對我們呈現聖地難以形容的美，住在這裡的上帝，為受壓迫者復仇，只向信徒要求愛與信仰。他將聖盃的奧秘告訴我們，讓我們眼中閃爍著不朽的木造神殿、芬芳的牆、金製的門、石棉欄柵、乳白石柱、貓眼石牆，而神殿的輝煌大門只有心靈崇高、雙手純潔的人才能靠近。它並不讓我們看見它那威嚴而真實的結構，卻好像是要遷就我們脆弱的感官，只讓我們先看到它在某種蔚藍的波光中反射出來，或者由某種虹色的雲再現出來。（64-65）

然後，李斯特再將這幅「神聖的畫面」與實際的音樂進行加以連結，從中加入技術性的語彙，來描述音樂的發展過程，及其效果是如何產生的。在指出這段音樂的配器、主題的同時，作者仍然緊緊扣住「神聖的建築」的形象，並藉由「亮度」的比喻，來讓讀者理解音樂中的強弱變化所形成的意義：

在一開始是一片寬闊沈靜的旋律，一片氤氳靉靆的天空，好讓神聖的畫面能藉以呈現在我們的俗眼之前；效果完全由分成八個不同聲部的小提琴奏出，在幾小節和弦之後，小提琴繼續在其音域的最高幾個音演奏。隨後，動機（motif）[28] 由最柔和的木管樂器接續演奏；隨著法國號和低音管的加入，也為小號和長號的出場鋪路，並由它們第四次重覆主旋律，其色彩耀眼輝煌，彷彿在這獨一無二的時刻，那神聖的建築發光了，燦爛輝煌，光芒四射，令人目眩。然而，一步步達到陽光強度的明亮閃光，卻迅速暗淡下來，猶如一道天際的微光。透明的雲氣再次合攏，景象漸漸消失在如同出現時一般的絢麗香氣之中，而樂曲則以

28 這八小節的音樂一般被稱為「聖盃動機」（le motif du Graal），請參見 Dahlhaus, *Les drames musicaux de Richard Wagner*, 52-53。

開頭的六小節結束，且變得更為空靈。由於樂團始終保持在甚弱（pianissimo），讓這首曲子想像的神秘特質變得特別明顯，而這種甚弱只有在銅管樂器使導奏的唯一主題的美妙線條閃耀的那個短暫時刻，稍有中斷過。這就是在聆聽這首卓絕的慢板（Adagio）時，最先呈現在我們激動的感覺之前的形象。（65-66）

邁納（Margaret Miner）指出，李斯特的解說同時具有兩個層次的功能：「它同時是樂曲解說，也是說明樂曲解說如何運作的一個比喻。」[29] 他大量地使用「我們」這個人稱代名詞，將自己與讀者／聽眾擺在同一個位置，引導讀者認同他的解說，接受他從這段音樂中感受到的「形象」。

在呈現這段音樂引起的「形象」之後，李斯特接著還嘗試要描述這段音樂引起的效果與感覺，儘管他也承認這是比較困難的。於是，他不得不借用但丁（Dante Alighieri）在《神曲》（*La Divina Commedia*, ca. 1306-1321）中描述天堂所用的「花的譬喻」來表達，將這段音樂引起的效果形容為「看見天堂中的神秘花朵」的情形：

> 這旋律先是像一朵單花瓣的花的脆弱、細長的花萼般地升起，之後繼續綻放為一個優美的開口，一片寬廣的和聲，它在其中伸起了結實的穗芒，而在一片如此不可觸知的細緻組織之中，從上方吹來的氣息讓薄紗鼓起；這些穗芒逐漸地融合了，以一種讓人感覺不出的方式消失於無形，直到他們變形為無可觸知的香味，彷彿像是來自義人居所的氣味般穿透我們。（66-67）

29 Margaret Ruth Miner, *Resonant Gaps: Between Baudelaire and Wagner*, Athens/GA (University of Georgia Press) 1995, 47.

值得注意的是，在這個借用而來的新比喻之中，李斯特將感官焦點由「聽覺」轉移到「視覺」與「嗅覺」之上，企圖藉由不同的感官反應，來傳達華格納音樂在聽者身上引起的效果。這種做法與十九世紀德國浪漫主義者喜用的「共感」（synesthésie）理論，頗有相通之處。[30]

在處理完序曲之後，李斯特改以宏觀的角度來審視這部作品，強調華格納音樂的結構性如何地改變了聽眾對於歌劇的認知，以及觀眾應該花費心智去「預習」或「研究」這個作品的重要性：

> 我們習以為常的歌劇，是由一些一個接一個齧合在某條情節線上的獨立樂曲所組成的，事先順從地準備好不去尋求這類樂曲的觀眾，在三幕之中跟隨著華格納深思熟慮、巧妙地驚人、富有詩意且充滿智慧的組合，將可發現一種獨特的趣味，他正是運用這種組合，透過幾個基本的樂句的方法，收緊了一個旋律的結，而成就了他的一整齣劇。這些樂句互相連接、交織在詩句周圍，所形成的深意具有一種最為動人的效果。但是，如果人們在演出時留下強烈印象之後，還想更清楚理解被如此強烈地表現出來的事物，還想研究這部類型如此新穎的作品的樂譜，他仍然會驚訝於作品所包含的、令人難以立即掌握的全部意圖和細膩之處。哪些偉大詩人的戲劇與史詩，不需經過長期研究，就能讓人窮究其義呢？（67-68）

30 「共感」或譯為「聯覺」、「通感」。這種文學性的共感覺描述在十九世紀歐洲文學中相當常見。薛爾將文學性的共感定義成：「將一種感官所感受到的實際或想像經驗，運用另一種感官的表述方式或語義概念來加以隱喻式地詩文化。」Steven Paul Scher, *Verbal Music in German Literature*, New Haven and London (Yale University Press) 1968, 166；關於「共感」在浪漫主義作家筆下的應用，亦可參考陳淑純，〈霍夫曼（E.T.A. Hoffmann）的樂論與文論之綜合研究〉，輔仁大學比較文學研究所博士論文，台北，2002，124-128 之相關討論。

　　李斯特很早就看出來，在華格納的音樂結構中，「主導動機」手法佔有的特殊地位。他在文章中多半是用「旋律」（mélodie）這個字眼來指稱這種手法，因為「主導動機」這個經常用來解釋華格納音樂手法的專門術語，在當時尚未出現[31]：

> 　華格納以完全出人意料的方式，運用一種方法，成功地擴大了音樂的統治權與意圖。他不滿於音樂能藉由喚起各種人類的情感而影響心靈的能力，於是他讓音樂來激發我們的觀念、訴諸我們的思想，召喚我們的反應，並賦予它一種道德和智性的意義……他以旋律描繪其人物的個性，以及他們主要的激情，每當這些旋律所表達的激情與感情有所發揮，它們就會在人聲或伴奏之中出現。這種系統性的持續，再加上一種安排的藝術，從中表現出心理、詩學、與哲學的概覽，即使對於那些不重視八分音符與十六分音符、將之視為純粹象形符號的人來說，這種安排的藝術也具有很令人好奇的興味。華格納強迫我們持久地運用沈思與記憶，僅憑這一點，他便將音樂的作用抽離了模糊感動的領域，讓其魅力增添了幾分精神的愉悅。透過這種方法，他使從一系列彼此不太相關的歌曲所輕易獲得的歡娛複雜化，他向觀眾要求一種特別的專注；但同時，他也準備了最為完美的情感，讓識者品嘗。（68-69）

　　李斯特在這段文字中，試圖先概略說明這些旋律的運作方式。他認為經由這些旋律的再現，加上聽眾的「專注」與「思考」，可以讓音樂產生一種「道德和智性的意義」，而非僅僅是被

31　最早使用「主導動機」一詞來指稱華格納音樂手法的是音樂史學者安布羅斯（A. W. Ambros），時間約為 1865 年。請參見 Arnold Whittall, "Leitmotif", *Grove Music Online. Oxford Music Online*. http://www.oxfordmusiconline.com/subscriber/article/grove/music/16360 (accessed 20 May 2013)。

動的「模糊感動」。值得一提的是，其中李斯特特別指出，華格納音樂中「安排的藝術」對於不諳音樂分析的人而言，仍然「具有很令人好奇的興味」，這或許正是華格納的音樂能夠吸引如此多文學界人士熱烈討論的原因之一。

至於這些「旋律」有何作用呢？李斯特進一步說明這些旋律：

> 他的旋律可說是觀念的擬人化；它們的重現道出了對白中並未清楚說出的情感；華格納正是以此向我們透露出心靈的所有秘密。……稍具重要性的情境與人物在音樂上都是透過旋律來表現的，這些旋律也成為固定的象徵。（69）

此外，李斯特認為這些旋律也不僅僅具有結構上的功能性：

> 由於這些旋律具有少見的優美，我們要對那些審視總譜只看其中八分音符與十六分音符之間的關係的人說，就算撇開這部歌劇的美妙劇本不看，它仍是第一流的作品。（69）[32]

因此，李斯特要強調的是，這些旋律就算抽離其所承載的意義，本身仍然具有絕對音樂的美感。

李斯特對華格納的音樂基本上是採取一種讚賞的角度，更可說是為之「辯護」[33]，在論述的過程中，李斯特強調華格納音

32　此處要補充的是，音樂學者達爾豪斯認為，華格納使用的主導動機手法，或者說是透過音樂傳達內在情節的重要主題，在《羅恩格林》這部作品中的使用仍是有限制的。華格納的主導動機手法要到《指環》的創作時才真正獲得最大的發揮。Dahlhaus, *Les drames musicaux de Richard Wagner*, 52。

33　布爾哲瓦（Jacques Bourgeois）便認為這本專著中的兩篇文章是「為《羅恩格林》與《唐懷瑟》的辯護」。請參見 Jacques Bourgeois, "préface", in: Franz Liszt, *Lohengrin & Tannhäuser de Richard Wagner*, Paris (Adef-Albatros) 1980, 13。

樂手法上如何成功地達成他想要的效果。由於李斯特本身也是參與這部作品首演的人，就音樂上，他對總譜做了第一手的分析，多次的排練經驗，也讓他對於這部作品的音樂效果有著極佳的掌握。以李斯特的音樂專業而言，他應可以在文章中使用更多的音樂術語，但他很可能顧及讀者的需要，因此並沒有這麼做，而以讀者最容易掌握的旋律與劇情來做為論述主軸。李斯特在行文之中經常使用比喻，這也是浪漫主義時期的音樂評論家常見的書寫方式。通常在一段音樂說明之後，李斯特會使用「好像」（comme）、「彷彿」（on dirait）之類的表達方式來建立其比喻，以幫助讀者理解，也召喚出讀者對於其討論的音樂，在形象與精神上的共鳴。這種解說與比喻並陳的書寫策略，是李斯特的一大特色，並在他對於《羅恩格林》〈前奏曲〉的分析文字當中，獲致最高的成就。

　　整體而言，李斯特能夠運用專業的音樂分析能力，並以散文式的文字風格，來表達出音樂的特色，成功地將華格納的音樂特色傳達給讀者。李斯特的這篇文章雖遠不如後來波德萊爾等人的文章獲得重視，卻是法文世界討論華格納音樂的一個文字源頭。該文作者身為華格納音樂詮釋者的身份，也具有某種的權威性，其中分析音樂的片段，亦成為往後的評論者喜歡引用的文字來源。

2. 香弗勒希論華格納

　　Jules-François-Félix Husson，筆名香弗勒希（Champfleury），今日亦多以這個筆名被認知。他是十九世紀法國文藝界的一位作家、評論家，亦是當時關於文學與藝術之「寫實主義」（réalisme）

論爭的主要人物之一。他大力支持當時受到保守力量抨擊的創新作家與藝術家，例如巴爾札克（Honoré de Balzac）、奈瓦爾（Gérard de Nerval）與庫爾貝（Gustave Courbet）等人。從今日觀之，他當時支持的藝術家在日後均獲得很高的評價，證明他的眼光確有獨到之處。1860 年一月，香弗勒希參加了一場華格納作品音樂會的演出。之後，他立即撰寫一篇文章，題名為〈理查・華格納〉（Richard Wagner），用以為所謂的「未來的音樂」[34] 辯護。這本十六頁的小冊子於 1860 年三月出版，題獻給他的好友小說家巴巴拉（Louis Charles Barbara）。這本小冊子乃是以致巴巴拉的書信體寫成，且以片段筆記隨想的方式來呈現，而不是對華格納作品的有系統分析或解說。

由於報章雜誌上經常說到華格納的音樂「缺乏旋律」，這點在他真正聽到華格納音樂之前，一直困擾著他。然而，這一切疑慮都在音符響起之後，得到了澄清。香弗勒希和大多數的聽眾一樣，是第一次聽到華格納管弦樂作品的現場演出，於是，他便從聽眾的反應來述說華格納的音樂獲得聽眾接納，絲毫不受到騙人樂評的惡意文章影響的情形：

> 序曲開始幾小節後，那些採敵意態度來批評，並以無能的嫉妒來欺騙群眾的可悲樂評人，就瞭解他們唯有逃跑一途，因為華格納

34 事實上，華格納本人並未說過自己的音樂是「未來的音樂」，在其理論著作《未來的藝術作品》（*Das Kunstwerk der Zukunft*, 1849）中，將這種藝術作品陳述為革新的音樂戲劇創作，在經過既有社會階級的必要改革之後，此一藝術作品將會成為在現代社會中，相對於古希臘戲劇更有力量的對等物。Barry Millington (ed.), *The Wagner Compendium*, London (Thames and Hudson) 1992, 231. 但是在法國經過報章雜誌在 1860 年代的一再渲染，「未來的音樂」已經成為華格納的標籤。例如福樓拜（Gustave Flaubert）在《成見字典》（*Dictionnaire des idées reçues*）當中，是這麼解釋「華格納」這個詞條的：「人們聽到他的名字便發出冷笑，然後開起未來的音樂的玩笑」。

受到激動群眾的熱烈掌聲，觀眾具有對美與公正的感受，他們感受到一種直達內心深處的感動，那是一位航海者剛剛才在音樂的波浪之中所發現的感受。（116）[35]

從這段文字開始，香弗勒希運用了一系列的海洋比喻。隨後，他把這個比喻推得更遠，並以此回應對華格納的音樂「沒有旋律」的批評：

沒有旋律，樂評們說。

華格納每一部歌劇的每一個片段就是一段廣垠而巨大的旋律，就像是海洋的景觀。（116）[36]

接著他才引用了節目單上華格納自己撰寫的解說（參見前文），並說道：「希望那些具有詩意心靈的人能夠重讀這幾行文字，為它們著上想像的旋律，那麼他們也許可以對於聖盃的深刻音樂感受略知一二」。（124）

儘管香弗勒希對於音樂算是內行，自己也能演奏樂器[37]，但是他對於自己要寫的內容具有相當的自覺，誠實地說他「並不想要為這些片段的每一首進行分析，而是要提出我從整體之中所獲得的全部感受」（115）。然而，他也不失自信地說道：「必須把訴說升降記號、調性、轉調、半音進行等等的工作留給樂評來操

35 香弗勒希的這篇文章轉引自 Charles Baudelaire, *Sur Richard Wagner, suivi de textes sur Richard Wagner par Nerval, Gautier et Champfleury*, ed. Robert Kopp, Paris (Les Belles Lettres) 1994 書後附錄之原文全文。

36 波德萊爾在他的詩集《惡之華》（*Les fleurs du mal*）當中的《音樂》（*La musique*, 1861）一詩中，也說「音樂有時像大海一般將我攫住」。而海洋的意象更是常與華格納的音樂結合。

37 Léon Guichard, *La musique et les lettres en France au temps du Wagnérisme*, Paris (Presses Universitaires de France) 1963, 269.

心。剩下來我要說的東西可有意思多了」。（122）香弗勒希心知，要用文字來描述華格納的音樂，他擁有的語言是有限的：

> 這些不成句子。
>
> 然而如果不用感官的類比，要如何將醉人聲音的神秘語言描繪傳達出來呢？（117）

這也是日後許多文學界人士在談論音樂時的主要疑問。香弗勒希所說的「感官的類比」，也是對此一問題的常見解決方式，我們在前一章中已經看過李斯特如何從聽覺轉向視覺、甚至嗅覺的聯想，來引起讀者對某段音樂的共鳴。

戈華（André Cœuroy）認為，香弗勒希對《羅恩格林》與《唐懷瑟》的分析可以說是一連串的格言警句（aphorismes）與簡短的筆記，雖不深入，但見證了一股誠摯的狂熱，並且關注的是，將華格納當成音樂家（而非理論家）來評價。[38] 他不像奈瓦爾或戈蒂耶（Théophile Gautier）那般，受限於報刊雜誌樂評的規格，雖然文章的基底仍然是為華格納辯護，但他選擇採用書信的方式，並且強調其書寫是非常個人的主觀印象，藉此避開了可能受到的質疑，從個人的感受出發，寫成一篇文學性的音樂筆記散文。也正由於他採用隨筆的方式撰文，許多關於華格納音樂的論點都是淺嘗即止，未能多加發揮，但在他文體風格獨特的小冊子中，已經可以看到法國作家書寫華格納音樂的一種新方式。

3. 白遼士論華格納

同樣是針對1860年的三場音樂會，法國作曲家白遼士亦在《辯論報》上發表了一篇樂評，後來收錄在他的樂評文集《穿越

38 André Coeuroy, *Wagner et l'esprit romantique*, Paris (Gallimard) 1965, 193.

歌聲》（A travers chants, 1862），題目名稱為〈理查・華格納的音樂會 ── 未來的音樂〉（Concerts de Richard Wagner ── la musique de l'avenir）。[39] 白遼士是法國十九世紀作曲家當中相當獨特的一位，常被視為崇尚創新的作曲家。他具有深厚的文學素養，在音樂創作上，其許多作品均反映出作曲家對「戲劇性」的追求。同時，他也擁有出色的文筆，是當時最知名的樂評人之一。因此，白遼士對於華格納作品的反應，相當值得分析。

白遼士在文章中一開始先是表示，透過這次音樂會，華格納終於有機會讓他的部分作品獲得聆聽的機會。但是他認為從歌劇作品中選出的片段，在脫離原本的框架之後，或多或少會有些損失，反倒是序曲以及管弦樂的導奏經由水準較高的音樂會樂團來演奏，則會更為燦爛輝煌。（321）接下來白遼士則表示，一般對於華格納的音樂，已經有太多的成見，「這便是為何我要根據個人感覺來談論華格納，而不去考量那些針對他所發表的各種意見的理由」（323）。

其中，《羅恩格林》的選曲受到白遼士的大力讚揚，特別是前奏曲：

在這部歌劇中取代了序曲的前奏曲（l'introduction），是華格納的創作中效果最動人者。我們可以用 < > 的圖形來獲得一些視覺上的概念。這實際上是一段巨大而緩慢的漸強，在達到了最高的音強之後，再依循相反的進行，回到它的起點，結束在一個讓人幾乎無法察覺的和諧低語之中……沒錯，其中沒有嚴格意義上的樂句，但是和聲的連接則具有旋律性、迷人，而且沒有任何時候

39 以下引文摘錄自 Hector Berlioz, A travers chants, ed. L. Guichard, Paris (Gründ) 1971。

會讓人失去興趣，儘管其漸強與漸弱均很緩慢。另外要提的是樂曲的配器絕妙，不論是在柔和的色調或是輝煌的色彩均是如此，而我們在接近結尾處會注意到，在其他聲部均為下行的情況下，有一低音聲部則一直以自然音階的方式上行，此一構思極為巧妙。此外，這首美妙的曲子之中沒有任何類型的刺耳之音；它美妙、和諧，同時也輝煌、強烈，響亮：對我而言，這是一首傑作。（326）

在這段描述中，相當有趣的是白遼士以「＜＞」這種表示漸強漸弱的音樂符號，來「視覺化」整首曲子的發展情形，幾乎可說是對這段音樂最為精簡的表述，與李斯特企圖呈現的「神聖畫面」，可說是對於同一段音樂的兩極化描述。再一次地，白遼士藉由敏銳的觀察，以技術性的語言呈現他描寫的那段音樂的特色。

整體而言，白遼士是從一位同儕作曲家兼樂評的角度，來評論華格納的作品演出。和李斯特比起來，他與華格納作品的距離較遠，李斯特同時是他所分析作品的指揮、演出者，而白遼士只是一位聽眾，在文章中，他也多次以音樂在聽者身上產生的效果，來發展他的論點。李斯特主要分析的對象是歌劇作品，白遼士則針對音樂會中的選曲。相較於李斯特的「辯護」，白遼士則發揮批判的精神，以他的標準，指出華格納音樂中的優劣得失。至於後半篇文章的討論，則讓人覺得白遼士用意不在批評華格納的理論和手法，而是在呈現他自己對於歌劇藝術的理念。[40] 除此之外，儘管他沒有明說，但從他在分析音樂的段落一再強調華格納音樂的「刺耳」之處，以及在文章後半段列舉的他所不認同的

40 Moore, "The Significance of Late Nineteenth-century French Wagnérisme...", 36.

做法，很容易就會讓讀者自行補白，將被批評者與批評者不屑的「未來的音樂」樂派劃上等號。

4. 波德萊爾論華格納

在尚未知悉波德萊爾曾經寫過關於華格納的論述文章之前，尼采（Friedrich Wilhelm Nietzsche）便曾經寫過「在波德萊爾身上有許多的華格納」（Il y a beaucoup de Wagner chez Baudelaire），以及「波德萊爾：一種沒有音樂的華格納」（Baudelaire: une espèce de Wagner sans musique）如此具有先見之明的句子。[41] 表面上看來，似乎沒有什麼外在的先決條件，可以拉近波德萊爾與華格納這兩個人之間的距離，他們一個是最典型的「巴黎」詩人，一個則是多次在巴黎受挫的外國音樂家；然而，兩人之間卻存在著一種精神上的聯繫。兩個文化背景如此不同的人，彼此之間能夠產生如此深刻的共鳴，這種例子實不多見，因此也引起相當多的研究者，將兩人的創作精神進行分析比較。波德萊爾對於華格納音樂之直接回應，亦即1861年四月一日發表於《歐洲雜誌》（*Revue européenne*）的〈理查・華格納與《唐懷瑟》在巴黎〉（Richard Wagner et *Tannhäuser* à Paris）一文，更成為法國討論華格納音樂的指標性文章。波德萊爾這篇文章不僅吸收前人對於華格納的論述重點，也結合自身的美學思想，更對華格納往後在法國的接受提出預言式的結論，宣告了文學華格納主義的正式開端。[42]

在這三場於義大利劇院演出的音樂會中，波德萊爾聆聽了華格納音樂選曲，深受感動。他熱切地向友人分享他的感動，但沒

41 參見 Robert Kopp, "Introduction", in: *Sur Richard Wagner*..., ix。

42 Koppen, "Wagnerism as Concept and Phenomenon", 344.

有獲得什麼迴響，甚至還遭到取笑，讓他不敢再提華格納。[43] 於是，他從另一個管道表達他的感動：在音樂會之後的 1860 年二月十七日，波德萊爾寄了一封沒有留下回信地址的信件給當時正在巴黎的華格納，向作曲家表達謝意（reconnaissance）[44]，因為他在音樂會中感受到「不曾體驗過的最高音樂享樂（jouissance）」。他在信中寫到，他的感受是「難以言喻的」，但是他還是試著要「表達」（traduire）出來。他覺得自己似乎「認得」此一音樂，經過一番思索之後，他理解了此一想法的由來，因為這音樂彷彿是「他的」。最先波德萊爾表示音樂的「宏偉」將他帶向一種「宗教的狂喜」，而「感官的愉悅」則彷彿讓他升上天際，或是將他捲入大海。他也提到，自己已經開始著手寫下關於《唐懷瑟》與《羅恩格林》選曲的思考，但是他也發現「要說出一切是不可能的」。[45]

波德萊爾本人也承認，他的音樂造詣並不高。也因此，在這篇文章中需要音樂上的分析時，他只好訴諸其他人的論述。這一點在相當程度上影響了他這篇文字的寫作策略。在這篇文章中，波德萊爾直接承認引用的文字來源有下列幾篇：(1) 華格納為《羅恩格林》序曲所寫的節目單；(2) 李斯特的《《羅恩格林》與《唐懷瑟》》專著[46]；(3) 華格納將自己的幾篇理論文字濃縮而成的〈論音樂的信〉（Lettre sur la musique）[47]；(4) 白遼士的華格納

43 Charles Baudelaire, *Correspondance*, I, Paris (Gallimard) 1973, 671.

44 值得注意的是，法文的「reconnaissance」一字同時同有「認同」之意。

45 Baudelaire, *Correspondance*, I, 672-674.

46 如前所述，這是法國讀者所能看到的最早一本討論華格納的專著，李斯特是以法文寫成，1851 於萊比錫出版。這本書具有為當時一般大眾做好體驗華格納歌劇演出做準備的功用。波德萊爾引用此文並不令人意外。

47 〈論音樂的信〉是法國在 1885 年以前僅有的關於華格納自述其美學思想的法文文章。

音樂會樂評； (5) 波德萊爾自己的《應合》（*Correspondances*）一詩。

其中第 (4) 項白遼士的樂評僅是用來引述音樂會當天在劇院的「風雨欲來」的情況，引用篇幅較短。事實上，緊接著這段文字之後的下一段的開頭，「華格納很大膽：他的音樂會曲目中既沒有器樂獨奏，也沒有歌曲，也沒有任何喜愛演奏名家的觀眾所鍾愛的炫技展現。只有一些合唱或交響樂的曲目」，亦是白遼士文章的間接引用[48]，但波德萊爾並未註明。

至於 (1) 與 (2) 則獲得波德萊爾的大量引用，特別是在文章的第一部份，波德萊爾藉由華格納與李斯特的引文、再加上他自己的描寫，對同一段音樂做出三種陳述，比較了包括他自己在內的三個不同書寫者，對於同一段音樂的不同「表達」（traductions）。儘管波德萊爾將這三段文字均視為「表達」，但這三種表達實際上是有層次上的差異的。華格納本人的文字是作曲家對這段音樂的「解說」；他在第一段中轉述聖盃的傳說：「《羅恩格林》序曲要表達的是聖盃在一群天使的護送下，回到聖盃騎士的山上的情形」；在第二段裡則將音樂具象化（「成型」、「更加清晰」）、空間化（「無窮的空間」）、視覺化與行動化（「隊伍」、「經過」、「走近」等等）。

至於李斯特在書寫同一段音樂時，則拉開距離分析華格納音樂的手法；如前所述，由於他熟悉華格納的作品，因此他的論述重點主要是針對樂譜的分析。他先從《唐懷瑟》談起，比較《羅恩格林》〈前奏曲〉和《唐懷瑟》〈序曲〉性質上的不同。他認

48 Berlioz, *A travers chants*, 323.

為較短的《羅恩格林》〈前奏曲〉具有某種「魔法配方」、某種「神秘啟蒙」的作用與效果。在第二段裡，他則用較為技術性的詞彙，再加上一些比喻的說法來描述音樂。第三段則加以引申，描繪這段音樂所引起的情感與感受。

相形之下，波德萊爾本身的書寫才真正是從聆聽者角度出發的表達，但他用更一般化、概念化的方式來表達同一段音樂，目的在於將這三個不同的表達之中的相似之處呈現出來：

> 我記得，從最初幾小節開始，我就感受到一種愉快的印象，那種幾乎所有好想像的人都曾在睡夢之中經驗過的印象。我感到自己從重力的鎖鏈中解脫，而我透過回憶，又重新獲得了在高處流轉的無比感官歡娛……。接著，我不由自主地流露出那種在絕對孤獨中、沈溺於巨大幻夢中的人的美妙狀態，但那是一種有著廣闊無垠的天際與一道寬廣擴散光芒的孤獨；除了無邊無際本身，再無任何裝飾。不久，我感受到一道更強烈的光芒，一種愈來愈強的光的亮度，速度快得連字典提供的所有細微字義變化，都不足以表現那種不斷增強的熱度與亮白。此時，我全然體認了靈魂在光明之域活動的意念，因感官歡娛和理解而狂喜的意念，在遠離自然世界的高空中翱翔。（444-445）[49]

音樂帶給波德萊爾的感受，是一種在幻夢狀態之中的感官交融。在李斯特的文章中已經出現過的「共感」理論，也經由 (5)《應合》這首十四行詩前八行的引用，在波德萊爾的文章中再次出現。不同的是，波德萊爾將「共感」看做一種全新的感覺方式，和一種神奇的感知能力，能在不同的事物之中，找到相似之

49　引自 Charles Baudelaire, *Œuvres complètes*, II, Paris (Gallimard) 1976。加底線者為波德萊爾法文原文中以斜體強調的字。

處，在看似無關的事物之間，發現其隱秘的關係。因此，在波德萊爾的身上，「共感」已經不止是一種修辭手段，而是其「應合論」創作理念之基礎。[50] 透過《應合》一詩的引用，波德萊爾將這首詩中自然萬物皆為相通、人與自然也能相通的美學觀導入，以解釋他透過華格納的音樂體驗到的精神享樂與印象。於是，他將自己的美學觀與華格納的音樂結合，同時也標誌了法國文學界對於華格納理論的移植與吸納的開端。[51]

　　整體而言，與之前書寫華格納的法國作家相較，波德萊爾這篇文章與眾不同之處，正在於他是站在「聆聽者」的角度，企圖將他從音樂獲得的感受，加以智性地探討。波德萊爾著眼於華格納音樂的結構性，表示：「對某些人來說，站在高處評斷一片風景的美，豈不是比走遍穿越這片風景的條條小徑更為方便嗎？」（456）邁納也指出，波德萊爾在文章中還運用各種不同的書寫技巧，例如斜體字、引文、擬人法、離題等等，來試圖拉近書寫與音樂之間的距離，儘管這個距離仍然是難以跨越的。[52] 上述這些特色，可以說讓波德萊爾的文章討論超出十九世紀一般樂評的範圍與層次，也成為法國華格納風潮之中，最具指標性的文章。

結語

　　本文從文學與音樂跨藝術研究的角度，來探討這些十九世紀書寫華格納的論樂文本範例，透過分析，我們看到，在這一系

50　劉波，〈〈應和〉與「應和論」〉，《外國文學研究》，2004 年第 3 期，7。

51　Eric Touya de Marenne, *La poièsis en question: les poètes français et Richard Wagne*, Diss., Ann Arbor (UMI) 2002, 66-67.

52　Miner, *Resonant Gaps: Between Baudelaire and Wagner*, 23-24.

列由法國作家、音樂家創作的文本反映出來的，正是華格納的音樂對十九世紀後半的法國文學界造成的重大影響。十九世紀歌劇在法國的發展乃以巴黎為中心，並在形式、演出與參與方面形成諸多成規。是以，當華格納滿懷希望，帶著革新的創作理念與作品，從德國前來巴黎尋求發展時，不論是個人或作品方面，都與當時的大環境格格不入。但為了追求藝術上的成功，作曲家仍然認為這是一條他必須勇於挑戰的道路。的確，他也遭遇了許多挫折，最後也不得不黯然離去，另謀出路。

但是，走這麼一遭並非毫無所獲，因為儘管華格納在法國受到的負面批評與爭議不斷，畢竟有少數獨具慧眼的音樂界與文學界人士，看到了其音樂的創新之處與未來性，並開始嘗試以書寫來理解他的理念與作品，逐漸帶起了風潮。在十九世紀後半，隨著華格納的音樂在歐洲的演出增多，特別是 1876 年拜魯特音樂節的成立，進而引發出更多的興趣與不同層次的書寫。這些理解音樂的嘗試也使得華格納對法國文學界的影響效應逐漸發酵，終於在《華格納雜誌》發行的年代達致高峰，展現在以不同形式爭鳴的各種文本實踐之中，且這股創作力一直延續到二十世紀，至今未休，但這又是另外一段故事了。

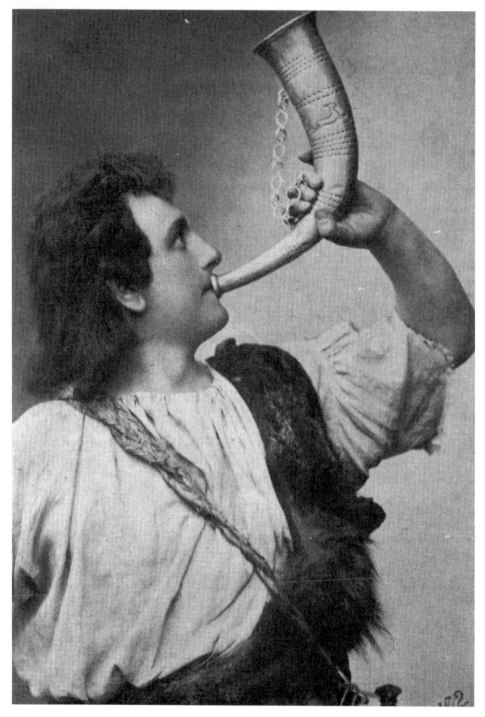

克勞斯（Ernst Kraus）飾唱齊格菲。年代不詳。

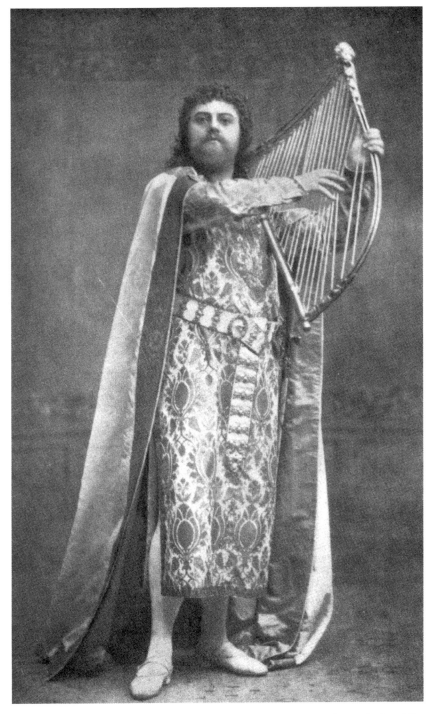

范戴克（Ernest van Dyck）飾唱唐懷瑟。年代不詳。

柯西瑪·華格納
（Cosima Wagner），
1900 年攝。

22. MAI 1872.

何謂「拜魯特風格」？

莫許（Stephan Mösch）著

羅基敏 譯

本文原名：

Was heißt "Bayreuther Stil"?

作者簡介：

莫許（Stephan Mösch），1964 年出生於拜魯特（Bayreuth）。曾就讀於柏林科技大學（Technische Universität Berlin）、柏林藝術大學（Universität der Künste Berlin）及斯圖加特音樂與表演藝術學院（Hochschule für Musik und Darstellende Kunst Stuttgart），先後主修音樂學、戲劇學、文學研究以及聲樂，求學期間曾獲得聲樂獎項，亦參與歌劇與音樂會演出，並於電台主持節目。2001 年於柏林科技大學取得博士學位，2008 年於拜魯特大學取得教授資格（Habilitation）。

1994 至 2013 年任歌劇專業雜誌《歌劇世界》（Opernwelt）主編，任職期間，大幅提昇該雜誌之專業度與知名度。2013 年秋天起，任卡斯魯厄音樂院（Hochschule für Musik Karlsruhe）音樂劇場教授。

莫許經常受邀於各大媒體演講、主持節目或發表專文，亦受邀參加音樂劇場學術會議發表論文，並經常擔任各式聲樂大賽之評審，為學界少有之兼具研究與實務專業之學者。其專長領域為音樂劇場美學、歷史與相關藝術領域實務，亦涵括文化政策、音樂與媒體。

譯者簡介：

羅基敏，德國海德堡大學音樂學博士，國立臺灣師範大學音樂系教授。

　　在有關拜魯特音樂節的討論裡，特別是在今年（2013）的華格納年，幾乎大部份都是很大的題目。談論著兩次世界大戰之前、之間或者之後的德國歷史，談政治如何影響甚至控制藝術。或者，現代些，談華格納世界的未來，或者，至少談談一個家族王朝史。至於具體地討論拜魯特的音樂或舞台演出實務的研究，過去和現在都少得讓人驚訝。本文嘗試要談的是，呈現很小的一段音樂節史，並且是關於演出的部份；亦即是音樂節史中的一小段「演出史」。

　　本文的主題是所謂的「拜魯特風格」（Bayreuther Stil）。這個風格主要為 1900 年左右的時間和演出實務，也就是柯西瑪‧華格納（Cosima Wagner）和其團隊主導音樂節的時代。嚴格來說，這個「拜魯特風格」和理查‧華格納只有很小的關係。當然，華格納對於風格與演出實務有過密集深刻的思考。

　　全文的進程是，首先將精簡交待華格納自己的一些思考、願望和未能實現的想法，只要它們和風格與演出實務相關。其次，會嘗試清楚呈現所謂「拜魯特風格」的舞台與音樂特質，並搭配一些當時的錄音，以資對照。這些錄音是一個完全陌生的世界，是一個時間的旅行。由這些 1900 年左右的話劇演員與歌者的聲音，我們會發現，在那時候，說與唱是多麼緊密地結合，我們也會發現，為什麼是如此。

　　許多人知道，十九世紀六Ｏ年代中葉，華格納為路德維希二世規劃了一個音樂學院的計劃。要說明的是，計劃裡包括了很多其他的東西，這裡只引用其中與歌唱相關的部份。這是一個宏

大、並且在許多方面都讓人驚訝的現代的思考遊戲。[1] 華格納多方面討論著音樂教育的細節，例如以下的想法：

— 要求學校要隨時自我評鑑；

— 加入夠資格的聲樂教師（華格納認為，與器樂教師相比，夠資格的聲樂教師很少）；

— 利用期末展演的公開音樂會宣傳；

— 加強個別課，去掉私人課（後者只會干擾聲樂學生在學校的學習）；

— 有意識地處理風格的不同以及品味的問題，特別是以保存歷史傳承的角度來看；

— 建立一個學院學報，做為專業問題的平台，也是學院自我檢視的工具；這個學報可說有著與華格納蔑視的媒體報導相對抗的效果。[2]

由今天高等教育的角度來看，十九世紀中葉就有這種動力，無疑地，很前進。

除了這個學院之外，華格納還希望有個模範舞台。他思考的模範舞台與學院的關係（兩個「原創德意志國家中心」[3]）是互動

1　1865 年七月，路德維希二世接受其所任命之委員會的建議，關閉舊的音樂院，華格納的規劃是要取代原音樂院。1867 年，畢羅（Hans von Bülow）任新成立音樂學校院長，教師包括孔內流斯（Peter Cornelius）、海伊（Julius Hey）、史密特（Friedrich Schmitt）以及波格斯（Heinrich Porges）等人。1892 年，音樂學校轉型為國王音樂學院，莫投（Felix Mottl）曾任該校校長。

2　Richard Wagner, "Bericht an Seine Majestät den König Ludwig II von Bayern über eine in München zu errichtende Musikschule", in: SuD VIII, 125-176.

3　Wagner, "Bericht an Seine Majestät den König Ludwig II...", 172。國族傳統與音樂實踐歷史傳統的交互作用，是華格納計畫的一個基本理念。達努瑟（Hermann Danuser）

的：重點在於，要面對尋找「國家級創作大師的新作」的挑戰，並加以克服。如此可以支持作曲家創作，並可以給予教育界新的刺激。具體而言：學院必須持續委託創作。獎品是在個自己能運作的節慶劇院裡有個「模範演出」。那裡將可以建立全國其他劇院機構的標準。[4]

多年以後，1877 年，華格納要和李斯特一起，在拜魯特建立一個風格養成學校。不過，因為沒有人報名，而未進行。華格納的想法是，就像他一向地不謙虛，一年裡有九個月在這裡學習，要學好幾年。試想，華格納思考的對象歌者，要如何處理這段漫長學習期間與他們劇院合約的問題？那時候，專門走華格納歌者的方向還很冒險，如果不說是大膽（十年後，一切就改觀了）。華格納在這裡討論的，也是互動：由德語劇目精選出的作品會導向他樂劇的特質，反之亦然。《拜魯特月刊》（Bayreuther Blätter）被視為是專業平台。但是，嘗試將拜魯特與同時代劇院活動脫勾，是不現實的。在一個新的、自律機構的框架裡，誕生新的、自律的藝術，並且成為與其他劇院世界的對照面，這只能是個願景。[5]

華格納只剩下最後一個可能，就是他自己在拜魯特的排練（眾所周知，只有兩次：1876 年的《指環》與 1882 年的《帕西法爾》），

將它放在十九世紀作者演講傳統的脈絡裡討論，請參見 Hermann Danuser, *Musikalische Interpretation*, Neues Handbuch der Musikwissenschaft 11, Laaber (Laaber) 1992, 29-30，此處見 30。

4 Wagner, "Bericht an Seine Majestät den König Ludwig II...", 173.

5 直至今日都還是如此，就算是很小的細節，拜魯特的運作亦相當難以不顧其他劇院的時程，例如為了合唱團和管弦樂團之故，必須配合其他歌劇院的休館時間。

嘗試「建立一個理想的音樂戲劇風格」。[6] 這個舉動的後面要求著，排練他的作品係為別的作品建立樣式，經由此獲得的風格能逐漸有效地成為學派。

我們也可以誇張地說：華格納想要掃除當時劇院本質的許多習慣。他為了自己的作品做這些事。經由這些模範的演出，可以回頭影響其他作曲家作品的演出。

現在談一些有意思，卻很少被注意的事：華格納在排練他的作品時，是有彈性的。對他而言，一個再現的可靠的客體性（作者的影響）在其次，重要的是，戲劇的各個要素要有正確的關係。

至此，已有一些決定性的重點：華格納視文本性與演出性為一種彈性關係。演出的設備為作品的一部份，對於兩者之間的搭配，華格納一直有新的觀點。有些東西在手稿裡很清楚地被標示，華格納卻在排練時，有所改變。他絕不是不容爭辯的（例如《帕西法爾》中在高處的合唱團、第二幕終曲的昆德莉）。值得注意的是，這個現象也出現在他人生的終點時，出現在排練《帕西法爾》時；在大家的認知裡，通常會以為，《帕西法爾》是一個極端封閉的作品概念。類似的情形也發生在年邁的威爾第（Giuseppe Verdi）與理查·史特勞斯（Richard Strauss）身上：他們都在年長時，在手稿完成後，於排練時，還做許多改變，只是這些多半都不會在付印的樂譜裡出現，例如《達芙妮》（Daphne）。

6 Carl Friedrich Glasenapp, *Chronik der Juli- und Augusttage 1882*；引用自 Martina Srocke, *Richard Wagner als Regisseur*, München & Salzburg (Katzbichler) 1988, 93。

就文本性與演出性的彈性關係來看，華格納與他同行們，並無本質上的不同，但卻和他在拜魯特的藝術承繼者，亦即是「拜魯特風格」，有著本質上的差異。前面提到，這個所謂的「拜魯特風格」是在華格納過世後出現的，它意謂著正確性的時刻，卻和一個沒有彈性的、依作者指示的處理結合，對華格納而言，這是陌生的。「拜魯特風格」帶有對準確度的要求，卻靠著一個脫離實務的抽象性維持。這個抽象性讓華格納的解碼式的嘗試，走向相反的方向，亦即走向一個擴充的成規。這才是核心重點。

柯西瑪時代緊守著的「拜魯特風格」，其實與華格納所計劃的，本質上完全不符合。儘管如此，它一直和華格納有關。這裡也不應否認「拜魯特風格」的成功史，這確有其事。「拜魯特風格」的成就在於，音符被前所未有地仔細討論著，並且落實在演出上。就這點來看，拜魯特在國際歌劇舞台上有其功能：風格在這裡的意義是一個緊緊圈出的閱讀形式。但是，卻不是在演出的所有領域都有著同樣的意義。在音樂上的先驅作為，在舞台上卻是後退：忠於原作成為忠於字母。

「拜魯特風格」的大環境是什麼？究竟有什麼意義？

眾所周知，華格納於 1883 年過世。1886 年，他的未亡人柯西瑪正式接下音樂節，執導《崔斯坦與伊索德》。在執掌音樂節的年代裡，柯西瑪公開地或內心裡，都將這一切視為過渡時期：主要是為她的兒子打好基礎。她清楚地以「代理人」[7]的姿態處理一切，她的想法是完全放棄自我，甚至藝術上的問題亦然。柯西

7 Franz W. Beidler, *Cosima Wagner. Der Weg zum Wagner-Mythos. Ausgewählte Schriften des ersten Wagner-Enkels und sein unveröffentlicher Briefwechsels mit Thomas Mann*, ed. Dieter Borchmeyer, Bielefeld (Pendragon) 1997, 244.

瑪用一種注入認同的神話，形塑了華格納、他的作品與音樂節。思想、結盟與服從在拜魯特合為一體，對觀眾和藝術家都一樣。

現在要來談「拜魯特風格」的舞台與音樂面。首先談舞台：

舞台的風格，柯西瑪並不聲稱是新創作，但認為是符合時代與作品，她努力貫徹著這個風格。這個風格接續著華格納最後的製作（《帕西法爾》，1882），並將其特質轉嫁到其他作品，特別是早期的作品；柯西瑪認為，這些作品必須以樂劇之姿演出。[8]

佛爾佐根（Hans von Wolzogen），長年為《拜魯特月刊》發行人，整理了柯西瑪導演實務的理論。在他的文章〈劇場的理想化〉裡，他寫著：

一種「時刻之令人崇敬的神聖性」主導著。

如同音樂的整體樂團生命，在基本動機裡結合在一起，戲劇的整體生命，則在表情動作與場景進行之從容地前後接續、高貴安靜的畫面中，結合成一體。如此的安靜即使在最狂野的熱情時刻，也保有著一個活生生雕像之藝術的、理想化的莊嚴：做為決定性的力量，它掌控著，在整體戲劇的結構裡，亦在其個別的場景中。[9]

由此觀之，首要目的不是一個寫實的，也不是一個心理的、讓人相信的，或是前景的、自然的角色描繪，而是柯西瑪所謂的

8 「歌劇或樂劇，對我們來說，是個決定。」1891 年九月十一日，柯西瑪寫信給大衛松（George Davidsohn），信的內容對這一點有著仔細的說明。大衛松是《柏林證券郵報》（*Berliner Börsen-Courier*）的創辦人，為柏林華格納協會理事。請參見 NA, Signatur Hs 32/I-25, 或 Cosima Wagner, *Das zweite Leben. Briefe und Aufzeichnungen 1883-1930*, ed. Dietrich Mack, München (Piper) 1980, 254-258，引言見 255。

9 Hans von Wolzogen, "Die Idealisierung des Theaters", *Bayreuther Blätter* 8 (1885), 140-154，引言見 151。

「戲劇線條」。[10] 這個「戲劇線條」要能保證藝術的理想化。在與它相結合的排練過程裡，所有會傷害所追求的「抽象程度」之動作符碼都被去掉。這裡，柯西瑪開始致力於系統性與規格化，這也是她一再招致責難的地方，但是，對於歌劇導演的發展（甚至在拜魯特以外的地方），她的堅持卻有著重要的影響。[11]

　　一般化是這個風格的核心，只有經由此，才能保證理解性。在這個意義裡來看，柯西瑪風格標誌了「崇高的慣例」。[12] 凡寧格（Otto Weininger）指出了效果的重點，他寫著，在拜魯特，肢體語言「說是畫出來的要比說是做出來的，來得恰當」。[13] 角色的超越個人的部份與心理邏輯無甚關係。[14] 因之，對柯西瑪來說，當代話劇所致力的方向，是陌生的。舉例言之，她完全無法瞭解郝普特曼（Gerhart Hauptmann）那時的前衛作品。她寫信給郝普特

10　1891 年九月十一日，柯西瑪致大衛松的信；NA, Signatur Hs 32/I-25，或 Cosima Wagner, *Das zweite Leben*..., 255。

11　一個深思熟慮的想法引發動作與表情，表情再引發唱出的字詞，這是華格納的想法。柯西瑪毫不猶疑地將其付諸實現，並且一直到魏蘭德（Wieland Wagner）和渥夫崗．華格納（Wolfgang Wagner），都還持續著。齊格菲．華格納（Siegfried Wagner）證實了這個系統化。重要的是，肢體動作要先於字詞：「這是自發性的，是意志直接的表達，字詞必須先走著理智的路。只有未發出的聲音有著像肢體動作那樣的自發性。」請參見 Siegfried Wagner, *Erinnerungen*, Stuttgart (J. Engelhorns Nachfahren) 1923, 138。肢體動作明顯地係先於字詞被譜寫，齊格菲．華格納用《帕西法爾》的克林索一景做為範本說明。

12　Hermann Levi (1839 - 1900) Nachlass: Briefe von Cosima Wagner an Hermann Levi，收藏於 Bayerische Staatsbibliothek, Leviana III/7, Bayreuth [u.a.], 1886-1900，第 6 封信件，1886 年九月八日。

13　引言出自 Oswald Georg Bauer, *Richard Wagner. Die Bühnenwerke von der Uraufführung bis heute*, Frankfurt am Main (Propyläen) 1982, 264。

14　柯西瑪亦嘗試以這個意義來解釋動作與不動作的關係：「當合唱團沒有情節要呈現時：安靜；當它要參與劇情時，盡可能個別化的表演。所謂合唱團的生動與自然，定型化的外觀、手勢等等，我認為是寫實主義粗糙與虛假之惡。」Hermann Levi (1839-1900) Nachlass: Briefe von Cosima Wagner an Hermann Levi...，1886 年九月八日。

曼，很客氣，也很無助：「心理學的發展會讓敘事的單一消失。有時候我以為自己是作者。」[15]

這段引言巧妙地指出：柯西瑪理解的劇場不是作者的發聲管道，而是被提升的事實。角色的內在生命不應是寫實的，而是以舉例的、抽象的方式被傳達。蘇荷（Rosa Sucher）為柯西瑪時代的明星歌者，她曾在一年的音樂節裡，飾唱完全相對的角色，如昆德莉和夏娃，她也是柯西瑪執導下的伊索德，獲得盛大的讚賞。蘇荷舉了個例子，說明這種適應：

「我最喜歡的事，是思考理想造型一事。我在博物館裡研究肢體、雙臂的擺放，我努力做到，將古典服裝的縐摺做出來。」[16] 這位女高音強調，做這樣的研究時，「完全脫離真實的世界」[17]。儘管如此，還是可以清楚看到，重點在於融化，做這樣的融化時，理想模式與個人特質混合在一起。

在這種風格化（或說「風格入化」，哈格曼之語）裡，柯西瑪的劇場遠遠走出了華格納。

現在終於來談「拜魯特風格」的音樂面。

無庸置疑，唸誦式的歌唱聲音與歌唱式的話劇演員聲音，呈現同一種演進的兩面。雖然拜魯特的特殊地位一直被強調，它實則參與了一個世紀之交的普遍發展。帝國時期之藝術的與非藝術的說話方式，有其普遍的發展，柯西瑪領導時代的歌唱無法脫離這種發展。這是個藝術史的現象。

在自我調整的母音美學裡，表達性的定義在於自發的音色改

15　NA, Signatur Hs 32 I-41，日期不詳。

16　Rosa Sucher, *Aus meinem Leben*, Leipzig (Breitkopf und Härtel) 1914, 94-95.

17　Sucher, *Aus meinem Leben*, 95.

變。舉例言之，重要的音節會獨立於句子或聲樂線條之外，被特別突顯，或者，一個很快的力度變換被視為品質的準則。母音的音色依一個字或一個角色的說話方式來鑄造，很少依一場演出的統一性而定。波薩（Ernst von Possart，慕尼黑宮廷劇院總監，也是攝政王劇院（Prinzregententheater）建立者，他經常和理查・史特勞斯合作）在朗誦時，有著三個八度的音域，他將這種戲劇性說話方式的個性整理在一本教科書裡。[18] 字詞的聲音被注入了崇高性，字詞本身隨之超乎其概念性，被提升。不顧所有教科書的規範，擬聲的延伸達到超乎個人、不理智的效果。

這裡的意義在於，在一個類儀式的演出框架裡，字詞、字組與句子很少為了標誌或指示而存在。它們成長為被標誌的事物本身。聲音讓它們成為客體。做為充滿熱情的、美學的結構物，它們以意義性讓意義變得清晰，以重要性讓重要變得明白，以細節讓整體清楚。在這樣的意義裡，說和唱彼此有著互動的功能。話劇加入愈來愈多唱的意味。相反地，歌劇也由話劇舞台學到東西。

字詞被固定為主要的劇場符號，這個現象可被理解成「時代精神的種類」：「被認為是音樂添加的華麗修辭的東西，是一個威廉二世時代市民知識份子日常說話方式的延伸。」[19]

18 Ernst von Possart, *Die Kunst des Sprechens. ein Lehrbuch der Tonbildung und der regelrechten Aussprache deutscher Wörter*, Berlin (Mittler u. Sohn) 1907.

19 Matthias Nöther, "Märchenton? Sprechgesang? Hoftheaterpathos? Zu Humperdincks Urkonzeption der *Königskinder* als Melodram", in: *Königskinder. Programmheft der Bayerischen Staatsoper*, München 2005, 44-51，引言見 50。類似的相關討論請見 Matthias Nöther, *Als Bürger leben, als Halbgott sprechen. Melodram, Deklamation und Sprechgesang im wilhelminischen Reich*, Köln et al (Böhlau) 2008。在這本著作裡，語言固定性與語言懷疑論之間的矛盾特別被以不同的關係來探討，在此僅能以約略的方式描述其美學觀。亦請參見 Reinhart Meyer-Kalkus, *Stimme und Sprechkünste im 20. Jahrhundert*, Berlin (Akademie Verlag) 2001，特別是 251 頁起。

　　若是以為，柯西瑪要和那時代的話劇同步，可就錯了。她係經由重新理解華格納的理論，得出這個結果。在一封寫給莫投的信裡，她如此地解釋著這個理論的精華：

> 我們藝術的轉折係由戲劇出發，拜魯特舞台帶給我們經由音樂昇華的戲劇，與這個戲劇有關的第一個元件是語言。在這點上，妥協就像是否定拜魯特的主要想法。[20]

　　男高音凡戴克（Ernest van Dyck）為柯西瑪時期飾唱帕西法爾的代表性人物，當柯西瑪邀請他來拜魯特時，她引用著華格納的話：「在我們這裡，音樂不是目的，而是工具；戲劇是目的，而戲劇的元件，則是語言。」[21] 接續這個認知，柯西瑪認為，凡戴克真要能掌握他的華格納角色，首先必須能夠「必要時……沒有音樂，也能公開地講出台詞」（這一點符合晚年華格納排練的技巧）。[22]

　　像她幾乎所有藝術節的夥伴一樣，柯西瑪在談到歌唱與語言時，也可以引用她的先生。不是在基本原則裡，而是在結果上，有著不同。陌生化「在保存裡」出現，因為，應該被保存的，在劇場實務上混淆不清，在使用上，必須先明確化。

　　除了具體化之外，還有別的問題：經典化。柯西瑪是對的，沒有經典化，拜魯特無法維繫，華格納的作品難以貫徹。要做到這麼一個以意識形態為基礎的保證，「大師」的劇場實務著作完全不夠用。因之，柯西瑪就是「不」用他早年對戲劇式歌唱的討論，或是對慕尼黑音樂學校的計劃，而是用《歌劇與戲劇》（*Oper und Drama*），絕非偶然。人人皆知，這部著作的美學樣式

20　Cosima Wagner, *Das zweite Leben*, 148（1888 年四月六日）。

21　Cosima Wagner, *Das zweite Leben*, 150（1888 年四月十九日）。

22　Cosima Wagner, *Das zweite Leben*, 151.

是一般性的，是樂劇的歷史哲學論述，而不是製作美學的論理。

舉一例言之，柯西瑪視「美聲唱法」（Belcanto）為不好的風格，認為它將聲音美學置於意義傳達之上，這個看法，只能以《歌劇與戲劇》的論點來解釋。問題在於，柯西瑪對語言的理解，日益走向狹義，視它為語音的、發聲的現象，也如此地處理語言。相反地，華格納將聲音的品質與聲響的特質，理解為一個廣義語言概念的構造。在《歌劇與戲劇》裡，他將母音描述為增厚的聲音，做出一個「文字語言」（Wortsprache）與「聲音語言」（Tonsprache）的共生體（依據一個想像中的希臘悲劇的模式）。[23] 這一切都太抽象了，無法用來進行排練過程，也就離重點愈來愈遠。由《歌劇與戲劇》形塑一個戲劇的範疇，這個烏托邦的向度被一個選擇性的認知取代。

1895 年的《新音樂報》（*Neue Musikzeitung*）裡，可以找到對這個結果清晰的描述。那裡寫著，字母與音樂現在是重點。歌者

> 學習著他們以前不會的：唸字，但是他們有時也失去了他們曾經會的：歌唱；⋯⋯歌唱，聲音的自由激流必須讓位給戲劇的表達；也因為如此，聲音的生命就變得更短了。[24]

1894 年，著名的聲樂教育家伊佛特（August Iffert）斥責著，事情「到了一個藝術上不像話的偏執」。[25] 他並說：聲音只被看成是「唸字的器官」，也只如此被使用，是「人聲藝術的否認與貶

23 Richard Wagner, *Dichtungen und Schriften*, ed. Dieter Borchmeyer, vol. 7, Frankfurt am Main (Insel) 1983, 269 & 333.

24 H. Abel, "Über den Operngesang", in: *Neue Musikzeitung*, 1895，引言出自 Einhard Luther, *Helden an geweihtem Ort. Biographie eines Stimmfaches*, Teil 2: *Wagnertenöre in Bayreuth 1884-1914*, Trossingen und Berlin (Edition Omega) 2002, 6。

25 August Iffert, *Allgemeine Gesangschule. Theoretischer Teil*, Leipzig (Leuckart) [4]1903, VI.

抑」。[26] 大部份所謂的華格納歌者根本不會唱華格納，只是實踐著一個「無藝術的胡鬧」。[27]

柯西瑪接收她先生的排練技巧，但有著各種的矛盾。她學華格納，讓歌者寄照片過來，用來決定是否邀請他們來試唱。她聘用年輕、可塑造的歌者，（太）不重視掌握技巧的要件。她直接複製華格納的錯誤認知，例如直接由語言到歌唱的方式。

柯西瑪脫離她先生排練實務的決定點，在於有系統地使用子音。大家經常忘記，重點不僅在於字詞的被理解性，最主要的是，展現個性。

齊格菲·華格納在他的《回憶錄》裡，提到對子音吐字的責難。他回憶著，他的母親柯西瑪在抒情的地方，總是讓子音變得柔弱。[28] 基投（Carl Kittel，1904 年起拜魯特的排練主任）提出質疑，並嘗試，讓質疑聽來不那麼嚴厲，他提出音樂清晰性的缺憾。基投描述著一個訓練過程和符碼過程。柯西瑪對一個雙子音的效果可以講上好幾分鐘。他示範著，一個摩擦和氣音應該由不同的角色以不同的方式說出來（這是當代話劇推崇的理想：語義的明晰性）。[29]

不過，這並不表示，所有歌者都是像《新音樂報》描述的方式咬字。還是有人可以在音樂形塑與歌詞相關之間找到平衡。英雄男高音克勞斯（Ernst Kraus）是一個有趣的例子。

26　Iffert, *Allgemeine Gesangschule...*, 38.

27　Iffert, *Allgemeine Gesangschule...*, 71.

28　Siegfried Wagner, *Erinnerungen*, 138.

29　Carl Kittel, "Vom Bayreuther Stil. Das Sprachliche", in: *Bayreuther Festspielführer 1933*, 215-223，此處相關討論自 217 頁起。

克勞斯是柯西瑪時期的頭號齊格菲。他一個人在拜魯特唱了十年（1899-1909）這個角色。對我們這個議題來說的重要錄音，是 1909 年錄下，它們顯示他在巔峰時期的本事。克勞斯（他是指揮理查·克勞斯（Richard Kraus）的父親）於 1863 年出生，佛格（Heinrich Vogl），華格納的第一個洛格，發現他的才華。克勞斯首次登台演出在 1893 年，於曼海姆（Mannheim）飾唱塔米諾（Tamino），1896 至 1924 年間，他在柏林皇家劇院唱。[30]

克勞斯遵循著所謂「拜魯特風格」的指示，雖然不是一直這樣，但有清楚的傾向。不過，他絕不是百分之百的服從。他曾在米蘭受教於加里埃拉（Cesare Galliera）門下，對於直接由語言到歌唱的方式，像柯西瑪的排練主任克尼塞（Julius Kniese）教他的那樣，是厭惡的。克勞斯用了一種特別的風格，它服從華格納的接近語言想法，卻不會因此必須完全放棄專業的「歌唱飽滿」（Gesangswohllaut，華格納語）。

或許可以這樣重點說明：克勞斯「在唱的裡面」有一個說的想像主導著。但是，這是決定性的，是一個在最高意義裡的說的想像。這絕不是咬字的荒謬化。克勞斯的歌唱很質樸，但是技巧出色，年邁的尼曼（Albert Niemann）常常在柏林皇家劇院看克勞斯的演出，他會欣賞克勞斯，絕非偶然；克勞斯亦是很早就推崇普費茨納（Hans Pfitzner）藝術歌曲的人士。

經由蕭伯納（George Bernard Shaw）的用詞而出名的「拜魯特吠叫」（Bayreuth Bark），在克勞斯這裡找不到。相反地，他唱

375

30 *100 Jahre Bayreuth auf Schallplatte. Die frühen Festspielsänger 1876–1906*, eds. Michael Seil & Christian Zwarg, Gebhardt Musikvertrieb 2004 (Bestellnummer JGCD 0062-12), CD 7。相關錄音於柏林完成，指揮塞德勒·溫格勒（Bruno Seidler-Winkler），樂團不詳。

齊格菲時，還可以列出一串段落，在其中，他收斂地處理重要子音，甚至可說，幾乎忽視地呈現它們。

決定性的是，克勞斯處理長大線條時，很少用圓滑方式（Legato），較常用語義、句法的結合來呈現，這乃出自說話的想像。快的速度在此很有幫助，直到 1920 年代裡的許多華格納錄音，都有這樣的特質，這不是用錄音技術可以解釋的。他留下的《齊格菲》第二幕〈林中絮語〉（Waldweben）即為明證。[31]

華格納用八分休止符結束第一個樂句，克勞斯精確地將它做出，並利用八分 g 和 e 做為動力。[32] 值得注意的是，他並未換氣，將想著的線條持續地跨過休止符（724-726 小節）。相對於說話的線條，第 727 和 728 小節裡，歌唱的線條接了下去，這裡的情形，可以解釋為放鬆的自我映照。由錄音中可以聽到，克勞斯在歌詞與聲音之間維持著一個天才的平衡。儘管精準地分配了呼吸的流動，「我父親看起來是怎樣？」（Wie sah mein Vater wohl aus?，第 746 小節起）還是以歌唱的說話痕跡呈現，亦即是：盡可能接近一個說話的速度，在 Vater 一字的母音 a 唱短些。（樂譜裡不合語言之拉長的這個母音可說沒有被形塑出來。）同樣的樣式，在齊格菲想像著母親的眼睛時（「一定只會更美！」(Nur noch viel schöner!)）亦可見到：克勞斯展現的，雖有著小小的彈性速度，在這裡也是說話的速度：既使以驚嘆的個性，樂句還是有著歌唱的整體；它不是只為唱而唱或是色彩變換。延長記號（Fermate，第787 小節），像許多後來的詮釋者般，在此不見蹤影。

31 *100 Jahre Bayreuth auf Schallplatte...*, CD 7，16 軌。

32 SW, 12/II, *Siegfried*, WWV 86 C, ed. Klaus Döge, Mainz (Schott) 2008，724 小節起。

現在應更能理解，前面提到的重點所在：由語言想像出來的歌唱實務，和公開場合講話的類似歌唱的音調，在1900年左右，是一樣的常見。在這個意義裡，威廉二世時代[33]的咬字藝術實為歐洲聲音文化的高峰。

亦是在這個意義裡，在前面提到：字詞、字組與句子很少為了標誌或指示而存在。它們成長為被標誌的事物本身。聲音讓它們成為客體。做為充滿熱情的、美學的結構物，它們以意義性讓意義變得清晰，以重要性讓重要變得明白，以細節讓整體清楚。

如此這般，說和唱互相作用。一個句子如「讓那怪物滾開，我再也不想看到他」（Fort mit dem Alb! — ich mag ihn nicht mehr seh'n!），像克勞斯做出的那樣，也可能是莫伊西（Alexander Moissi）的錄音，或者出自那個時代某位政治人物的演講。

重要的是：擬聲的延伸進入超越個人的地帶。這位克勞斯究竟是什麼樣的人，在他的齊格菲裡，我們完全無法知道。這是一種風格，學習出來的、制式化的，如同證照般。一個形體被畫出來，不管畫家是誰。使在〈林中絮語〉裡，歌唱是中性的、非個人的。

作家如布洛赫（Hermann Broch）與海因里希·曼（Heinrich Mann），曾經描繪威廉二世時代裡，制服的中心意義。若這些描繪沒錯，其中一些說法也可以用來描繪克勞斯唱齊格菲的聲音：它保護著，應說，掩護著使用它的個人。在心理深入的相對面，一個規範確立了。

33 【譯註】Wilhelm II, 1859-1941，在位期間 1888-1918，最後一位德國皇帝與普魯士國王。

讓我們這樣說：與其說是音樂「詮釋」，不如說是在時代精神意義裡的情感共鳴。由歌唱明確轉化的華麗修辭，逸出所有拜魯特風格特質，成為一種語言姿態的延長，這種姿態屬於威廉二世時代的有教養的市民階級。齊格菲被納入其中：比較不是詮釋出來的、認知理解的角色，而是藉由他的聲音成為情感的過程。如是觀之，就 1900 年前後而言，克勞斯的演出，在那個時代和歌劇歌唱方式上，都很典型。

因之，可以說，「拜魯特風格」有一個核心，對於這個核心，到今天還有著許多偏見。希望大家已經清楚認知到，對於這個核心，應該有一個不同的觀察。再一次回到本文開頭，華格納並沒有這種制式化的想法。他常常順著他的演出者做戲，只是，他在拜魯特的短短歲月裡，也沒有能夠做出任何制約。直到廿世紀三０年代裡，才再有後續發展。有些歌者將「拜魯特風格」的長處與有道理的要求，與一個個人的形塑和傳統的聲樂技巧結合；例如萊德（Frida Leider）、繆勒（Maria Müller）、佛克（Franz Völker）或吉卜尼斯（Alexander Kipnis）都是支持者。他們立下了標準，直至今日。但是，再重覆一次，這已是華格納過世半世紀以後的事了。走過這半個世紀，華格納歌唱才綻放出第一朵花朵；有些研究者說，唯一的一朵。

附錄：
國家交響樂團（NSO）
2013《女武神》
演出資訊

指揮（Conductor）：呂紹嘉（Shao-Chia Lü）

國家交響樂團（National Symphony Orchestra）

導演暨燈光設計（Stage Director & Lighting Designer）：

　　雷曼（Hans-Peter Lehmann）

舞台暨服裝設計（Set & Costume Designer）：

　　蔡秀錦（Hsiu-Chin Tsai）

燈光設計（Lighting Designer）：李俊餘（Chun-Yu Lee）

影像設計（Visual Designer）：王奕盛（Ethan Wang）

歌者：

齊格蒙（Siegmund）：　　　沃夫崗・史瓦寧格

　　　　　　　　　　　　　（Wolfgang Schwaninger）

齊格琳德（Sieglinde）：　　陳美玲（Mei-Lin Chen）

渾丁（Hunding）：　　　　安卓亞斯・霍爾（Andreas Hörl）

佛旦（Wotan）：　　　　　安德斯・羅倫施遜（Anders Lorentzson）

布倫希德（Brünnhilde）：　依姆嘉德・費絲麥爾

　　　　　　　　　　　　　（Irmgard Vilsmaier）

佛麗卡（Fricka）：　　　　翁若珮（Jo-Pei Weng）

潔希德（Gerhilde）：　　　林玲慧（Ling-Hui Lin）

荷姆薇潔（Helmwige）：　　林慈音（Grace Lin）

瓦特勞特（Waltraute）：　　鐘梓瑄（Stephanie Chung）

史維特萊德（Schwertleite）：張嘉珍（Juliana Chang）

歐特琳德（Ortlinde）：　　趙君婷（Chun-Ting Chao）

齊格魯娜（Siegrune）：　　羅明芳（Ming-Fang Lo）

葛琳傑德（Grimgerde）：　　林孟君（Meng-Chun Lin）

羅斯薇瑟（Roßweiße）：　　范婷玉（Ting-Yu Fan）

國家交響樂團 2013 年《女武神》製作，舞台設計圖，
雷曼（Hans-Peter Lehmann）導演與燈光設計，蔡秀錦
（Hsiu-Chin Tsai）舞台與服裝設計。

左上：第一幕。
左下：第二幕第一景。
右上：第二幕第二景。
右下：第三幕。

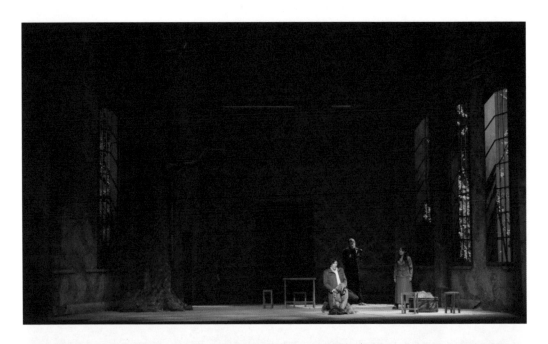

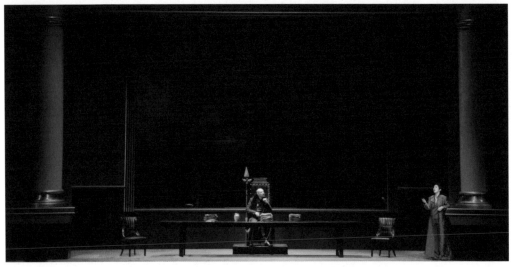

國家交響樂團 2013 年《女武神》製作演出照片，雷曼（Hans-Peter Lehmann）導演與燈光設計，蔡秀錦（Hsiu-Chin Tsai）舞台與服裝設計。

左上：第一幕。

左下、右上：第二幕第一景。

右下：第二幕第二景。

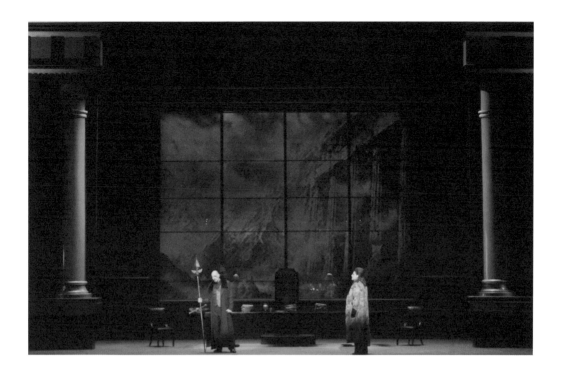

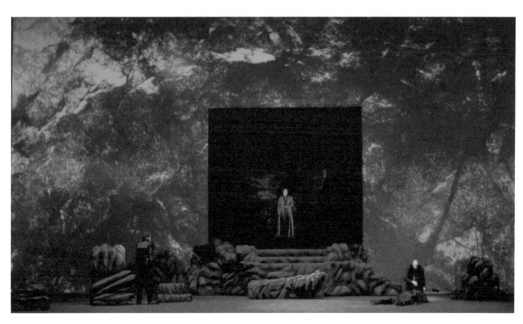

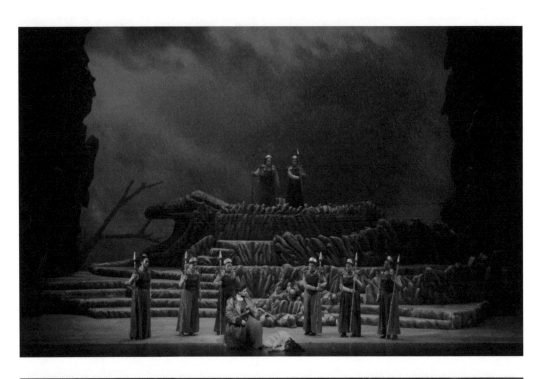

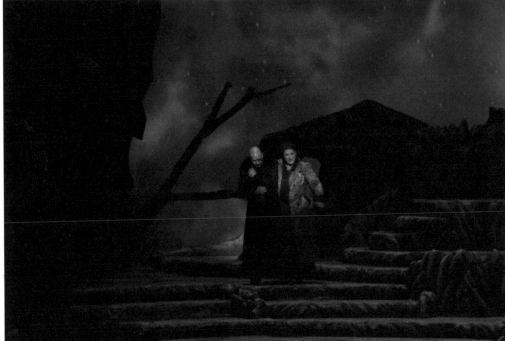

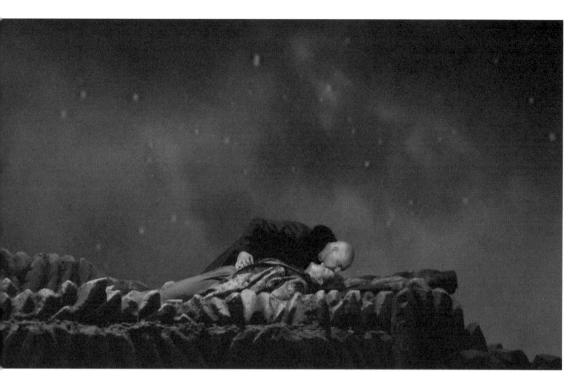

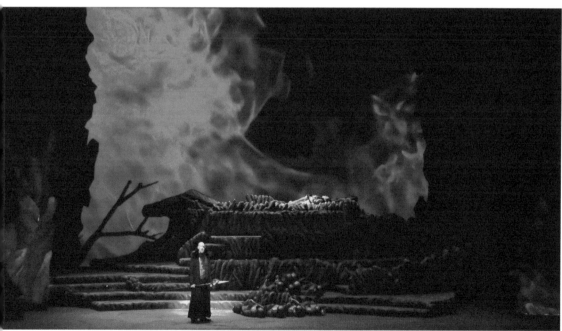

國家交響樂團 2013 年《女武神》製作演出照片，雷曼（Hans-Peter Lehmann）導演與燈光設計，
蔡秀錦（Hsiu-Chin Tsai）舞台與服裝設計。第三幕。

本書重要譯名對照表

黃于真 整理

一、人名及作品

389

Berlioz, Hector, 1803-1869 | 白遼士
"Concerts de Richard Wagner — la musique de l'avenir" | 〈理查・華格納的音樂會 — 未來的音樂〉

A travers chants | 《穿越歌聲》

Bouilly, Jean-Nicolas, 1763-1842 | 布伊
Léonore ou l'amour conjugal | 《雷歐諾拉，或夫妻之愛》

Boulez, Pierre, 1925-2016 | 布列茲

Bourgeois, Jacques, 1912-1996 | 布爾哲瓦

Brahms, Johannes, 1833-1897 | 布拉姆斯

Broch, Hermann, 1886-1951 | 布洛赫

Bülow, Hans von, 1830-1894 | 畢羅

Büsching, Johann Gustav, 1783-1829 | 別興

Celtis, Konrad, 1459-1508 | 塞爾提斯
Norimberga | 《紐倫堡》

Champfleury (Jules-François-Félix Husson), 1821-1889 | 香弗勒希
"Richard Wagner" | 〈理查・華格納〉

Chéreau, Patrice, 1944-2013 | 薛侯

Cœuroy, André, 1891-1976 | 戈華

Cornelius, Peter, 1824-1874 | 孔內流斯

Courbet, Gustave, 1819-1877 | 庫爾貝

Dahlhaus, Carl, 1928-1989 | 達爾豪斯

Dante, Alighieri, 1265-1321 | 但丁
La Divina Commedia | 《神曲》

Davidsohn, George, 1835-1897 | 大衛松

Deathridge, John, 1944生 | 戴斯力曲

Debussy, Claude, 1862-1918 | 德布西

Deinhardstein, Ludwig Franz, 1794-1859 | 丹因哈特斯坦
Hans Sachs | 《漢斯・薩克斯》

Dietsch, Pierre-Louis, 1808-1865 | 迪屈
Le Vaisseau fantome | 《鬼船》

Döll, Heinrich, 1824-1892 | 鐸爾

Donizetti, Gaetano, 1797-1848 | 董尼才第
Lucia di Lammermoor (Lucie de Lammermoor) | 《拉美莫爾的露琪亞》

Dorst, Tankred, 1925-2017 | 竇爾思特

Droste-Hülshoff, Annette von, 1797-1848 | 朵絲特—蕙絲霍芙

Dudley, William, 1947生　　　　　　　　　　　達德利

Dujardin, Edouard, 1861-1949　　　　　　　　杜加丹

Dumersan, Théophile Marion, 1780–1849　　　杜梅爾桑

Duponchel, Henri, 1794-1868　　　　　　　　杜龐歇爾

Dürer, Albrecht, 1471-1528　　　　　　　　　杜勒

Dyck, Ernest van, 1861-1923　　　　　　　　凡戴克

Everist, Mark, 1956生　　　　　　　　　　　艾佛利斯特

Felice Romani, 1788-1865　　　　　　　　　　羅曼尼

Fétis, François-Joseph, 1784-1871　　　　　　費蒂斯

Finscher, Ludwig, 1930生　　　　　　　　　　菜雪

Flaubert, Gustave, 1821-1880　　　　　　　　福樓拜

Flimm, Jürgen, 1941生　　　　　　　　　　　弗利姆

Floros, Constantin, 1930生　　　　　　　　　弗洛羅斯

Flotow, Friedrich von, 1812-1883　　　　　　馮・佛洛托

Fortuny y de Madrazo, Mariano, 1871-1949　　佛突尼
　Parsifal avvista un cigno selvatico e si appresta a scagliargli　《帕西法爾看到一隻天鵝，手張弓
　una freccia con l'arco　擬射箭》
　Parsifal, vestito da cavaliere e munito della sacra lancia, sale　《帕西法爾著騎士裝、手持聖矛，
　alla rocca del Gral accompagnato da Gurnemanz e seguito　與古內滿茨一同啟程前往聖盃城
　da Kundry　堡，昆德莉跟隨其後》
　I Cavalieri del Gral trasportano verso la sepoltura il feretro　《聖盃騎士抬著帝圖瑞爾棺木前往
　su cui è distesa la salma di Titurel　墓地》

Foucher, Paul, 1810-1875　　　　　　　　　　傅雪

Friedrich Wilhelm III, König von Preußen, 1770-1840　　腓特烈威廉三世

Friedrich, Götz, 1930-2000　　　　　　　　　弗利德里希

Frommann, Alwine, 1800-1875　　　　　　　　佛若蔓

Furchau, Friedrich, 1787-1868　　　　　　　福而豪

Galliera, Cesare, 1830-1894　　　　　　　　　加里埃拉

Gautier, Judith, 1845-1917　　　　　　　　　茱蒂・戈蒂耶

Gautier, Pierre Jules Théophile, 1811-1872　　提奧菲・戈蒂耶

Gaveaux, Pierre, 1761-1825　　　　　　　　　加沃

Gerkan, Florence von, 1960生　　　　　　　　馮・蓋爾勘

Gervinus, Georg Gottfried, 1805-1871　　　　格文奴斯

Gierke, Henning von, 1947生　　　　　　　　吉爾克

Goethe, Johann Wolfgang von, 1749-1832　　　歌德
Erklärung eines alten Holzschnittes vorstellend Hans　《一個呈現漢斯・薩克斯詩意世界
Sachsens poetische Sendung　　　　　　之古老木刻的解釋》
Faust II　　　　　　　　　　　　《浮士德》第二部

Görres, Joseph von, 1776-1848　　　　哥勒
Christliche Mystik　　　　　　　　《基督宗教神秘主義》
Der ewige Jude in Sachsen und das Concil in Schwaben　《薩克森的永恆猶太人與施瓦本的
　　　　　　　　　　　　　　　　大公會議》

Gottfried von Straßburg，約卒於1215年　　史特拉斯堡的勾特弗利德

Grimm, Jacob, 1785-1863　　　　格林
Deutsche Mythologie　　　　　　《德意志神話》
Über den altdeutschen Meistergesang　　《談古德文名歌手之歌》

Grisar, Albert, 1808-1869　　　　葛利沙

Gruber, Gernot, 1939生　　　　古魯柏

Hager, Philipp, 1599-1662　　　哈格
Darstellung einer Singschul　　　《一所歌唱學校的展示》

Halévy, Fromental, 1799-1862　　阿萊維
La Juive　　　　　　　　　《猶太女郎》

Hall, Sir Peter, 1930生　　　　豪爾爵士

Halmen, Pet, 1943-2012　　　哈而門

Hauptmann, Gerhart, 1862-1946　　郝普特曼

Haydn, Joseph, 1732-1809　　　海頓
The Creation　　　　　　《創世記》

Heine, Heinrich, 1797-1856　　海涅
Am Rhein　　　　　　　《萊茵河上》
Die Lorelei　　　　　　《羅蕾萊》

Heinrich, Reinhard, 1935-2006　　海因利希

Heinse, Wilhelm, 1746-1803　　海因瑟
Ardinghello und die glückseligen Inseln　《阿爾丁蓋洛與幸福之島》

Herneisen, Andreas, 1538-1610　　黑爾耐森
Andreas Herneisen malt Hans Sachs　　《黑爾耐森畫薩克斯》

Herzog, Werner, 1942生　　　黑爾佐格

Hesiod　　　　　　　赫西俄德
Theogonia　　　　　　《眾神譜》

Hey, Julius, 1832-1909　　　海伊

Hitler, Adolf, 1889-1945　　　希特勒

Hoffmann, E. T. A., 1776-1822 霍夫曼
 Meister Martin der Küfner und seine Gesellen 《桶匠師傅馬丁與他的徒弟》
 Serapionsbrüdern 《塞拉皮翁兄弟》

Hoffmann, Josef, 1833-1904 霍夫曼

Hofmannsthal, Hugo von, 1874-1929 霍夫曼斯塔

Iffert, August, 1859-1930 伊佛特

Joly, Anténor, 1801-1852 安提諾‧傑利

Kipnis, Alexander, 1891-1978 吉卜尼斯

Kirchner, Alfred, 1937生 吉爾希那

Kittel, Carl, 1874-1945 基投

Knapp, J. Merrill, 1914-1993 克納普

Kniese, Julius, 1848-1905 克尼塞

König, Heinrich, 1790-1869 柯尼西
 Die hohe Braut 《高貴新娘》

Kraus, Ernst, 1863-1941 克勞斯

Kraus, Richard, 1902-1978 理查‧克勞斯

Kreis, Rudolf, 1926-2016 克萊斯

Kupfer, Harry, 1935生 庫布佛

Lammert, Minna, 1852-1921 米娜‧拉默特

Laube, Heinrich, 1806-1884 勞勃

Lehmann, Lilli, 1848-1929 莉莉‧雷曼

Lehmann, Marie, 1851-1931 瑪莉‧雷曼

Leider, Frida, 1888-1975 萊德

Lenbach, Franz von, 1836-1904 稜巴赫
 Wagner 《華格納》
 Franz Liszt 《李斯特》

Lepage, Robert, 1957生 羅伯‧勒帕吉

Liszt, Franz, 1811-1886 李斯特
 Am Rhein 《萊茵河上》
 Lohengrin et Tannhäuser 《羅恩格林與唐懷瑟》
 Die Lorelei 《羅蕾萊》
 "Le Tannhäuser" 〈唐懷瑟〉

Loewe, Johann Carl Gottfried, 1796-1869 洛威

Lortzing, Albert, 1801-1851 羅爾欽
 Hans Sachs 《漢斯‧薩克斯》

二、其他

Advent	降臨期
Alexander von Humboldt Forschungspreis	鴻葆研究獎
Allegro giusto	精確的快板
Allegro ma non tanto	快板，但不太甚
Andante con moto	較快的行板
Antiphon	讚美詩
Aphorismus	格言警句
arioso	類詠嘆調
banda	義式樂隊
banda sul palco	舞台樂隊
Bayerische Staatsbibliothek	慕尼黑巴伐利亞國家圖書館
Bayreuth	拜魯特
Bayreuther Blätter	《拜魯特月刊》
Bayreuther Stil	拜魯特風格
belcanto	美聲唱法
Berliner Börsen-Courier	《柏林證券郵報》
Binnentutti	內在齊奏
la bourgeoisie	布爾喬亞
Breitkopf & Härtel (B&H)	大熊出版社
British Library	大英圖書館
cabaletta	卡巴萊特、快速唱段
Cambridge Opera Journal	《劍橋歌劇期刊》
Cambridge Studies in Opera	劍橋歌劇研究叢書
cantabile	抒情歌唱
Caspar	卡斯巴
Centro Studi Giacomo Puccini	浦契尼研究中心
Choral	聖詠
Christian-Albrechts-Universität zu Kiel	基爾大學
Codex Manesse	《曼奈塞手抄歌本》
Cornell University	康乃爾大學
couleur locale	地方色彩
DAAD	德國學術交流總署
Dinghaftigkeit	實物化

"Dresdener Amen" 〈德勒斯登晚禱〉

Duisburg 杜奕斯堡

durchkomponiert, through-composed 全譜寫

Entreacte 進場曲

Entsubjektivierung 去主體化

erste Reinschrift des Textbuches 詩體劇本初稿

Erstschrift des Textbuches 劇本初稿

fait historique 歷史事件

Fermate 暫停記號

final version 最終版

Florestan 佛洛雷斯坦

Gawan 嘉旺

Gazette musicale 《音樂報》

Gesamtkunstwerk 總體藝術作品

Gottardo 郭塔多

Götterende 諸神末日

Grand Opéra 巴黎大歌劇院

grand opéra 法語大歌劇

Grimmhilde 葛琳希德

Guggenheim 古根漢

Habilitation 教授資格

Herzeleide 赫爾采萊德

Hochschule für Musik Karlsruhe 卡斯魯厄音樂院

Hochschule für Musik und Darstellende Kunst Stuttgart 斯圖加特音樂與表演藝術學院

"Holländer Monolog" 〈荷蘭人的獨白〉

das Illusionäre 虛幻

Institut für Theaterwissenschaft, Freie Universität Berlin 柏林自由大學戲劇研究所

instrumentaler Rest 配器殘餘

Introduction 導奏

l'introduction 前奏曲

Italianità 義式風格

Jockey Club 賽馬俱樂部

Journal des débats 《辯論報》

Palazzo Fortuny	佛突尼宮
Palermo	巴勒摩
Paretymologie	通俗字源學
parlando	說話式的
parlante	說話
Parzival	帕齊法爾
das Phantasmagorische	幻影
pianissimo	甚弱
Pinzgau	平次高縣
più mosso	轉快
più stretto	更緊湊
Pizarro	皮查洛
poco a poco morendo	逐漸消逝
"Preghiera"	〈祈禱曲〉
Prinzregententheater	攝政王劇院
Prosaentwurf	散文體草稿
Prosaskizze	散文劇情綱要
Quatre poèmes d'opéra	《歌劇劇本四種》
Raimbaut	藍波
réalisme	寫實主義
recitativo accompagnato	伴奏朗誦調
recitativo secco	單調朗誦調
Rettungsoper, rescue opera	拯救歌劇
Revue des deux mondes	《兩世界雜誌》
Revue européenne	《歐洲雜誌》
Revue wagnérienne, 1885-1888	《華格納雜誌》
Richard-Wagner-Handbuch	《華格納手冊》
Riga	里加
ritardando	漸慢
romantisme	浪漫主義
Salle Ventadour	凡達杜廳
"Salve regina"	〈萬福母后〉
Samiel	薩米爾

Scena	場景
die Schelde	薛德河
sehr ausdrucksvoll	情感非常豐富地
semiseria	半莊劇
"Sentas Ballade"	〈仙姐的敘事歌〉
Serpent	蛇形大號
signified	符旨
signifier	符徵
solita forma	梭利塔模式
La Spezia	拉斯佩齊亞鎮
"Die sprachliche Form der Dramen"	〈戲劇中的語言形式〉
Steiermark	施泰爾馬克邦
stile antico	古風格
stretta	緊湊段
symbolistes	象徵主義者
synesthésie	共感
Tamino	塔米諾
Technische Universität Berlin	柏林科技大學
tempo d'attacco	銜接速度
tempo di mezzo	中間速度
tempo giusto	速度精確
tempo I	還原速度
Teutscher Merkur	《德語信使》
The Wall Street Journal	《華爾街日報》
Théâtre de la Renaissance	文藝復興劇院
Théâtre-Italien	義語劇院
Thüringen	圖林根
Tonsprache	聲音語言
tremolo	顫音
Trinity Sunday	聖三一主日
unendliche Melodie	無限旋律
unio mystica	最後階段
Università della Svizzera Italiana	義語大學

Universität der Künste Berlin	柏林藝術大學
Universität Tübingen	杜賓根大學
Universität Wien	維也納大學
University of North Texas	北德洲大學
Urfassung	原始版
Urschrift der Dichtung	詩體歌詞初稿
vaudeville avec airs nouveaux	使用新曲調的通俗劇
Venezia	威尼斯
Venusberg	維納斯山
verbal music	以文述樂
Verdinglichung	物質化
Veste Coburg	維斯特柯堡
Vulcanists	火神派
"Wach auf"	〈醒來〉
Wagner-Gedenkstätte	拜魯特華格納紀念館
wagnérisme	華格納風潮
Wagner-Lexikon	《華格納辭典》
Wahlhall	瓦哈拉神殿
Wasserfrauen	水精
wissendes Orchester	全知樂團
word music	文字音樂
Wortsprache	文字語言
Zeitung für die elegante Welt	《優雅世界報》

What's Music

華格納研究：神話、詩文、樂譜、舞台
2013年臺北華格納國際學術會議論文集

作　　者：羅基敏、梅樂亙（Jürgen Maehder）
封面設計：黃聖文
總 編 輯：許汝紘
校　　對：黃于真
編　　輯：孫中文
美術編輯：陳芷柔
行　　銷：郭延溢
發　　行：許麗雪
總　　監：黃可家
出　　版：信實文化行銷有限公司
地　　址：台北市松山區南京東路5段64號8樓之1
電　　話：（02）2749-1282
傳　　真：（02）3393-0564
網　　址：www.cultuspeak.com
信　　箱：service@cultuspeak.com
劃撥帳號：50040687 信實文化行銷有限公司

印　　刷：威鯨科技有限公司

總 經 銷：高見文化行銷股份有限公司
地　　址：新北市樹林區佳園路二段 70-1 號
電　　話：（02）2668-9005

香港總經銷：聯合出版有限公司
地　　　址：香港北角英皇道75-83號聯合出版大廈26樓
電　　　話：（852）2503-2111

2017 年 6 月 初版
定價：新台幣 580 元

國家圖書館出版品預行編目（CIP）資料

華格納研究：神話、詩文、樂譜、舞臺：2013年臺
北華格納國際學術會議論文集 / 羅基敏, 梅樂亙
(Jürgen, Maehder)著. -- 初版. -- 臺北市：華滋出版；信
實文化行銷, 2017.05

　　面；　公分. -- (What's music)

ISBN 978-986-94383-4-6(平裝)

1.華格納(Wagner, Richard, 1813-1883) 2.學術思想 3.劇
樂 4.文集

910.9943　　　　　　　　　　　106004411